마음을 사로잡는
배경 작화 교실

들어가는 글

제가 본격적으로 그림을 시작한 것은 대학교를 다닐 무렵입니다. 그전에는 그림이라곤 제대로 그려본 적이 없었으니 정말 서툴고 엉성했지요. 물론 지금도 계속 공부하는 중이지만 시작했을 당시와 비교하면 스스로도 놀랄 정도로 실력이 늘었습니다.

그림을 그리게 된 계기는 대학교 과제였습니다. 인물, 나무, 가구를 각각 100개씩 그리는 과제였는데, 그림에 취미가 있거나 경험한 적이 없었으므로 관찰하면서 무작정 그렸습니다. 대학교에서 그림 그리는 법을 배울 수 있는 수업은 없었기에 잘 그리는 친구에게 물어보거나 책을 사서 공부했습니다. 그리지 못하던 것을 대강이나마 그릴 수 있게 되는 과정이 정말 흥미로웠습니다. 그러는 동안 학과 수업보다도 그림 그리는 시간이 즐거워져서, 그리는 일을 할 수 있는 쪽으로 진로를 정하게 되었지요.

배경은 많은 오브젝트를 그려야 해서 힘들지만, 그만큼 다양한 것을 그릴 수 있습니다. 저는 특별히 그리고 싶은 것이 있다기보다는 그리는 행위 자체를 즐기는 타입이어서, 배경을 그리는 것이 저에게 잘 맞았다고 생각합니다. 그림을 시작한 지 꽤 오랜 시간이 지났지만 배움의 과정은 처음과 변함이 없는 듯합니다. 그림을 그려보면 잘 그린 부분과 그렇지 못한 부분이 생기기 마련입니다. 그것에서 찾아낸 과제, 즉 개선할 부분을 염두에 두고 어떻게 하면 더 좋아질지 고민한 후에 다음 그림을 그립니다. 이런 일련의 과정을 즐길 수 있는 것이 실력을 키우는 데 매우 중요하게 작용합니다.

이 책에는 제가 지금까지 그림을 그리면서 도움을 얻고 발전의 계기가 되었던 수많은 포인트를 담았습니다. 배경 그리는 법을 중심으로 살펴보지만, 배경뿐 아니라 그림 전반에 활용할 수 있는 기법과 원리를 소개했습니다. 이 책이 배경을 잘 그리고 싶은 사람과 배경을 그리면서 전체적인 그림 실력을 키우고 싶은 사람에게 조금이나마 유용한 도움이 되었으면 좋겠습니다.

타카하라 사토

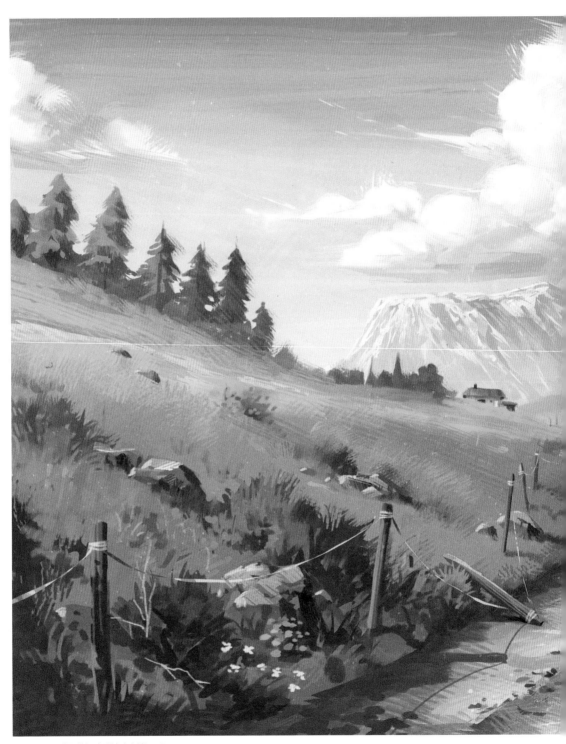

PART 2 드넓은 하늘이 펼쳐진 초원(P.84)

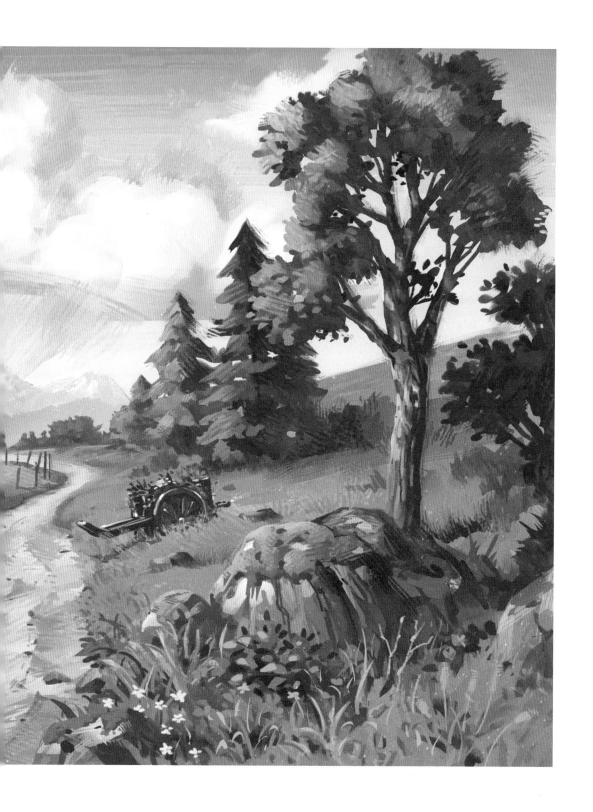

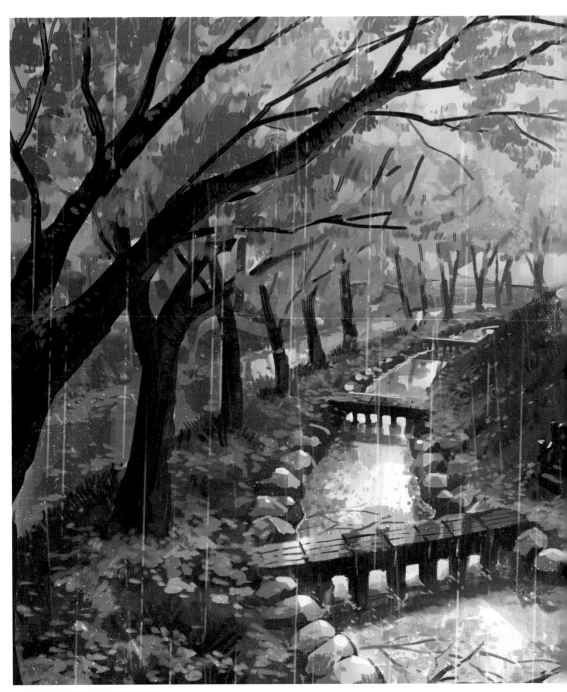

PART 4 장마를 맞이한 벚꽃 마을(P.136)

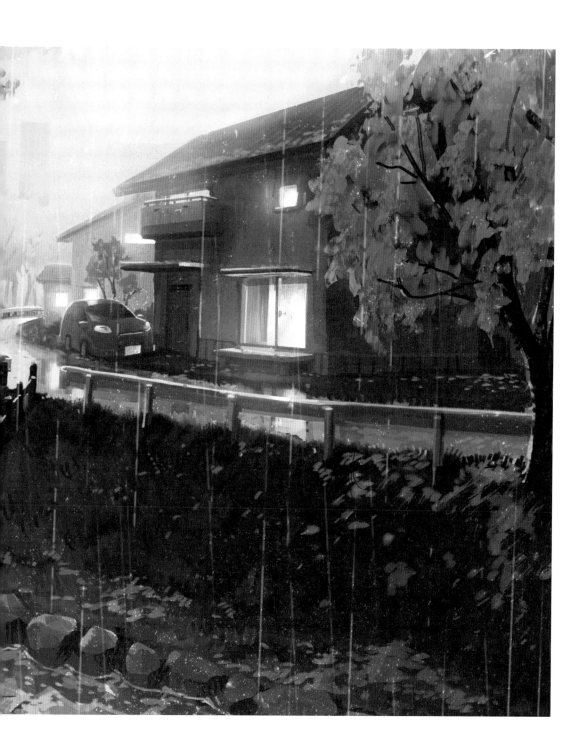

PART 5 석양이 내려앉는 방 안(P.162)

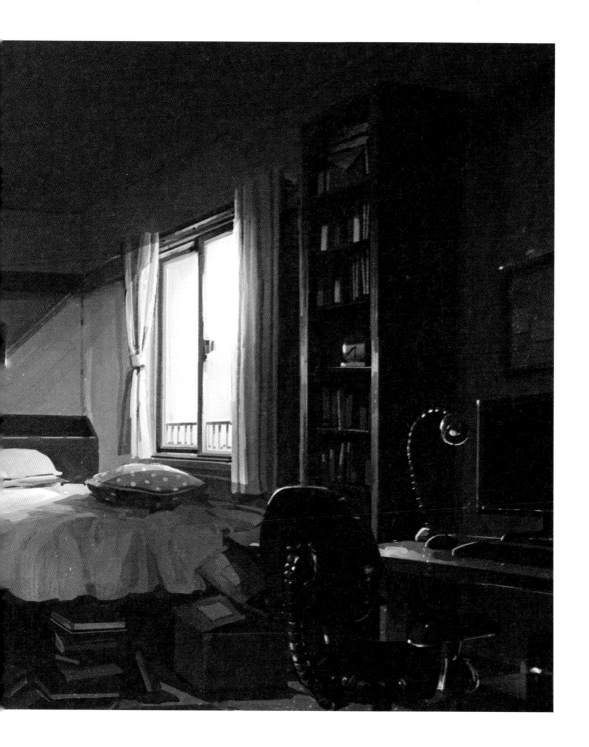

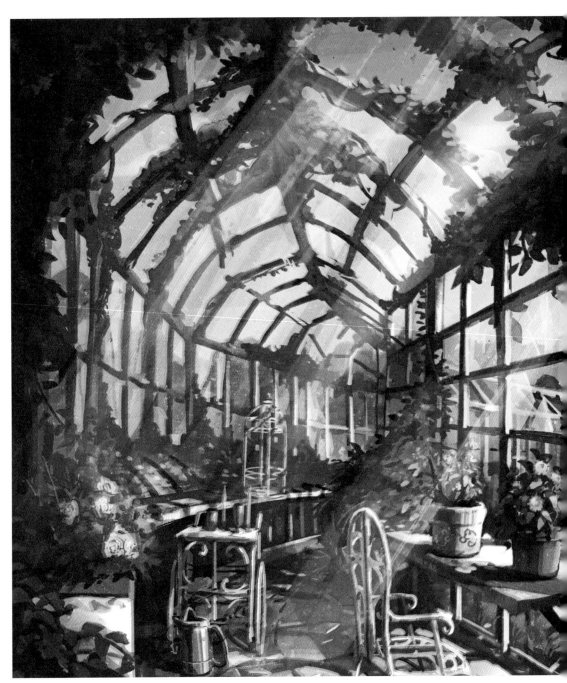

PART 6 주인을 잃고 폐허가 된 온실 정원(P.188)

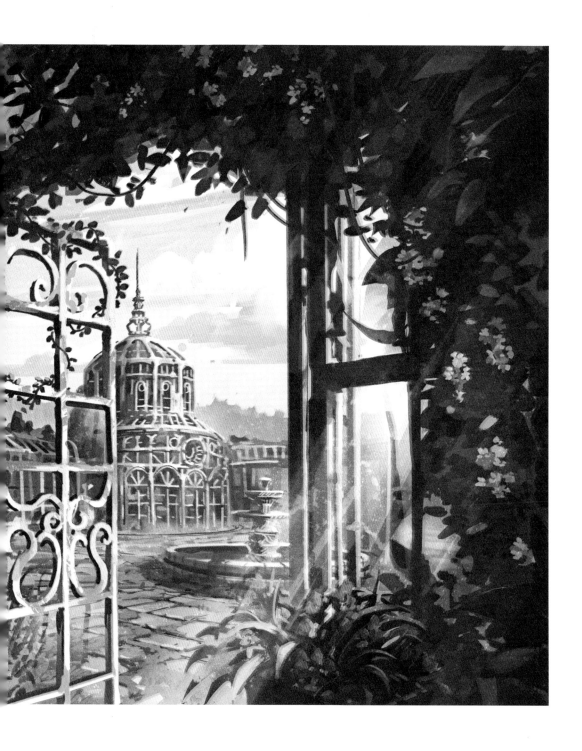

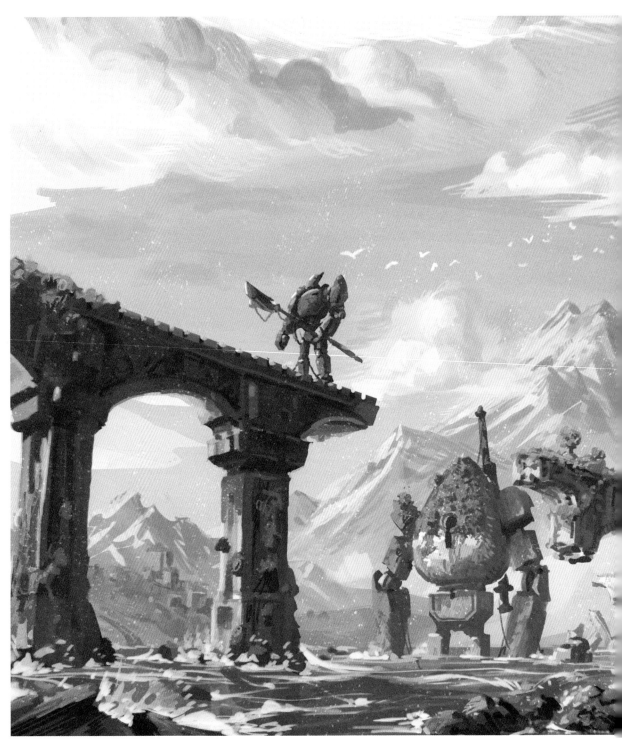

PART 7 고성을 지키는 기계병(P.216)

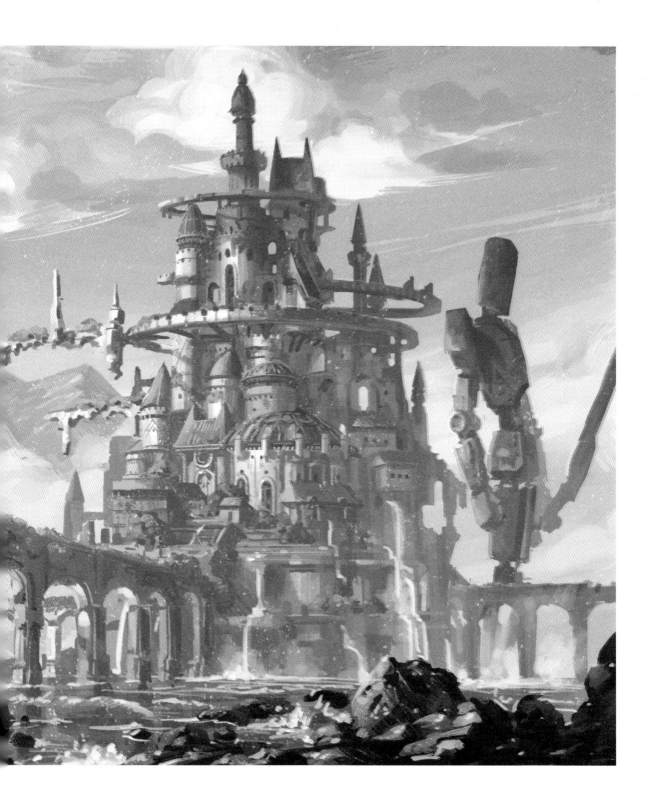

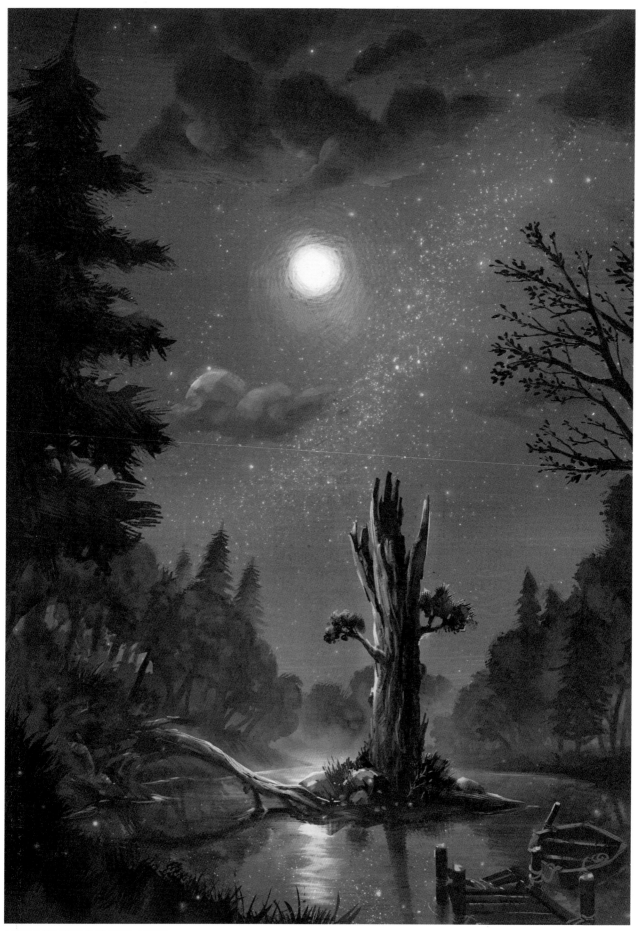

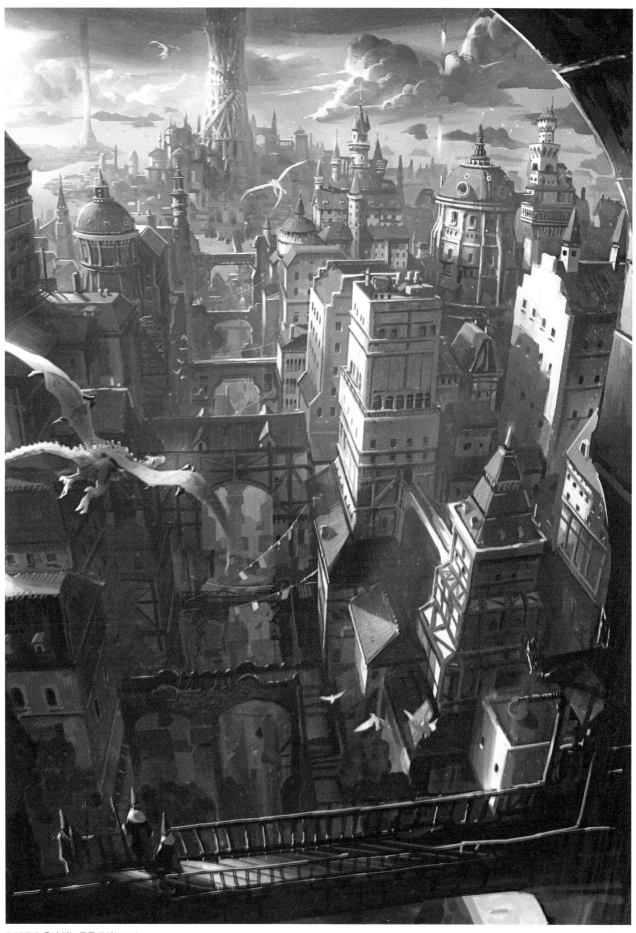

CONTENTS

기초편

PART 1

배경 그리기에 필요한 기초 지식

실전편

PART 2
드넓은 하늘이 펼쳐진 초원

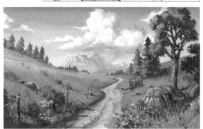

PART 3
별빛 가득한 밤하늘을 보는 숲

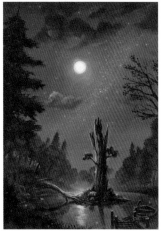

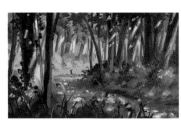

PART 4

장마를 맞이한 벚꽃 마을

PART 5

석양이 내려앉는 방 안

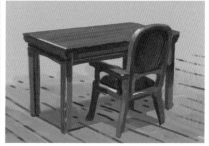

PART 6

주인을 잃고 폐허가 된 온실 정원

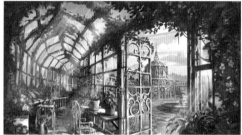

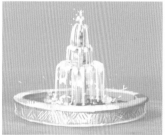

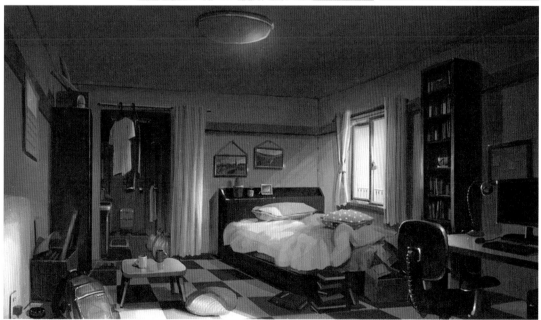

PART 7

고성을 지키는 기계병

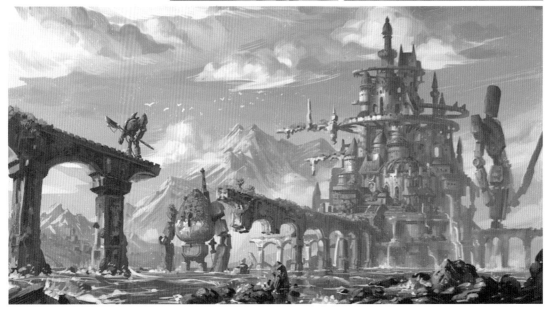

PART 8

용이 있는 공중 도시

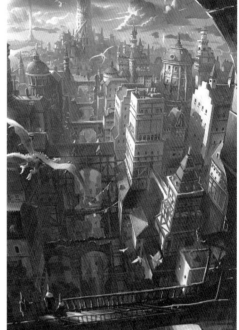

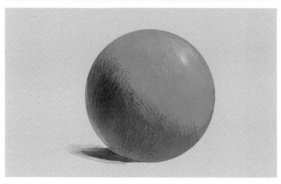

이 책을 보는 법

PART 1

02 선과 색의 활용
선과 색의 활용법을 이해하고 적절히 선택한다

현실에서 보이는 것은 선이 아니라 색

현실에서 보이는 것은 선이 아니라 빛(색)

현실에서 사물이 보이는 원리

선은 색의 경계를 그린 것

선화는 사물의 윤곽을 나타내는 데 효과적이다

색의 경계에 주목하자

선으로 그릴 때와 색으로 그릴 때를 구분한다

선은 윤곽이 뚜렷한 사물을 표현하기 쉽다

색은 색의 변화가 모호한 것을 표현하기 쉽다

Point 배경을 그릴 때 색(채색)을 추천하는 이유

Lesson 선과 색으로 그림을 그려보자

선으로만 그리면 세밀한 표현이 쉽다

색으로만 그리면 전체를 표현하기 쉽다

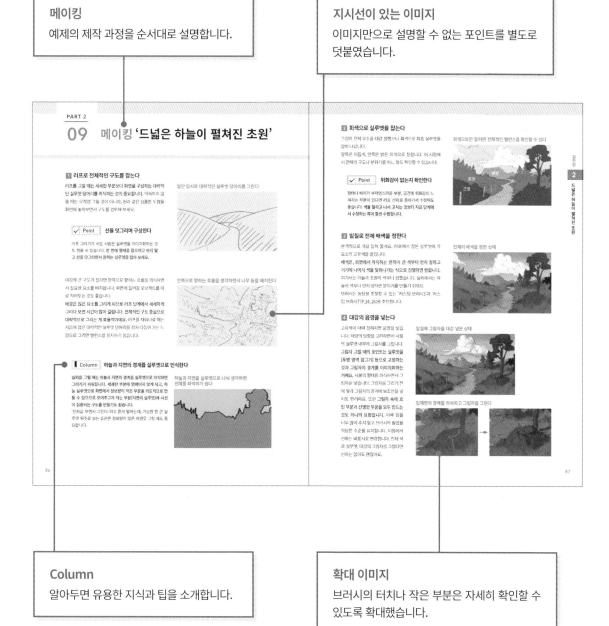

1 저자가 사용한 브러시 데이터(Photoshop 대응)

● 브러시에 대해서

본문에서는 아래에 제시된 이미지대로 브러시에 번호를 붙여 설명합니다.
예를 들어 왼쪽 맨 위의 1번 브러시라면 '커스텀 브러시 1'이라고 부릅니다.

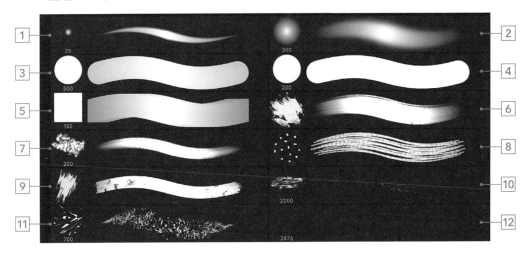

● Photoshop에 설치하는 법

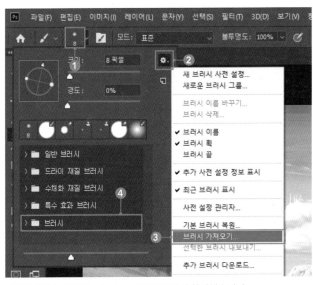

Photoshop을 열고 [브러시 도구]의 옵션 바에서 브러시 설정 피커❶를 클릭하고, 설정 아이콘(톱니바퀴 모양)❷을 클릭, 표시된 메뉴에서 [브러시 가져오기]❸를 클릭한 다음, 다운로드한 브러시 데이터를 선택하면 불러올 수 있습니다❹.

※브러시의 동작은 Photoshop CC 2019에서 확인했습니다.

2 작업 PSD 파일 제공

실제 작업물의 레이어 구성을 확인할 수 있습니다.

본문에서 볼 수 없는 세밀한 브러시 터치 등도 확인할 수 있습니다.

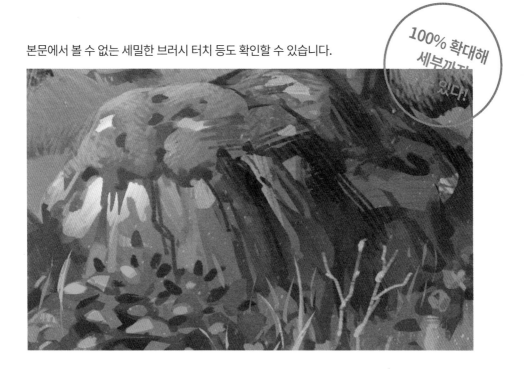

100% 확대해 세부까지 볼 수 있다!

3 메이킹 동영상

PART 2~8에서 해설한 작화 예시의 실제 제작 과정을 동영상(mp4 파일)으로 볼 수 있습니다.
본문에 담지 못했던 세세한 순서와 브러시 터치 등도 확인이 가능합니다.

특전 다운로드 방법

1~3에 안내된 자료는 삼호미디어의 구글 드라이브 공유 링크를 통해 제공됩니다.
아래 URL로 접속하시면 자료를 다운로드할 수 있는 페이지로 연결됩니다.
하나의 압축 파일로 제공되며 용량은 약 6.79GB입니다.
압축 해제 암호는 255쪽 [주요 용어 색인]에서 '휘도(밝기)'의 쪽 번호를 입력하면 됩니다.

https://bit.ly/3D6Vg3D

PART

1

배경 그리기에 필요한 기초 지식

본격적으로 배경 그리는 법을 살펴보기 전에, 기본적으로 알아두어야 할 기초 지식과 테크닉을 간략히 짚어봅니다. 입체와 공간, 빛과 색, 구도 등에 관한 기본적인 지식은 무엇을 그리더라도 필요합니다. 기본 기술은 응용 기술보다 깊이 있고 어려운 내용도 많습니다만, 초급자일 때부터 잘 알아두는 것이 중요해요. 그림이 잘 그려지지 않는 원인은 대개 기본에 오류가 있기 때문입니다. 아무리 그려도 결과물이 왠지 마음에 들지 않을 때는 디테일한 묘사보다는 기본으로 돌아가 다시 검토해 보세요.

체크 포인트 **난이도 ★★☆☆☆**

- 배경을 그린다는 것
- 선과 색의 활용
- 선 그릴 때의 포인트
- 입체물 그리는 방법
- 채색할 때의 포인트
- 실루엣의 중요성
- 직감으로 공간을 그리는 방법

- 원근법의 기초 지식
- 색의 기초 지식
- 빛과 그림자를 표현하는 포인트
- 구도와 배치의 요령
- 그림을 그릴 때 아이디어 얻는 법
- 그림 실력을 효율적으로 키우는 연습법

01 배경을 그린다는 것

 이 책에서 배울 내용

본서에서는 그림 그리는 데 기초가 되는 '**사물을 보는 방법**'이나 '사고하는 방식'을 이해하고, 이를 바탕으로 '**실제 그리는 법**'까지 자세히 익힐 수 있도록 해설합니다. 배경 그리기에 처음 도전하는 사람은 물론, 배경의 완성도와 수준을 한층 높이고 싶은 사람이 꼭 알아두었으면 하는 기본기와 노하우를 담았습니다. 아울러 Photoshop 등의 소프트웨어에 의존하지 않고 배경을 그릴 수 있는 일반적인 방법과 이론도 함께 소개합니다.

배경을 그리다 보면 표현해야 할 대상이 많아져 다양한 지식과 테크닉을 자연스럽게 쌓게 됩니다. 평소 의식해서 보지 않았던 것, 그려보지 않은 대상을 유심히 관찰하게 되므로 관찰력도 높아집니다. 매력적이고 독창적인 캐릭터를 그리기에는 아직 실력이 부족해도, 배경에서는 쉽게 그릴 수 있는 대상이 많으므로 초급자도 그림 그리는 데 자신감을 얻게 됩니다. 또한 자연스럽게 세계관을 만들게 되므로 개별적인 사물을 그리는 감각을 넘어 화면 전체를 이루는 큰 공간을 표현하는 감각을 기르게 됩니다.

 배경이란 무엇일까

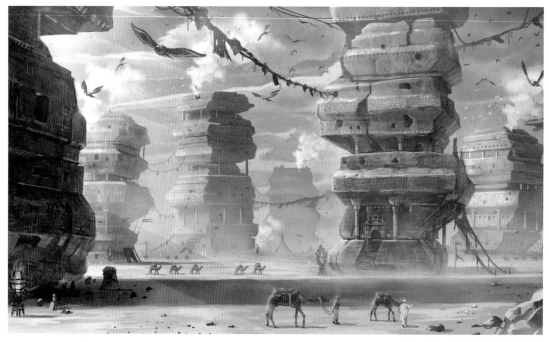

본서에서는 '배경'이란 '화면 전체를 보여주는 것'이라고 정의합니다. 캐릭터나 단일 물체를 보여주는 것이 아니라, 여러 요소가 조화롭게 구성된 화면 전체를 만드는 것이 배경입니다. 그래서 배경을 그린다는 것은 세계관을 그린다는 말과 같습니다. 캐릭터가 머무는 장소, 시대, 문화, 자연 등 캐릭터를 둘러싼 상황을 리얼하게 그려서 세계관을 투영하는 게 바로 배경인 것이죠.

 # 세계관이 먼저일까, 캐릭터가 먼저일까

배경을 그릴 때는 세계관을 먼저 떠올리는 방법과 캐릭터를 먼저 떠올리는 방법이 있습니다. 스토리를 창작하는 개인의 스타일에 따라서 구상하는 방법도 다릅니다.

세계관을 중심으로 구상할 때는 일단 이야기의 무대가 되는 배경부터 생각한 다음, 그에 어울리는 캐릭터를 구상합니다. 캐릭터를 중심으로 구상할 때는 우선 매력적인 캐릭터를 떠올린 다음, 그가 사는 세계를 만들어 나가는 식으로 진행하지요.

어느 쪽이든 기본적으로 캐릭터와 세계관이 어느 정도 조화를 이뤄야 할 것입니다. 캐릭터의 삶이 펼쳐지는 곳이 세계이며, 그 세계에 속한 사람이 캐릭터 즉 이야기의 주역이니까요. 그래서 세계관과 캐릭터를 하나의 맥락으로 생각할 수 있습니다. 물론 '이상한 나라의 앨리스'처럼 주인공이 낯설고 이질적인 세계로 들어가 방황하는 스토리에서는 캐릭터와 세계관이 부조화를 이루는 것이 흥미를 유발하기도 하므로 설정에 따라 세계관과 캐릭터가 동떨어진 작품도 있습니다.

 # 인물 이외는 전부 배경?

제가 생각하는 배경은 인물화나 캐릭터 일러스트처럼 그림의 여러 종류 중 하나입니다.

인물 이외는 전부 배경이라고 생각하던 때도 있었지만, 지금은 그림의 주역인 '캐릭터'가 아닌 이상, 인물도 배경에 포함될 수 있다고 생각합니다. 군중이 하나의 예지요.

배경을 그리다 보면 수없이 다양한 요소를 다루게 되므로 결과적으로 매우 효과적인 그림 연습이 됩니다. 이것이 캐릭터뿐 아니라 배경 그리는 연습이 필요하다고 보는 이유 중 하나입니다.

선과 색의 활용

선과 색의 활용법을 이해하고 적절히 선택한다

현실에서 보이는 것은 선이 아니라 색

현실에서 보이는 것은 선이 아니라 빛(색)

현실에서 사물이 보이는 원리

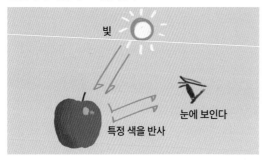

그림을 시작한 지 얼마 되지 않은 사람은 대개 선으로 사물을 그립니다. 만화와 같이 사물을 선으로 표현하는 방식에 익숙해진 탓도 있겠지요. 그러나 실제로 우리 눈에 들어오는 현실 세계에는 선이 존재하지 않습니다. 눈에 들어오는 사물은 빛이자 '색'입니다.

사물을 묘사할 때는 선으로 그리기 쉬운 것과 색으로 그리기 쉬운 것이 있는데, **많은 요소를 그려야 하는 배경에서는 색으로 그리는 편이 컨트롤하기 쉬울 때가 많습니다.** 예를 들어 나무의 잎을 한 장씩 선으로 그리려면 힘들지만, 대략적인 잎의 실루엣을 색의 농담으로 그리면 간단합니다.

> ✓ Point **배경을 그릴 때 색(채색)을 추천하는 이유**
>
> 배경은 선보다 채색으로 그리는 편이 완성도와 시간 단축 등의 측면에서 효율적입니다. 본서에서도 러프 선화 외에는 기본적으로 채색 위주로 그림을 그립니다. 애니메이션의 미술 설정 등에서는 선화 중심으로 작업하기도 하므로 작업물의 성격과 의도한 바에 맞게 구분해서 그리면 됩니다.

선은 색의 경계를 그린 것

선화는 사물의 윤곽을 나타내는 데 효과적이다

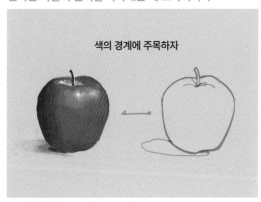

선은 '색의 경계를 그린 것'이라고 이해하면 쉽습니다. 색 경계의 대표적인 것이 실루엣으로, 사물의 윤곽인 실루엣은 색의 변화가 커지기 쉬운 부분이지요.

'선'으로 그릴 때는, 색 경계를 선으로 구분함으로써 사물의 외형을 표현합니다. 최소한의 정보량으로 사물을 그릴 수 있고, 사용하는 색도 선 색 하나뿐이므로 단시간에 형태를 잡거나 구상을 끝낼 수 있습니다.

반대로 '색'으로 그릴 때는, 실제로 보이는 사물의 색을 사용하므로 사물의 인상을 보다 사실적으로 재현할 수 있습니다. 다만 색으로 그릴 때는 형태가 흐릿한 인상이 되지 않도록 주의해야 합니다.

선으로 그릴 때와 색으로 그릴 때를 구분한다

선은 윤곽이 뚜렷한 사물을 표현하기 쉽다

명료하게 표현하기 쉽다
만화 형식의 표현에 적합하다

대상에 따라 선으로 그리기 쉬운 것과 색으로 그리기 쉬운 것이 있습니다. 선으로 그리기 쉬운 사물은 윤곽이 뚜렷한 것, 색의 변화가 복잡하지 않은 것, 화면에 가까이 있는 것 등입니다.

반대로, 색으로 그리기 쉬운 사물은 색의 변화가 모호하거나 세밀한 것, 부드러운 그러데이션 표현 등입니다.

자신의 스타일이나 그리는 대상에 따라 구분해서 활용하면 표현의 폭을 넓힐 수 있습니다. 참고로 본서에서 설명하는 배경 그리는 방법은 앞서 말한 '현실 세계에 선은 없다'를 근거로 선보다 색으로 그리는 비율이 높습니다.

색은 색의 변화가 모호한 것을 표현하기 쉽다

모호한 표현이 쉽다
사실적인 표현이 쉽다

 선과 색으로 그림을 그려보자

선으로만 그리면 세밀한 표현이 쉽다

색으로만 그리면 전체를 표현하기 쉽다

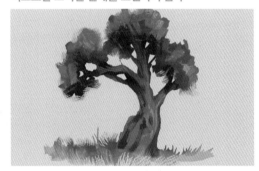

같은 오브젝트를 '선으로만 그리기' 혹은 '색으로만 그리기'로 표현해 보는 것은 좋은 연습이 됩니다. 특히 색으로만 그리는 연습은 사물의 면을 포착할 수 있어 추천하는 방법입니다.

색을 확실히 볼 수 있고, 그릴 수 있게 되면 색의 경계도 눈에 잘 들어오므로 선으로 그리는 것도 쉬워집니다. 평소 '선화를 주로 그리는 사람' 혹은 '채색 위주로 그리는 사람'은 다른 방식으로 그리는 연습을 해 보세요. 의도적으로 표현 수단을 제한하고 연습하면 미처 의식하지 못했던 사물의 새로운 면을 발견할 수 있습니다.

03 선 그릴 때의 포인트

선 그리는 요령을 익혀 그림 그리는 기술의 기초를 다진다

선이 끝나는 지점을 본다

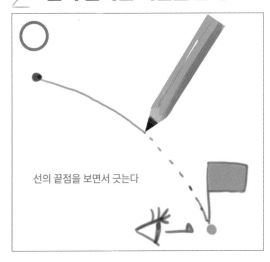

선의 끝점을 보면서 긋는다

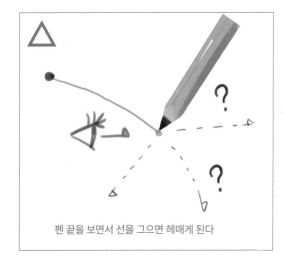

펜 끝을 보면서 선을 그으면 헤매게 된다

첫 번째 포인트는 선의 끝점을 보면서 긋는 것입니다(○). 초보자가 흔히 하는 실수가, 자신이 그리는 선이 어디로 향하는지는 보지 않고 펜 끝을 보다가(△) 헤매는 것입니다. 원하는 대로 보기 좋게 선을 긋기 위해서는 **선이 끝나는 지점을 의식하는 것이 중요해요**. 그렇게 해야 시야가 넓어지고 선 전체의 밸런스가 흔들리는 것도 막을 수 있습니다.

되도록 긴 선을 그린다

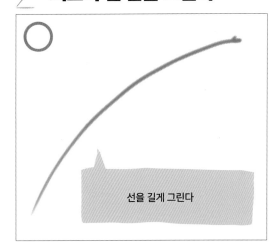

선을 길게 그린다

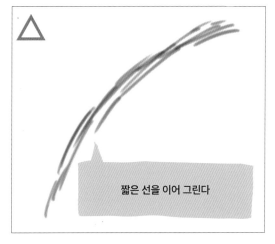

짧은 선을 이어 그린다

두 번째 포인트는 **되도록 긴 선으로 그리는 것입니다**(○). 짧은 선을 연결해서 길게 표현하는 것보다(△) 깔끔하게 그릴 수 있고, 그림 전체를 크게 파악할 수 있어 밸런스를 유지하기 좋습니다. 요령은 팔꿈치를 축으로 손을 움직이는 거예요.

짧은 선을 이어서 그리는 방식은 선을 깔끔하게 긋기 어렵고 손도 많이 가서 시간이 더 걸립니다. 거기에 아날로그 방식이라면 손과 종이도 쉽게 지저분해집니다.

무리해서 빨리 그리려고 하지 않는다

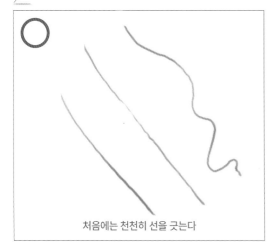

처음에는 천천히 선을 긋는다

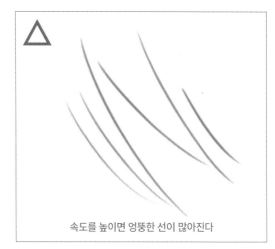

속도를 높이면 엉뚱한 선이 많아진다

세 번째 포인트는 무작정 빨리 그리지 않는 것입니다(○). 시원하게 선을 긋는 것도 중요하지만, 능숙하지 않은데도 무리해서 빠르게 그리는 것은 좋지 않아요. 의도 없이 속도만 높이면 엉뚱한 선이 많아지고(△), 그렸다 지웠다 반복하게 되므로 완성하기까지 시간이 더 걸립니다. 특히 디지털 방식으로 그릴 때 이런 경향이 강해집니다. 처음부터 과감하게 선을 그으려고 해도 컨트롤이 쉽지 않아요. 그러므로 처음에는 천천히 선을 긋는 게 좋습니다.

초보자는 우선 자신이 컨트롤할 수 있는 범위에서 선을 긋고, 익숙해지면 점차 선에 힘을 실어 과감하게 그려 나가는 방법을 추천합니다.

✏ Lesson 점 사이를 선으로 잇는 연습을 한다

❶ 그릴 선의 모양을 떠올리면서 점을 찍는다

❷ 점과 점을 선으로 잇는다

방금 살펴본 '선 그리기의 세 가지 포인트'를 익히는 연습법을 소개할게요.

점을 몇 개 찍은 다음(❶), 점과 점을 선으로 이어가는(❷) 방법입니다. 이 연습을 하다 보면 전체를 보면서 의도한 대로 선을 그리는 게 수월해질 거예요. 주의할 점은 무작정 선을 긋는 것이 아니라 어디쯤에 어떤 그림을 그릴지 점을 찍기 전에 미리 정해 두어야 한다는 것입니다. 그런 다음 찍은 점을 지나는 선 그리기 연습을 하면 망설임 없이 선을 그리는 데 익숙해질 거예요.

04 입체물 그리는 방법

평면과 입체의 차이를 이해하고 입체물을 그린다

평면을 입체적으로 일으켜 보자

입체물을 그리는 요령은 몇 가지가 있습니다. 우선 간단한 평면 도형을 몇 개 그려 보세요. 이 평면 도형을 베이스로 아래에 소개하는 방식을 적용해 입체물을 쉽게 그리는 요령을 익혀 봅시다.

원기둥과 상자를 그려보자

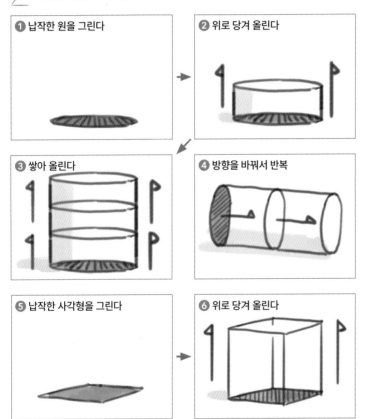

❶ 납작한 원을 그린다

❷ 위로 당겨 올린다

❸ 쌓아 올린다

❹ 방향을 바꿔서 반복

❺ 납작한 사각형을 그린다

❻ 위로 당겨 올린다

다음 순서대로 원기둥을 그려보겠습니다. 원기둥은 가장 쉽게 그릴 수 있는 입체물이에요.

먼저 가로 방향으로 늘여진 타원을 그립니다❶. 다음은 타원을 수직 위로 당겨 올리는 이미지로 똑같은 타원을 그립니다❷. 같은 방법으로 쌓아 올리듯이 몇 개를 더 그립니다❸. 세로로 쌓은 도형 사이를 연결하면 원기둥이 완성됩니다.

이렇게 사고하는 것만으로도 여러 입체물을 그릴 수 있습니다. 익숙해지면 세로 방향뿐 아니라 가로 방향으로도 늘여서 그려보세요❹.

원기둥을 그렸다면 다음은 상자를 그려봅시다. 왼쪽 그림처럼 베이스가 되는 사각형을 그리고❺, 위로 당긴 이미지로 쌓아 올리면 입체적인 상자를 그릴 수 있습니다❻.

베이스가 되는 평면 도형을 원하는 모양으로 바꾸면 ❼ 다양한 입체를 그릴 수 있습니다. 사선으로 쌓거나 도중에 구부리거나 하면 튜브 형태도 만들 수 있습니다❽. 이 방법을 연습해 두면 배경 그리기가 한결 편해집니다.

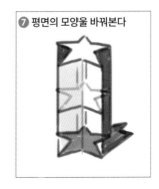

❼ 평면의 모양을 바꿔본다

❽ 구부려 본다

상자와 원기둥을 조합한다

이번에는 상자와 원기둥을 조합해 새로운 형태를 만들어 볼게요. 상자 윗면이나 옆면에 평면의 원 또는 사각형을 그립니다❶. 다음은 앞에서 연습한 대로 위로 쌓아 올리듯이 키워 주세요❷. 그러면 상자의 입체감을 유지하면서 새로운 입체가 덧붙여집니다. 이렇게 입체 그리는 기본 요령을 알아두면 단순한 형태의 조합으로 독특한 입체물을 만들 수 있습니다.

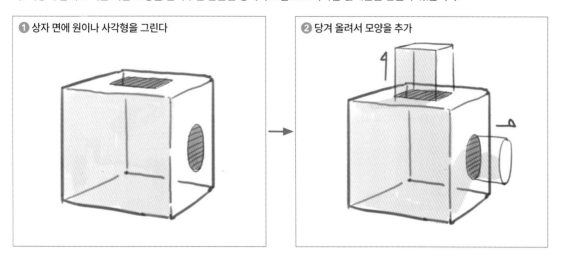

❶ 상자 면에 원이나 사각형을 그린다

❷ 당겨 올려서 모양을 추가

원기둥과 상자를 활용해 다양한 입체를 그릴 수 있다

지금까지 배운 '원기둥', '상자'를 활용하기만 해도 다양한 입체를 그릴 수 있습니다. 아래 예시처럼 나만의 오리지널 입체물을 만들어 보세요.

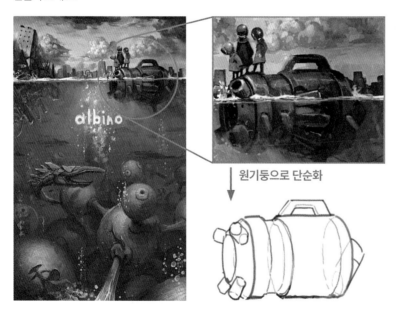

원기둥으로 단순화

📑 **Column** 형태를 단순화해서 생각할 때의 장점

입체물(사물)을 단순화해서 생각하면 세 가지 장점이 있습니다. '그리려고 하는 사물의 입체를 이미지화하기 쉽다.', '유니크한 모양을 만들 수 있다.', '색이나 명암에 신경이 분산되지 않아 빠르게 그릴 수 있다.'입니다. 처음부터 세세한 부분을 그리기보다는 대강의 입체를 먼저 만들어 보는 것을 추천합니다.

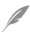 # 모서리를 깎는 이미지로 곡면을 만든다

앞에서 그린 입체물을 매끄러운 곡면을 가진 형태로 바꾸려면 어떻게 해야 할까요?

요령은 입체물의 모서리를 깎듯이 정리하는 거예요. 연습 삼아 상자를 구체로 바꿔 볼게요. 상자의 모서리를 깎으면 새로운 면이 생기고, 동시에 모양이 약간 둥글어지지요. 튀어나온 모서리를 계속 깎아 나가다 보면 점차 부드러운 곡면 형태가 됩니다. 대략적인 형태를 상자나 원기둥으로 표현한 뒤에 모서리를 깎는 식으로 모양을 다듬어 보세요.

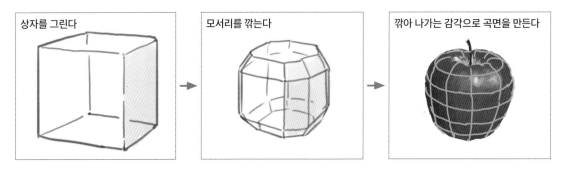

상자를 그린다 → 모서리를 깎는다 → 깎아 나가는 감각으로 곡면을 만든다

✏️ Lesson 주변의 사물을 단순한 입체로 대체해서 생각해 보자

사물을 입체적으로 그리려면 사물의 형태를 단순하게 파악할 필요가 있습니다. 초보자는 평소 자주 접하는 물건을 단순한 형태로 바꿔 그려보는 연습을 해보세요. 그리기가 여의치 않을 때는 머릿속으로 입체를 떠올리는 것만으로도 효과적입니다. 입체의 면을 파악하는 방법은 하나가 아니에요. 얼마나 매끄럽게 파악하는가에 따라 면의 수와 각도도 달라집니다. 다만, 면을 가급적 크게 잡으면 틀린 형태로 잡을 가능성이 낮아집니다. '만약 이 사물을 상자에 넣는다고 한다면, 그 상자는 가로나 세로 어느 쪽이 더 긴가?' 하는 정도로 심플하게 접근하는 편이 형태를 잡기 쉽습니다. 아무 생각 없이 보고 있으면 좀처럼 파악하기 어려워요. 아래의 그림은 예시입니다. 심플한 입체로 대체하면 어떤 형태가 될까요? 한번 떠올려 보세요.

사물을 단순한 형태로 대체해 보자

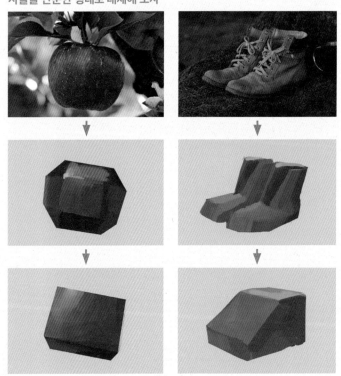

사물을 입체적으로 본다는 것은 어떤 의미일까

입체인지 아닌지 어떻게 확인하면 좋을까?

그림을 잘 그리려면 사물을 입체적으로 봐야 한다는 말을 자주 듣습니다. 그렇다면 '입체적으로 본다'는 것은 어떤 의미인지 잠시 생각해 볼게요. 입체에는 깊이가 있지요. 지금 눈앞에 있는 사물은 입체인가요? 어쩌면 평면의 스크린에 비친 영상이나 사진일지도 모릅니다.

바로 앞에 컵이 있다고 칩시다. 이게 입체인지 아닌지 어떻게 확인할 수 있을까요? 물론 만져보면 바로 알 수 있지요. 하지만 만지지 않고 확인해야 한다면요? 답은 '다른 각도에서 보는 것'입니다. 사진(평면)이라면 옆에서 보면 얇은 종이라는 것을 바로 알 수 있습니다. 입체라면 각도를 바꿔서 보아도 입체적으로 보일 것입니다.

너무도 당연해서 미처 생각하지 못할 수 있는데, 입체를 이해하는 힌트가 여기에 있어요. **입체적으로 본다는 것은 각도를 바꿔서 본다는 뜻인 것이죠.**

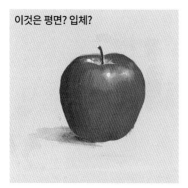

이것은 평면? 입체?

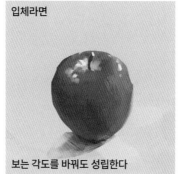

입체라면

보는 각도를 바꿔도 성립한다

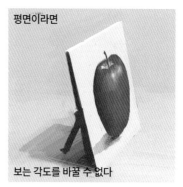

평면이라면

보는 각도를 바꿀 수 없다

각도를 바꿔서 살펴보자 - 상상해 보자

입체적으로 사물을 보라는 말은 '각도를 바꿔서 보라'는 말입니다. 다른 각도에서 보면 그것이 어떤 형태의 입체인지 알 수 있습니다. 그림 실력을 키우려면 평소 여러 각도에서 사물을 보는 습관을 들여야 합니다.

그림을 그리기 전 머릿속으로 사물을 상상할 때도 **각도를 바꾼 모습을 떠올릴 수 있으면** 입체적인 그림을 그리기 쉽습니다. 사진 자료를 볼 때도 바라보는 각도 외의 모습을 상상하면서 관찰해 보세요.

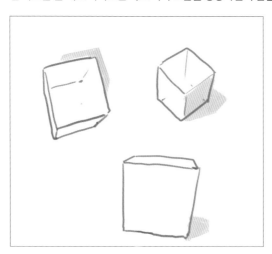

05 채색할 때의 포인트

입체감을 살려 색을 칠하는 방법을 배운다

실루엣을 의식하면서 색을 칠한다

채색 작업은 색의 선택도 중요하지만, 색의 경계인 실루엣을 의식하고 그리는 것도 중요합니다. 여기서는 선이 있는 것과 없는 것 두 가지 상황으로 설명하는데, 그때그때 상황에 알맞게 활용해 보세요.

선과 색으로 그릴 때의 흐름

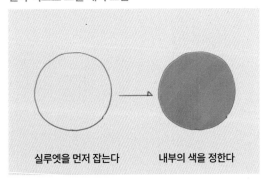

실루엣을 먼저 잡는다 　　내부의 색을 정한다

색으로만 그릴 때의 흐름

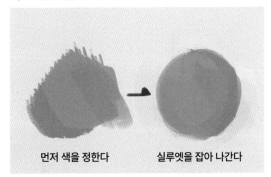

먼저 색을 정한다 　　실루엣을 잡아 나간다

선과 색으로 그릴 때는 먼저 선으로 실루엣을 잡고 그 안쪽을 칠합니다. 실루엣을 잡는 시작 단계에 활용하는 것을 추천합니다. 한편 색만으로 그릴 때는 색을 먼저 정하고 나중에 실루엣을 잡아가는 방식으로 진행하게 됩니다. 색으로 그리는 이점은 색을 올려가면서 실루엣도 잡을 수 있으므로 이미지를 빨리 만들 수 있습니다. 배경처럼 사물이 많은 그림은 색 위주로 그리는 편이 수월할 때가 많아요.

면을 따라 브러시를 움직인다

색을 칠할 때 면의 방향을 의식하면 입체감을 표현하기 좋습니다. 그러므로 색을 파악하기 전에 입체의 면을 볼 수 있어야 합니다. 입체에서 면이 바뀌는 포인트를 확인한 후❶ 각각의 면에 적절한 밝기로 그려 넣으면 됩니다❷.
브러시는 면의 방향을 따라서 움직이는 것이 포인트입니다. 단, 처음부터 작고 세세한 면을 따라 칠하려고 하면 전체 실루엣이 무너질 수 있습니다. 그러니 처음에는 큰 면의 방향을 따라 브러시를 움직이고, 점차 세세한 면을 그려 나가는 순서로 움직이는 것이 좋습니다.

입체의 면을 따라 브러시로 칠한다

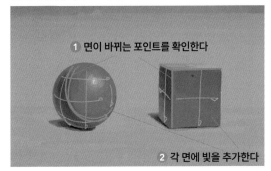

❶ 면이 바뀌는 포인트를 확인한다

❷ 각 면에 빛을 추가한다

브러시를 크게 움직인다

또 다른 포인트는 브러시를 크고 길게 움직이는 것입니다. 선을 긋는 요령과 같습니다.

브러시의 스트로크가 짧으면 세세한 부분에 의식이 쏠리기 쉽습니다. 긴 스트로크로 전체적인 색을 대강 포착할 수 있으면, 실루엣도 잡기 쉽고 작업 속도도 빨라집니다. 러프 단계에서는 묘사하는 대상의 실루엣 끝에서 끝까지 브러시를 움직이는 정도라고 생각해도 좋습니다. 가능한 한 손을 크게 움직여 전체 러프를 그리고, 점차 세밀한 실루엣으로 다듬어 나갑니다.

가능한 한 손을 크게 움직인다

손의 움직임이 작다

 Lesson　**만졌을 때의 감각을 더해 그려보자**

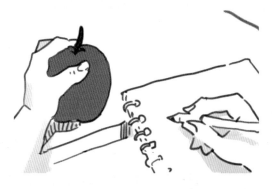

사물을 입체적으로 그리려면 실루엣과 면을 표현하는 것이 중요합니다. 이때 그릴 대상을 실제로 만져보면서 그리면 도움이 됩니다. 사과나 주변에 있는 펜이나 컵 등 무엇이든 좋습니다. 대상을 만지면서 그리다 보면 면에 대한 감각을 쉽게 이해할 수 있습니다. 익숙해지면 만졌을 때의 감각을 머릿속으로 떠올리면서 그려보세요.

06 실루엣의 중요성

실루엣을 의식하면 보기 편한 그림이 되고 작업 속도도 향상된다

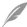 실루엣을 포착하기 쉽게 색의 차이를 만든다

색의 차이가 커서 사물을 인식하기 쉽다

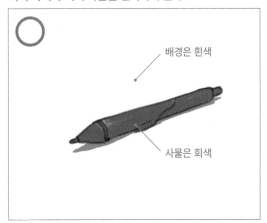

배경은 흰색

사물은 회색

색의 차이가 적어서 사물을 인식하기 어렵다

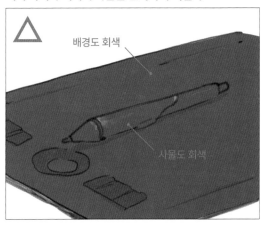

배경도 회색

사물도 회색

잠시 위의 그림을 비교해 보세요. '펜의 위치와 형태를 쉽게 알 수 있었던 것'은 어느 쪽이었나요? 당연히 왼쪽 그림일 거예요. 우리 눈은 서로 겹쳐 있는 물건을 색 차이로 인식하기 쉽습니다. 왼쪽 그림에서 펜을 확인하기 쉬웠던 이유는 흰색 바탕과의 색 차이가 컸기 때문이에요. 반대로 오른쪽 그림은 펜 아래에 놓인 태블릿이 펜과 같은 회색이기 때문에 눈에 잘 띄지 않은 것이죠. **사람의 시선은 색 차이가 큰 부분에 집중됩니다. 그 차이로 인식하는 것이 사물의 형태인 실루엣이지요. 실루엣을 확실하게 파악할 수 있게 그림을 그리면 '보기 편한 그림'이 됩니다.**

실루엣을 포착하기 쉬운 각도로 그린다

색으로 구분하기 쉽게 한다

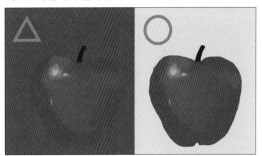

각도로 구분하기 쉽게 한다

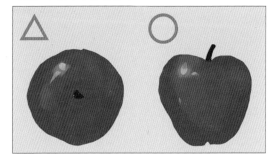

왼쪽의 비교 그림 중 ○의 사과를 보면, 방금 설명했듯이 배경과 사물의 색 차이(회색과 빨간색)가 커서 실루엣을 쉽게 파악할 수 있습니다.

사과라는 사물의 실루엣을 쉽게 포착할 수 있게 그리는 것이 중요합니다. 오른쪽 비교 그림은 사과를 위에서 본 모습과 앞에서 본 모습입니다. 위에서 본 사과는 꼭지 주변의 깊이 등을 디테일하게 그리지 않으면 알아보기 어렵지만, 앞에서 본 사과는 실루엣과 색만으로 한눈에 알아볼 수 있습니다. 보는 각도에 따른 실루엣의 차이를 이해하는 것도 중요한 포인트입니다. **색과 윤곽이 합쳐져 실루엣을 이룬다는 점을 알아두세요.**

실루엣이 명확하면 빠르게 그릴 수 있다

실루엣이 명확하지 않다

실루엣이 명확하므로 이후의 작업이 수월하다

실루엣이 명확하면 더 빠르게 그릴 수 있습니다. 작업 시간이 길어지는 원인 중 하나로, 실루엣을 의식하지 않고 손이 가는 대로 그린 탓에 사물의 형태와 배치가 모호해지는 것을 들 수 있습니다. 그만큼 형태를 잡는 데 많은 시간이 걸리게 되죠. 처음에 실루엣을 확실히 정하고 그리면 형태가 무너지거나 위치가 달라지는 문제를 줄일 수 있어 그리는 시간도 단축됩니다.

이는 선화로 그릴 때나 색으로 그릴 때나 같습니다. **전체 실루엣의 모양, 위치, 색, 각도, 크기 등이 정해지면 다음은 실루엣 안쪽에 음영과 디테일을 그려 넣으면 끝입니다.** 또한 실루엣을 미리 파악하면 완성 이미지를 잡기도 쉬워집니다.

✏ Lesson | **사진을 보면서 실루엣을 추출한다**

자료 사진

사진을 바탕으로 그린 실루엣

사진을 보면서 실루엣을 따는 연습도 실루엣을 잘 그리는 데 도움이 됩니다. 아무것도 보지 않고 무작정 그리기보다는 사진을 보면서 사물의 실루엣을 그려보세요. 우리는 평소 사물을 볼 때 사물의 세세한 안쪽 정보까지 함께 인식합니다. 그러지 말고 사물의 바깥쪽 윤곽(실루엣)에 집중해서 그려보세요. 처음에는 어렵겠지만 이런 연습을 해두면 필요한 실루엣을 정확히 추출하는 감각을 익힐 수 있습니다.

복잡한 대상을 간단히 파악하게 되므로 세부적인 요소에 얽매이지 않고 빠르게 형태를 잡을 수 있고 화면 전체의 구도를 의식할 수 있어 대강의 원근감과 거리감도·빨리 잡을 수 있게 됩니다.

07 직감으로 공간을 그리는 방법

원근법에 얽매이지 않고 공간에 사물을 그린다

🖋 하나의 상자를 여러 각도로 그린다

원근법을 완벽하게 알지 못하더라도 **상자를 이용하면 공간 표현이 쉬워집니다.** 일단 상자를 여러 각도에서 그려볼게요. 상자는 하나면 충분합니다. 정면에서 본 모습, 옆에서 본 모습, 반측면 위, 반측면 아래에서 본 모습 등 다양한 각도로 그려보세요. 처음 부터 머릿속 상상만으로 그리기는 힘들 거예요. 지우개나 갑 티슈 등 주변에 있는 물건을 참고해서 그립니다.

여러 각도로 상자를 그리면서 공간 표현을 익힌다

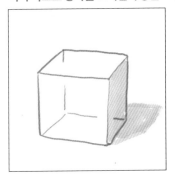 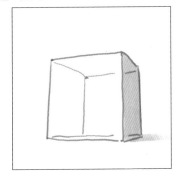 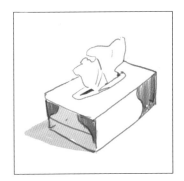

✏ Lesson 상자를 여러 개 그려서 공간을 파악하는 힘을 키운다

공간과 사물을 자연스럽게 표현하는 데 유용한 연습법을 소개합니다. 한 화면에 여러 개의 상자를 그리는 거예요.
일단 자신이 원하는 방향으로 상자 하나를 그립니다❶. 그런 다음 그 상자와 같은 공간에 있는 것처럼 두 번째 상자를 그려 넣습 니다❷. 두 번째 상자가 첫 번째와 위화감 없이 같은 공간에 놓이도록 그릴 수 있게 되면 세 번째, 네 번째 상자를 추가하는 것은 그리 어렵지 않습니다❸. 우선은 2개의 상자를 어색함 없이 그릴 수 있도록 연습하세요.
원근법에 대한 어려운 이론을 공부하는 것보다는, 실제 손을 움직이며 그리는 편이 더 편안한 마음으로 공간 그리는 연습을 해 나갈 수 있으리라 생각합니다. 상자를 그리는 건 사실 생각만큼 간단하지 않지만, 느낌상으로는 그렇게 까다로운 작업으로 여겨 지지 않지요. 그래서 초보자도 부담을 덜고 시도하기 좋은 연습이에요.

❶ 상자 하나를 마음대로 그린다

❷ 첫 번째 상자와 위화감이 없도록 두 번째 상자를 그린다

❸ 마찬가지로 위화감이 없도록 상자를 추가한다

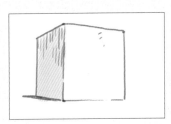 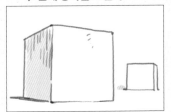 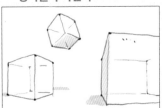

넓은 공간을 상자로 표현한다

상자 그리기가 익숙해지면 다음은 한 화면 속에 여러 크기의 상자를 그려보세요.
상자의 크기와 배치를 조절해 공간의 크기를 표현해 보는 연습입니다. 앞쪽의 상자
는 크게, 멀리 떨어진 상자는 작게 보이도록 그립니다. 크기나 위치를 바꿈에 따라
공간이 어떤 식으로 달리 보이는지 시험해 보세요.

모양과 크기가 다른 상자를 조합해 공간을 표현한다

상자를 쌓아본다

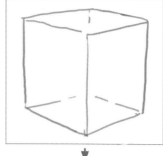

크고 작은 상자를 조합해 복잡한 형태를 단순하게 바꾼다

똑바로 놓인 상자를 능숙하게 그릴 수 있다면, 상자를 기울이거나 눕히는 등 다양한
방향으로 바꾸면서 더 복잡한 형태를 만들어 보세요.
이쯤 되면 '인물의 몸'도 상자로 포착할 수 있습니다❶. 여러 개의 상자를 조합해 나
름대로 형태를 만들어 보는 것도 좋은 연습이 됩니다.
언뜻 보면 복잡하게만 보이는 그림이나 입체물도❷ 상자로 바꿔 보면 단순하게 파
악할 수 있고❸ 그리기도 수월해집니다.

08 원근법의 기초 지식
원근법의 기본을 알아두면 그림 그릴 때의 부담이 줄어든다

원근법이란 무엇인가?

배경을 그릴 때 '원근법을 적용한다'는 말은 공간의 깊이를 표현할 때 사용합니다. 제 관점에서 원근법은 '자'와 같은 것으로, 그 자체가 그림의 기준이 되기보다는 보조적인 도구로 활용합니다. 그림을 그리다가 '어? 뭔가 이상하네.'라는 위화감이 들 때 원근법을 이용해 고치는 식으로 이용하지요. 원근법을 지나치게 의식하면 오히려 그림이 경직되거나 아이디어가 잘 떠오르지 않기도 하므로 주의해서 사용하는 편입니다.

눈높이

원근법을 이해할 때 중요한 것이 눈높이(아이레벨)입니다. 그림에는 '그림을 바라보는 시점'이 있기 마련입니다. **눈높이란, 그 시점(혹은 카메라라고 생각하면 이해하기 쉬움)의 높이를 말합니다.**
서 있는 사람의 시선에서 보이는 모습을 그렸다면 눈높이는 170cm 정도입니다. 앉아 있는 사람의 시선이라면 100cm, 고양이의 시선이라면 40cm가 눈높이입니다.
아래 그림으로 설명하면 눈높이가 ❶일 때는 '시점 ❶'처럼 보이고, ❷일 때는 '시점 ❷'처럼 보입니다. 눈높이에 따라서 보이는 형태가 달라지지요.

눈높이를 바꾸면 보이는 모습이 바뀐다

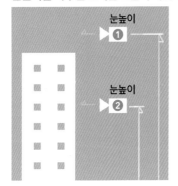

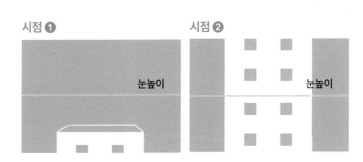

지상과 가까운 곳에 시점이 있으면 눈높이는 지평선과 비슷하게 겹쳐 있는 듯이 보입니다. 그래서 저는 편의상 '눈높이 = 지평선'이라고 생각하면서 그림을 그리는 편입니다.
눈높이가 달라지면 그 시점(카메라)에서 보이는 범위도 달라집니다. 또 시점이 지상과 수평이라면 눈높이는 화면의 중앙에 옵니다.

시점이 지상과 수평이면 눈높이는 화면의 중심에 온다

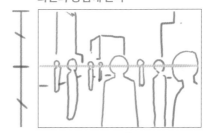

 # 로우 앵글과 하이 앵글에 대해서

이해를 돕도록 '시점'을 잠시 '카메라'로 바꿔서 설명할게요. 카메라가 낮은 위치에서 피사체를 올려다보는 것을 '로우 앵글'이라고 하며, 카메라가 높은 위치에서 피사체를 내려다보는 것을 '하이 앵글'이라고 합니다.

카메라가 어떤 각도로 피사체를 포착하고 있는지 의식하는 것이 중요합니다. 피사체가 지면에서 수직으로 세워져 있을 때, 눈높이가 화면의 중심에 있다면 카메라는 피사체를 수평으로 포착한 상태입니다.

아래 그림으로 설명하면, '시점❸'처럼 눈높이가 화면 중심보다 낮을 때는 피사체를 올려다보는 장면(로우 앵글)입니다. '시점❹'처럼 눈높이가 화면 중심보다 높을 때는 피사체를 내려다보는 장면(하이 앵글)입니다.

피사체를 향한 카메라의 각도, 화면 속 눈높이의 위치를 이해하면 로우 앵글과 하이 앵글을 파악하기 쉽습니다.

로우 앵글과 하이 앵글은 시점(카메라)의 각도로 정해진다

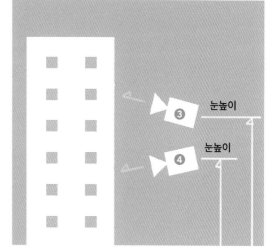

시점 ❸ (로우 앵글)

로우 앵글에서 눈높이는 화면 중심보다 아래에 있다

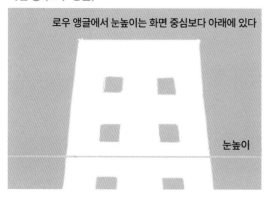

눈높이

시점 ❹ (하이 앵글)

눈높이

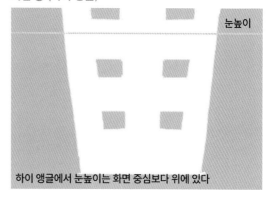

하이 앵글에서 눈높이는 화면 중심보다 위에 있다

 | Point | **원근법을 알아두면 좋은 점**

원근법의 기본을 알아두면 다음과 같은 이점이 있습니다.

· 공간을 그리는 가이드로 활용할 수 있다.
· 그릴 때 고민하는 시간이 줄어든다.
· 그림에 위화감이 있을 때 수정할 부분을 찾기 쉽다.

화면을 표현하는 기본적인 룰로 원근법을 이해해 두면 그림 그릴 때 헤매는 것을 줄일 수 있고, 작업 전 이미지를 잡기도 쉬워지는 것이 가장 큰 장점입니다.

✓ | Point | **원근법을 활용함으로써 덜 수 있는 부담**

원근법에 대한 기본 지식이 있으면 배경이 되는 공간의 밑바탕을 구상하거나 깊이를 설정하기 쉬우므로 작업을 빠르게 진행할 수 있습니다. 당연히 공간의 깊이감을 표현할 때 수고로움도 줄어듭니다. 사물의 실루엣을 그릴 때도 원근법에 의한 각도를 의식하면 보다 사실적으로 그릴 수 있습니다.

투시도법에 대해서

'투시도법'이란 평행한 두 변의 직선이 화면에 어떻게 나타나는지 정해놓은 법칙입니다. 또한 평행한 두 변을 무한히 연장했을 때 두 변이 화면에서 만나는 지점을 '소실점'이라고 합니다. 소실점의 수는 시점에 대해 사물이 어떻게 배치되는지에 따라서 달라집니다.

✓ Point　**투시도법을 알면 좋은 점**

원근법이 공간의 깊이를 표현할 때 기준이 되는 법칙이라면, 투시도법은 그림을 그릴 때 실제로 사용하는 도구와 같습니다. 원근법과 거의 동일한 의미로 쓰이기도 하는데, 1점 투시도법, 2점 투시도법 등 여러 패턴이 있습니다. 배경 그리기를 익히는 초반에 투시도법을 이용하면 비교적 쉽게 원근 표현을 할 수 있습니다.

1점 투시도법

1점 투시도법이란 오른쪽 그림처럼 오브젝트를 이루는 평행한 선들의 연장선이 눈높이에 있는 하나의 점에서 만나도록(교차되도록) 그리는 방식입니다.

소실점이 1개인 원근법이라고 알아두면 좋습니다. 엄밀히 말하면 1점 투시도법으로 사물이 보이는 구도에서는, 눈높이가 화면의 중심을 지나며 사물 역시 화면 중심에 있어야 합니다. 하지만 투시도법은 어디까지나 '그림 기법'이므로 때로는 이와 다르게 보여도 문제는 없습니다.

1점 투시도법은 소실점이 1개인 구도

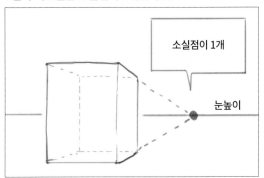

2점 투시도법

2점 투시도법은 눈높이에 2개의 소실점이 있는 원근법입니다. '하이 앵글과 로우 앵글 등 상하 원근이 없는 상태로 그린다.'라고 기억하면 좋습니다. **상하 원근을 신경 쓰지 않아도 되기 때문에 작업에 부담이 적습니다.**

2점 투시도법 역시 엄밀하게 재현하려고 하면 눈높이는 항상 화면의 중심에 있어야 합니다. 그렇지 않으면 위아래로 원근감이 생기게 됩니다. 다만 1점 투시도법과 마찬가지로 때로는 눈높이가 중심에 있지 않더라도 그리 문제가 되지는 않습니다.

2점 투시도법은 소실점이 2개인 구도

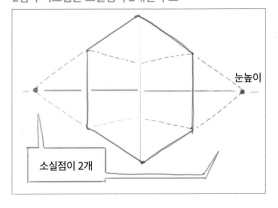

1점 투시도법, 2점 투시도법에서는 로우 앵글이나 하이 앵글이 나오지 않으므로 비교적 작업이 편합니다. 다만 현실에서는 위나 아래로 원근이 적용되어 보이지요.

일반적인 1점 투시도법으로 보여지는 모습

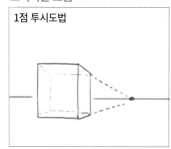

1점 투시도법

현실에서는 위아래로 원근감이 적용되어 로우 앵글 또는 하이 앵글로 보여진다

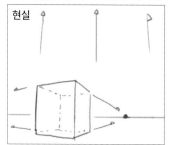

현실

✒ 3점 투시도법

3점 투시도법은 우리가 실제로 보는 사물의 모습과 가장 가깝습니다. 화면 속에 3개의 소실점이 있는 구도로, 2점 투시도법에서 세로 방향에 소실점을 1개 더 추가한 것이라고 생각할 수 있습니다. 입방체의 소실점은 3개로 끝나지만, 입체가 복잡해지면 소실점이 더 많아집니다.

눈높이가 화면 중심보다 위에 있는지 아래에 있는지만 제대로 알면, 눈높이를 어디에 설정하더라도 사실적으로 재현할 수 있습니다. 눈높이가 화면 중심보다 위에 오면 하이 앵글, 중심보다 아래에 있으면 로우 앵글의 원근감이 생깁니다. 가장 자연스러우면서 어려운 기법입니다.

로우 앵글

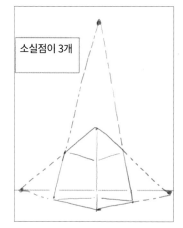

소실점이 3개

하이 앵글

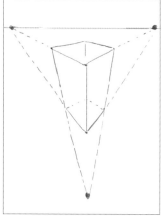

✏ **Lesson** | **원근의 공간감을 익히는 방법**

원근법을 너무 엄격하게 지키면 경직된 그림이 되기 쉽습니다. 원근법이란 우리가 보고 있는 3차원의 입체적인 공간을 2차원의 평면에 옮길 때 적용하는 규칙일 뿐입니다. **자연스러운 원근감을 익히려면 풍경 스케치로 연습하는 방법을 추천합니다.** 먼저 눈앞의 풍경이나 공간을 보이는 대로 그려보세요. 원근이나 깊이에 대한 감각을 자연스럽게 단련할 수 있습니다. 그림의 기본인 '본 대로 그린다'라는 것을 확실히 지키면, 원근법의 원리도 머지않아 익힐 수 있을 거예요.

이론을 익히기보다 먼저 본 대로 풍경을 그리자

색의 기초 지식

사물의 색을 명확하게 파악해 적절한 색을 선택한다

 ## 색상

색상은 빨강, 파랑, 녹색 등 고유한 색감의 차이로 구분되는 색의 속성을 뜻합니다. 이 색감의 차이를 원형으로 표시한 것이 색상환(컬러 서클)이지요.

색상환에서 서로 반대편에 위치한 색을 보색이라고 합니다. 보색 관계의 두 색은 색상 차이가 가장 큰 조합입니다. 예를 들어 노란색과 남색은 보색이며, 서로를 돋보이게 하는 조합입니다. 보색을 의식한 색 결정은 화면 속에서 존재감을 강조하는 데 활용할 수 있습니다.

컬러 서클은 색상을 이해하는 데 편리하다

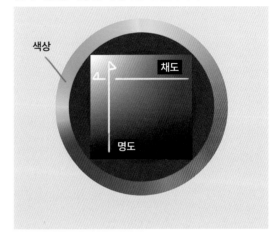

 ## 채도

채도는 색의 선명한 정도를 뜻하며 회색이 더해질수록 낮아집니다. 채도는 어느 정도 직감적으로 이해할 필요가 있습니다. 채도가 높으면 해당 색이 강해지고(선명해지고), 반대로 채도가 낮으면 색이 옅어지거나 탁해져서 점차 회색(또는 흰색과 검정색)에 가까워집니다. 채도가 가장 낮은 회색이 되면 색상 정보를 확인할 수 없습니다.

채도가 높을수록 색이 선명해진다

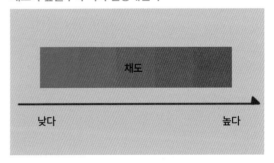

 ## 명도

명도는 색의 밝기, 즉 밝고 어두운 정도를 뜻합니다.

사실적인 그림을 그리려면 빛과 그림자를 제대로 표현하는 것, 즉 알맞은 명도의 색을 선택하는 것이 중요합니다. 명도의 차이를 제대로 표현하면, 색상이나 채도가 다소 달라도 그림이 어색해 보이는 일이 적어집니다.

명도의 표현은 사실적인 그림을 그릴 때 중요

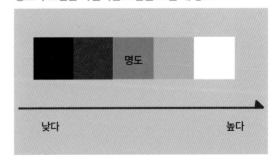

✒ 난색과 한색

따뜻하게 느껴지는 색을 난색, 차갑게 느껴지는 색을 한색이라고 합니다. **간단히 빨간색 계열의 색을 난색, 파란색 계열의 색을 한색이라고 생각해도 좋습니다.** 어떤 인상의 그림을 그리고 싶은지에 따라 적절히 선택합니다. 특히 회색이 섞인 채도가 낮은 색을 쓸 때는 난색인지 한색인지에 따라 인상이 적잖이 달라집니다. 채도가 낮은 색은 무심코 선택하기 쉬우니 주의하세요.

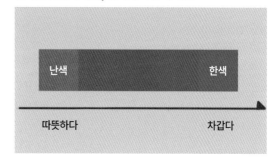

난색은 빨간색 계열, 한색은 파란색 계열

난색　　　　　　　　　　한색

따뜻하다　　　　　　　　　차갑다

✒ 휘도(밝기)

휘도란 사람의 눈이 감지하는 색의 밝기를 나타내는 척도입니다. '명도와 어떻게 다르지?'라고 생각할지도 모릅니다. 색상이 달라도 명도(색의 밝기)는 변하지 않지만, 휘도는 변합니다.
오른쪽 그림으로 설명하면, 녹색 〉 빨강 〉 파랑의 순으로 밝게 느껴지는 것을 알 수 있습니다. 특히 색상환에서 파랑~녹색 사이는 밝기의 인상이 급격하게 달라지므로 주의해서 사용하세요.

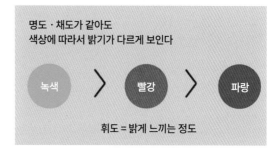

휘도는 사람의 눈이 느끼는 색의 밝기 ≠ 명도

명도·채도가 같아도
색상에 따라서 밝기가 다르게 보인다

녹색　〉　빨강　〉　파랑

휘도 = 밝게 느끼는 정도

 Lesson　　**사물의 색을 한 가지 색으로 파악해 보자**

평소 우리가 보는 사물을 한 가지 색으로 나타낸다면 어떤 색일지 떠올려 보세요.
스마트폰으로 사진을 찍은 다음, 일러스트 제작 소프트웨어로 불러와서 스포이트로 색을 찍어 '어느 부분의 색이 전체의 색에 가장 가까운지' 살펴보는 것도 좋은 방법이 되겠지요. 색 선택에서 흔히 하는 실수는 미세한 색의 변화를 지나치게 의식한 나머지 전체 색상이 무너져 버리는 것입니다. 사실적인 그림을 그리려면 전체의 색을 놓치지 않는 것이 중요합니다. 전체 색을 확인한 뒤에 세세한 부분의 색을 살펴보는 것이 좋습니다.
전체 색을 포착하는 것이 익숙해지면, 그림을 그릴 때 먼저 전체 색상을 파악하고 그 색을 메인으로 칠한 다음 → 정보를 더할 때 세세한 부분의 색을 보며 추가해 나가는 식의 작업이 가능해집니다.

전체의 색을 알면 사실적인 그림을 그릴 수 있다

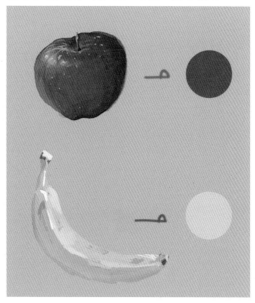

10 빛과 그림자를 표현하는 포인트
명암의 포인트를 이해하고 표현력을 높인다

다양한 빛과 그림자

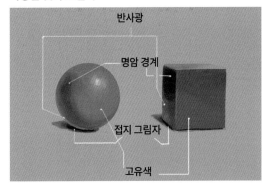

빛과 그림자를 표현할 때 잊지 말아야 할 포인트를 소개합니다. 입체에 생기는 빛과 그림자의 모양, 그에 따른 색의 변화를 알기 쉽도록 심플한 구체와 정육면체에 색을 입혀 표시했습니다(왼쪽 그림). 하나씩 살펴봅시다.

반사광

반사광은 광원에서 직접 온 빛이 아니라 광원 외의 사물에서 반사되어 온 빛을 뜻합니다. 예를 들어 지면에서 반사된 빛이 이에 해당합니다. 초보자는 광원에서 오는 빛만 의식하고 반사광을 잊기 쉽습니다. 설득력 있는 그림을 그리려면 반사광을 제대로 표현하는 것이 무척 중요하니 잊지 말고 표현해 주세요.

지면에서 반사되어 구체의 아래를 비추는 반사광

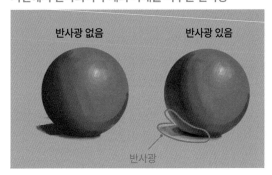

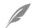 명암 경계

명암 경계란 말 그대로 빛과 그림자의 경계 부분을 뜻합니다. 사물에 생기는 그림자 중에서 가장 어두운 부분이 명암 경계입니다. 그림자 중 명암 경계가 가장 어두운 이유는 방금 살펴봤던 반사광과도 관련이 있습니다. 광원에 대해 정반대편인 뒷면은 반사광과 주변광의 영향을 받아 아주 어두워지지는 않기 때문입니다. 한편 그 빛이 닿지 않는 그림자 부분, 즉 명암 경계가 가장 어둡습니다. 그래서 명암 경계에 어두운 그림자를 넣으면 그림에 설득력이 생깁니다.

명암 경계는 사물 표면의 그림자에서 가장 어두운 부분이다

접지 그림자

접지 그림자(사물과 사물 사이의 틈새에 생기는 그림자)는 사물에 생기는 음영을 포함한 모든 그림자 중에서 가장 어둡습니다. 좁은 틈새로 빛이 들어오지 못하기 때문입니다. 접지 그림자는 특히 잊기 쉬운 포인트이니 주의하세요. 접지 그림자를 제대로 그려야 사물이 지면에 자연스럽게 닿아 있는 것처럼 보입니다. 반대로 접지 그림자를 옅게 그리면 사물이 공중에 뜬 것처럼 보입니다. 기초 지식으로 알고 있으면 누구나 쉽게 표현할 수 있으니 의식해서 그려보세요.

접지 그림자를 그리면 지면에 붙어 있는 것처럼 보인다

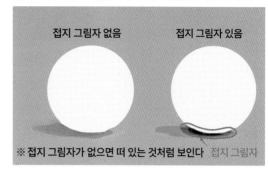

고유색

고유색이란 빛과 그림자의 영향을 받지 않은 사물의 고유한 색을 뜻합니다. 고유색 위에 명암을 넣어주는 이미지로 색을 칠합니다.

처음에는 고유색을 결정하기 어려울 수 있습니다. 이때는 눈을 가늘게 뜨고 사물을 관찰하면서 **세세한 명암을 배제하고 전체의 색을 대략적으로 파악해 보세요.** 고유색을 잡았다면, 그 색에서 벗어나지 않게 주의하면서 명암을 조절합니다.

고유색 위에 빛과 그림자를 더한다

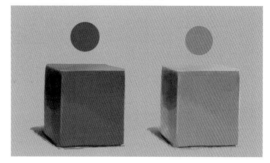

✏ Lesson │ 그림을 흑백으로 그려보자

색상과 채도 정보를 사용하지 않고, 흰색과 검은색의 명암만으로 그림 그리는 연습은 빛과 그림자의 관계를 이해하는 데 유용한 도움이 됩니다. 명도, 채도, 색상 등 색을 선택하는 기준은 다양한데, 처음부터 그 모두를 컨트롤하려고 하면 헤매기 쉽기 때문이지요. '색의 기초 지식'(P.49)에서 소개한 '사물의 색을 한 가지 색으로 보는 연습'과 병행하는 방법을 추천합니다. 흔히 하는 연필 데생도 좋은 연습이 됩니다.

그림을 흑백으로 그리는 연습은 빛과 그림자를 이해하는 데 도움이 된다

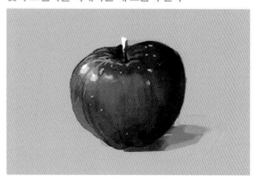

11 구도와 배치의 요령
활용하기 쉬운 구도의 룰을 익혀 효율적으로 그린다

3분할법

3분할법은 황금비에 비해 간단해서 편리하게 활용할 수 있습니다. 덕분에 저도 자주 사용하는 방법입니다.

3분할법은 화면을 가로와 세로로 각각 3등분하고, 분할한 선의 교차점 1~2개 또는 어느 한 선을 따라서 주요 오브젝트를 배치하는 방법입니다. 이것만으로도 오브젝트를 강조할 수 있고, 이후 설명할 좌우 대칭 구도 등에 나타나는 '지평선이 화면을 위아래로 양분'하는 문제를 피할 수 있습니다.

분할선이나 교차점을 의식해서 사물을 배치한다

3분할법을 이용한 그림

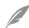 반복되지 않게 배치한다

배치의 기본은 '반복을 피하는 것'입니다. '사물을 같은 위치에 나란히 배치'하거나 '화면이 좌우 대칭되는 배치' 등을 피하는 것이죠. 같은 형태의 사물이 일정한 리듬으로 반복되면 보는 사람의 시선을 효과적으로 유도하기 어렵습니다. 여러 오브젝트가 등장하는 배경을 그릴 때는 반복을 피하고 리듬감 있게 배치한다는 의식이 중요합니다.

크기와 위치에 차이를 둔다

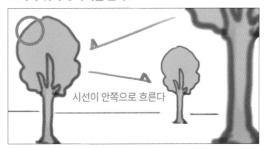

같은 위치에 나란히 배치한다

좌우 대칭으로 배치하지 않는다

좌우 대칭으로 배치하면 보는 사람의 시선이 거의 움직이지 않아 그림을 보는 시간이 짧아집니다. 또한 배경은 공간의 깊이를 표현할 필요가 있는데 화면이 좌우 대칭이면 깊이 표현도 쉽지 않아요.

의도한 대로 시선을 유도하고 싶다면 좌우 대칭은 피하는 것이 좋으며, 그편이 보기에도 좋습니다. 단, 의도에 따라 화면 중앙에 사물을 배치하는 '원형 구도'라는 배치도 있으므로 좌우 대칭을 무조건 삼가야 하는 것은 아니에요.

좌우 비대칭으로 배치하면 시선 유도가 가능하다

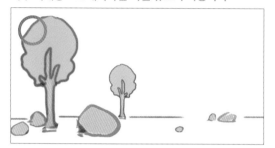

좌우 대칭으로 배치하면 시선을 유도하기 어렵다

큰 실루엣을 기준으로 배치한다

그림은 큰 실루엣부터 그리는 것을 추천합니다.

배경에는 여러 가지 오브젝트가 들어가는데 그들 각각의 세밀한 형태를 신경 쓰면서 구도나 배치를 정하다 보면 전체적인 밸런스를 놓치기 쉽습니다. 이때 실루엣이 큰 사물을 먼저 배치해 나가면 화면 속의 대략적인 비율을 파악할 수 있고, 구도도 쉽게 정리할 수 있습니다. 크고 심플한 실루엣으로 대략적인 배치를 정한 뒤 디테일 묘사에 들어갑니다.

먼저 대략적인 실루엣으로 러프를 그린다

 →

🖉 Lesson　사진을 찍어 보자

사진 찍어 보는 것은 구도를 잡는 데 좋은 연습이 됩니다. 그림에 익숙한 사람은 정해진 프레임 속에 '그림을 만들어 나간다'는 감각이 강하지요.

반대로 사진은 이미 존재하는 피사체를 '프레임에 어떻게 담을 것인가', '어떻게 자를 것인가'에 초점을 맞추게 됩니다. 그림과 달리, 피사체 자체를 바꿀 수 없는 대신 각도에 따라 피사체가 보여지는 방법을 달리하거나 크기를 조정하는 등의 노력이 필요하지요. 이를 통해 구도를 잡는 감각을 단련할 수 있습니다. 스마트폰 카메라도 좋으니 주변에 있는 다양한 피사체를 촬영해 보세요.

3분할법을 이용한 사진　　(출처 : Pixabay)

12 그림 그릴 때 아이디어를 얻는 법

앞으로 그릴 그림을 상상한다

당연한 말이지만, 그림을 그리려면 먼저 그리고 싶은 것이 있어야 합니다. 그게 없다면 그림을 그릴 수 없어요.

그릴 것이 마땅히 떠오르지 않는다고 해도, 자료를 조사하거나 외부 정보를 접하는 과정에서 원하는 이미지가 잡힐 때도 있습니다. 어찌 됐건 어떤 식으로든 '단서'를 만들 필요가 있습니다.

그림을 그리기 전에는 앞으로 그릴 그림을 이미지화하는 것이 매우 중요합니다. 일단 **흐릿한 인상일지라도 그리고 싶은 것을 떠올리는 것부터 시작하세요.** 선명한 이미지를 연상하면 가장 좋지만 처음부터 그렇게 되기는 어려울 거예요. '**화면 속 여기쯤 무엇이 있는가**' 하는 대강의 배치 정도만 떠올릴 수 있어도 충분합니다. 크기와 위치 변경은 나중에도 가능하니 신경 쓰지 말고 배치해 보세요.

화면 속의 대략적인 배치를 생각한다

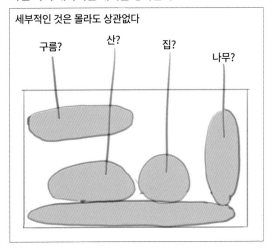

자료를 찾아 상세한 이미지를 보완한다

흐릿하게라도 그리고 싶은 그림의 이미지가 생겼다면 자료 조사로 그림을 구체화합니다. 처음에는 이미지가 상당히 불명확할 테지만 이미지의 단편을 하나씩 자료로 이어가다 보면 점차 선명해집니다. 구글 등에서 키워드를 검색하고 관련 이미지를 찾아서 머릿속 이미지를 보강합니다.

예를 들어 산을 그리고 싶다면 산의 높이나 계절, 형태, 나무의 생태에 관한 사진 등의 자료를 조사합니다. '산'이라고 검색하거나 '에베레스트'처럼 구체적인 이름으로 자료를 찾으면 더 자세한 이미지를 얻을 수 있겠지요. 이런 과정을 거치다 보면 흐릿했던 머릿속 이미지가 점점 구체화됩니다. 이런 식으로 미리 자료를 봐 두면 작업 속도도 빨라지게 되지요.

이미지에 맞는 자료를 찾아 구체화한다

그리다가 모르는 부분은 바로바로 자료를 찾아본다

자료 조사로 명확한 이미지를 잡았다면 그리는 작업에 들어 갑니다. 물론 그렇다고 해도 막상 그리다 보면 어떻게 그려 야 할지 모르는 부분을 마주하는 일이 생길 거예요.

그림 그리기 전에 필요한 자료를 전부 조사해 두는 것이 이 상적이지만 말처럼 쉽지 않습니다. 작업 도중에 어떻게 그려 야 할지 잘 모르는 부분이 나오면 그때그때 구글 검색이나 책 또는 다른 사람의 작품 등을 참고해 이미지를 추가하거나 수정하세요. 그러는 과정에서 부족한 부분을 깨닫게 되고 차 근차근 성장하는 계기를 마련할 수 있습니다.

막히는 부분은 곧바로 자료를 조사해 보완한다

Lesson '자료 보고 그리기'를 습관화한다

아무것도 보지 않고 그리는 습관이 몸에 밴 사람은 '아무것도 보지 않고는 그리지 않기', 즉 '자료 보고 그리기'를 습관으로 만들어 보세요.

어릴 때부터 그림을 그려온 사람은 아무것도 보지 않고 그리는 데 익숙한 사람이 많습니다. 물론 그것도 즐겁게 그릴 수 있으 면 나쁘지 않다고 생각합니다.

다만 모르는 것이나 그릴 수 없는 것을 의식적으로 찾아보는 작업이 필요합니다. 자신이 잘 그릴 수 없는 것을 발견하고 조 사해서 수정하는 과정이 이뤄지지 않으면 제대로 성장하기 어 렵습니다. 자료 조사가 그런 계기를 만들어 줍니다. 그저 귀찮 아서 자료를 찾아보지 않고 그림을 그리면 흐릿하고 부정확한 이미지로 무작정 그리게 되므로 뭐가 뭔지 알 수 없는 그림이 되기 쉽습니다.

자료를 보면서 그리는 과정 속에서 성장한다

아무것도 보지 않으면 개선되기 어렵다

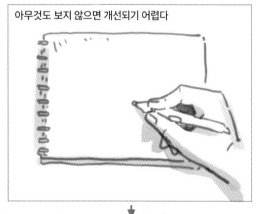

자료를 보면서 그리면 성장의 계기를 만들 수 있다

13 그림 실력을 효율적으로 키우는 연습법

견본을 찾아본다

실제로 제가 프로가 되기까지 행했던 연습법입니다. 먼저 '이런 그림을 그리고 싶다!' 하는 느낌이 드는 그림을 찾습니다. 사람들에게 추천받는 그림은 선택하지 않는 편이 좋아요. 의욕을 유지하기 어렵기 때문이에요. **여러분 자신이 그리고 싶다고 생각한 그림을 목표를 정해야 강한 의욕을 가지고 연습할 수 있습니다.** 진정으로 그리고 싶다고 생각한 그림을 선택하면 연습의 효율 자체가 다릅니다. 여기서는 오른쪽 그림을 견본으로 설명할게요.

내가 그리고 싶다고 생각한 그림을 견본으로 삼는다

견본을 따라하면서 '자신의' 그림을 그린다

다음은 여러분이 그리고 싶다고 생각한 그림의 기법을 분석하고, 그것을 반영해 자기 나름대로 그림을 그립니다. 모사를 하는 게 아니에요. 견본 그림의 도구나 그리는 순서, 작업 시간, 스트로크 길이 등은 따라하되, 여러분의 아이디어로 그림을 그립니다. 방법적인 측면만 따라하고 포즈나 구도, 오브젝트의 조합 등은 나름대로 설정해서 그려야 한다는 뜻이에요.

어떻게 해도 모사가 되어 버린다는 사람은 견본 그림을 조금 바꿔서 그리는 것부터 시작해 보세요. 예를 들면 구도를 바꾸거나 포즈를 바꾸거나 혹은 각도를 바꾸는 식이지요.

그리는 방법만 따라하고 구도 등을 바꿔본다

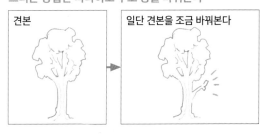

자기 나름대로 그려본다 (예)

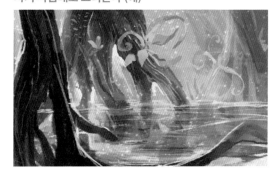

✓ Point	어떻게 그려야 할지 모를 때는 바로 조사한다

그림을 그리는 도중에 어떻게 그려야 할지 모르는 부분이 있다면 일러스트 기법서나 영상을 참고하거나, 다른 사람의 그림 또는 구글 검색으로 자료를 찾아보면서 그려보세요. 모르는 것을 그대로 방치하지 않는 것이 실력 향상의 비결입니다.

완성한 그림을 보면서 개선할 부분을 찾는다

자기 나름대로 따라 그린 그림이 완성되었습니다. 끝으로 완성 그림과 견본으로 삼았던 그림을 비교합니다.

견본과 비교했을 때 자기 그림에 무엇이 부족한지, 어떤 오류나 어색한 부분이 있는지 등 문제점를 생각해 봅니다. 그것이 다음 번에 개선할 포인트입니다. 그리는 과정 속에도 여러 가지 개선 포인트를 발견했을지 모릅니다. 그런 부분들을 정리하는 시간을 갖는 것이 필요해요.

견본 그림과 자신의 그림을 비교하면서 개선할 점을 찾는다

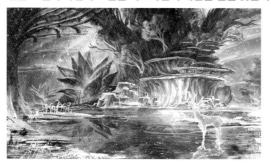

개선점을 중심으로 반복해서 연습한다

구체적인 개선 포인트를 파악했다면, 그림을 고치는 것이 아니라 다시 그립니다. 개선할 부분을 중심으로 견본 그림을 새롭게 설정하는 것이죠.

예를 들어 '나무의 줄기처럼 형태가 명확한 것은 잘 그렸지만, 나뭇잎과 원경에 있는 물건 등 형태가 명확하지 않은 것은 잘 그리지 못했다'는 문제를 찾았다면 해당 부분을 보완할 수 있을 만한 그림을 다음 목표로 설정하면 좋습니다.

'이 부분이 서툴다'라고 콕 집어서 알 수 있다면 나무면 나무, 사람이면 사람만 있는 그림을 목표로 설정하면 됩니다.

마무리가 잘되지 않는 등 오브젝트를 묘사하는 방법 외의 테크닉과 관련된 문제라면, 한 컷으로 보기 좋게 완성된 일러스트를 참고하면 도움이 됩니다.

항상 목적이나 구체적인 이미지를 가지고 견본을 설정하는 것이 중요합니다. 이 연습은 능숙하게 그릴 수 있을 때까지 꽤 힘들 수 있겠지만, 한 장 한 장 확실하게 성장하는 결과물을 만들 수 있습니다.

개선 포인트를 찾아서 다음 목표를 설정한다

개선 포인트 :
더 알아보기 쉬운
실루엣으로 그린다

↓

다음 그림에 반영한다

?

PART

2

드넓은 하늘이
펼쳐진 초원

구름이나 나무, 바위 등 대표적인 자연물 그리는 법을 소개합니다. 자연물은 배경 묘사를 막 시작한 사람에게 추천하는 대상입니다. 구름과 바위 등의 자연물은 이렇다 하고 정확히 규정된 형태가 있는 것이 아니므로 형태를 엄밀히 알지 못해도 어느 정도 그릴 수 있기 때문입니다. 그림 안에서 입체감과 깊이감을 만드는 데 좋은 연습이 됩니다. 처음에는 나무나 바위 등을 하나씩 그려보는 것이 좋습니다. 익숙해지면 예제처럼 여러 개의 자연물이 모인 배경을 그려보세요.

체크 포인트 난이도 ★ ★ ★ ☆ ☆

- 자연물에서 깊이감을 표현하는 요령
- 하늘을 그리는 포인트
- 하늘의 반사에 대해서
- 구름 그리는 법
- 나무 그리는 법
- 풀밭 그리는 법
- 바위 그리는 법
- 땅바닥 그리는 법
- 메이킹 '드넓은 하늘이 펼쳐진 초원'

01 자연물에서 깊이감을 표현하는 요령

🖋 자연물을 그릴 때는 지그재그를 의식해서 배치한다

자연물 묘사에서는 건물 배경처럼 1점 투시도법으로 알기 쉽게 한 점으로 수렴되는 선(투시선)이 잘 나오지 않습니다. 투시선이 잘 나오지 않는 자연물을 그릴 때는 지그재그를 의식해 배치하면 공간의 깊이를 자연스럽게 표현할 수 있습니다. 예를 들어 풀, 나무, 바위, 구름 등을 지그재그 형태로 배치하면 효과적이에요.

아래 왼쪽 그림과 오른쪽 그림은 다른 장소를 표현한 그림이지만 모두 지그재그 라인을 활용해 깊이감을 냈습니다. 왼쪽 그림에서는 강의 흐름, 오른쪽 그림에서는 풀의 실루엣으로 지그재그를 만들어 표현했습니다.

강의 흐름을 지그재그로 그려 깊이를 표현

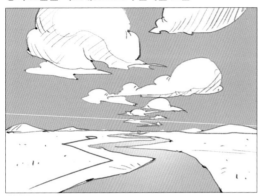

풀의 윤곽을 지그재그로 그려 깊이를 표현

✓ Point 강의 라인은 깊이를 표현하기 쉬운 포인트

강과 같은 물의 흐름은 지그재그 라인으로 표현하기 쉽습니다. 마찬가지로 길도 지그재그 라인을 만들기 쉬워 깊이감을 표현하기 좋아요. 그리고 현실대로 그린다고 무조건 좋은 것도 아닙니다. 보다 그럴듯해 보이는 대상을 선택하고 배치, 카메라의 각도 등을 의식하는 것도 중요합니다. 강처럼 지그재그 라인이 바로 연상되는 대상이 아니더라도, 가령 구름이나 다른 사물의 배치로 지그재그 라인을 살리면 깊이감을 효과적으로 표현할 수 있습니다.

강의 지그재그 라인에 바위를 더해 깊이를 강조한다

사물의 배치로 길에 지그재그 라인을 만든다

실루엣을 겹쳐서 깊이를 만든다

깊이감을 표현하는 데는 중첩된 실루엣을 활용하는 것도 좋은 방법입니다. 배경에는 흔히 여러 가지 오브젝트를 그리는데, 각각의 오브젝트가 적절하게 겹쳐 있으면 그것만으로도 공간의 깊이가 생깁니다.

무대 미술 혹은 종이 인형극을 떠올려 보면 이해하기 쉬워요. **가까이 있는 것(근경), 중간에 위치한 것(중경), 멀리 있는 것(원경)을 레이어처럼 겹쳐 놓으면 평면에 깊이가 생깁니다.** 거기에 색의 차이도 더하는 것이죠. 실루엣이 중첩되지 않고 색 차이도 없으면, 화면 속에서 앞뒤 거리를 느끼기 어렵습니다.

정보량이 많아질수록 실루엣이 중첩되는 부분을 세심히 처리할 필요가 있습니다.

삼각형이 앞쪽에 있다

삼각형이 약간 앞쪽에 있다

깊이가 없다

실루엣의 크기 차이로도 깊이감을 낸다

실루엣의 색 차이뿐 아니라 크기의 차이로도 깊이를 표현할 수 있습니다. 오른쪽 그림은 색 차이를 줘서 깊이감을 내고 있는데, 그에 더해 바위의 크기 차이로도 깊이감을 강조하고 있습니다.

이 그림에서 투시선은 나오지 않지만 실루엣의 크기 차이가 있기 때문에 깊이가 강조됩니다.

색과 크기의 차이가 있어 더욱 깊이감이 느껴진다

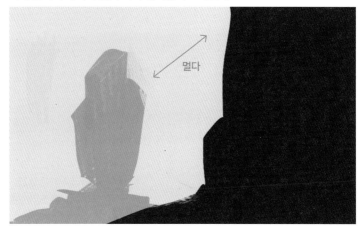

색과 크기의 차이가 크지 않아 깊이가 별로 느껴지지 않는다

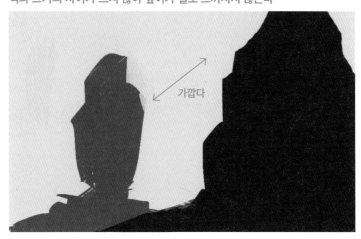

02 하늘을 그리는 포인트

지상보다 하늘이 더 밝다

하늘을 그릴 때 기억해야 할 첫 번째 포인트는 '하늘은 지면보다 밝다'는 점입니다. 당연하다고 생각할지 모르지만, 막상 그리다 보면 잊어버리기 쉬워요. 배경 그림은 많은 오브젝트를 그리기 때문에 지상에 있는 사물에 몰두하다 보면 지상과 하늘의 색 차이를 신경 쓰기 어려울 때가 많습니다.

지상의 빛은 기본적으로 태양광, 즉 하늘에서 내려오는 것이므로 하늘보다 지상이 밝을 일은 거의 없어요. 실외를 그릴 때는 지면과 하늘의 실루엣을 나눠서 보고, 각 오브젝트의 명암을 비교하면서 그립니다.

지상보다 하늘이 어둡거나, 한낮인데도 지상과 명암 차이가 너무 적으면 부자연스러워 보일 수 있으니 주의합니다.

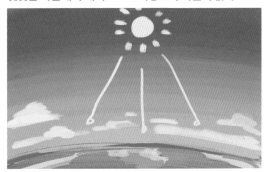

햇빛은 하늘에서 내려오므로 지상보다 하늘이 밝다

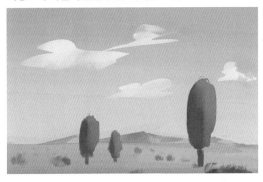

지상보다 하늘이 밝은 것을 의식한 그림

하늘의 밝기를 의식하지 않고 그려 부자연스러운 그림

✓ Point | 밤에도 달과 별의 빛이 있어서 하늘이 더 밝다

지금까지 소개한 그림은 낮의 푸른 하늘인데, 밤하늘도 달과 별의 빛이 있어서 지상보다 밝습니다. 물론 조명이나 불빛 등의 인공적인 빛이 있다면 그 부분이 더 밝지요.

 # 명암의 그러데이션이 너무 강하지 않아야 한다

하늘 그릴 때의 두 번째 포인트는 그러데이션이 너무 강하지 않도록 처리하는 것입니다(○).

그러데이션을 명암의 차이로 표현하려고 하면, 하늘 전체의 명도 차가 너무 커져서 색감이 부자연스러워집니다(△).

하늘에 그러데이션을 넣을 때는 색상과 채도 등에도 변화를 주어 명도 차이만 너무 도드라지지 않게 합니다. 다만 새벽이나 저녁의 하늘이라면 그러데이션이 강해도 괜찮습니다. 개인적으로는 화면 속 먼 위치에 태양 등의 빛이 있을 때 하늘의 색이 너무 어두우면 화면이 밋밋해지는 듯해서 주의하는 편입니다.

03 하늘의 반사에 대해서

그림자에 하늘색의 반사를 넣는다

'빛과 그림자를 표현하는 포인트'(P.50)에서 반사광을 잊지 말자고 했던 것 기억나시나요? 실외 즉, 하늘 아래에서는 하늘의 빛이 지면에서 반사되어 물체의 그림자 쪽에 영향을 미칩니다. 즉, **푸른 하늘 아래에서는 그림자 쪽에 파란색~보라색 계열로 반사의 색이 더해집니다.**

이렇게 반사의 색(반사광)을 넣음으로써 실외에서 볼 수 있는 빛의 색감을 재현할 수 있습니다. 날이 맑은 날 흰색 물체를 야외에 꺼내두면 이 현상을 관찰할 수 있어요. 식물이나 나무 등 본래의 색이 진한 사물에서는 하늘의 반사를 관찰하기 어렵습니다. 흰색 물체를 실내에서 보았을 때와 푸른 하늘 아래에서 보았을 때를 비교하면, 그림자 쪽이 확실히 푸르스름하다는 것을 알 수 있습니다.

배경을 그릴 때는 처음부터 반사광의 색을 넣지 않고, 먼저 고유색(P.51)으로 명암과 색을 표현한 뒤 마지막에 그림자 면에 파란색이나 보라색을 조금 더하면 공간적 배경인 푸른 하늘과 잘 어우러집니다.

하늘이 광원인 실외에서는 푸른색 계열의 반사광을 넣는다

조명 등이 광원인 실내에서는 채도가 거의 나오지 않는다(형광등일 때)

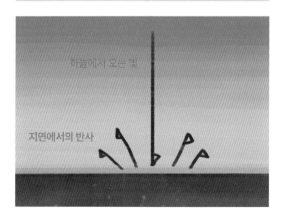

하늘에서 오는 빛

지면에서의 반사

푸른 하늘 아래에서 반사의 강도는 그림 스타일에 따라 다르게 표현할 수 있습니다. 디즈니 애니메이션처럼 강한 데포르메를 적용한 그림이라면 화면 전체의 채도가 높으므로 하늘의 반사도 강하게 넣습니다(오른쪽 그림).

사실적인 작품

데포르메 작품

 ## 흐릴 때는 색의 대비를 약하게 한다

하늘이 맑을 때는 사물이 강한 빛을 받습니다. 그에 따라 반사도 강해지고 전체의 대비도 상당히 강해지지요. 반대로 흐릴 때는 대비가 약합니다. 흐린 날은 전체적으로 빛이 약하므로 그림자의 농도도 옅어집니다.

맑을 때는 전체적으로 채도가 높다

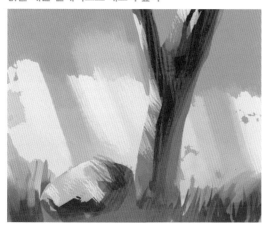

흐릴 때는 전체적으로 채도가 낮다

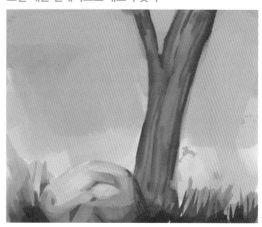

▌ Column　**사물 고유의 색이 잘 드러나는 것은 흐린 날**

각각의 사물이 지닌 채도를 표현함에 있어서, 감각적으로는 흐린 날보다 맑은 날에 색이 선명하게 드러날 것이라 생각하기 쉽습니다. 그러나 실제로는 맑은 날의 강한 빛을 받으면 사물의 채도가 떨어져 보일 때가 많습니다. 게다가 하늘의 푸른빛이 섞여 사물 자체의 색감에도 변화가 생기기 쉽습니다. 그래서 사실 사물 고유의 색은 흐린 날 선명하게 보입니다.
특정 사물을 그릴 때 하늘이 그림 속에 반영되지 않을 때도 있지요. 그럴 때도 배경의 대비와 색감을 고려해서 그리면 화면에 보이지는 않지만 배경 속 날씨가 맑은지 흐린지도 어느 정도 표현할 수 있습니다.

04 구름 그리는 법

🪶 구름을 직접 그려보자

1 색으로 구름의 실루엣을 그린다

구름 그리는 구체적인 방법을 소개합니다. 먼저 색으로 구름의 실루엣을 그립니다❶. 저는 Photoshop의 [올가미 도구]로 바로 실루엣을 잡습니다(CLIP STUDIO PAINT에서는 [올가미 선택]). 이것이 익숙하지 않다면 처음에 선으로 대강의 모양을 잡은 뒤에❷, 신규 레이어를 작성하고 내부를 칠하면 쉽습니다❸. 구름 모양을 그린 선이 있는 레이어는 실루엣이 정해지면 비표시로 설정합니다.

구름의 밑색과❹ 바탕의 색❺은 약간 어둡게 합니다. 바탕의 회색도, 구름 실루엣의 흰색도 완전한 흰색(R255, G255, B255)이면 더 밝은색을 사용할 수 없어 하이라이트를 넣기 어려워지니 피합니다. 같은 이유로 완전한 검은색(R0, G0, B0)도 사용하지 않는 편이 좋습니다.

색을 칠해 구름 실루엣을 만든다

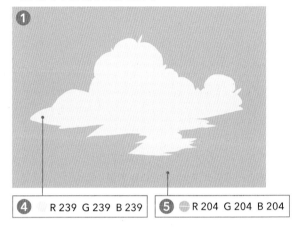

❹ R 239 G 239 B 239 ❺ R 204 G 204 B 204

실루엣을 바로 잡기 어렵다면 선으로 먼저 모양을 그린다

구름 내부를 색으로 칠한 뒤에 선화 레이어를 비표시

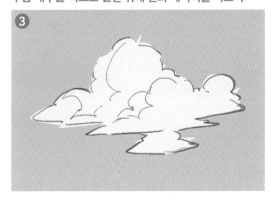

✓ Point | **실루엣만 봐도 구름이라고 알 수 있는 형태로 그린다**

구름을 그릴 때는 내부를 묘사하는 것보다 '구름다운' 전체 실루엣을 의식하는 것이 중요합니다. 그래야 결과적으로 내부 음영이나 굴곡도 묘사하기 쉬워요. 또 하늘의 깊이가 느껴지게 다양한 크기의 구름 실루엣을 더하면 좋습니다.

| ✓ Point | 실루엣은 또렷한 편이 형태를 잡기 쉽다 |

처음에는 또렷한 형태로 구름 실루엣을 잡아야 합니다. 실루엣이 흐릿하면 형태를 결정하기도 어렵고 미완성이라는 인상을 주게 됩니다. 우선 불투명도 100%로 대략적인 형태를 잡습니다.

불투명도 100%로 그린 구름 실루엣

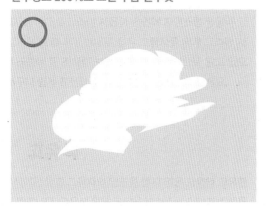

실루엣이 흐릿하면 최종적인 형태를 잡기 어렵다

2 그림자를 넣기 전에 준비한다

1. [투명 픽셀 잠그기]로 실루엣을 고정한다
그림자를 넣기 전에 [투명 픽셀 잠그기]로 실루엣을 고정합니다⑥. 투명 픽셀을 잠그면 이미 그린 구름 실루엣을 고정할 수 있습니다. 실루엣을 고정한 상태에서 음영을 넣으면 묘사할 때 형태가 크게 무너지는 것을 막을 수 있습니다.
참고로 CLIP STUDIO PAINT에서는 [투명 픽셀 잠금]이라는 기능으로 설정할 수 있습니다.

구름 실루엣을 그린 레이어 2를 [투명 픽셀 잠그기] 설정

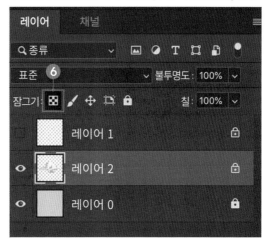

2. 그림자는 부드러운 브러시로 그린다
바깥쪽 실루엣은 색으로 또렷하게 그렸으므로 내부 그림자는 부드러운 브러시를 사용합니다. 텍스처가 약간 들어간 흐린 느낌의 브러시를 추천합니다. 여기서는 '커스텀 브러시 7'을 사용했습니다⑦(다운로드 방법은 P.24, 26 참조).

부드러운 형태의 사물은 부드러운 브러시로 그린다

3 입체의 모양을 의식해 그림자를 넣는다

이제 그림자를 그려볼게요. 구름은 매우 큰 입체물이므로 너무 세세하게 브러시를 움직이면 규모나 입체감이 살지 않아요. 손을 크게 움직이면서 그림자를 넣어 주세요. 브러시도 크게 키웁니다. A4(3508*2480) 크기에 200px 정도입니다.

이때 포인트는 구름의 굴곡면을 따라서 브러시를 움직이는 거예요. 구름의 몽글몽글하고 폭신한 느낌이 드러나도록 브러시를 천천히 부드럽게, 큰 스트로크로 그리면 부드러운 입체감이 나옵니다.

구름의 입체면을 따라서 브러시를 움직인다

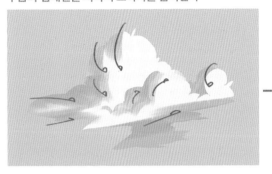

구름다운 부드러운 입체감이 생긴다

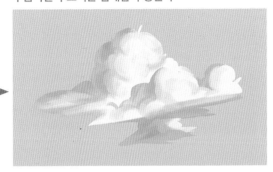

4 대비가 너무 강해지지 않게 한다

구름의 그림자는 대비가 너무 강하지 않아야 합니다. 그림자가 어두워져서 대비가 강해지면 밝은 하늘에 떠 있는 구름처럼 보이지 않아요. 대략적인 명암을 잡은 상태에서 어두운색과 밝은색을 더해 갑니다. 조금씩 대비를 높여가는 식입니다. 이때 구름 전체의 색이 지저분해지지 않게 조심합니다. 명암의 단계를 넓혀 가는 것은 중요하지만, 지나치게 의식하다 보면 대비가 너무 강해질 수 있으니 주의해 주세요.

명암을 조금씩 더한다

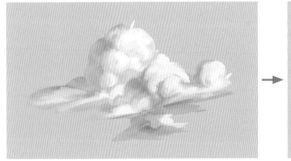

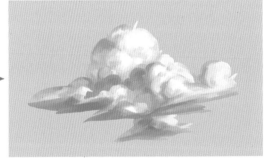

✓ Point **구름의 대비를 조절한다**

구름은 형태가 무척 복잡한 데다 서서히 변화합니다. 디테일에 지나치게 신경을 쏟다 보면 그림자의 명암 대비가 너무 강해지는 결과가 나오기 쉬워요. 그러면 지저분한 검은 구름이 되고 말지요. 구름의 입체감을 표현할 때는 대비가 너무 강해지지 않도록 각별히 신경 써 주세요.

대비가 너무 강하다

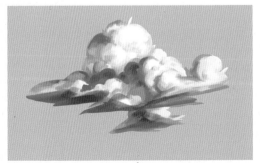

5 끝으로 실루엣을 다듬고 디테일을 더한다

전체적인 그림자를 그렸다면 레이어 2의 [투명 픽셀 잠그기]를 해제하고, 실루엣을 조금씩 흩트려서 흐리게 만들 거예요. 다듬는 작업을 앞에서 미리 하면 입체감이 명확하지 않아 그림자를 넣기 힘들기 때문에 마지막에 합니다. 구름 가장자리에 세세한 모양을 내 디테일을 더하거나 실루엣을 흐릿하게 처리하는 식으로 실루엣을 다듬습니다.

실루엣을 흩트리는 요령은 흩트리고 싶은 부분의 가장자리 색을 스포이트로 찍어서 처리하는 거예요. 빛이 닿는 부분은 빛의 색을 사용하고, 그림자 부분은 그림자 색을 사용해서 다듬으면 자연스럽습니다.

흐릿하게 처리하는 부분이 너무 많아지면 구름 전체의 실루엣이 무너질 수 있으니 적절하게 다듬어 주세요. 처음에 잡은 실루엣에서 크게 벗어날 정도로 다듬으면 형태가 달라지니 밖으로 너무 튀어나오지 않게 만져 주는 것이 중요합니다.

디테일도 지금 단계에서 넣는 것이 좋습니다. 대략적으로 넣은 그림자를 바탕으로, 그림자 속에 더 진한 그림자를 그려 넣는 느낌입니다.

앞서 말했듯이 디테일에 너무 집중한 나머지 대비가 강해지지 않도록 주의해야 합니다. 어디까지나 대략적인 음영을 잡은 단계 4 의 대비 범위에서 디테일을 더하는 것이 좋아요.

바탕에 그리지는 않았지만 푸른 하늘을 가정해 그림자에 보라색을 조금 더했습니다.

이번에 그린 구름의 이미지는 '여름의 적란운'에 가깝습니다. 여름처럼 화창한 날의 배경에 사용할 수 있겠습니다. 늦은 오후에 비가 내릴 것만 같은 느낌이 드는 이미지예요.

실루엣을 다듬는다

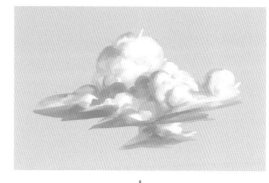

↓

부분적으로 흐리게 처리한다

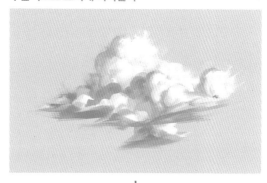

↓

푸른 하늘을 가정해 그림자에 보라색을 더한다

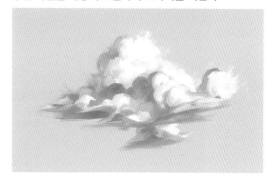

05 나무 그리는 법

✒ 나무를 직접 그려보자

1 줄기와 가지의 흐름을 살려 실루엣을 그린다

나무줄기와 가지의 실루엣부터 그려봅시다. 강약이 있는 S 자 커브의 흐름을 의식합니다. 농도가 일정한 브러시 혹은 선택 영역을 사용해 색으로 표현합니다. 지금 단계에서는 실루엣이 흐릿해지지 않게 주의합니다.

줄기와 가지를 강약이 있는 S자를 의식하면서 그린다

> ✓ **Point** **S자로만 되어 있으면 NG!**
>
> 줄기를 S자 흐름으로만 그리면 밋밋한 실루엣이 됩니다. 군데군데 마디를 넣어 각진 부분을 만들어 보세요.

> 📑 **Column** **실루엣이 대칭이 되지 않도록 주의한다**

나무 실루엣을 그릴 때 중요한 점이 전체 실루엣이 좌우 대칭이 되지 않게 하는 거예요. 식물 등의 자연물은 좌우 대칭인 경우가 드뭅니다. 잎이나 줄기는 태양을 향해 자랍니다. 대칭적인 실루엣은 인위적인 느낌을 주므로 잎의 실루엣이나 줄기가 좌우 대칭이 되지 않게 주의하세요.

줄기와 가지, 잎이 좌우 대칭이 되지 않게 그린다

2 가지 끝을 그린다

줄기와 가지의 실루엣을 그렸다면 가지 끝의 잔가지를 그립니다. 이때 나무줄기의 흐름을 따라서 그리는 것이 중요합니다. 캐릭터의 머리카락이 거꾸로 뻗친 듯이 그리는 것과 비슷한 감각입니다. 바탕이 되는 줄기의 흐름을 이어가며 가지 끝을 그려주세요.

가지 끝은 줄기의 흐름을 따라 그린다

머리카락을 거꾸로 그리는 이미지

3 가지 끝에 잎의 실루엣을 그린다

줄기와 가지를 그린 다음, 끝부분에 잎의 실루엣을 그립니다. 선택 영역을 사용해 색을 채우는 방법도 좋고 브러시로 그려도 됩니다. 포인트는 줄기마다 여러 개의 덩어리로 나눠 그리는 거예요. 실루엣도 너무 뾰족하거나 거칠지 않고 적당히 둥그스름한 형태로 그려야 자연스럽습니다. 나무 전체의 실루엣에 비해 잎의 실루엣은 매우 작기 때문에 뾰족뾰족한 실루엣이 강조되면 스케일감이 느껴지지 않아요. 잎의 실루엣은 가지 끝에 풍성한 크림을 얹는 느낌으로 그리면 좋습니다.

잎의 실루엣은 여러 개의 덩어리로 그린다

가지 끝에 크림을 올리는 느낌으로 그린다

4 잎의 실루엣 사이에 틈을 만든다

나뭇잎이 나무의 실루엣을 덮고 있지
만 안쪽은 의외로 비어 있는 공간이
많아요. 따라서 나뭇잎의 실루엣에는
군데군데 빈틈이 생깁니다.
어지간히 큰 나무가 아니라면 잎의 실
루엣 사이에 틈을 만들어 뒤편의 공간
이 보이게 하세요.

잎의 실루엣에 빈 공간을 만든다

빈 공간이 없으면 어색하다

5 잎과 줄기에 음영을 넣는다

잎과 줄기에 그림자를 넣습니다. 처음에 정한 색과 실루엣의 인상을 의식하면서 그립니다.

**나무에서 가장 어두운 부분은 잎에 둘러싸여 있는 줄기입니다. 의외라고 생각할 수 있는데, 뿌리에 가까운 나무 밑동은 지면의
반사광을 받아서 밝아요.** 너무 어두워지지 않게 주의하세요.

지금 단계에서는 디테일을 신경 쓰지 말고, 전체 명암의 밸런스를 잡아 주세요.

음영을 넣기 전

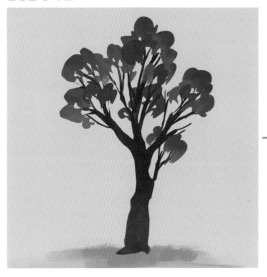

음영을 넣은 후

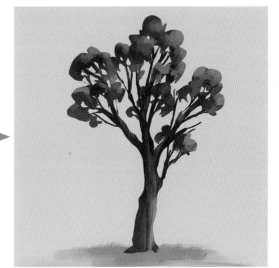

72

6 디테일을 그려 넣는다

끝으로 부족한 부분에 디테일을 추가합니다. 잎은 그리 세밀하게 그리지 않더라도 실루엣과 그림자 색이 적절하게 들어가면 그럴듯해 보입니다. 대신 잎과 줄기의 색 경계나 잎사귀의 그림자, 줄기의 울퉁불퉁한 굴곡 등은 꼼꼼하게 그려 넣습니다.

나무를 그릴 때 가장 중요한 것은 디테일보다도 실루엣이에요. 실루엣이 잘못되면 음영이나 디테일을 아무리 보완해도 좋아지기 어렵습니다. 반면 실루엣과 색이 제대로 잡히면 시간을 들여서 묘사하지 않아도 자연스러워요.

구체적인 방법을 살펴보면, 처음에 잡은 실루엣을 다듬어 나가는 식으로 그립니다❶. 여기서는 잎의 실루엣도 '커스텀 브러시8'(P.24, 26 참조)을 사용해 다듬었습니다. 스포이트로 잎의 밑색에서 색을 추출해 거칠거칠한 실루엣을 더했습니다.

커스텀 브러시8은 지우개로 설정해도 좋아요. 설정한 지우개로 불필요한 부분을 지우면서 실루엣을 만듭니다.

다음은 빛이 닿는 밝은 부분을 그립니다❷. 나무 중앙의 실루엣이 너무 어두워서 중앙의 잎에 황록색의 밝은 빛을 넣었습니다. 이때 '커스텀 브러시6'과 '커스텀 브러시7'을 사용해 잎의 세세한 실루엣이 느껴지게 그렸습니다.

잎을 하나하나 세밀하게 묘사하면 오히려 부자연스러운 인상이 될 수 있어요. 무조건 세세하게 밝은색을 넣는 것이 아니라 가벼운 터치로 빛을 넣어가는 것이 포인트입니다.

잎의 디테일을 그려 넣는다

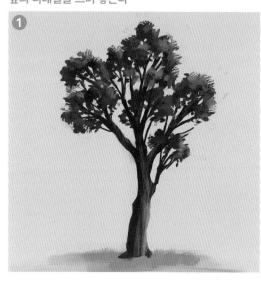

나무 전체에 빛을 넣는다

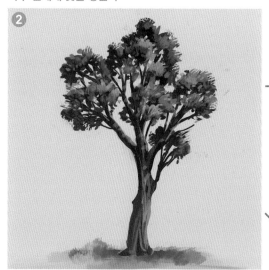

이 정도로 가볍게 빛을 넣는다

줄기의 빛은 굴곡의 흐름을 따라서 넣는다

06 풀밭 그리는 법

🖋 풀밭을 직접 그려보자

1 밑바탕을 만든다

먼저 녹색과 갈색으로 밑바탕을 그립니다 ❶. 사선으로 교차하듯이 손을 움직입니다. 밑바탕이므로 채도가 높은 색, 극단적으로 밝거나 어두운색은 쓰지 않고 어디까지나 중간색을 활용합니다.

브러시를 교차하듯이 움직여 밑바탕을 만든다

2 풀의 실루엣을 그린다

밑바탕을 만들었다면 풀 실루엣을 그립니다. 밑바탕의 명암 차이를 이용해 화면 앞쪽과 안쪽의 실루엣 차이를 만듭니다 ❷. 스포이트로 밑바탕의 색을 추출하면서 그려 나갑니다. 가까운 앞쪽의 풀은 [올가미 도구] 등을 사용해 밑색을 칠하거나 농담이 일정한 브러시로 그립니다. 크고 뾰족한 풀의 실루엣을 너무 많이 넣으면 전체적으로 혼잡한 느낌이 될 수 있으므로 화면의 중심 부분에 눈에 띄는 실루엣을 그리는 정도로 생각하고, 화면 가장자리에 넣는 것은 피하세요.

원경에 있는 풀은 농담의 변화가 있는 브러시로 그렸습니다. '커스텀 브러시2'와 '커스텀 브러시7'을 사용했어요.

원경에도 깊이가 생기도록 브러시로 덧그립니다. 원경에서도 앞쪽 풀은 옅은 녹색을 쓰고, 안쪽 풀은 노란색을 사용했습니다.

안쪽으로 갈수록 브러시를 가볍게 두드리듯이 그려 부드러운 느낌을 내면 좋습니다.

풀의 실루엣을 대강 그렸다면 좀 더 세세하게 디테일을 더합니다 ❸. 앞쪽 풀은 마찬가지로 농담이 일정한 브러시를 사용해 풀을 더 그려줍니다. 안쪽의 풀은 ❷에서 대강 농담을 넣었으니 너무 도드라지지 않을 정도로 풀의 실루엣을 그렸습니다. '커스텀 브러시6'이나 '커스텀 브러시7'을 사용해 보세요.

앞쪽은 단단한 브러시로, 안쪽은 부드러운 브러시로 그린다

↓

안쪽에도 실루엣을 추가해 깊이를 만든다

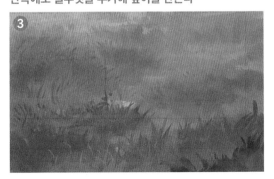

[올가미 도구]로 풀의 실루엣을 만들면
가장자리가 깔끔하다

앞쪽과 안쪽의 색 차이로 실루엣을 강조하면
깊이감이 생긴다

3 풀이 드리우는 그림자와 틈새에 생긴 그림자를 그려 넣는다

다음으로 풀 실루엣에 그림자를 넣어 볼게요. 이때 풀 사이
사이 갈라진 틈에 생기는 그림자와 풀 실루엣이 드리우는 그
림자를 의식해서 그려야 합니다. 정보량이 많은 자연물은 이
런 부분을 세심하게 묘사하는 편이 보기 좋습니다. 틈새 그
림자는 가장 어두운 부분으로, 바닥에서 풀이 벌어지면서 생
기는 틈의 형태를 고려하면서 그립니다. 지금 단계에서는 하
이라이트나 밝은색을 쓰지 않습니다. 여기서 밝은색을 사용
하면 대비가 너무 강해져 지저분해 보일 수 있으므로 어두운
색만 사용해서 그려 넣습니다.

원경을 묘사하는 법은 앞의 ❷에서 원경을 표현한 방법과 비
슷합니다. 브러시를 가볍게 두드리는 이미지로 그려주세요.
브러시는 앞의 ❷에서 사용한 것을 썼습니다. 베이스가 되
는 실루엣과 음영은 앞의 ❸에서 어느 정도 그려놓은 상태
이므로 앞의 ❷보다도 조금 작은 브러시로 풀의 실루엣을
추가하고, 부드러운 브러시로 그림자를 세밀하게 넣어 줍니
다. 이때 안쪽의 풀이 너무 도드라져서 깊이감이 없어지지
않도록 주의해야 합니다.

대비가 너무 강해지지 않도록 색을 선택하고 부드러운 브러
시로 음영을 넣습니다.

그림자가 없는 상태

그림자를 추가한 상태

풀에 드리워진 그림자　틈새에 생긴 그림자

그림자를 추가하면 입체감이 생긴다

4 색만으로 꽃을 그린다

지금부터 꽃을 그려볼게요. 이번처럼 멀리 보이는 꽃을 그릴 때는 꽃의 색만으로 분간이 되도록 묘사합니다. 흰색과 빨간색처럼 풀의 밑색(녹색)과 확연히 구분되는 색을 쓰면 좋습니다.

이때 포인트는 일정한 패턴이 느껴지지 않도록 적당히 불규칙하게 배치하는 것입니다.

꽃 색과 풀의 밑색에 차이를 두되, 꽃의 색은 채도는 너무 높지 않고 명도 차이를 의식하면 좋아요.

꽃이 어색하게 떠 있는 듯이 보이지 않게 하려면 이전 단계에서 녹색 풀을 어느 정도 완성도 있게 그려 두는 것이 중요합니다. 풀 실루엣이 잘 잡혀 있으면 그 위에 꽃을 올리기만 해도 그럴듯해 보여요.

꽃은 [올가미 도구] 등의 선택 영역을 쓰지 않고, '커스텀 브러시7'로 그렸습니다. 그림자는 꽃이 가진 색보다 조금 어두운 정도의 색을 사용했으며, 그리 강하게 넣지 않았습니다. 브러시의 필압으로 농도를 조금씩 조절하면서 넣었습니다.

밑바탕의 어두운 부분을 그림자로 활용해 꽃을 그린다

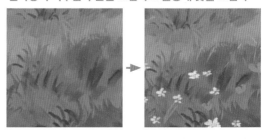

풀과 구분되게 색 차이를 확실히 표현한다

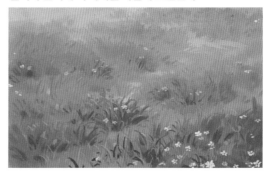

5 모양과 색이 다른 풀과 꽃을 더해 정보량을 높인다

상상에만 의지하다 보면 비슷비슷한 모양의 풀과 꽃만 그리게 됩니다. 하지만 실제로 풀밭을 관찰해 보면 다양한 종류의 풀과 꽃이 있음을 알 수 있어요. 여기에서 풀과 꽃의 종류를 세세하게 설명하지는 않지만, 모양이 다른 풀이나 꽃을 몇 종류 섞어 그리는 것만으로도 정보량을 단숨에 높일 수 있습니다. 모양과 색을 조금씩 조절하기만 해도 그림의 인상에는 상당한 차이가 생겨요.

전체 밸런스를 보면서 그려 넣는다

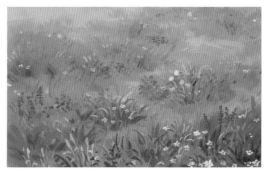

✏️Lesson 식물을 스케치를 한다

식물을 그리는 데 추천하는 연습법은 역시 실물을 보고 스케치하는 것이죠. 식물은 정보량이 많기 때문에 처음에는 정보를 정리하는 게 쉽지 않아 그리는 데 어려움을 느낄 수 있습니다. 가장 큰 원인은 식물을 자세히 관찰해 본 적이 없기 때문이에요. 스케치를 하면 평소 익숙했던 풀이나 나무의 새로운 모습을 발견할 수 있습니다.

스케치를 할 때는 바로 그리는 게 아니라 그릴 대상을 직접 만져 보거나 여러 각도에서 자세히 관찰한 뒤에 그려보세요.

그림은 입체를 평면으로 옮겨 표현하는 것이죠. 이를 위해서 멈춰서 보거나 사진을 찍는 등 시선을 어느 정도 고정하고 그리게 됩니다. 그러면 한쪽으로만 의식이 향하게 되어 시점이 단조로워질 수 있어요. 이때 사물을 직접 만져보면 보이지 않는 입체의 뒷면을 이미지화하기 쉽습니다. 사물의 구조를 이해하면 고정된 시점 때문에 발생하는 문제를 줄일 수 있습니다. 무작정 손을 움직이기보다는 먼저 대상을 충분히 관찰하고 이해하는 시간을 가져 보세요.

저자가 그린 식물 스케치

07 바위 그리는 법

🖋 바위를 직접 그려보자

1 바위의 대략적인 실루엣을 그린다

먼저 대강의 실루엣을 잡아 볼게요. 선화로 러프를 그립니다 ①. '구름 그리는 법'과 마찬가지로 실루엣은 나중에 다듬을 수 있으므로 너무 완벽하게 그리지 않아도 돼요.

러프를 그릴 때는 윤곽선만으로 바위의 단단함과 형태를 알 수 있게 그리면 좋습니다. 돌출된 부분과 모서리, 우묵한 부분 등을 넣으면 바위처럼 보입니다. 안쪽에 표현해도 되지만 바깥쪽 선에 넣으면 한결 더 그럴듯합니다. 실루엣도 자동으로 좋은 형태가 되지요. 어렵다면 ①을 참고하세요.

다음은 ①에서 그린 러프 안쪽에 색을 채워 실루엣을 만듭니다②. 실루엣에 사용한 밑색은 ③입니다. 완성된 바위의 색을 생각할 때, 지금처럼 조금 밝은 밑색을 넣으면 그림자를 올리기 쉽겠지요.

여기에서 실루엣은 [올가미 도구]를 사용해 칠했습니다.

2 면의 변화를 의식하고 그림자를 그린다

바위의 면이 바뀌는 부분을 의식하면서 그림자를 그립니다 ④. 광원은 중앙보다 오른쪽 위에 두었습니다⑤. 바위의 표면이므로 그림자의 경계선은 단순한 직선보다는 울퉁불퉁하고 거친 표면을 나타낼 수 있는 투박한 형태가 어울립니다 ⑥.

이 단계에서는 색의 대비가 너무 강하지 않도록 ②에서 칠한 색의 명도를 낮추어 사용했습니다. 이때 농담을 조절할 수 있는 브러시를 사용해 그림자를 넣으면 자연스럽게 그림자 색의 차이를 낼 수 있으므로 추천합니다. '커스텀 브러시 3'을 사용했습니다.

④에서 대략적인 그림자를 그렸으니 바위와 바위 사이의 틈이나 지면과 가까운 부분에 어두운 그림자를 넣을게요⑦. 그림자 속에 더 짙은 그림자를 넣는 느낌인데, 틈새 그림자이니 크게 넣지는 않습니다. 틈새 그림자를 그릴 때는 흐릿한 브러시가 아니라 '커스텀 브러시3'이나 '커스텀 브러시5'처럼 선명한 브러시로 그립니다. 또는 그림자 형태를 [올가미 도구]로 선택하고, 선택 영역 안쪽을 칠하면 가장자리를 샤프하게 처리할 수 있습니다.

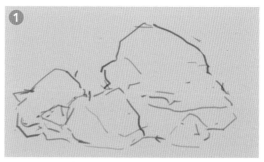

③ ● R 150 G 139 B 108

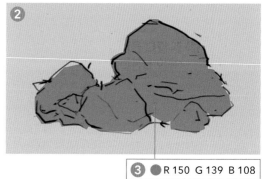

3 면의 경계에 세밀한 그림자를 넣는다

디테일을 그릴 차례입니다⑧. 면과 면의 경계, 그림자의 경계에 바위의 거친 질감과 균열을 표현해 줍니다. 색은 2에서 사용한 그림자 색을 기준으로 비슷하거나 약간 어둡거나, 혹은 약간 밝은색을 사용합니다. 어디까지나 4와 7에서 칠한 색감을 더 세밀하게 표현하는 느낌으로 그립니다. 지금 단계에서 너무 밝은색이나 어두운색을 사용하면, 처음에 잡은 명암의 밸런스가 무너질 수 있으니 주의합니다.

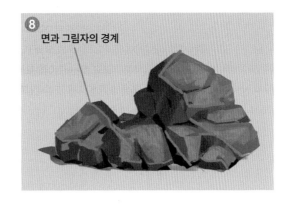

⑧ 면과 그림자의 경계

4 하이라이트를 그린다

다음은 하이라이트를 넣어 볼게요⑨. 하이라이트는 사물의 질감 표현에 큰 영향을 미칩니다. 지금처럼 표면이 거친 바위는 모든 면에 하이라이트를 넣을 필요가 없어요. 대리석처럼 매끄러운 표면이 아니면 하이라이트를 강하게 넣지 않습니다.

색은 ⑧에서 사용한 밝은 색상을 조정해 살짝 오렌지색 계열을 띠도록 만들어 사용했습니다. 명암 전체가 같은 색 계열이면 그림이 단조로워 보일 때도 있으므로 색상을 조금씩 조절하는 것도 요령입니다.

브러시는, 약한 하이라이트는 실제 붓 느낌의 '커스텀 브러시6'을 사용하고 강한 하이라이트는 둥근 형태인 '커스텀 브러시3'을 사용했습니다. 광원의 위치를 확인하고 빛이 닿는 면을 따라서 브러시를 움직입니다. 면 전체가 아니라 모서리 같은 포인트에 넣습니다.

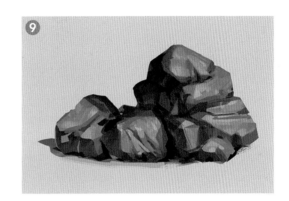

⑨

5 전체를 조절하고 디테일을 높인다

그리고 노이즈를 추가했습니다. 신규 레이어를 만들고 '커스텀 브러시8', '커스텀 브러시9'로 그림자 색을 스포이트로 찍어서 노이즈를 올립니다. 단, 그대로는 너무 지저분해 보이므로 지우개로 지우면서 다듬어 줍니다. 지우개도 좋고 '커스텀 브러시8'의 설정을 조절해서 써도 좋아요.

마무리로 빛이 닿는 밝은 면에 [오버레이] 모드 레이어로 오렌지 계열의 색을 칠합니다. 강하게 넣으면 명암이 무너져 버리니 조금 부족하다 느껴지는 부분에 약하게 추가해 주세요. 색상의 폭이 부족하다고 느껴질 때 마지막에 [오버레이]나 [곱하기] 모드 레이어로 다른 색을 조금 더하면 보기 좋은 그림이 됩니다.

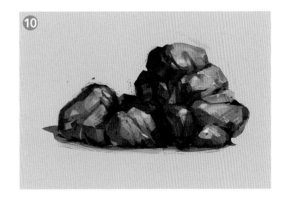

⑩

08 땅바닥 그리는 법

🖋 땅바닥을 직접 그려보자

1 불균일한 색상으로 밑바탕을 만든다

일단 땅바닥의 밑바탕을 대강 만들어 볼게요. 큰 브러시와 긴 스트로크로 바닥의 명암을 만듭니다. 이때 명도와 색상이 적당히 불균일하게 되어야 자연스럽습니다. 지면 위에 군데 군데 모래흙이 쌓인 부분을 표현하려면 밝은 부분도 만들어 둬야 합니다. 전체가 균일한 밀도가 되지 않도록 하는 것이 중요해요. 이 작업이 제대로 이뤄지지 않으면 이후에 디테일을 그려도 자연스러워 보이지 않습니다.

오렌지색 선으로 둘러싼 곳이 모래로 덮인 부분

2 지그재그 방향으로 브러시를 움직인다

밑바탕을 만들 때 브러시를 지그재그로 움직이는 것이 중요합니다. 지그재그의 흐름을 따라서 브러시를 움직이면, 자연스러운 분위기와 깊이감을 낼 수 있습니다. '풀밭 그리는 법'에서 밑바탕을 만들었던 방법과 비슷하지요.

지그재그를 의식하면서 브러시를 움직인다

✓ Point 너무 흐릿해지지 않게 한다

이 점은 다른 대상을 그릴 때도 마찬가지인데, 너무 흐려지지 않게 강약이 있는 음영을 넣어 주는 것이 좋습니다. 지면에서 살짝 솟아오른 부분은 밝아지고, 우묵한 부분은 어두워집니다. 어두워진 그림자 부분에는 넓은 그러데이션을 많이 넣지 않습니다. 그리고 밝은 부분과 어두운 부분의 경계는 분명히 인식할 수 있도록 그려보세요.

명암 차이가 나는 부분이 너무 흐려서 입체감이 없다

3 지면에 디테일을 더한다

지면에 자갈이나 균열 등을 더해서 디테일을 살려 봅시다. 처음에 만든 밑바탕을 잘 활용하는 것이 중요해요.

자갈이나 모래, 균열 등은 개별적인 요소지만 같은 공간(지면) 위에 있다는 일체감이 있어야 합니다. 어느 한 곳에만 집중되면 거기만 붕 뜬 느낌이 되지요. 바람에 날리는 먼지와 모래, 풍화 작용에 의해 지면 위의 요소들은 어느 정도 비슷한 모양을 띱니다. 그래서 **색은 같은 계열로 통일하는 것이 좋습니다.**

어느 한 부분만 튀지 않도록 주의하세요. 평소 실제로 땅을 볼 때도 전체를 바라보며 인식하지, 어느 한 부분만 주목하지는 않을 거예요. 그림으로 **표현할 때도 한 곳에 시선이 집중되지 않게 분산해서 그리거나, 가운데에 큰 사물을 두지 않는 식으로 처리하면 일체감을 내기 쉽습니다.**

모래가 쌓인 곳과 돌이 모인 곳, 단단한 곳과 부드러운 곳 등 부분마다 질감이 조금씩 다르므로 그런 점도 염두하면서 그립니다. 질감을 의식하고 손을 움직이는 것만으로도 그림은 어느 정도 달라집니다. 표현 방법을 모르면 그릴 수 없다고 생각할 수 있지만, 단단한 것을 연상하다 보면 스트로크도 그를 따라가기 마련입니다. **스트로크 자체를 바꾸려고 애쓰기보다는 단단한 것을 만졌을 때의 감각을 머릿속으로 떠올리는 것으로도 손의 움직임이 달라집니다.**

그리는 방법을 바꾸지 않더라도 질감을 의식하는 것에 충분한 의미가 있다는 것이죠.

한 단계 어두운색으로 자갈과 균열을 그린다

✓ Point	**땅의 구조를 이해하자**

작은 돌은 위쪽에, 큰 돌은 아래쪽에 있습니다. 작은 돌이나 모래 입자는 가벼워서 점점 위로 올라갑니다. 그 밑으로 큰 돌이나 바위가 있는 식으로 땅의 구조를 파악하면 지면을 그리기 더 쉬울 거예요. **사물의 구조를 연상하면서 그리면 확실히 도움이 됩니다.**

작은 돌이 큰 돌 위에 오는 이미지로 그려보자

4 하이라이트 등의 디테일을 더한다

전체 분위기와 명암이 만들어졌다면 하이라이트 등의 디테일을 그려 넣습니다. 큰 돌이나 화면 중심 등에 하이라이트를 넣으면 화면에 균형이 잡힙니다. 모래땅이라면 고유색이 비교적 밝은 편이므로 갈색이나 녹색 등을 섞어 미세한 색의 변화를 만듦으로써 정보량을 더해 나갑니다.
'커스텀 브러시8'의 불투명도를 50%로 설정해 지면에도 터치를 넣었습니다. 밑바탕의 색을 찍어서 지면을 쓰다듬듯이 조금씩 터치를 더했습니다.

하이라이트를 추가한다

디테일을 추가한다

모래가 날린 자국을 추가

자갈과 균열을 추가

▌ Column 소품을 배치해 현실감을 준다

모래나 돌만으로 땅바닥의 넓이를 표현하기는 어렵습니다. 이때 소품을 배치함으로써 현실적인 느낌이나 크기를 표현할 수 있습니다. 여기서는 빈 캔과 나무 울타리 등을 더해 분위기를 연출했습니다.

Q 판 태블릿과 액정 태블릿, 어느 쪽을 사용하세요?
아이패드를 사용하나요?

A 저는 컨셉아트나 배경 등을 그릴 때는 판 태블릿을 사용하고, 애니메이션 원화처럼 선화를 그릴 때는 아이패드를 사용합니다. 액정 태블릿은 13인치와 22인치 두 종류를 갖고 있지만 지금은 쓰지 않아요. 개인적으로 판 태블릿은 그림 그리는 손과 눈을 분리시킬 수 있는 유일한 도구라고 생각하기 때문에 이미지를 연상하는 데 가장 효과적이라고 느껴요. 다만 아무래도 세밀한 선화를 그려야 할 때는 아이패드 Pro로 그립니다. 사용하는 도구를 중요하게 여기기 때문에 되도록 많은 기기를 테스트해 보는 편입니다. 요즘은 가전 판매점 등에서 테스트 기기를 체험할 수 있으니 다양하게 시도해 보는 것도 좋다고 생각합니다.

09

Making

Grasslands sky is spread

드넓은 하늘이 펼쳐진 초원

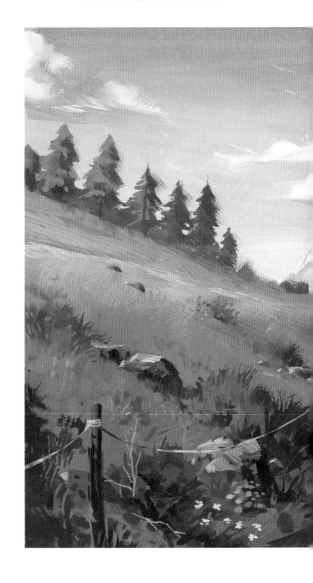

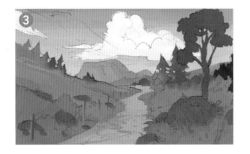

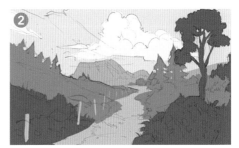

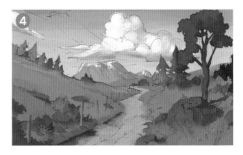

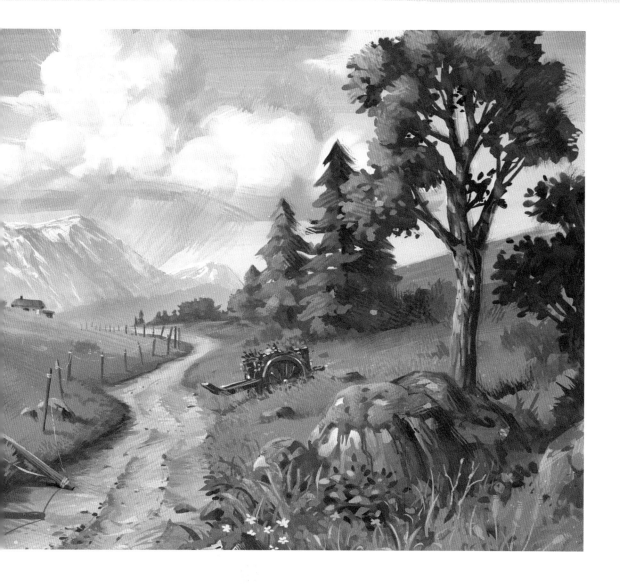

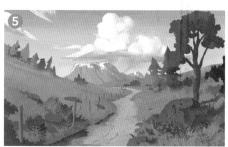

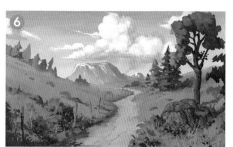

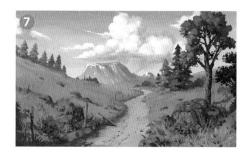

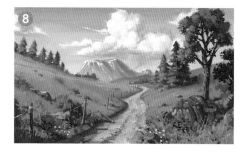

09 메이킹 '드넓은 하늘이 펼쳐진 초원'

1 러프로 전체적인 구도를 잡는다

러프를 그릴 때는 세세한 부분보다 화면을 구성하는 대략적인 실루엣 덩어리를 의식하는 것이 중요합니다. 익숙하지 않을 때는 무작정 그릴 것이 아니라, 원과 같은 심플한 도형을 화면에 놓아보면서 구도를 검토해 보세요.

일단 임시로 대략적인 실루엣 덩어리를 그린다

> ✓ Point **선을 덧그리며 구상한다**
>
> 러프 그리기가 서툰 사람은 실루엣을 이미지화하는 것도 힘들 수 있습니다. 한 번에 형태를 잡으려고 하지 말고 선을 덧그리면서 원하는 실루엣을 잡아 보세요.

대강의 큰 구도가 잡히면 안쪽으로 향하는 흐름을 의식하면서 필요한 요소를 배치합니다. 화면에 들어갈 오브젝트를 따로 적어 두는 것도 좋습니다.

배경은 많은 요소를 그리게 되므로 러프 단계에서 세세하게 그리다 보면 시간이 많이 소요됩니다. 일단은 전체적인 구도 위주로 대강 그리는 게 효율적이에요. 러프를 채워 나갈 때는 처음에 잡은 대략적인 실루엣 덩어리를 점차 다듬어 가는 느낌으로 그리면 밸런스를 유지하기 쉽습니다.

안쪽으로 향하는 흐름을 생각하면서 나무 등을 배치한다

▌Column **하늘과 지면의 경계를 실루엣으로 인식한다**

실외를 그릴 때는 하늘과 지면의 경계를 큰 실루엣으로 의식하면 그리기가 쉬워집니다. 세세한 부분에 얽매이지 않게 되고, 하늘 실루엣으로 화면에서 정보량이 적은 부분을 의도적으로 만들 수 있으므로 보여주고자 하는 부분(지면의 실루엣)에 시선이 집중되는 구도를 만들기도 쉽습니다.

'전체를 보면서 그린다'라고 흔히 말하는데, 가능한 한 큰 실루엣 위주로 보는 습관은 정보량이 많은 배경을 그릴 때도 중요합니다.

하늘과 지면을 실루엣으로 나눠 생각하면
전체를 파악하기 쉽다

회색으로 실루엣을 잡는다

그림의 전체 요소를 대강 정했으니 회색으로 최종 실루엣을 잡아 나갑니다.

앞쪽은 어둡게, 안쪽은 밝은 회색으로 칠합니다. 이 시점에서 전체의 구도나 분위기를 어느 정도 확인할 수 있습니다.

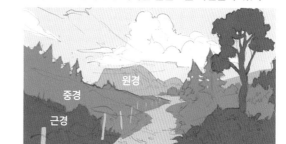
회색으로만 칠하면 전체적인 밸런스를 확인할 수 있다

| ✓ Point | 위화감이 없는지 확인한다 |

형태나 배치가 부자연스러운 부분, 공간에 위화감이 느껴지는 부분이 있다면 러프 선화로 돌아가서 수정해도 좋습니다. 색을 칠하고 나서 고치는 것보다 지금 단계에서 수정하는 편이 훨씬 수월합니다.

밑칠로 전체 배색을 정한다

본격적으로 색을 입혀 볼게요. 러프에서 잡은 실루엣에 각 요소의 고유색을 올립니다.

배색은, 화면에서 차지하는 면적이 큰 색부터 먼저 정하고 거기에 나머지 색을 맞춰나가는 식으로 진행해야 수월합니다. 여기서는 하늘과 초원의 색부터 정했습니다. 실외에서는 하늘의 색부터 먼저 정하면 분위기를 만들기 쉬워요.

브러시는 농담을 조절할 수 있는 '커스텀 브러시3'과 '커스텀 브러시7'(P.24, 26)을 추천합니다.

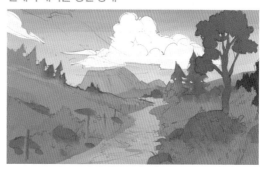
전체의 배색을 정한 상태

대강의 음영을 넣는다

고유색이 대략 정해지면 음영을 넣습니다. 태양의 방향을 고려하면서 사물의 실루엣 내부에 그림자를 그립니다. **그림자 그릴 때의 포인트는 실루엣을 [투명 픽셀 잠그기] 등으로 고정하는 것과 그림자의 경계를 이미지화하는 거예요.** 사물의 형태를 의식하면서 그림자를 넣습니다. 그림자를 그리기 전에 빛과 그림자의 경계에 보조선을 넣어도 편리해요. 또한 **그림자 속에 흐린 부분과 선명한 부분을 모두 만드는 것도 하나의 요령입니다.** 이때 힘을 너무 많이 주지 말고 브러시의 필압을 적당한 수준을 유지합니다. 이쯤에서 선화는 비표시로 변경합니다. 전체 색과 실루엣, 대강의 그림자를 그렸다면 선화는 없어도 괜찮아요.

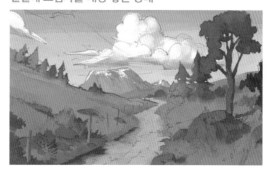
밑칠에 그림자를 대강 넣은 상태

입체면의 경계를 의식하고 그림자를 그린다

5 눈에 띄기 쉬운 포인트부터 그린다

전체 배색을 대강 마쳤다면 시선이 가는 포인트부터 조금씩 그려 나갑니다. 보통 화면의 중앙에 시선이 가장 집중됩니다. 이번 그림처럼 안쪽으로 시선을 유도하는 구성이라면 멀리 있는 오브젝트에도 시선이 가지요. 여기서 포인트로 잡은 부분은 원경의 구름과 산, 왼쪽 중경의 언덕, 앞쪽의 바위와 풀 등입니다. 화면 속에서 대략 세 군데 정도 시선을 끄는 포인트를 주면 균형 잡힌 그림이 됩니다.

형태와 음영 대부분은 '커스텀 브러시3', '커스텀 브러시6'으로 그렸습니다. 나무와 구름의 실루엣 등에 그러데이션을 넣을 때는 '커스텀 브러시2', '커스텀 브러시7', 풀밭과 바위는 '커스텀 브러시8'로 노이즈를 더했습니다.

시선을 끄는 포인트를 생각한다

실루엣에서 그림자가 지는 부분을 찾는다

그림자를 넣으면서 형태를 구체화한다

6 바로 앞쪽의 풀숲을 묘사한다

이어서 앞쪽의 풀숲에도 정보를 조금 더해 볼게요. 먼저 풀의 틈새에 그림자를 넣습니다. **배경처럼 정보량이 많은 그림은 한 부분만 너무 집중하지 말고 어느 정도 그린 뒤에 다른 곳도 만져주는 식으로 그려야 전체를 보면서 그릴 수 있습니다.** 베이스가 되는 그림자를 넣었다면 빛을 받는 면의 색으로 풀의 형태를 그려 넣습니다. 처음에 만든 그림자와 앞에 있는 풀의 실루엣을 구분하는 느낌으로 그립니다. 처음에 정한 풀의 고유색과 그림자 색의 경계를 조금씩 복잡하게 잡아 나갑니다. **색 자체는 별로 추가하지 않고 빛과 그림자를 두 가지 색이라고 생각하고 그리면 형태를 정하기 쉽습니다.**

풀숲의 전체 형태가 만들어졌으므로 갈색과 연두색 등을 약간씩 더해 정보량을 높였습니다. 여기서도 앞과 안쪽의 색 차이를 의식합니다. 녹색이 너무 밝으면 자연스러운 풀 색깔로 보이지 않을 수 있으니 명도를 너무 높이지 않도록 주의합니다.

색을 올려보고 위화감이 없는지 확인

그림자 위에 풀을 추가

세밀하게 묘사한다

7 전체적인 분위기를 확인하자

일단 전체의 분위기를 잡았습니다. 본격적으로 디테일을 그리기 전인 지금 시점에서 전체를 한 번 확인해 두세요. 이후 세부적인 묘사를 하고 완성도 있게 마무리할 수 있을지 이미 지화해 보는 거예요. 기본적으로 디테일을 그린다는 것은, 처음에 잡은 실루엣과 색(고유색, 빛의 색, 그림자의 색)의 관계를 좀 더 섬세하고 복잡하게 다듬는 것이므로 전체 분위기를 크게 바꾸지는 않습니다.

화면 전체의 분위기는 처음에 잡은 실루엣과 색이 중요하므로 지금 시점에서 확실하게 잡아 두도록 합니다.

묘사 전에 전체의 밸런스를 확인

8 세밀한 음영을 넣어 디테일을 추가한다

드디어 디테일 작업에 들어갑니다. 묘사를 더하더라도 전체 분위기가 달라지지 않는다고 했지만, 배경의 경우는 어느 정도 정보량이 있는 편이 보는 맛이 있는 그림이 되지요. 앞서 살펴본 시선이 가는 포인트를 의식하면서 디테일을 더합니다. 기본적으로는 처음에 만든 명암의 밸런스를 유지하면서 한 단계 어두운 그림자를 그려 넣는 이미지면 좋습니다. 여기서도 그림자 색이 너무 어두워지지 않게 주의합니다.

바위의 정보량을 높이려고 이끼를 추가했습니다. 이러한 색의 변화로 사실감을 더할 수 있습니다. 바위처럼 단단한 질감을 그릴 때는 에어브러시처럼 부드러운 브러시가 아니라 명암이 생기지 않는 선 브러시를 주로 사용합니다.

묘사 전의 상태❶에서 앞쪽 바위를 그리고❷, 그다음 나무❸, 다시 세부를 그리는 순서로 진행한다❹

세부 묘사는 앞쪽부터 시작해, 디테일과 정보량의 기준이 되는 부분을 만들면 작업이 수월합니다. 전체를 균등하게 묘사하는 것은 시간이 많이 소요되는 동시에 헤매는 원인이 되기도 합니다. 이번에는 오른쪽 앞의 바위와 풀숲을 디테일 묘사의 기준으로 잡고, 나머지를 여기에 맞춰나가는 식으로 진행했습니다.

그리고 기본적으로 '멀리 있는 사물은 세부 묘사를 하지 않기', '강조하고 싶은 부분을 세부 묘사', '대비가 높은 부분은 시선이 집중되므로 주의해서 그리기' 등을 기준 삼았습니다.

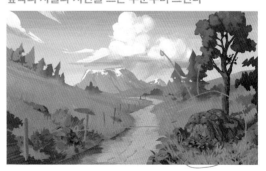

앞쪽의 사물과 시선을 끄는 부분부터 그린다

9 구름에 묘사를 더한다

다음은 원경의 구름을 세부 묘사합니다. 이미 전체 색과 분위기는 정해졌으니 명암의 단계를 넓히거나 세밀한 색의 변화를 만드는 식으로 다듬어 줍니다.

초기 단계에서 또렷하게 잡아 둔 실루엣을 조금 흐릿하게 만듭니다. [손가락 도구]보다는 브러시나 지우개로 터치를 더하면, 샤프한 형태를 유지한 채로 묘사를 더할 수 있습니다.

구름처럼 가장자리가 부드러운 오브젝트도 일단은 또렷한 실루엣을 만들어 놓고 나중에 실루엣을 흐리게 다듬는 식으로 진행하면 보다 수월하게 그릴 수 있습니다.

그림자의 경계에 있는 색을 스포이트로 찍어서 세세한 음영과 굴곡을 그려 넣습니다. 구름의 흰 색감이 최대한 유지되도록 어두운색은 그림자에 가급적 쓰지 않는 것이 좋습니다.

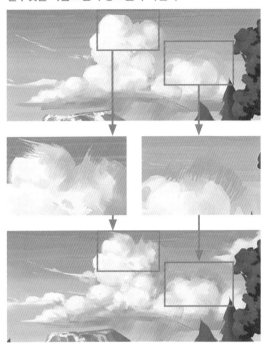

실루엣을 다듬으면서 정보를 추가한다

10 원경의 나무를 묘사한다

러프 상태로 방치해 두었던 원경의 나무도 조금 묘사합니다. 실루엣과 색에 문제가 없다면 묘사 전의 상태로도 크게 상관은 없지만, 이번에는 어느 정도 명확한 형태가 되게 음영을 추가했습니다. 처음에 정한 색을 활용하면서 미묘한 명암과 색 차이로 묘사를 더합니다. 빛이 닿지 않는 빈 공간을 찾아서 그림자를 그려 넣는 것이 요령입니다.

나무 실루엣의 모양을 잡아 주면서 가지와 잎이 만드는 그림자 부분을 그려 넣었습니다.

묘사 전의 상태

나무에 그림자를 넣는다

11 실루엣의 경계를 세밀하게 묘사해 정보를 추가한다

실루엣 내부에 굴곡의 음영을 세세하게 그리지 않아도, 실루엣 자체를 조금 더 세밀하게 다듬어 주면 정보량이 단숨에 많아집니다. 특히 원경의 요소는 너무 세세하게 음영을 넣으면 오히려 깊이가 없어지니 실루엣으로 보여주는 편이 나을 수 있습니다.

특히 나무 같은 식물은 세세한 실루엣을 더하기 쉬워서 정보량을 늘리기 좋은 오브젝트입니다. 처음부터 복잡한 실루엣으로 그리려고 하면 밸런스가 무너질 수 있어요. 어느 정도 묘사를 진행한 뒤에 실루엣도 심플한 부분부터 시작해 점차 복잡한 것으로 넘어가면 좋습니다.

실루엣을 세밀하게 묘사해 그림의 정보량을 늘린다

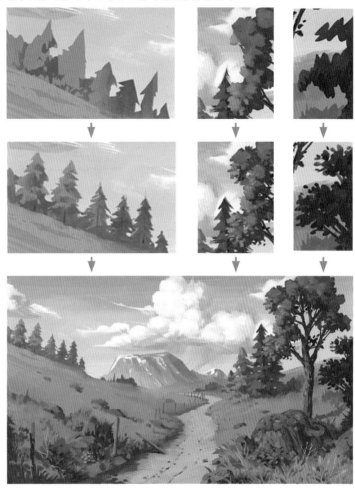

12 풀과 꽃을 추가해 정보량을 더한다

여러 종류의 풀과 꽃을 추가해 미세한 색상의 변화를 만들어 봅시다. 밑칠 단계에서 전체의 색감을 정했지만, 밑칠 상태로만 음영을 넣으면 색의 변화가 적고 정보량도 부족해 보일 수 있어요.

특히 세부 묘사 단계에 들어가면 미세한 굴곡의 그림자에 지나치게 집중하게 되고, 고유색을 더하거나 조절하는 데 신경 쓰기 어려워집니다. 어느 정도 묘사를 하고 뭔가 허전한 느낌이 든다면 다른 고유색을 가진 요소를 조금씩 더해 보세요. 자연물이라면 풀과 꽃의 종류를 더하는 것도 매우 효과적입니다.

부족한 부분에 풀과 꽃을 추가한다

묘사가 부족하지 않은지 확인한다

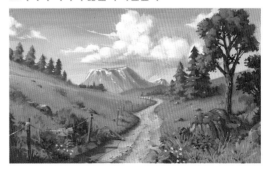

13 전체적으로 묘사를 더하고 색을 조절하면 완성

화면 전체의 색을 조정하면서 부족한 부분에 묘사를 더하거나 오브젝트를 추가합니다. 개인적으로 묘사 단계에서 너무 세밀하게 그리는 바람에 처음에 만든 앞쪽과 안쪽의 명암 관계를 무너뜨려 깊이감이 없어진 경험이 있습니다. 이 그림도 산에 디테일을 너무 많이 넣은 듯해서 안개(P.113)를 약간 더해 정보량을 줄였습니다.

마지막으로 [오버레이] 모드 레이어로 빛이 닿는 면의 명도와 채도를 조금 높이거나 하이라이트를 추가해 완성합니다.

완성 일러스트

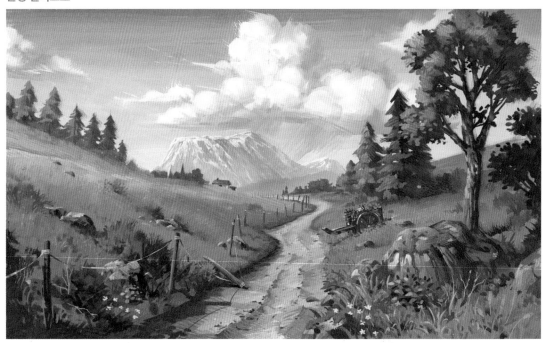

PART

3

별빛 가득한
밤하늘을 보는 숲

밤 풍경을 그리는 요령이나 숲처럼 조금 복잡한 자연물 그리는 법 등을 소개합니다. 밤 장면은 어두운 부분과 밝은 부분의 차이를 표현하기 쉬워서 초보자도 멋진 배경 그림을 그릴 수 있습니다. 화면을 구성하는 각각의 요소를 그리는 것과 화면 전체의 인상을 만드는 것을 모두 의식하면서 그려보세요.

체크 포인트 난이도 ★★★☆☆

- 밤 풍경을 그리는 포인트
- 별 그릴 때의 포인트
- 밤하늘의 구름을 그리는 포인트
- 호수 그리는 법
- 숲 그리는 법
- 메이킹 '별빛 가득한 밤하늘을 보는 숲'

01 밤 풍경을 그리는 포인트

밤에도 하늘은 지상보다 밝다

밤일지라도 푸른 하늘을 그릴 때와 마찬가지로 지상보다 하늘이 밝다는 점을 잊지 마세요. 밤하늘을 그릴 때 실패하는 주된 원인이 '밤 = 어둡다'라는 인식이 강해서 하늘을 너무 어둡게 처리하는 거예요. 도심에서 사는 사람은 하늘이 어둡다고 생각하기 쉽지만 실제로는 **밤에도 하늘이 지상보다 밝습니다.** '하늘을 그리는 포인트'(P.62)에서도 설명했지만, 지상을 비추는 빛은 모두 하늘에서 오므로 하늘이 지상보다 어두운 일은 기본적으로 없어요. 물론 무수히 많은 조명이 켜진 곳에서는 상대적으로 하늘이 더 어두워 보일 수 있습니다만, 기본적으로 하늘이 지상보다 밝다는 것을 전제하고 색을 정해야 합니다. 밤에 가로등이 적은 장소를 찾아가 하늘과 지면의 색을 비교해 보면 바로 이해할 수 있을 거예요.

하늘이 지상보다 밝다

하늘이 지상보다 어둡다

낮인 상태를 그리고 나중에 밤으로 만든다

밤 장면을 그릴 때 처음부터 밤 상태의 색으로 사물을 그리기는 쉽지 않습니다. 그래서 **조정 레이어를 사용해 낮을 밤으로 바꾸는 방법**을 소개합니다.

먼저 흐린 낮 장면을 그립니다. 그런 다음 Photoshop의 조정 레이어에서 [색상화]에 체크를 하고, 전체를 어두운 보라색으로 만듭니다. 조정 레이어의 불투명도를 조절하면 어두운 정도를 조절할 수 있습니다. 빛을 넣고 싶은 부분은 조정 레이어의 마스크를 지우면 빛을 표현할 수 있습니다. 끝으로 [오버레이]나 [닷지] 등으로 밝은 부분의 조명을 그려주면 낮 장면을 밤 장면으로 바꿀 수 있습니다. 조정 레이어를 사용할 수 없는 소프트웨어라면 레이어 모드를 [곱하기]로 설정하고 전체에 어두운색을 올린 뒤에, 지우개로 밝은 부분을 지우는 방법도 있습니다. **이런 방법의 장점은 처음에 밝은 상태로 색을 정할 수 있어서 어두운색에 매몰되지 않고 사물의 형태와 정보를 그릴 수 있다는 것입니다.**

먼저 낮(흐린 날) 장면을 그린다

[색상화]로 어둡게 만들고 빛을 넣는다

[색조/채도] 조정 레이어를 추가한 상태

[색조/채도] 설정의 예(색상화에 체크)

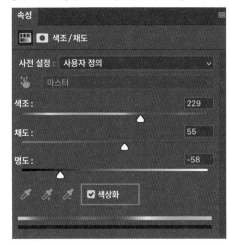

림 라이트로 형태를 확인한다

밤 배경의 사물을 그릴 때는 너무 어두워서 실루엣이 묻혀
버리는 문제가 생길 수 있습니다. 그럴 때 유용한 것이 '림 라
이트(Rim light)'입니다.

림 라이트는 사물의 뒤나 옆에서 빛을 비추는 것으로, 실루
엣을 강조하는 라이트를 넣는 기법입니다. 단순하게 실루엣
근처에 흰색을 넣어서 강조하는 식이라고 생각하면 이해하
기 쉬울 거예요.

영화 등에서 드라마틱한 장면을 연출할 때 림 라이트를 많이
사용합니다. 멋있고 보기 쉬운 그림을 간단히 그릴 수 있어
저도 자주 씁니다. 주의할 점은 림 라이트를 너무 많이 넣으
면 화면이 혼잡해진다는 것입니다. 림 라이트를 쓸 때는 보
여주고 싶은 포인트에 적당히 넣어야 효과가 좋습니다.

림 라이트 넣는 법은 배경에 있는 색에 따라 다릅니다. 오른
쪽 아래 그림은 창백한 달빛이 비치는 설정으로, RGB값으
로 보면 R 155, G 249, B 253입니다. 옅은 하늘색 느낌으로
창백한 빛을 넣었습니다. 만약 밝은 달빛이라면 노란색 계열
의 림 라이트를 넣거나, 가로등이 있다면 그 빛의 색을 넣습
니다.

여기서는 그리지 않았지만, 일러스트를 그릴 때는 림 라이
트에만 의지한 형태보다는 사물의 실루엣 내부 정보까지 확
실히 그린 뒤 보조적으로 림 라이트를 활용하는 것이 좋습니
다. 림 라이트에 너무 의지하면 내부 정보를 그리는 데 소홀
해지기 쉬우므로 조심할 필요가 있습니다.

어두운색으로 실루엣을 그린다

나무의 실루엣에 빛을 비춘다

R 155 G 249 B 253

02 별 그릴 때의 포인트

다양한 밀도, 밝기, 색을 사용한다

별은 크기와 밀도, 밝기, 배치 등을 조금씩 조절하면서 불균일하게 그리는 것이 중요합니다. 별을 그릴 때 주로 하는 실수가 미세한 별을 너무 많이 그려서 화면이 지저분해진다거나 현실과 동떨어진 모습이 되는 것입니다. 별은 하늘 너머 아득히 먼 곳에 있으므로 화면 속에서 존재감을 뽐내는 일은 드물어요. 너무 강하지 않게, 너무 촘촘하지 않게 그리는 편이 사실적으로 보입니다. 단, 이는 별 자체가 메인이 아니라 별 앞에 캐릭터나 건물 등이 있는 상황을 전제로 할 때의 이야기입니다.

별의 크기와 밀도에 차이가 있어 자연스럽다

별의 크기와 밀도가 균일해서 부자연스럽다

별 브러시 '커스텀 브러시12'의 사용법

브러시 종류에 따라 다르지만, 기본적으로 같은 형태가 나올 수밖에 없습니다. '커스텀 브러시12'가 대표적인 예입니다.

그렇기 때문에 브러시의 크기를 바꿔가면서 그리는 것이 중요합니다. 같은 크기로 그리면 아무리 분산해서 그려도 같은 형태가 반복되어서 부자연스러운 느낌을 줍니다. 먼저 어느 정도 작고 옅게 그린 다음, 브러시 크기를 키우거나 불투명도를 조절하면서 불규칙한 느낌을 살립니다.

그렇게 하더라도 비슷한 밀도가 되거나 뒤죽박죽으로 그려지기 쉬우니 '커스텀 브러시2'와 같은 에어브러시를 지우개로 설정하고 빈 공간을 만드는 것도 중요합니다.

'커스텀 브러시12'의 모양

'커스텀 브러시12'를 이용해서 그린 별

별 사진을 이용한다

사진을 사용해 정보량을 더할 수도 있습니다. 사실적인 분위기의 배경에서는 사진을 사용하는 편이 좋을 때도 있습니다. 무료 이미지 사이트에서 별 사진을 다운받아, 별을 넣고 싶은 부분에 사진을 올리고 레이어 모드를 [스크린]으로 설정하면 간단하게 별을 더할 수 있습니다. 별 이외에 불필요한 부분이 없는 사진을 선택하는 것이 좋겠지요.

별 사진처럼 배경이 어두운색일 때 레이어 모드를 [스크린]으로 설정하면 밝은 부분의 정보만 반영됩니다. 이렇게 사진이 필요할 때 저는 'Pixabay'라는 사이트를 이용합니다. 고품질 무료 사진이 많아서 유용해요. 텍스처 소재라면 'textures.com'도 편리합니다. 단, 사용할 때는 저작권 등을 잘 확인하고 사용하기 바랍니다.

사용한 별 사진

사진을 넣기 전 그림

사진을 이용해 별을 넣은 그림

무료 이미지 사이트 Pixabay

무료 소재 사이트 textures.com

03 밤하늘의 구름을 그리는 포인트

구름은 하늘보다 어둡게 그린다

밤하늘의 구름 그리는 법을 설명합니다. 밤의 구름은 하늘보다 어둡습니다. 구름은 흰색이라는 이미지가 있어서 하얗게 그리기 쉬운데 그렇지 않아요. 달이 구름을 비추지 않는 이상 구름의 흰색이 드러나는 일은 거의 없습니다. 기본적으로 하늘에서 오는 빛을 구름이 가로막는다고 생각하세요. 구름이 하늘보다 어두우려면 확실히 어두운색으로 그려야 그럴듯해 보입니다.

밤의 구름은 하늘보다 어둡다

밤하늘 전체의 대비는 강하지 않다

구름과 하늘의 대비를 약하게 조절하는 것도 중요합니다. 밤이 배경인 그림 전반에 해당하는 사항이라고 말할 수 있습니다. 우리는 그림을 그릴 때 각 사물이 지닌 고유색에 대한 고정관념의 영향을 받습니다. '사과는 빨갛다, 하늘은 푸르다' 같은 색 이미지가 있다는 말이지요.
밤을 그릴 때는 그런 이미지가 오히려 방해로 작용해, 사물의 색을 너무 강하게 드러내는 문제가 발생합니다. 대비뿐 아니라 같은 이유로 명도, 채도도 약하게 조절하는 것이 좋습니다.

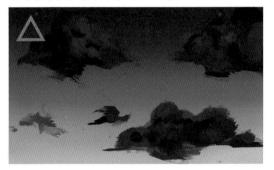

대비가 너무 강해서 새벽처럼 보인다

광원인 달을 의식하면서 그린다

달밤을 그릴 때는 달이 광원이 됩니다. 주로 **구름의 윗부분이 빛을 받는데, 달빛은 햇빛보다 약해서 구름이 낮처럼 새하얗게 보이는 일은 없어요.** 너무 밝아지지 않게 주의하세요. 또한 빛이 닿는 부분이 노랗게 되지 않게, 전체적으로 하늘의 파란색과 보라색이 드러나게 합니다.

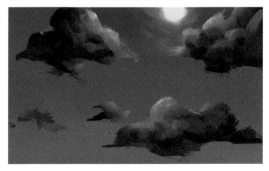

달빛 주위에 있는 구름의 실루엣을 밝게 처리한다

구름 아래쪽에 빛을 비추면 새벽이 된다

구름을 비추는 빛의 각도와 세기에 따라서 시간대나 상황을 표현할 수 있습니다. 구름 위쪽에 약한 빛을 비추면 달빛으로 보이고, 아래쪽에서 강한 빛을 비추면 새벽이 됩니다.

새벽은 하늘 자체도 원경이 약간 밝아집니다. 태양빛이므로 달빛보다도 빛이 강하고, 구름의 대비가 상당히 강해집니다. 새벽이라면 하늘의 대비가 강해져도 문제없습니다. 영화 등에서 클라이맥스 장면에 새벽 시간대를 이용하는 이유 역시 강한 대비의 그림을 만들고 싶어서인지도 모르겠어요.

구름 아래쪽에 빛을 비추면 새벽이 된다

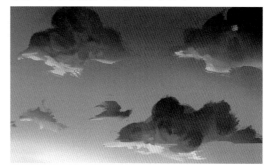

Q 그리는 속도가 느린 편이어서 고민입니다 빨리 그리려면 어떻게 해야 될까요?

A 작업 속도가 느린 원인은 그리는 대상이 명확히 보이지 않기 때문이라고 생각합니다. 그릴 대상의 구조를 모르거나 머릿속 이미지가 분명하지 않으면 계속 고민하고 헤매게 되지요. 물론 그런 고민의 시간도 완성도를 높이는 데 필요하므로 나쁜 것은 아니에요. 하지만 아무래도 시간이 걸릴 수밖에 없습니다.

'더 잘 그려지지 않는다.'가 아니라 '그릴 수가 없다. 손이 자꾸 멈춘다.'라고 할 때도 원인은 다르지 않다고 생각합니다. 그리고 싶은 대상의 명확한 이미지가 있다면 (그림의 완성도와 별개로) 그림은 빠르게 그릴 수 있습니다. 작업 속도를 높이고 싶다면 일단 내가 그릴 대상을 명확히 할 수 있도록 자료를 조사하고 머릿속으로 이미지를 떠올려 보는 시간을 갖기를 추천합니다.

04 호수 그리는 법

✒ 호수를 직접 그려보자

1 호수의 주변 환경을 그린다

호수 자체를 그리기 전에 주변부터 제대로 그려 넣는 것이 중요합니다. 이 점은 호수뿐 아니라 다른 물이나 반사되는 성질을 지는 사물을 그릴 때도 마찬가지예요. 주변 환경을 확실하게 그리지 않으면 호수에 어떤 것이 반사되어 비치는 지 표현할 수 없습니다. 여기서는 산과 나무 등을 그렸습니다. 시간대가 밤이라면 달을 그리는 것도 좋겠지요.

짙은 갈색 부분은 호수의 밑바탕이 되는 바닥을 그린 것입니다. 단계적으로 어두워지는 이유는 물에 닿으면서 색이 진해지기 때문입니다. 호수를 그릴 위치를 생각하면서 색을 칠했습니다.

전부 '커스텀 브러시6'으로 그렸습니다. 색은 채도가 낮은 색을 선택하지 않도록 주의하세요. 자연 속의 호수를 그리기 때문에 주변은 황록색에 가까운 녹색, 호수 부분은 갈색, 멀리 있는 산은 원경의 느낌을 내기 위해 파란색 계열로 칠하고 청록색으로 명도를 높였습니다.

브러시는 산과 산의 경사면을 따라 움직이는 형태로 그렸고, 평평한 부분은 면을 따라 수평으로 움직여 칠했습니다. '채색할 때의 포인트'(P.38)에서 설명한 대로 입체의 형태를 의식하면서 그리는 것이 중요합니다.

2 호수의 형태를 그린다

호수의 형태를 색으로 그립니다. 깊이감을 내기 위해 상하로 압축된 형태로 실루엣을 그렸습니다. 여기에서도 실루엣이 좌우 대칭이 되는 것은 피해 주세요. 참고로, 내려다보는 구도에서는 깊이가 크게 느껴지지 않습니다. 이 부분은 '깊이를 표현하는 법'(P.146)에서 자세히 설명하겠습니다.

호수와 주변의 밑바탕을 그린다

호수 주변의 사물을 그려 넣는다

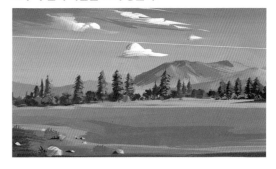

호수의 형태를 색으로 그린다

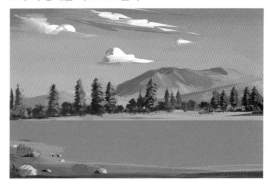

호수를 내려다보는 구도는 깊이감이 잘 드러나지 않는다

③ 레이어를 복제해 수면의 반사를 표현한다

호수의 수면에 주변 환경이 반사된 형상을 표현해 보겠습니다.

주변 환경을 그린 레이어를 복제한 다음, 상하 반전해서 넣으면 수면의 반사를 재현할 수 있습니다. 호수 수면에 나무와 산이 반사된 것처럼 보이게 전체를 이동시킵니다. 그런 다음 [클리핑 마스크 만들기]를 적용해 호수 안에 넣습니다. 레이어를 겹칠 때는 불투명도를 조금 낮춰서 어두운 상태로 올리면 좋습니다.

레이어를 복제해 반사에 활용하면 그리는 시간을 줄일 수 있습니다. 이번처럼 눈높이가 호숫가에 서 있는 사람의 시선과 비슷하고 수평으로 호수를 바라본 상태라면, 수면의 반사 각도가 수평선에 가깝기 때문에 별다른 수정 없이 기계적으로 반전해서 넣어도 크게 어색해 보이지 않습니다(다만 실제 호수의 반사는 반사면과 시점에 따라 발생하므로 기계적으로 상하 반전한 것과 실제 모습은 차이가 있음).

주변 환경 레이어를 복제해 상하 반전한다

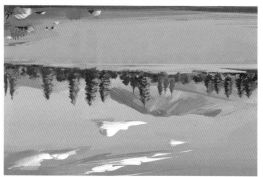

호수 레이어(레이어 2)에 클리핑 마스크로 겹친다

④ 완성

반사를 클리핑으로 넣었을 때 불투명도를 약간 조절했는데, 호수 전체가 너무 또렷하면 오히려 어색하므로 '커스텀 브러시2'로 약간 흐린 부분을 만드는 식으로 조금 더 조정했습니다. 반전해서 넣은 수준에서 별도의 큰 작업은 없었습니다.

호수는 반사 표현으로 그림의 완성도를 간단히 높일 수 있어서 비교적 수월하게 그릴 수 있는 오브젝트입니다. 호수나 물을 그리는 요령을 잘 익혀 두면 자연의 풍경을 그릴 때 편리합니다.

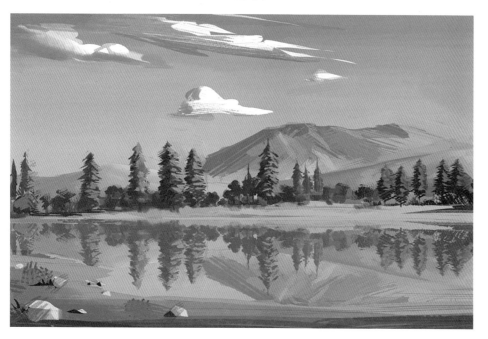

05 숲 그리는 법

숲을 직접 그려보자

1 원경의 실루엣을 밝은색으로 그린다

일단 [페인트통 도구]로 가장 아래에 있는 레이어 전체를 하늘색으로 채웁니다. 이유는 지금부터 그릴 숲이 푸른 하늘 아래에 있기 때문이에요. **안쪽으로 갈수록 공기원근법의 영향으로 푸른 색감이 짙어지기 때문에 밑바탕을 하늘색으로 채우면 깊이를 표현하기 쉽습니다.**

숲은 여러 그루의 나무가 모여 이루어진 것이므로 기본적으로 나무를 조금 복잡하게 그린다고 생각하면 편해요.

다음은 근경, 중경, 원경으로 나눠서 실루엣을 그립니다. 이때 레이어도 구분합니다.

원경의 실루엣부터 그립니다. 원경부터 그리는 이유는 실루엣이 겹치는 부분을 만들기 쉽기 때문이에요. 원경의 숲은 가장 밝게, 대강 그립니다. 원경은 정보량이 많지 않아요. 대비도 보통의 나무를 그릴 때보다 약하게 두는 편이 나중에 조정하기도 좋습니다. 이 단계에서는 음영을 많이 넣지 말고 고유색만 의식하면서 그립니다.

원경이니까 최대한 힘을 빼고 '커스텀 브러시6'으로 가볍게 움직여 흐릿한 실루엣을 잡았습니다.

기본적으로 풍경은 원경으로 갈수록 푸른색이나 녹색 계열의 색감을 띱니다. 근경은 황록색 계열에 가깝습니다.

지면의 색은 R 111, G 146, B 79를 사용했습니다. 원경의 나무는 R 0, G 108, B 73의 청록색을 사용했습니다. 명도는 중간쯤입니다. 원경 중에서도 앞쪽에 있는 나무에는 짙은 녹색을 넣었습니다.

대강 숲의 실루엣을 잡는다

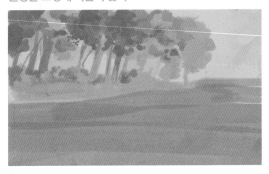

원경은 그렇게 어둡지 않다

각 레이어 구성

2 안쪽 실루엣과 색의 차이를 고려해 중경을 그린다

같은 요령으로 원경과의 색 차이를 고려하면서 중경의 실루엣을 그립니다. 원경보다 가까우므로 가지와 잎의 실루엣은 조금 정교하게 그립니다.

'커스텀 브러시6'을 사용했습니다.

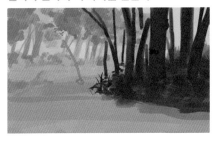

앞쪽과 안쪽의 색 차이를 만든다

풍경을 그릴 때 멀리 있는 것을 밝게, 가까이 있는 것을 어둡게 하면 보기 쉬운 화면이 됩니다. **가장 시선을 끄는 포인트는 중경이므로 보여주고 싶은 요소를 여기에 넣어 주세요. 캐릭터를 배치할 때 중경에 실루엣을 추가하면 좋습니다.** 오른쪽 중경의 묘사에서는 푸른색은 더하지 않고 일반적인 색을 넣었습니다. 나무줄기에서 빛이 닿는 부분에는 R 172, G 141, B 98 정도의 색을 넣었습니다. 수풀은 R 64, G 93, B 43의 노란 기가 있는 녹색을 넣었습니다. '커스텀 브러시7'을 사용했습니다.

중경에 약간 밝은색을 더해 형태를 만든다

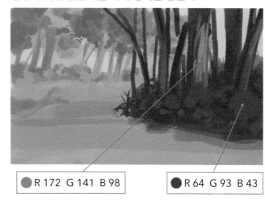

● R 172 G 141 B 98 ● R 64 G 93 B 43

③ 같은 형태가 반복되지 않게 근경을 그린다

이어서 근경을 어두운 실루엣으로 그립니다. 근경의 숲과 원경의 숲 실루엣 간의 색 차이를 어느 정도로 둘지는 상황에 따라 다릅니다. 이번에는 확연히 구분되도록 근경의 실루엣을 아주 어둡게 그렸습니다.

나무 그림자나 세세한 색의 차이는 아직 그리지 않고, 약간의 농담과 고유색으로만 그렸습니다. 이 시점에서는 전체 실루엣의 색을 확실히 정해 두는 것이 매우 중요합니다. 세세한 음영 정보나 하이라이트에 정신이 팔리기 쉽지만, 무엇보다 실루엣 전체가 어떤 식으로 구성되고 어떤 색으로 되어 있는지가 그림의 인상을 크게 좌우합니다.

근경의 실루엣(오른쪽 위 그림)은 '커스텀 브러시6'으로 그렸습니다. **가장 보여주고 싶은 것은 중경이므로 근경은 색감이 남을 정도의 실루엣만 보이는 형태로 처리했습니다.** 색은 파란색을 많이 넣지 않은 R 32, G 22, B 23입니다.

중경과 근경의 베이스를 그렸다면, 그것을 무너뜨리지 않으면서 세부 묘사를 합니다(오른쪽 아래 그림). 중경의 나무줄기 부분에 그림자를 조심스럽게 넣었고, 수풀에도 빛을 넣었습니다. '커스텀 브러시7'로 본래의 명암을 살리면서 잎의 터치를 대강 알아볼 수 있게 톡톡 두드리듯이 그렸습니다.

갈색뿐이었던 근경에는 R 89, G 120, B 44 정도의 녹색을 더했습니다. 수풀에는 너무 밝지 않은 색을 더합니다. 이것으로 근경에 있는 어두운 실루엣의 인상이 완화됩니다. 수풀의 가지, 잎의 실루엣은 진한 밑색으로 그렸습니다.

원경에 묘사를 많이 하면 깊이가 없어지므로 거의 그리지 않았습니다. 옅은 그림자 색을 넣고, 숲의 빈틈을 나타내는 노란색을 약간 넣은 정도입니다. 원경의 나무줄기 사이의 빛은 R 208, G 235, B 165의 색으로 그렸습니다.

앞쪽과 안쪽의 색 차이를 확실히 둔다

● R 32 G 22 B 23

앞쪽과 안쪽의 명암 차이를 유지하면서 묘사한다

● R 208 G 235 B 165

4 숲속을 확실히 어둡게 한다

전체적인 모습이 만들어졌으니 지금부터는 세세한 그림자를 그릴 거예요. 이 작업에서 기억할 포인트는 숲속이 어둡다는 점입니다. 나뭇잎은 햇빛을 효율적으로 흡수하기 위해 서로 겹치지 않게 나무를 덮습니다. 그래서 나무가 많은 숲속에는 빛이 잘 들어오지 않아요. 나중에 간간이 비치는 햇살 정보를 잘 표현하기 위해서라도 일단은 그림자를 먼저 그려봅시다.

원경, 중경, 근경으로 구분한 레이어를 [투명 픽셀 잠그기]로 설정하면 그림자를 그리기 수월합니다.

나무 그리는 법에서도 설명했지만, 지면에 가까운 나무줄기 부분은 지면 반사의 영향을 받으므로 조금 밝게 그려주면 사실적으로 보입니다.

'커스텀 브러시8'로 근경의 그림자 중 가장 어두운 그림자를 그립니다. 나무줄기를 표현하는 데 있어 '커스텀 브러시8'을 사용해 왼쪽에 어두운색의 정보를 더했습니다. 중경의 윗부분인 나뭇잎은 [올가미 도구]를 사용해 잎 모양의 선택 영역을 지정하고, 밑색을 칠했습니다. 그림자의 밑색은 근경의 어두운색보다 조금 밝게 해서 너무 어두워지지 않도록 했습니다.

그림자를 확실히 어둡게 한다

숲속에는 그림자가 많다

▌Column 멀리 떨어진 숲을 그리는 것은 구름을 그리는 것과 비슷하다

숲은 나무 한 그루 한 그루를 그릴 때와 달리 나무와 잎을 덩어리로 표현하는데, 이 나뭇잎 덩어리를 어떻게 그려야 할지 몰라 고민할 수 있습니다. 이때 다른 자연물 그리는 방법을 참고하면 도움이 됩니다. 가령 멀리 떨어진 숲은 구름을 그리는 것과 비슷합니다. 고유색과 대비 정도는 다르지만, 숲 전체의 실루엣과 음영을 만드는 법은 구름과 거의 비슷한 감각으로 그리면 그리 어렵지 않습니다.

구름의 대략적인 실루엣

녹색으로 바꾸면 숲처럼 보인다

5 햇살을 그린다

숲속 전체의 그림자를 다 그렸다면 나무 사이로 들어오는 햇살을 그려 넣습니다. 줄기나 땅에 떨어지는 빛을 그리면 되는데, 화면에는 보이지 않는 잎사귀 사이로 비쳐드는 햇살을 연상하며 그립니다.

이런 구도에서는 중경~원경으로 시선이 집중되므로 중경의 줄기부터 햇살이 들어오는 모습을 그려 넣습니다. 이때 레이어 모드는 [오버레이]로 설정해도 되지만, [오버레이]는 밑색의 영향을 강하게 받기 때문에 가능하면 일반 브러시와 [표준] 모드 레이어로 그리는 편이 더 낫습니다.

처음에 만든 근경, 중경, 원경의 명암 밸런스를 유지하면서 그려 나갑니다.

구체적으로 그리는 방법을 ②부터 설명할게요. ①은 햇살을 넣지 않은 상태입니다.

형태가 복잡한 부분에는 햇살 표현을 넣기가 까다로우므로 나무줄기나 지면처럼 단순한 부분부터 그려 넣습니다. 한 가지 색으로 그리는 것이 아니라 농도를 조절할 수 있는 브러시로 그리면 자연스러운 느낌이 납니다.

색은 나중에 조절할 수 있으므로 조금 어둡게 넣습니다. 햇살의 가장 밝은 부분을 표현한 색은 R 229, G 215, B 173입니다. 잎 사이로 조금씩 새어 들어오는 햇살을 전제로 그리기 때문에 좀 부족한 정도의 색으로 그렸습니다.

'커스텀 브러시8'을 지우개로 설정하고 일부를 지웠습니다. 여기까지가 ②를 그리는 요령입니다. 다음은 ③을 그리는 방법을 설명합니다.

중경에 햇살을 넣었으므로 같은 명암 밸런스로 지면과 근경의 숲에도 빛을 넣습니다. '커스텀 브러시7'과 '커스텀 브러시6' 등을 사용해 부드러운 빛을 그립니다. 먼저 중앙의 길을 중심으로 넣으면서, ②에서 그린 햇살의 명암을 참고해 근경의 왼쪽에 빛을 넣습니다. 색은 ②처럼 너무 밝지 않은 색입니다(R 229, G 215, B 173). 전체의 색감이 어두운 편이므로 노란색에 가깝지 않아도 제법 보기 좋은 느낌이됩니다.

햇살은 주로 형태를 그리기 쉬운 곳에 넣습니다. 땅바닥의 조약돌이나 울퉁불퉁한 바위의 표면을 따라 넣습니다. 형태를 의식하면서 가급적 짧은 스트로크로 넣는 것이 포인트입니다. 수풀에 빛을 넣을 때도 잎의 형태를 의식하면서 브러시로 가볍게 두드리는 느낌으로 그려주세요. 나무줄기에 빛을 넣을 때는 긴 선으로 그려야 자연스럽습니다.

그림자가 전체적으로 완성된 상태

시선을 끄는 중경을 메인으로 그린다

 R 229　G 215　B 173

완성

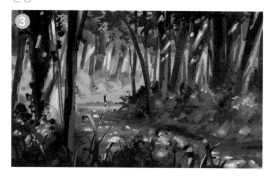

06

Making

별빛 가득한 밤하늘을 보는 숲

Forest looking up at the starry sky

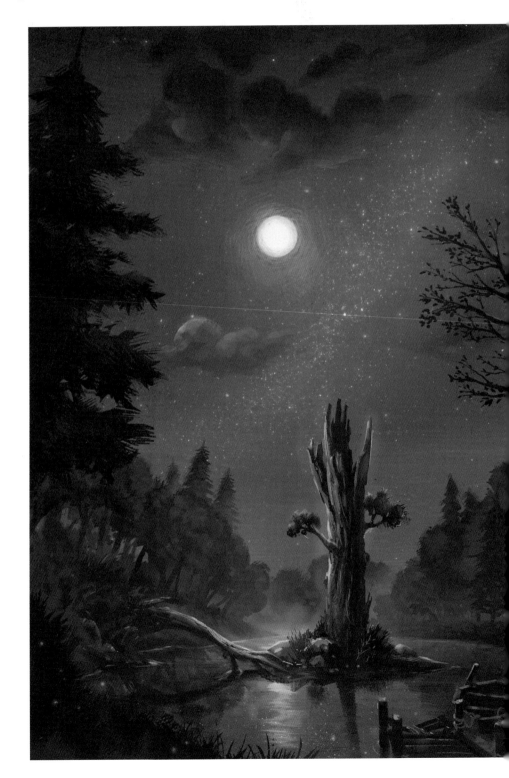

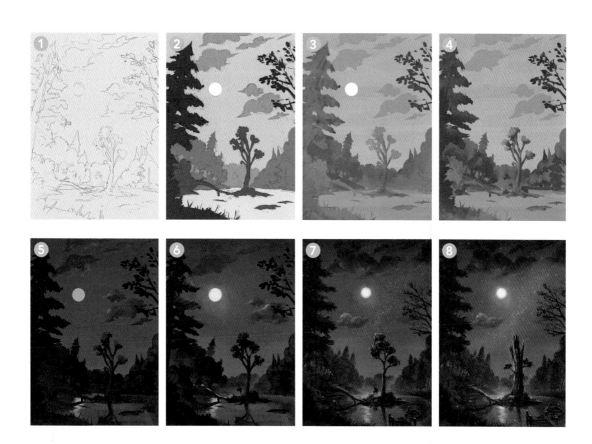

06 메이킹 '별빛 가득한 밤하늘을 보는 숲'

1 선화로 러프를 그린다

먼저 러프 선화를 그리면서 전체 구도를 구상합니다. 보여주고 싶은 요소가 무엇인지, 그것을 잘 보여주려면 어떻게 배치해야 하는지가 구도에서 고민할 포인트입니다. 이번 그림은 밤하늘의 별과 숲 두 가지 모두 잘 보여주고 싶다는 생각으로 구도를 잡았습니다. 다른 그림에서도 마찬가지지만, 그림의 최종 이미지를 얼마나 구체적으로 마음에 담고 러프를 그리느냐에 따라 그림의 완성도와 전체의 통일감이 좌우됩니다.

러프를 그릴 때는 그리고 싶은 대상을 명확하게 이미지화하는 것이 가장 중요하므로 어디부터 그리는지는 중요하지 않습니다. 그림 전체의 이미지를 잡기 힘들 때는 '가장 그리고 싶은 것'을 먼저 그려보고, 나머지를 추가해 나가는 것도 괜찮습니다.

대강의 러프　　　　　　　대략적인 실루엣까지 그린다

2 실루엣으로 형태를 잡는다

러프에서 대강의 구도를 잡았다면 회색으로 실루엣을 칠합니다. [올가미 도구]로 실루엣을 둘러싸고 내부를 채웁니다. 이렇게 실루엣을 밑칠하는 이유는 세밀한 형태나 색보다 그림 전체의 인상을 잡는 것이 중요하기 때문이에요.

실루엣이 잡히면 형태가 부자연스러운 부분을 찾기 쉽습니다. 묘사할 때도 실루엣을 명확히 잡아 둔 상태라면 망설이지 않고 그려 나갈 수 있습니다.

회색의 명도를 구분하는 이유는 형태를 보기 쉽게 나누기 위한 것이며, 동시에 레이어도 나눴습니다. 안쪽을 밝은 회색으로, 앞쪽을 어두운 회색으로 그렸는데 강과 숲의 경계를 구분하기 쉽도록 호수만 밝은 회색으로 칠했습니다.

회색으로 실루엣을 잡는다

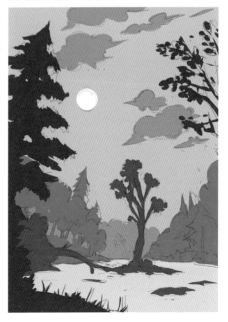

3 낮의 색감으로 고유색을 정한다

다음은 고유색을 정해 실루엣 내부를 칠합니다. 이번 그림은 최종적으로 밤 장면이 되지만, 처음부터 밤 상태로 시작하면 색을 정하기 어렵습니다. 그래서 일단 낮 상태로 고유색과 대강의 그림자를 넣고, 그다음 밤의 색으로 변경하는 순서로 진행하겠습니다.

공간적 배경이 숲이라 녹색이 많지만, 똑같은 녹색만 사용하면 변화가 적고 정보량도 부족해집니다. 색상과 채도를 적당히 바꿔주거나 갈색을 함께 사용합니다. [올가미 도구]를 사용해 러프에서 그린 실루엣을 따라 선택 영역을 지정하고 밑색을 칠하는 식으로 그립니다.

색상을 보면, 어두운 나무는 채도를 높였고 중앙의 밝은 나무는 채도를 그리 높이지 않았습니다. 달은 채도가 높고 노란색보다는 오렌지색에 가까운 색입니다. 호수와 하늘은 면적이 넓으므로 강한 색을 쓰지 않았습니다. 지면과 나무줄기는 붉은 계열의 갈색을 선택했습니다(R 128, G 108, B 100). 기본적으로 녹색은 채도를 높게 하고, 갈색과 파란색은 채도를 낮게 잡았습니다.

이후 그러데이션을 넣기 위해 '커스텀 브러시6'을 중심으로 '커스텀 브러시8'과 '커스텀 브러시2'도 조금 사용했습니다. 하늘은 위쪽에 푸른색을 남기고, 아래쪽은 연하게 처리했습니다. '커스텀 브러시8'이나 '커스텀 브러시3'를 사용해 화면 속에서 수평으로 터치를 넣었습니다.

낮 상태의 색을 정한다

● R 18 G 97 B 65 ● R 233 G 156 B 65

● R 91 G 138 B 184 ● R 60 G 155 B 92

4 대략적인 그림자를 그린다

고유색을 올린 다음, 낮 상태의 그림자 색을 넣습니다. 이 단계에서는 세세한 그림자는 넣지 않습니다.

실루엣이 중첩되는 부분을 의식하면서 앞쪽과 안쪽 실루엣에 색 차이가 생기도록 브러시로 그림자를 넣습니다.

기본적으로 그림자는 나무줄기에 드리워집니다. 양이 많아 보일 수도 있지만 의외로 간단합니다. 3 에서 그린 색을 찍어서 그보다 조금 어두운색을 사용하는데, '커스텀 브러시8', '커스텀 브러시7'로 부드럽게 넣을 뿐 별도의 묘사는 하지 않았습니다. 그림자를 그려 넣기보다는 형태를 대강 살려주는 느낌입니다. 중앙의 나무 아래에 있는 풀도 러프에는 없었던 형태를 더한 정도입니다.

3 에서 정한 색을 바탕으로 그림자를 그린다

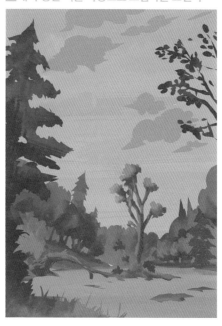

5 [곱하기] 모드 레이어와 색조 보정으로 낮을 밤으로 바꾼다

이제 그림을 밤 상태로 바꿔줍니다. 먼저 [곱하기] 모드 레이어를 작성해 전체에 보라색을 넣어 화면을 어둡게 만듭니다. 처음에 보라색이 살짝 강한 듯하여 조금 밝은 인상이 되도록 색조 보정을 사용해 파란색에 가깝게 조절했습니다. 달과 달의 반사 부분은 [곱하기] 모드가 아니라 브러시로 직접 색을 올렸습니다.

이 시점에서 그림 전체의 분위기가 거의 정해지므로 색감과 화면의 밝기 등에 주의해야 합니다. 예를 들어 **숲의 색이 너무 밝거나 어두우면 나중에 세부 묘사를 하기 어려워요. 전체가 너무 밝으면 묘사한 부분이 너무 강하게 드러나 밤처럼 보이지 않고, 반대로 너무 어두우면 묘사한 부분이 보이지 않아 그림의 정보량이 부족해지는 등의 문제가 발생합니다.**

작업 과정을 볼게요. ❶에서 [곱하기]로 올린 ❷의 색은 R 58, G 70, B 110 정도로 보라색에 가까운 파란색입니다. 채도는 높지 않고 명도는 낮습니다.

❸은 원경에 보라색을 살짝 더했습니다. 색조 보정으로 조정한 부분과 '커스텀 브러시2'로 직접 그린 부분이 있습니다. 그리고 풀, 하늘과 호수의 채도를 조금 낮췄습니다. 채도가 너무 높으면 부자연스러운 느낌을 주기 때문입니다. 추가로 '커스텀 브러시8'을 사용해 쓰러진 나무 등을 그렸습니다. 쓰러진 나무의 하이라이트는 '커스텀 브러시3'으로 넣었습니다. 화면 왼쪽 원경의 나무는 '커스텀 브러시2'를 사용해 밝은색을 연기처럼 흐릿하게 올려 깊이를 표현했습니다. 수면은 하늘에서 밝은 부분을 스포이트로 추출해 '커스텀 브러시8'로 수면을 따라 수평으로 움직여서 그렸습니다.

<table>
<tr><td>낮 상태</td><td>[곱하기] 레이어로 전체를 어두운 보라색으로</td><td>채도와 색조를 자연스럽게 보정</td></tr>
</table>

6 메인 요소부터 묘사를 시작한다

이제 가장 보여주고 싶은 포인트인 호수 중앙의 나무부터 묘사합니다. 그림은 기본적으로 화면의 중앙에 시선이 집중됩니다. 묘사 포인트와 메인 요소를 잘 모를 때는 그림의 중앙부터 그려 나가면 좋습니다. ❹~❺는 나무에 달빛을 넣어 실루엣을 조정했습니다. 나무에 넣은 달빛은 수면 또는 달과 같은 색이고 '커스텀 브러시8'을 사용했습니다. '나무 그리는 법'(P.70)을 참고하세요. ❻은 아래쪽까지 묘사했습니다. 나무줄기와 나뭇잎도 모두 '커스텀 브러시8'로 그렸습니다.

중앙에 있는 나무를 묘사하되, 너무 과도하지 않은 선에서 멈춘다

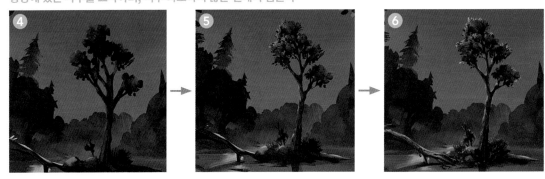

7 원경의 숲과 하늘의 실루엣에 정보를 추가한다

원경의 숲 실루엣을 정돈합니다. 화면 중앙과 가깝기 때문에 눈에 띄기 쉬운 부분이지만 원경이니 만큼 내부에 그림자를 넣지 않고 실루엣 위주로 묘사할게요. 밤 그림은 실루엣 정보가 매우 잘 드러나므로 실루엣만으로 그답게 보이는 것이 중요해요.

숲의 깊이감을 표현하기 위해 하늘의 보라색이나 파란색 계열을 스포이트로 찍어서, 나무 사이의 빈틈을 만들어 나무줄기가 드러나게 했습니다. 또 나무 실루엣을 구분하기 쉽도록 안쪽을 조금 밝게 조절했습니다. 실루엣도 약간 흐트러트렸습니다. '구름 그리는 법'(P.66), '나무 그리는 법'(P.70)과 마찬가지로 마지막에 '커스텀 브러시 8'을 그대로 쓰거나 지우개로 설정해 지우는 식으로 실루엣이 조금 복잡해지도록 다듬었습니다.

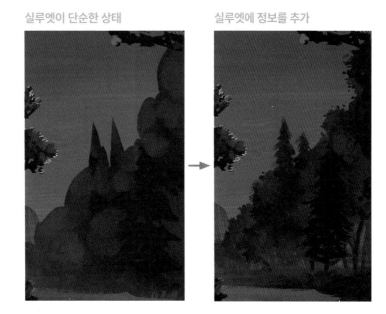

실루엣이 단순한 상태

실루엣에 정보를 추가

8 구름의 형태를 조정하면서 빛을 비춘다

다음은 구름의 실루엣을 다듬으면서 달빛을 그려 넣습니다. **밤의 구름은 낮보다 색을 포착하기 어렵고 그리기도 더 까다로워요.**

우선 실루엣이 자연스러워 보이도록 조정해야 합니다. 쉽게 말해 하늘에 묻힌 구름이 잘 보이도록 하는 거예요. 달빛을 받아 생기는 그림자를 추가하고, 흐릿한 인상이었던 구름 실루엣이 좀 더 명확해지도록 조정했습니다. 또 어두운색을 더해 안쪽과 색 차이를 만들어 실루엣을 보기 쉽게 했습니다. 이때 구름의 색감이 너무 어두워지지 않게 주의하세요.

실루엣이 정해지면 달과 구름의 위치를 확인하면서 달빛을 추가합니다. 이때 강한 빛을 넣고 싶은 마음이 들더라도, 약하게 빛을 넣어 줍니다. 낮과 달리 밤의 구름은 하늘과 색 차이가 적기 때문에 강한 빛을 비추면 따로 노는 듯한 위화감이 생깁니다.

작업 과정을 구체적으로 설명하면, 구름 베이스에 '커스텀 브러시7'로 지금보다 조금 어두운색으로 그림자를 먼저 그리고 실루엣도 조정했습니다. 그다음 달빛을 받는 구름의 아랫부분에 빛을 더했습니다. 빛의 색은 달에 사용한 색을 쓰면 너무 밝으므로 달 주변의 색을 사용합니다. 구름에 그림자를 더한 부분을 의식하고 그 아래에도 빛을 더해 입체감을 냈습니다.

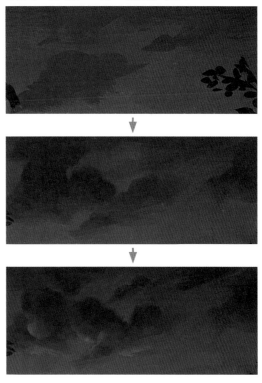

구름에 그림자를 드리우고 달빛을 더한다

9 별을 그린다

입자가 뿌려지는 '커스텀 브러시12'를 사용해 미세한 빛 입자로 별을 그립니다. 색과 크기, 밝기가 균일해지지 않도록 크기를 조절하거나 지우개로 적당히 지우고, '커스텀 브러시2'와 '커스텀 브러시3'으로 별을 더하는 등 불규칙하게 표현합니다.

'커스텀 브러시2'는 에어브러시입니다. '커스텀 브러시3'은 둥글고 선명한 브러시로 작은 별을 그리는 데 편리합니다. 나중에 [오버레이] 등으로 별 주위에 빛을 더할 예정이므로 지금 단계에서는 강한 빛은 넣지 않습니다.

커스텀 브러시12로 별을 그린다

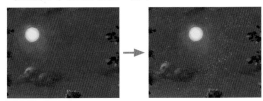

10 좌우의 나무 실루엣을 다듬는다

좌우 근경에 있는 나무 실루엣을 정돈합니다. 그림자로 표현되는 부분이므로 실루엣만으로 보여줍니다. 이때 근경의 사물임을 의식해서 실루엣이 차세히 드러나도록 원경의 실루엣보다 세밀하게 그립니다.

전체 실루엣과 색상은 처음에 정했던 베이스의 인상을 살리면서 그려 나갑니다.

오른쪽 앞에 있는 러프한 나무 실루엣의 가지를 세밀하게 정돈하고 잎을 그린다

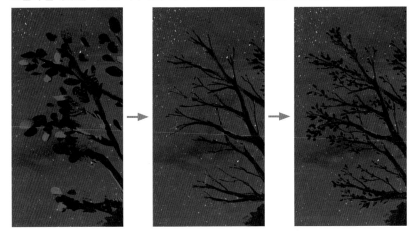

왼쪽 앞에 있는 나무도 마찬가지로 실루엣을 정돈합니다. 오른쪽 그림을 보면 알 수 있듯이 대략적인 색이나 실루엣의 인상은 대부분 유지하면서 실루엣 가장자리에 정보를 추가했습니다. 안쪽에 그림자를 넣지 않았기 때문에 화면 속 그림자의 밸런스를 무너뜨리지 않고 정보량을 늘렸습니다. 이번에는 '커스텀 브러시8'을 사용해 뾰족한 잎을 그렸습니다. 지우개로 설정하고 거친 노이즈도 넣었습니다.

왼쪽 앞의 나무 실루엣도 다듬는다

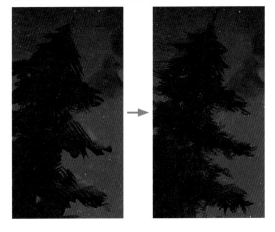

11 원경에 안개를 추가해 깊이감을 강조한다

원경의 숲에 에어브러시로 안개를 추가해 깊이감을 줍니다.
세부 묘사에 너무 열중하다 보면 무심결에 어두운 쪽으로 색
조가 확장되기 쉽습니다. 그럴 때 안개 등으로 안쪽을 흐릿
하게 만들면 깊이를 표현할 수 있습니다.

안개는 '커스텀 브러시2'로 그렸습니다. 일반적인 에어브러
시지만 더 균일합니다. 또 지우개로 설정하면 농담을 조절할
수도 있습니다.

안개를 더하면 간단히 깊이를 표현할 수 있다

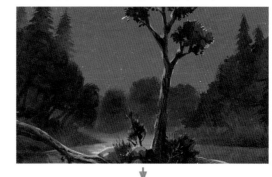

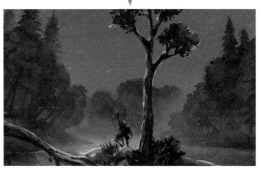

12 전체를 보면서 더욱 세밀하게 묘사한다

끝으로 화면 전체를 보면서 부족한 부
분에 디테일을 그려 넣습니다. 전체적
인 분위기를 만든 뒤에 각각의 요소를
차례로 묘사하다 보면, 화면 전체의
밀도가 균일해지기 쉽습니다. 그럴 때
마지막에 시선을 끄는 포인트에 묘사
를 더하면 좋습니다.

부족한 요소가 있다면 추가합니다. 여
기서는 간이 선창과 나룻배를 그려 넣
었습니다. 이미 완성된 화면의 분위기
에 맞춰서 색과 대비를 조절하면, 새
로운 요소를 추가하는 것도 크게 어렵
지 않습니다.

앞쪽이 가까우면서도 하늘과 대비되
어 실루엣이 드러나기 쉬운 중앙의 나
무가 가장 눈길을 끕니다. 그래서 중
앙의 나무를 세부 묘사하고, 추가 요
소를 더했습니다. 나룻배나 선창은 제
대로 그리지 않으면 인식하기 어려우
므로 확실하게 그렸습니다.

눈길을 끄는 포인트를 묘사

앞쪽에 나룻배와 선창을 추가

전체를 확인하면서 묘사한다

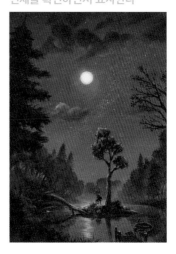

13 중앙의 나무를 수정하고 전체를 조절해 완성한다

중앙에 있는 나무의 존재감이 약한 듯해서 부러진 나무로 수정했습니다. 그림이 거의 완성된 상태라도, 때로는 과감한 수정이 필요할 수 있습니다.

나뭇가지나 부러진 줄기 부분이 밤하늘과 어우러져 기묘한 아름다움을 자아내도록 고쳤습니다.

나무를 수정한 다음, [오버레이] 모드 레이어나 색조 보정으로 별과 달, 호수 등 반짝이는 부분에 빛을 추가합니다. 그리고 원경의 보라색 부분을 스포이트로 찍어서 하이라이트가 들어간 수면의 반사 주위에 조금씩 넣었습니다. 그것으로 입체감이 더해집니다.

끝으로 전체의 색을 확인하면 완성입니다.

부러진 나무로 수정

실루엣을 조정한다

완성

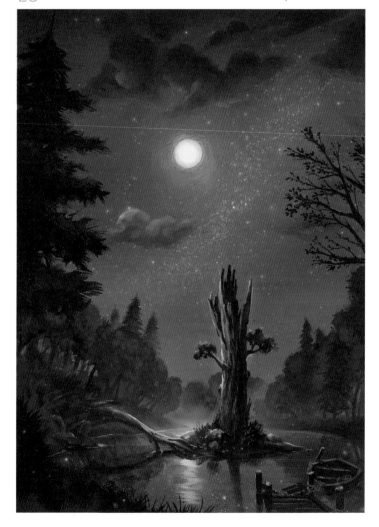

PART

4

장마를 맞이한
벚꽃 마을

비나 벚꽃 나무 등 자연물 그리는 법과 집이나 자동차 등 단단하고 어느 정도 정해
진 형태가 있는 사물 그리는 법을 소개합니다. 투시선이 정확하게 적용되는 건물
과 비교적 자유로운 형태의 자연물을 각각 그릴 수 있게 되면 그림의 수준이 한층
높아집니다. 형태가 복잡한 사물을 그릴 때는 어렴풋한 인상만으로 무작정 그리
기보다 어느 정도 구조를 이해하고 그리면 훨씬 수월합니다. 그 요령도 함께 살펴
봅시다.

체크 포인트 **난이도 ★★★★☆**

- 비 그리는 법
- 벚꽃 그리는 법
- 강 그리는 법
- 자동차 그리는 법
- 집 그리는 법
- 메이킹 '장마를 맞이한 벚꽃 마을'

01 비 그리는 법

✒ 비를 그려보자

1 빗방울을 복사 & 붙여넣기로 그린다

빗방울을 그려볼게요. 먼저 에어브러시 같은 부드러운 브러시로 화면에 점을 찍습니다①. [자유 변형]으로 위아래로 길게 늘입니다. 이것으로 아래로 떨어지는 빗방울이 만들어집니다②. 이 빗방울을 복사해서 비를 만드는데 ③, 확대/축소와 회전 등으로 조절해 불규칙하게 배치합니다. 기계적으로 복사해 버리면 같은 방향, 같은 크기의 빗줄기가 나열되어 부자연스러워 보여요.

또 복사한 빗방울 그대로는 화면 안에서 너무 도드라지므로 레이어 불투명도를 40% 정도로 낮춰 자연스럽게 보이게 합니다. 군데군데 지우개로 지워 밀도에도 차이를 두면 좋아요④.

점을 찍는다

찍은 점을 위아래로 길게 늘인다

길게 늘인 모양을 복사해 수많은 빗줄기를 만든다

회전 등으로 방향과 형태가 불규칙하도록 조절한다

2 지면과 물웅덩이를 그린다

비를 그렸다면 지면과 물웅덩이를 그립니다. 호수 그릴 때와
마찬가지로 선택 영역으로 웅덩이의 실루엣을 둘러싸고 비
와 같은 색으로 내부에 색을 칠합니다.

비 오는 날은 하늘이 흐린 만큼 지상 전체가 어둡습니다. 지
금 단계에서 화면 전체의 색을 어둡게 해두면 비 오는 날의
분위기가 생깁니다.

빗줄기와 지면을 그려 공간의 기초를 만든다

물웅덩이를 추가하면 더 지면처럼 보인다

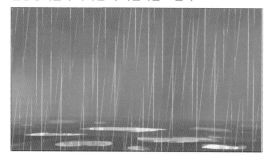

3 오브젝트를 추가해 튀어 오르는 물방울을 그린다

이어서 지면이나 사물에 닿아 튀어 오르는 물방울을 그릴 거예요. 여기서는 인물과 자동차를 추가로 그렸습니다. 빗속을 표현
할 때 비를 맞고 있는 오브젝트가 있으면 화면에 설득력이 생기지요. 다른 자연물을 그릴 때도 마찬가지지만 무조건 사실적으
로 그린다고 좋은 것이 아니라, 보여주고자 하는 장면의 분위기를 강조할 수 있는 요소가 적절히 배치되는 것이 중요합니다.

지면에 배치한 웅덩이에도 빗줄기의 반사를 그립니다. 빗물이 튀어 올라 흩어지는 모양을 사물의 실루엣 가까이에 브러시로 꼼
꼼하게 그려 넣습니다. 소소한 부분이지만 이런 요소를 세밀히 묘사함으로써 비의 강도도 표현할 수 있습니다. 비가 약할 때는
튀어 오르는 물방울을 작게 넣고, 이번처럼 강한 비는 상당히 크게 넣습니다.

공간 속에 사물을 배치하면 상황이나 분위기를 표현하기 쉽다

**튀어 오른 물방울은
사물의 실루엣 가까이에**

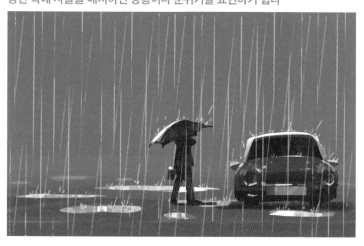

4 물줄기가 흘러내리는 모습을 그린다

이어서 물줄기의 흐름을 그립니다. 비가 많이 오면 **비를 맞는 사물에 물이 고여 흐릅니다. 이 물줄기를 표현해 비 오는 모습을 더욱 리얼하게 묘사합니다.** 물의 양은 강 등의 깊은 물보다는 훨씬 적으므로 레이어의 불투명도를 낮추고 흰색을 엷게 덧칠한 다는 생각으로 그리면 표현하기 쉽습니다. 여기서는 배경색보다 약간 밝도록 R 138, G 131, B 189의 옅은 보라색으로 그렸습니다. 레이어의 불투명도는 60~70%입니다.

입체의 굴곡을 따라서 물줄기의 흐름을 그린다 완성

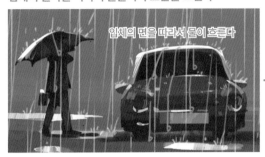 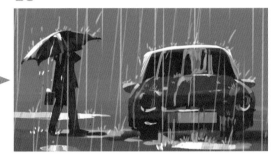

5 광원을 추가해 반사를 더한다

지금부터 비 오는 장면에서 그림의 완성도를 높이는 요령을 소개할게요.

비에 젖은 사물은 주변의 빛을 잘 반사합니다. 그래서 빗속에 있는 가로등이나 주변 건물의 불빛은 빛의 반사가 더 예쁘게 보입니다. 반사의 색은 광원의 색보다 약하게 그립니다. 여기서 빛의 색은 R 242, G 204, B 173인 오렌지색 계열을 사용했습니다. 밤이 배경인 것에 맞춰서 골랐습니다. 가로등이나 창문의 불빛 등은 '커스텀 브러시3'과 '커스텀 브러시4'와 같이 선명한 브러시로 그렸습니다. 그리고 그 주변의 흐릿한 빛은 '커스텀 브러시2'처럼 농담을 조절할 수 있는 것을 사용했습니다.

비의 영향으로 빛의 반사가 예쁘게 표현된다

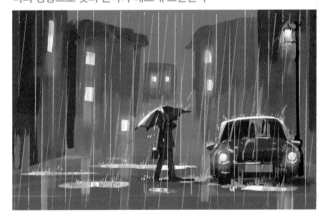

6 원경을 보여주는 방식을 조절해 비의 강도를 표현한다

빗방울의 크기로 비의 강도를 표현하는 방법도 있지만, 원경의 묘사를 조절함으로써 비의 강도나 습도를 표현할 수 있습니다. 가령 **원경을 인식하기 힘들 정도로 흐릿하게 표현하면 강한 비를 표현할 수 있습니다.** 안개가 낀 듯한 형태로 그리면 그럴듯합니다. 앞쪽의 사물은 확실하게 묘사하고 먼 곳의 사물을 흐릿하게 묘사해, 비 때문에 시야가 흐린 상태를 표현하면 강한 비가 내리는 장면을 연출할 수 있습니다.

가랑비라면 원경이 아직 보이는 상태

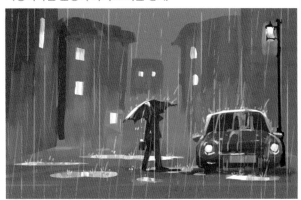

비가 더 강해지면 원경이 잘 보이지 않는다

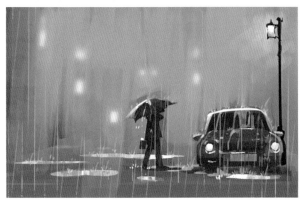

02 벚꽃 그리는 법

🖋 벚꽃의 색을 떠올려 보자

여러분은 '벚꽃'이라고 하면 어떤 색이 떠오르나요? 우선 벚꽃에 대한 색 이미지가 저마다 다를 수 있다는 점을 이해해야 합니다. 사람마다 머릿속으로 떠올리는 색의 인상이 조금씩 다르다는 것인데, 대략 하얀색과 분홍색으로 나뉠 것이라 생각합니다. 그래서 **벚꽃을 그릴 때는 먼저 흰색에 가까운지, 분홍색에 가까운지 색의 주된 인상부터 확인하고 그려야 합니다.**

분홍색 벚꽃 이미지

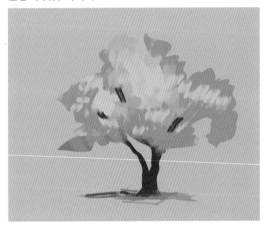

흰색 벚꽃 이미지

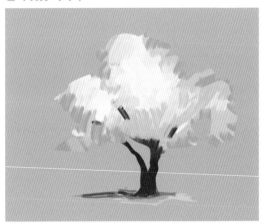

🖋 옆으로 펼쳐진 실루엣을 의식한다

벚나무는 활엽수라서 높게 솟은 형태보다는 옆으로 넓게 펼쳐진 형태로 그려야 자연스럽습니다. 줄기를 그릴 때도 가로로 펼쳐진 실루엣으로 그리는 것이 포인트입니다. 침엽수는 중심에 곧게 뻗은 심이 있는 것처럼 세로로 길게 그립니다. 침엽수와 활엽수의 차이를 이해하면 실루엣의 특성을 살려 적절하게 그릴 수 있어요.

벚나무는 옆으로 펼쳐진 실루엣으로 그린다

 ## 꽃잎은 원뿔형을 의식해 그린다

입체적인 형태를 그리기 전에, 정면에서 본 꽃잎의 모양을
떠올려 봅시다. 그런 다음 반측면에서 본 꽃잎을 그려보는데
원뿔 모양을 의식하면서 5장의 꽃잎을 배치해 나가면 예쁜
실루엣을 살려 그릴 수 있습니다.

꽃잎은 무척 얇아서 겹치는 부분이 약간 진해집니다. 최대한
힘을 빼고 그리면 꽃잎의 섬세함을 잘 표현할 수 있습니다.

꽃잎은 원뿔형 이미지를 의식해 그린다

반측면

정면

 ## 벚꽃 가지는 줄기를 가늘게 줄인 느낌으로 그린다

기본적으로 가지는 줄기를 가늘게 줄인 것이라고 생각하면 됩니다. 구불구불하게 뒤틀린 듯한 줄기의 실루엣을 더 가늘게 그린
다는 생각으로 그려보세요. 그리고 가지 끝에 꽃과 꽃봉오리를 그리는데, 꽃잎을 하나하나 세밀하게 그리면 시간이 많이 걸리
고 실제 모습과도 다르게 되므로 덩어리로 그리는 것이 중요합니다. 그림이 잘 그려지지 않는 원인 대부분은 색과 실루엣에서
발생하는 만큼 이 두 가지를 집중적으로 살피면 해결책을 찾기 쉽습니다. 벚나무도 실루엣을 알아보기 쉽게 그리는 것이 중요
해요. 줄기는 뒤틀어지며 뻗어 나가는 느낌을 떠올리고, 마디에 해당하는 부분을 두껍게 그리면 자연스럽습니다. 벚꽃의 색은
흰색이 좀 더 강한 R 237, G 184, B 205를 사용했습니다.

마디가 있는 실루엣으로 그리면 벚나무 가지처럼 보인다

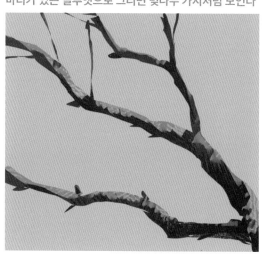

가지와 색 차이를 의식하면서 꽃을 그린다

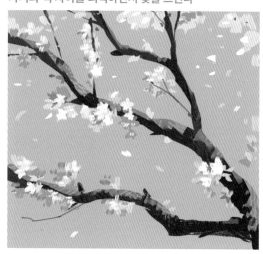

🖊 벚나무를 직접 그려보자

1 줄기를 그린다

기본적으로 '나무 그리는 법'(P.70)과 같은 흐름으로 그릴 수 있습니다. 먼저 줄기를 그려볼게요. **특정 식물을 그릴 때는 특유의 형태를 잘 관찰하는 것이 중요합니다.** 벚나무를 그릴 때는 줄기와 가지의 뒤틀린 느낌을 살리는 것이 포인트예요. 매끄럽고 날렵한 나무와는 상당히 다르지요. 가지 끝도 구불구불하게 뒤틀리며 세세하게 나눠지는 실루엣을 띕니다.

뒤틀린 느낌을 살려 줄기와 가지를 그린다

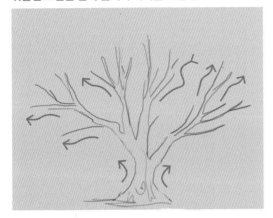

러프를 바탕으로 대강의 실루엣을 잡는다

2 벚꽃 덩어리를 그린다

이렇게 잡은 실루엣에 꽃잎 덩어리를 더합니다. **멀리서 본 벚꽃은 나뭇잎을 그리는 방법을 활용해서 그릴 수 있습니다.** 나뭇잎의 녹색이 벚꽃의 분홍색이나 흰색이 되었다고 생각하면 됩니다. **다만 벚꽃은 나뭇잎보다도 매수가 적어서 빈틈이 많습니다.** 따라서 나무 뒤의 공간이 보이는 실루엣을 만들어야 합니다.

밝은 부분은 R 240, G 226, B 234로 그리고 그림자 색은 R 224, G 143, B 167 정도로 채도를 높였습니다. 가장 어두운 그림자는 그보다 명도를 낮춘 R 136, G 91, B 103 정도로 그렸습니다.

원경의 벚꽃은 나뭇잎과 그리는 방법이 비슷하다

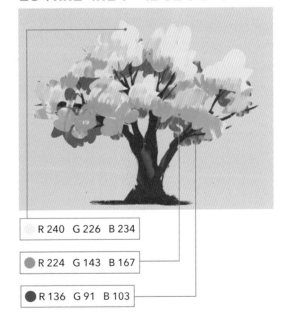

R 240 　G 226 　B 234

R 224 　G 143 　B 167

R 136 　G 91 　B 103

3 디테일을 더한다

나무 전체의 실루엣과 색, 그림자가 정해졌으므로 꽃과 줄기에 디테일을 더할 차례입니다. 디테일을 손볼 때는 주로 색과 색이 변화하는 부분을 조정하거나 미세한 굴곡을 표현해 줍니다. 벚꽃과 가지 사이의 빈틈은 실루엣의 인상에 영향을 미치는 만큼 너무 지저분해지지 않게 다듬습니다.

앞서 그린 것은 형태가 너무 확실해서 브러시 크기를 줄여서 꽃잎이 비죽비죽 나온 느낌을 더했습니다. 실루엣 바깥쪽은 브러시 터치가 과하지 나오지 않게 조심해서 넣었습니다. 줄기에는 세로 방향의 홈을 내주면 자연스럽습니다. 다만 줄기는 본래 어두운색을 띠므로 굴곡의 명암을 너무 과하게 주지 않도록 주의합니다.

벚나무의 줄기와 꽃을 그려 넣는다

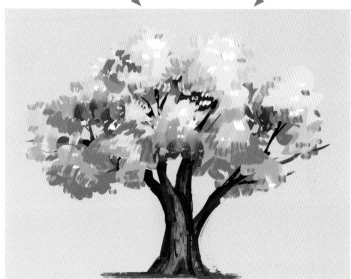

4 떨어지는 꽃잎을 그린다

벚나무가 있는 자리에는 꽃잎이 떨어져 있기 마련입니다. 다른 나무를 그릴 때도 흔히 주변에 떨어진 잎을 표현하지요. 벚꽃은 하얀색 꽃잎이 땅에 떨어지므로 녹색 잎이 떨어진 것보다 눈길을 끕니다. 따라서 **벚나무를 그릴 때 주변에 꽃잎을 조금 흐트려 놓으면 설득력이 생기지요.** 꽃잎을 그리는 작업은 그리 어렵지 않습니다. **마지막에 양념처럼 그려 넣으면 현장감이 충분히 표현됩니다.**

색은 나무에 그린 꽃의 색을 스포이트로 찍어서 칠합니다. '커스텀 브러시3'으로 그리거나, [올가미 도구]로 선택 영역을 작게 지정해 색을 넣는 것도 좋습니다. 떨어지는 꽃잎의 간격은 너무 촘촘하지 않도록 주의하세요. 이번처럼 나무 한 그루뿐이면 상관없지만, 화면에 다른 사물이 있을 때 꽃잎을 너무 많이 떨어뜨려 놓으면 어수선한 인상이 됩니다.

흩날리는 꽃잎을 더하면 완성

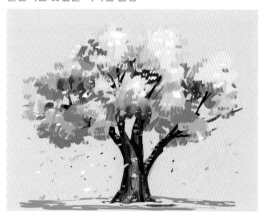

03 강 그리는 법

강을 직접 그려보자

1 강의 밑바탕을 만든다

땅바닥을 그릴 때와 마찬가지로 물길이 되는 강의 밑바탕을 만듭니다. 수면은 아직 신경 쓰지 않아도 괜찮아요. 물이 흐르는 부분은 지면이 우묵하게 함몰되어 있습니다.

밑바탕은 갈색이나 회색, 녹색을 섞어 만들면 적당합니다. 갈색은 채도를 높였습니다. R 84, G 67, B 43 정도입니다.

푸르스름한 회색은 하늘에서 추출한 색을 조금 어둡게 해서 넣었습니다. 하늘의 반사가 들어갈 부분을 알기 쉽도록 R 71, G 94, B 101 정도로 색을 칠했습니다.

강의 흐름을 생각하면서 밑바탕을 그린다

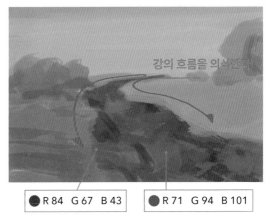

강의 흐름을 의식한다

● R 84　G 67　B 43　　● R 71　G 94　B 101

2 강바닥과 주변 환경을 그린다

강은 물살의 흐름과 반사 등의 정보가 많아 언뜻 그리기 복잡하게 느껴질 수 있습니다.

일단 강물의 흐름은 신경 쓰지 말고 강바닥의 돌이나 주변 환경을 그립니다.

물을 그릴 때의 포인트는 수면 반사와 물의 투과를 표현하는 것입니다. 그리고 물의 투과는 투과된 부분의 정보가 필요하지요. 자칫 물의 반사에만 신경이 쏠리기 쉬운데, 물은 속이 보이는 투명한 성질도 갖고 있다는 것을 잊지 마세요.

일단 주변 환경과 강바닥의 느낌을 표현해 볼게요. 이끼 낀 돌이나 강바닥을 지금 단계에서 그립니다. 추후에 수면을 그릴 예정이므로 세세하게 그려 넣을 필요는 없습니다. 바위와 풀은 '바위 그리는 법'(P.78)과 '풀밭 그리는 법'(P.74)을 참고해서 그립니다. 바위는 물길을 따라 배치했습니다. 수면 근처는 이끼가 선명하게 끼지만, 물속은 갈색에 가까운 탁한 황록색이 됩니다. 이를 감안해 강바닥에 탁한 녹색을 더하면 그럴듯해 보입니다.

강가에 있는 바위는 물에 마모되므로 둥그스름한 형태를 띱니다.

강의 흐름을 따라서 바위를 그린다

전체를 대강 그린다

3 신규 레이어에 투명한 강을 그린다

강바닥을 그렸다면, 강바닥 레이어 위에 신규 레이어를 만들고 수면 정보를 그립니다. 먼저 불투명도를 30~50%로 설정하고 파란색과 청록색으로 그립니다. 이것만으로도 물처럼 보일 거예요. 반사를 넣지 않아도 수면 아래가 비치면서 물답게 표현됩니다.

물은 하늘보다 조금 어둡도록 채도를 낮춰 R 86, G 130, B 162 정도의 색으로 그렸습니다. 수면 위로 드러난 바위에는 칠하지 않습니다.

강의 수면을 투명하게 그린다

4 수면의 반사를 그린다

호수와 달리 물살이 거센 강물은 반사가 균일하지 않습니다. 물의 흐름에 따라서 왜곡이 발생하지요.

주변 환경을 리얼하게 담기보다는 강의 흐름에 맞춰 반사를 그리는 것이 포인트입니다.

주변 숲이나 바위의 색을 찍어 강의 흐름에 맞는 형태로 반사를 표현해 줍니다. 흐르는 강물은 계속해서 움직이므로 세세하게 그리기는 쉽지 않아요. 주변 나무 등의 그림자 색을 찍어서 넣는 것으로도 효과적으로 표현할 수 있습니다.

하늘의 반사도 같은 방법으로 그리는데, 강의 흐름에 맞춰 브러시를 움직이는 것이 중요합니다.

물을 그릴 때 난도가 높은 또 하나의 요인이 물보라입니다. 여기서는 아직 물보라를 그리지 않고, 주변 환경의 반사만 강물의 흐름에 맞게 넣었습니다.

수면의 반사를 추가한다

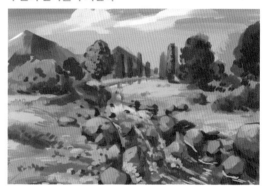

5 물보라와 하이라이트를 그린다

이어서 물보라와 수면 경계에 하이라이트를 그립니다. 물보라는 물살이 거세지는 부분이나 물이 바위에 부딪치는 부분에 그려줍니다. 하늘의 반사와 하이라이트가 부족한 부분 등에도 빛 정보를 그립니다. 하이라이트 색은 하늘과 주변의 색을 스포이트로 찍어 반영합니다.

수면 경계에 하이라이트를 추가한다

6 먼 곳의 수면은 반사가 강해서 바닥이 보이지 않는다

이제부터 강 그릴 때의 포인트를 설명할게요. 물은 반사와 투과의 성질을 가진다고 했는데, 멀리 떨어진 곳의 수면은 거울처럼 반사가 강해서 바닥이 보이지 않습니다. 수면 반사를 그릴 때는 앞쪽의 내려다보이는 강물에는 반사를 약하게 넣고, 멀리 떨어진 부분에는 주변 환경을 확실히 그려 넣으면 그럴듯해 보입니다. 먼 곳의 수면 반사는 호수를 그릴 때와 같은 요령으로 그릴 수도 있습니다.

강 앞쪽은 반사가 약해 바닥이 보이는 반면, 안쪽은 반사가 강해 바닥이 보이지 않는다

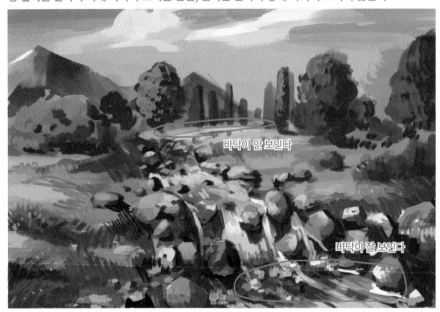

7 앞쪽의 그늘진 부분에는 반사가 잘 생기지 않아서 강바닥이 잘 보인다

강바닥이 잘 보이는 부분은 앞쪽의 그늘진 곳입니다. 그림자 속에는 밝은 반사가 나타나기 어렵기 때문입니다. 주변 환경이 반사되는 원경은 바닥이 잘 안 보이지만, 그늘진 부분에서는 그런 현상이 나타나지 않습니다. 앞쪽의 바위 주변처럼 그늘진 부분에는 바닥 정보를 어느 정도 남겨 두면 좋습니다.

투과가 잘되는 어두운 부분과 반사가 강한 밝은 부분의 대비를 살리면 맑고 깨끗한 강물을 표현할 수 있습니다.

앞쪽 수면의 바닥이 보이는 예

8 물이 충돌하는 부분에 물보라가 생긴다

호수와 강이 다른 점은 흐름의 유무입니다. 흐름이 있는 강은 물과 물이 부딪히면서 물보라가 생깁니다. **물보라를 적당한 위치에 넣으면 물결의 방향이나 속도를 표현할 수 있습니다.** 또 바위와 충돌하는 부분이나 강변의 경계 부분에 넣으면 자연스럽습니다.

물보라를 그릴 때는 불투명도를 낮춘 기본 원 브러시가 편리합니다. 수채화 질감이나 붓 자국이 남는 텍스처 브러시보다 '커스텀 브러시3' 등의 원 브러시로 그려보세요.

강의 단면도

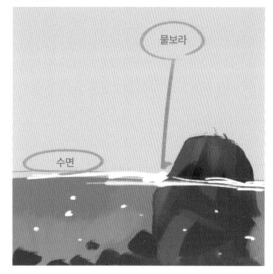

물이 충돌하는 부분에 물보라가 생긴다

04 자동차 그리는 법

🪶 자동차는 큰 상자에 의자를 넣은 구조

자동차의 차체는 주로 곡선으로 이루어져 있어 면의 경계보다는 세세한 부분에 의식이 쏠리기 쉽습니다. 그래서 밸런스를 잡기 어려운 사물이라고 할 수 있어요. 이때는 단순하게 상자에 의자가 들어간 형태라고 생각하면 그리는 데 조금 도움이 될 거예요. **기본적으로 상자 안에 의자 4개가 들어 있고 상자 아래에 바퀴 4개를 붙인 구조를 떠올리면, 세세한 형태에 사로잡히지 않고 전체를 좀 더 쉽게 파악할 수 있습니다.**

구조를 단순하게 파악하는 것이 중요

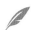 자동차의 높이

차종에 따라 차이가 날 수 있는데, 일반적인 차량의 높이는 150cm 전후입니다. 일반 승용차는 사람의 신장보다 높지 않아서, 차 옆에 사람이 섰을 때 차 위로 머리가 나온다고 생각하면 쉬워요. **생각보다 자동차의 높이가 낮다는 점을 잊지 마세요.**

사람과 자동차의 높이 비교

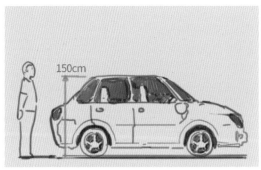

타이어 묘사가 포인트

자동차를 그릴 때는 타이어의 묘사로 정보량을 높일 수 있습니다. 차체가 부드러운 곡선으로 이루어져 있어서 면의 변화를 파악하기 어렵지만, 타이어의 형태는 비교적 쉽게 포착할 수 있기 때문입니다.

완성도를 높이려면 타이어의 형태와 차체의 굴곡에 생기는 음영을 그리면 좋습니다. 타이어와 차체 사이의 틈, 휠 커버에는 좀 더 많은 정보를 표현해 줍니다.

타이어의 빈 공간을 의식하며 그린다

빈 공간의 그림자

휠 커버

얼굴이라고 생각해 보자

자동차는 전체적인 형태가 어떤지에 따라 인상이 크게 다릅니다. 이를 위해서는 차체의 실루엣을 의식해야 하지요. 실루엣이 둥그스름한지, 각이 졌는지에 따라 느낌이 상당히 달라집니다.

또 자동차의 스타일을 구상할 때 캐릭터의 얼굴을 떠올리면 다양한 패턴을 만들 수 있습니다. 헤드라이트는 눈, 범퍼를 입으로 바꿔 생각하는 등 마치 캐릭터를 구상하듯이 그리는 것이죠.

처음부터 반측면에서 바라본 자동차를 제대로 그리기는 어려우므로 일단 정면으로 바라본 차의 인상을 생각하고, 그다음 측면에서 본 모습을 그려봅니다. 이런 과정을 통해 전체적인 비율이나 인상을 어느 정도 잡은 후에 반측면과 같은 구도로 그려본다면 한결 수월하게 작업할 수 있을 거예요.

실루엣 전체의 인상을 구상한다

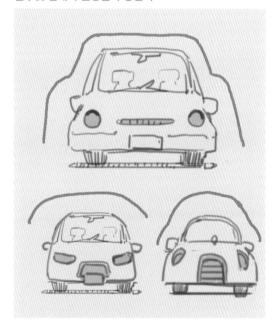

자동차의 정면을 얼굴이라고 생각해 보자

자동차를 직접 그려보자

1 상자를 그린다

지금부터 자동차 그리는 순서를 설명할게요. 먼저 차의 대략적인 형태를 잡기 위해 상자를 그립니다. 이때 사람의 크기를 의식하면서 상자의 크기를 잡아야 합니다. 크기를 가늠하기 어려울 때는 차 옆에 사람을 그려보면 파악하기 쉬워요. 자동차가 딱 맞게 들어가는 크기로 상자를 그려보세요.

원근법을 바탕으로 상자의 형태를 잡는다

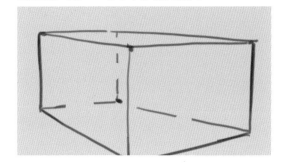

2 대강의 형태를 그린다

상자 안에 자동차의 대략적인 형태를 그립니다. 앞좌석과 뒷좌석의 공간을 생각하며 그립니다. 이 단계에서는 세부적인 요소는 잠시 잊고, 큰 스트로크와 부드러운 라인으로 전체 실루엣을 잡는 데 집중합니다 엔진이 들어 있는 보닛은 앞으로 크게 돌출되게 만듭니다.

상자를 베이스로 차의 대략적인 형태를 그린다

3 전체 실루엣을 잡는다

자동차처럼 곡면이 많은 입체는, 실루엣을 어느 정도는 명확히 잡아 두지 않으면 내부 정보를 그릴 때 헤매게 됩니다. 곡면이 많은 만큼 면과 면의 경계를 파악하기 힘들기 때문이에요. 가능한 한 빨리 전체의 실루엣을 잡아 둡니다. 실루엣이 정해지면 [투명 픽셀 잠그기]를 설정해, 실루엣이 변하지 않게 합니다.

대강의 실루엣과 색을 정한다

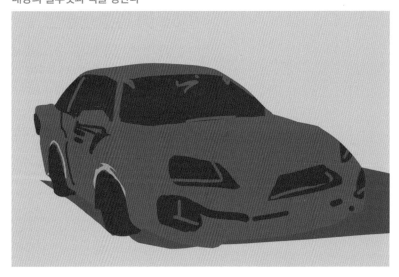

4 음영을 넣는다

내부에 그림자를 그려 넣습니다. 범퍼와 미러, 헤드라이트 주변의 그림자를 꼼꼼하게 묘사하면 사실감이 살아납니다.
타이어와 차체의 빈 공간에 짙은 그림자를 넣고 차 안의 좌석도 대강 그립니다. 좌석은 내부에 있으므로 어둡게 그리는 편이 자연스럽습니다.

실루엣을 바탕으로 대강의 그림자를 그린다

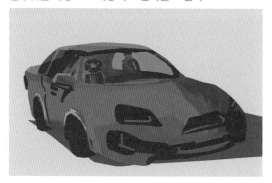

움푹 패인 부분에 한 단계 어두운 그림자를 그린다

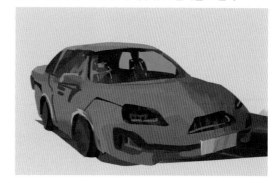

5 하이라이트를 넣는다

끝으로 디테일과 하이라이트를 그려 넣습니다.
자동차는 곡면과 반사가 잘 되는 매끄러운 표면으로 이루어져 있으므로 하이라이트를 약간 복잡하게 넣어야 합니다.
하이라이트는 무작정 흰색이 아니라 주변 환경이 비친다고 생각하면 그리기 쉽습니다. 참고로 실외에서 자동차에 생기는 하이라이트는 하늘이 비칠 때가 많아요. 반대로 하부의 어두운 부분에는 지상의 요소가 비칩니다.

하이라이트를 넣으면 완성

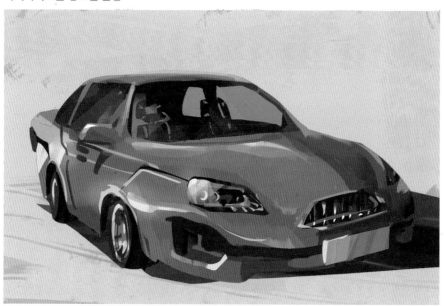

05 집 그리는 법

한 층의 높이는 약 3m

밖에서 봤을 때 건물 한 층에 해당하는 높이가 약 3m임을
기억해 둡시다. 배경을 그릴 때 무척 유용한 팁이 됩니다. 인
물의 키가 170cm 정도라면 건물 1층 높이의 절반보다 조금
높은 정도에 해당합니다. 복층 건물을 그릴 때는 3m짜리 상
자를 쌓아 올리듯이 그리면 됩니다. 단층 건물은 3m, 3층 건
물은 9m라는 식으로 어림잡아 상자의 높이를 정할 수 있습
니다.
건물의 여러 요소를 그리다 보면 실제 비율이 필요한 부분이
있는데, 최소한 층의 높이를 기억해 두면 나머지는 인물과의
비율을 고려해 어느 정도 추측할 수 있습니다.

1층의 높이 = 3미터라고 알아두면 높은 건물도 그리기 쉽다

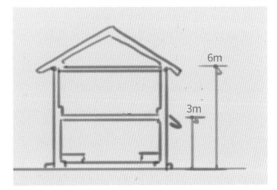

창문과 문의 두께를 잊지 않고 표현한다

건물을 사실적으로 표현하고 싶을 때 포인트는 창문과 문의
두께를 확실히 그리는 거예요. 창문과 지붕, 문의 두께만큼
깊이를 표현하면 입체감이 생깁니다. 창문과 문은 틀에 맞게
설치되는데, 틀을 기준으로 안쪽으로 들어간 만큼 그림자를
그립니다.
또 지붕 끝과 건물 외벽 사이에는 약간의 공간이 있어서 그
늘이 집니다. 이런 미묘한 간격을 잊지 않고 표현하면 리얼
리티를 더할 수 있습니다.

두께를 그리면 입체감이 생긴다

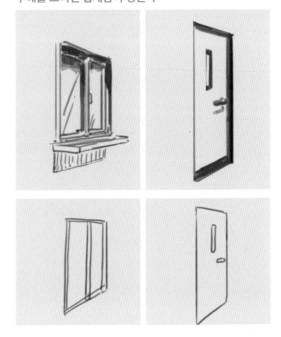

지붕이 드리우는 그림자를 그리면 입체감이 생긴다

베이스인 상자의 모양을 바꾸면 다른 건물도 그릴 수 있다

집을 그릴 때는 일단 상자를 하나 그린 다음 건물 형태를 구상하면 좋습니다. 이렇게 처음에 잡는 상자의 형태만 바꿔도 건물의 인상이 크게 달라집니다. 평면의 넓이나 건물의 높이 등도 상자를 그리는 단계에서 다양하게 생각할 수 있습니다. 건물의 세부 장식을 고민하기보다 심플한 상자로 전체 형태를 잘 검토하면, 나중에 문제가 발생하는 일도 줄어듭니다.

대략적인 집의 모양을 상자로 그린다 세부를 그린다

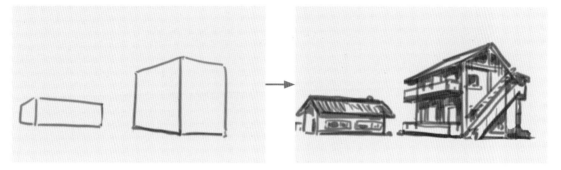

창문과 지붕의 모양으로 건물의 종류를 표현한다

창문과 지붕, 문의 형태로 건물의 양식을 달리 표현할 수 있습니다. 어떠한 양식의 건물이든 기본적으로 상자를 베이스로 그립니다. 대략적인 틀은 대개 비슷하기 때문이지요. 그런 다음 문이나 창문, 지붕의 디테일에 따라서 건물의 종류나 분위기가 달라집니다.

아치형 창문은 서양풍 건물로 보이고, 문의 크기와 질감이 철이라면 공장처럼 보일 수 있어요. 창문의 크기를 줄이면 콘크리트처럼 단단한 질감의 인상을 강조할 수 있습니다. 평소 주변의 건물을 잘 관찰하면서 창문과 문의 디테일 정보를 틈틈이 쌓아두면 건물과 주택을 그릴 때 유용하게 활용할 수 있습니다.

부분적인 요소를 바꿈으로써
건물의 스타일을 다양하게 바꿀 수 있다

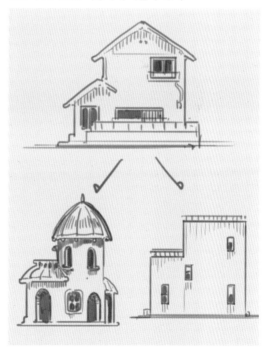

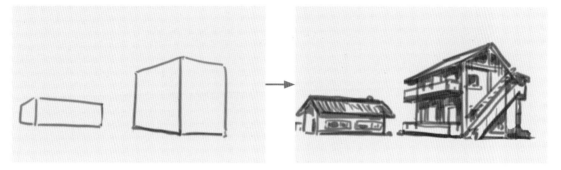

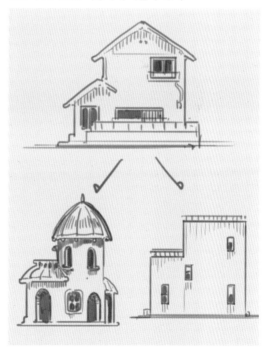

🖋 집을 직접 그려보자

1 투시선을 기준으로 상자를 그린다

먼저 상자를 하나 그립니다. 공간을 그리는 법과 원근법 항목을 참고해서 그려보세요.

익숙하지 않은 사람은 투시선을 활용해서 그리는 게 좋습니다. 일단 그리고 싶은 각도로 상자를 그립니다. 이 단계에서는 건물의 세세한 형태를 의식하지 말고, 대략적인 공간의 크기를 잡는다고 생각하세요.

상자로 건물의 크기를 잡는다

2 상자를 깎거나 덧대어 건물의 형태를 만든다

처음 그린 상자에 모양을 더하거나 깎으면서 건물 외형을 만들어 보세요. 상자를 더하거나 깎는 법은 '입체물 그리는 법'(P.34)을 함께 참고해 주세요. 단순한 입방체 건물도 괜찮지만, 어느 한 부분을 앞으로 내밀거나 입구 아래에 공간을 만드는 등 상자의 형태를 조절하면 건물 형태를 복잡하게 만들 수 있습니다. 개인적으로 좌우 대칭을 좋아하지 않기 때문에 건물의 한쪽 측면에 볼륨을 더해 피우 비대칭으로 잡았습니다.

상자를 추가하거나 깎아서 변화를 준다

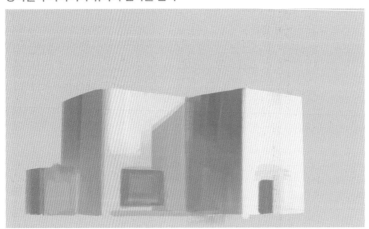

지붕과 창문 등 집처럼 보일 수 있는 요소를 더한다

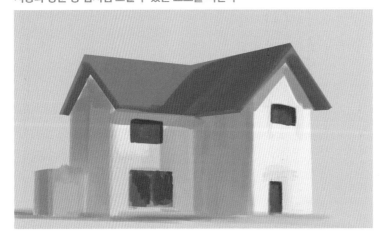

3 지붕이나 문, 창문의 정보를 그린다

전체 형태가 갖춰졌으니 지붕과 창문의 정보를 그려 넣습니다.

지붕의 모양이나 재질, 창문 모양 등으로 건물의 양식이 정해집니다. 일단 평범한 단독주택을 생각하면서 유리창과 기와지붕을 그렸어요. 베이스인 상자의 모양은 같아도 덧붙인 창문과 지붕의 형태에 따라 건물의 외형이 크게 달라집니다. 주택 관련 자료 등을 참고해 그리고 싶은 이미지의 집을 그리면 됩니다.

지붕이나 창문에 기둥과 틀을 추가한다

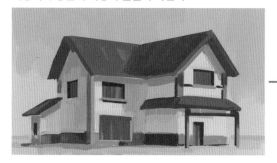

창문 안쪽과 지붕 밑에 그림자를 한층 어둡게 넣는다

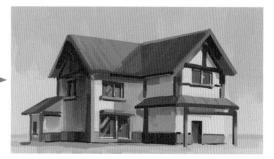

4 주변 환경을 그려서 현장감을 더한다

집 주변의 환경도 그립니다. 달랑 집 한 채만 그리면 배경으로서 제 역할을 할 수 없습니다. 길이나 식물 등 주변 환경을 묘사하면 구체적인 분위기를 상상할 수 있어서 현장감이 생깁니다. 그리고 싶은 대상뿐 아니라 주위를 둘러싼 세계를 그린다는 생각으로 접근하면 더 설득력 있는 배경을 연출할 수 있습니다.

주변 환경을 그려서 깊이와 현장감을 더한다

06

Making

장마를 맞이한 벚꽃 마을

Sakura town in the rain

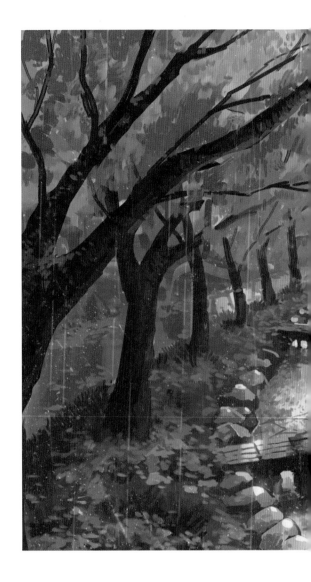

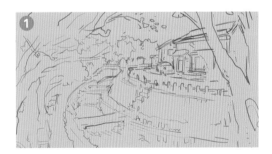

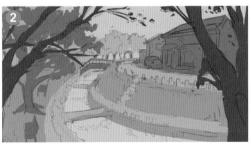

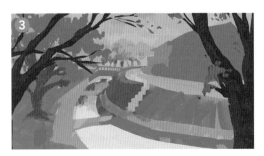

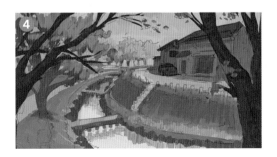

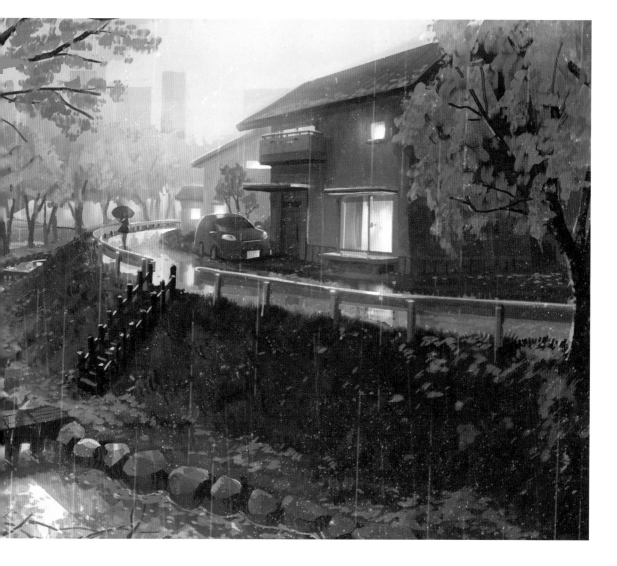

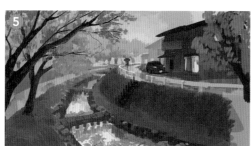

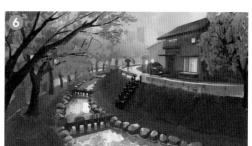

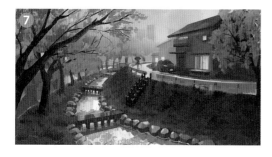

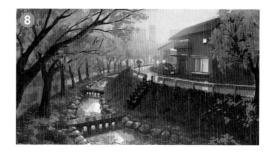

06 메이킹 '장마를 맞이한 벚꽃 마을'

1 러프 선화로 전체의 구도를 잡는다

먼저 러프를 그립니다. 벚꽃, 비, 집, 강 등 그림에 담고 싶은 사물을 어떻게 배치하면 좋을지 생각하면서 그립니다. **그림에 필요한 요소를 미리 키워드로 메모해 두면 편리합니다.** 이 단계에서 모르는 부분이 있다면 자료를 조사해 이미지를 확인해 두기 바랍니다. **바탕을 흰색이 아닌 회색으로 한 이유는 밝은색을 더하기 쉽고 눈이 덜 피로하기 때문입니다.**

하천을 따라 벚나무와 집이 늘어선 구도를 떠올리면서, 강변에 사물을 배치했습니다. 길이나 강 등 안쪽으로 향하는 선을 먼저 그려 두면, 다른 것도 추가하기 쉬워집니다.

하천과 길로 깊이감을 내고 싶어서 화면 안쪽으로 크게 휘어지게 했습니다. 세세한 부분은 그리지 않고 대강의 실루엣만 의식해서 진행합니다.

집과 자동차, 벚나무 등 필요한 사물을 추가합니다. 시작할 때 그림의 이미지를 확실히 떠올리고 임하면, 러프 단계에서 크게 고민하지 않게 됩니다.

선화에서는 색이 없으므로 그림의 실루엣이 잘 표현되지 않는 점을 주의하세요. 선화를 그리면서 색이 들어간 이미지를 상상하면서 그릴 수 있으면 좋습니다.

그리고 싶은 장면을 머릿속에 연상하면서 그린다

하천의 흐름을 따라서 사물을 배치한다

실루엣을 어느 정도 유추할 수 있게 그린다

2 실루엣을 잡는다

그림의 전체적인 요소가 정해졌으니, 회색으로 실루엣을 잡아 나갑니다.

안쪽의 요소는 밝게, 앞쪽의 요소는 어둡게 처리하는 식으로 실루엣을 잡는데, 겹치는 부분을 확인할 정도면 충분하므로 지금 단계에서는 명암을 엄밀하게 구분하지 않아도 괜찮습니다.

실루엣을 잡을 때는 [올가미 도구] 등으로 사물의 윤곽을 둘러싸고 색을 채웁니다. 브러시로 실루엣을 칠하는 것보다 [올가미 도구]로 선택 영역을 지정하는 편이 매끄럽고 샤프한 실루엣을 만들 수 있습니다. 하늘, 집, 벚나무, 하천 등 각 요소의 레이어를 구분하고 [투명 픽셀 잠그기]를 설정합니다.

구분하기 쉽게 회색으로 실루엣을 그린다

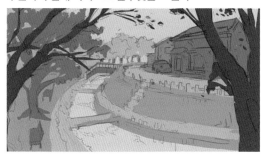

레이어 구성

👁	레이어 2	← 선화
👁	레이어 3	← 근경의 벚나무
👁	레이어 5 🔒	← 중경의 주택, 벚나무
👁	레이어 6	← 원경의 주택
	레이어 4 🔒	← 지면, 하천
👁	레이어 0 🔒	← 하늘

3 대강의 색을 정해 밑색을 칠한다

이어서 러프에서 정한 실루엣에 색을 입힙니다. 비가 내리는 풍경이므로 최종적으로 어두운 톤이 되겠지만, 처음에 색을 선택할 때는 명암은 크게 의식하지 말고, 통상적인 고유색을 중심으로 색을 정하면 됩니다. **처음부터 명암을 의식하고 색을 올리려고 하면 고유색이 모호해질 가능성이 있어요.** 지금은 일단 흐린 날의 상태로 전체를 그린 다음, 나중에 환경색을 더하는 순서로 진행하겠습니다. 이 단계에서는 강한 그림자를 넣지 않고 일정한 밝기로 그립니다.

대략적인 색을 올린다

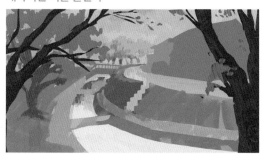

가볍게 그림자를 넣어 분위기를 확인한다

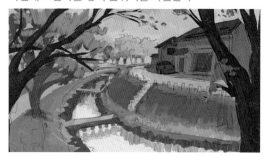

4 수면과 젖은 지면에 대략적인 색의 반사를 그린다

비는 그림을 어느 정도 완성한 뒤에 추가할 예정이지만, 반사가 들어갈 법한 부분에는 미리 대략적으로 그려 둡니다. 그러면 전체 이미지를 잡는 데 도움이 되기 때문입니다. 하천의 수면에는 벚나무가, 젖은 도로에는 집이 비칩니다.

최종적인 색을 상상하면서 조금씩 세세한 부분의 색을 더합니다. 집의 창문에 조명의 색을 넣었습니다. 비가 내리는 화면에 빛이 있으면 예쁘게 보입니다. 아직 비를 추가하지 않았지만, 창문의 빛을 지금 그려 두면 묘사 과정에서 생기는 고민을 줄일 수 있습니다.

구체적인 요령은, 물에 젖은 도로를 선택하고 주변 색을 추출해 브러시로 직접 그립니다. '커스텀 브러시3'으로 브러시를 위아래로 움직입니다. 빨간색 차의 반사 부분은 차 색을 추출해 브러시로 그렸습니다. 단, 물에 젖은 지면은 어두우므로 주변의 색을 더해 조금 어두운 색으로 반사를 그렸습니다. 브러시의 불투명도를 30~40%로 설정했습니다.

주변 환경이 빗물에 반사된다

창문의 불빛을 추가한다

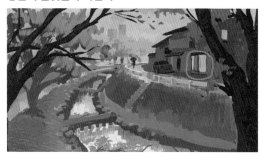

5 원경을 잘 보이지 않게 해 비 오는 날의 흐린 시야를 표현한다

비 오는 날은 먼 곳이 흐릿하게 보이지요. 멀리 떨어진 건물과 벚나무, 안쪽의 주택은 [표준] 모드 레이어로 에어브러시로 덧칠합니다. 배경의 파란색을 스포이트로 찍어서 덧칠하면 적당하게 흐린 인상을 추가할 수 있습니다. 실루엣은 지금 단계에서는 아직 또렷한 편입니다.

흐리게 조절할 원경의 범위

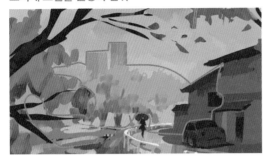

주변 색을 덧칠해 흐릿하게 하면 멀리 있어 보인다

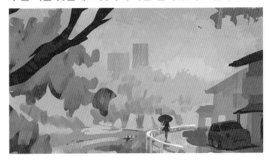

6 전체적으로 조금씩 묘사를 더하면서 실루엣을 다듬는다

전체 분위기가 잡히기 시작하는 시점에 조금씩 묘사를 더합니다. 우선 건물과 풀, 벚꽃처럼 화면에서 차지하는 비율이 높은 색을 조절합니다. 전체적으로 너무 밝아서 명도를 낮췄습니다.

여러 사물이 같은 공간에 있는 것처럼 보이게 하려면 그림자와 빗이 색을 통일하면서도 고유색을 쉽게 알 수 있는 색을 선택하는 것이 중요합니다.

화면 오른쪽 앞의 나무가 조금 거슬려서 안쪽 길 가장자리로 옮겼습니다. 작업을 진행하다 보면 러프 단계에서는 알아채지 못했던 색이나 실루엣의 문제점을 발견하는 일도 흔합니다. 그럴 때는 본격적인 묘사에 들어가기 전에 수정하는 편이 좋습니다.

벚나무를 앞쪽에서 안쪽으로 이동

전체를 확인하고 조절한다

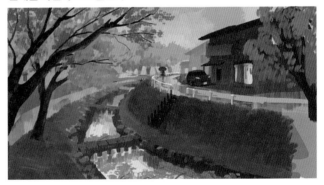

브러시 크기를 줄이고 벚꽃의 실루엣을 세밀하게 다듬습니다. 이런 작은 실루엣은 처음에 덩어리로 그려서 색의 인상을 만들어 두었다가, 나중에 세세하고 복잡하게 다듬어 나가면 작업이 수월합니다.

나뭇잎과 꽃은 분산되는 브러시를 만들어 사용해도 되지만, 앞쪽과 안쪽 실루엣의 차이를 내기 어려울 수 있으므로 여기서는 사용하지 않았습니다.

벚꽃의 실루엣을 세밀하게 묘사한다

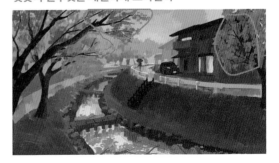

7 [곱하기] 모드로 화면 전체에 푸른 색감을 추가한다

지금까지 베이스가 되는 형태와 색을 대략 그렸습니다. 이제 비 오는 날에 맞게 색을 조절하고 세부 묘사를 합니다. 레이어 모드를 [곱하기]로 설정하고, 전체가 조금 어두워지도록 푸른 색감을 더합니다. 이후 세세한 부분에 하이라이트와 반사를 그려 넣을 예정이므로 전체가 다소 칙칙하고 가라앉은 느낌이 되어도 괜찮습니다.

단, 빛이 닿는 부분만은 지우개로 지워서 밝은 상태를 유지하면 좋습니다. 이 그림에서는 창문 주위에 [곱하기]를 적용하지 않았습니다.

[곱하기] 모드 레이어로 파란색을 더하기 전

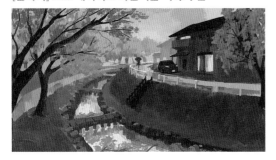

빛이 있는 부분에는 [곱하기]를 적용하지 않는다

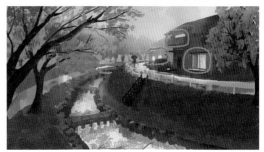

8 세세한 부분의 반사를 추가한다

전체 색감이 거의 정해졌습니다. 지금부터 세부 묘사에 들어갑니다. 먼저 [곱하기] 모드를 적용해 너무 어두워진 부분과 형태를 알기 힘든 부분에 반사를 넣어 형태를 잡습니다. 강을 따라 놓인 돌과 다리 등에 하늘의 빛에 의한 푸르스름한 반사광을 그립니다.

단단한 사물의 반사를 표현할 때는 반사를 넣을 면을 [올가미 도구]로 선택하고, 브러시로 선택 영역 안쪽에 빛을 그리면 샤프한 느낌을 낼 수 있습니다.

세세한 반사를 추가한 상태

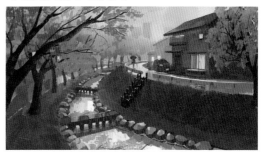

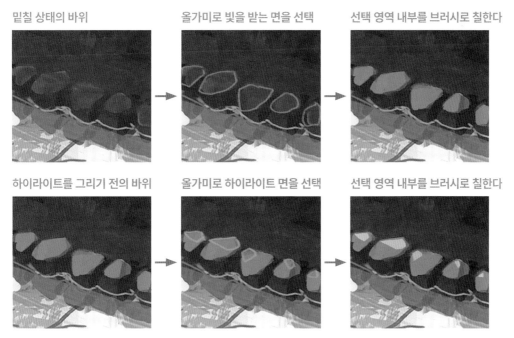

밑칠 상태의 바위 → 올가미로 빛을 받는 면을 선택 → 선택 영역 내부를 브러시로 칠한다

하이라이트를 그리기 전의 바위 → 올가미로 하이라이트 면을 선택 → 선택 영역 내부를 브러시로 칠한다

9 풀의 그림자를 그려 넣는다

강가에 나 있는 풀에 입체감이 없어 그림자를 그려 넣었습니다. 어두운 사물에 그림자를 그릴 때는 그림자 색을 조금 어둡게 하는 정도로도 충분히 입체감을 살릴 수 있습니다. 너무 세밀하게 그리지 않아도 돼요.

입체감을 지나치게 의식해 그림자 색을 너무 어둡게 하면 모처럼 만든 색의 밸런스가 무너집니다. 조금 떨어져서 보았을 때 비슷한 색으로 보일 정도로 조금만 더 어두워지게 조절합니다.

밸런스를 유지하면서 그림자를 그린다

풀의 덩어리를 의식하면서 그림자를 그린다

10 원경의 사물을 그려 넣는다

원경에 있는 벚나무의 실루엣을 묘사합니다. 원경의 사물을 그릴 때도 앞서 그린 풀처럼 처음에 만든 명암의 밸런스를 유지하면서 그리는 것이 중요합니다.

이 그림은 비가 내리는 장면이므로 먼 위치는 잘 보이지 않습니다. 그래서 대비가 약한 색으로 그렸는데, 묘사 단계에서 정보를 더하려고 밝은색과 어두운색을 너무 많이 넣으면 앞쪽과 차이가 없어집니다. 원경의 묘사는 명암의 단계가 너무 넓어지지 않게 색과 명도의 변화를 조절해야 합니다.

약간의 색 차이로도 입체감은 충분히 표현할 수 있습니다.

원경을 세부 묘사하기 전 상태

묘사는 처음에 만든 명암을 무너뜨리지 않는 것이 중요

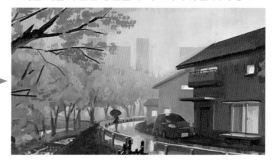

11 비를 그린다

필요한 요소는 대부분 그렸으니, 끝으로 비를 추가합니다. 점을 찍고 위아래로 늘여서 빗방울을 그립니다. 이를 복사해서 많은 비를 표현합니다.

단순히 복사만 하면 비의 방향이 전부 평행해지므로 적당히 방향을 조절해 자연스럽게 만듭니다. 군데군데 지우개로 지워서 강약을 조절해 정보량을 높입니다. '비 그리는 법'(P.116)을 참고하세요.

비의 방향에 적당한 변화를 더한다

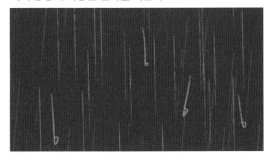

비를 추가한 상태

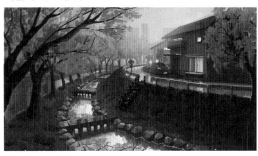

12 지면을 따라 꽃잎을 떨어뜨린다

지면에 꽃잎을 떨어뜨립니다. 나무 아래에도 꽃잎 덩어리를 그립니다. **이때 지면을 따라서 꽃잎을 배치하면 설득력이 생기지요**. 꽃잎은 한 장씩 그리는 것이 아니라 덩어리로 그립니다. 덩어리는 별도의 묘사를 더하기보다는 꽃잎의 실루엣으로 표현하는 편이 오히려 보기 좋습니다.

지면을 의식하면서 떨어진 꽃잎을 그린다

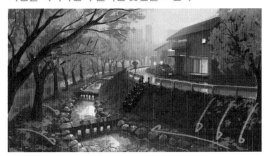

여러 개의 꽃잎을 덩어리로 그린다

지면에 떨어진 꽃잎을 추가한 상태

13 전체 색상을 조절하면서 묘사를 마무리해 완성한다

끝으로 [오버레이]나 [곱하기] 모드로 전체 색을 조절합니다. 창문처럼 빛이 반사되는 부분에는 [오버레이]로 빛을 추가했습니다. 원경 등의 실루엣도 좀 더 흐릿하게 보이도록 처리했습니다.

화면의 색감이 조금 탁해 보여서 채도를 조금 높여 보라색을 강화했습니다. 전체를 보면서 포인트가 부족한 부분에 하이라이트 등을 그려 넣으면 완성입니다.

비 특유의 뿌연 빛이 부족하고 전체적으로 채도가 너무 낮다

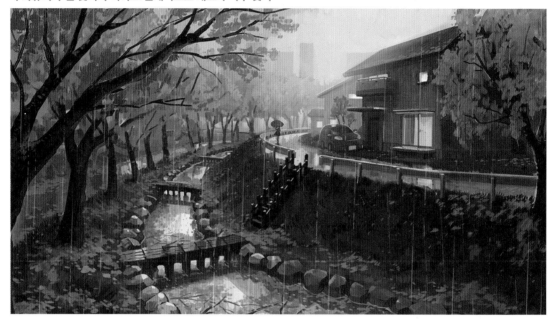

창문의 빛에 흐림 효과를 더하고, 채도를 약간 높여서 색조를 보라색으로 조절

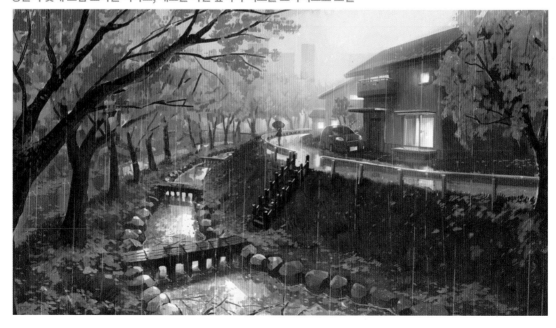

PART
5

석양이 내려앉는
방 안

실내를 그리는 법을 중심으로 공간 만드는 요령을 살펴봅니다. 그려야 할 사물이 많을 때는 하나하나를 잘 그리려고 애쓰기보다는 그림 속에서 어떻게든 조화를 만드는 것이 중요합니다. 모든 사물을 신경 쓰다 보면 전체의 밸런스가 무너지기 쉽고, 작업 시간도 많이 걸립니다. 여러 가지 사물을 그릴 때는 세밀한 묘사를 하기 전에 전체 요소를 어떻게 배치하면 좋을지 생각해 보세요.

체크 포인트 　　**난이도 ★★★★☆**

- 깊이를 표현하는 법
- 스케일과 치수에 대해서
- 책상·의자 그리는 법
- 소품 그리는 법
- 실루엣을 겹쳐서 리듬을 만드는 법
- 해 질 무렵 그리는 법
- 잘 그리는 사람을 보면 낙담하는 원인과 대처법
- 메이킹 '석양이 내려앉는 방 안'

01 깊이를 표현하는 법

🖋 원근법만으로는 깊이를 표현하기 어렵다

배경에서 공간의 깊이를 표현할 때는 원근법만 신경 쓰면 된다고 생각하기 쉬운데, 그것만으로는 깊이감을 효과적으로 표현하기 어렵습니다. 원근법이란 같은 공간에 배치된 사물이 거리에 따라 어떻게 보이는지에 대한 규칙일 뿐입니다. 원근법을 충실히 따르며 그렸다고 해도 그것이 그저 하얀 상자라면, 상자의 크기가 5m인지 100m인지 해당 정보만으로는 알 수 없습니다.

그럼 배경 속에서 공간감과 깊이감을 효과적으로 표현하려면 무엇이 필요한지 살펴보겠습니다.

원근법을 적용했지만 깊이가 느껴지는 정보가 없다

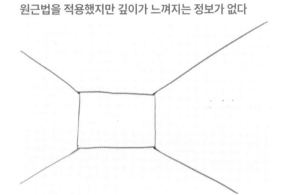

🖋 공간의 깊이를 표현하려면 어느 정도의 정보량은 필요하다

깊이가 느껴지는 공간을 연출하려면 화면 안에 어느 정도 정보가 있어야 합니다. 앞서 말했듯이 아무것도 없는 새하얀 상자를 원근법에 알맞게 그려도 깊이가 느껴지지 않는 이유는 정보가 부족하기 때문입니다. 따라서 공간 정보를 더하는 것이 원근법만큼이나 깊이를 표현하는 데 필요한 요소라고 생각합니다. '원근법은 맞는데 깊이가 안 느껴질 때'는 화면에 정보가 부족하지 않은지 의심해 보세요.

정보를 더하면 깊이가 느껴진다

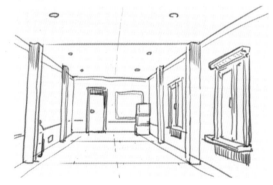

🖋 공간을 분할하는 정보를 더하면 깊이가 생긴다

그럼 구체적으로 어떤 정보가 더해질 때 깊이감이 강조될까요? 공간의 측면을 분할하는 정보가 있으면 깊이감을 내기 쉽습니다. 달리 말하자면 화면 안쪽으로 향하는 정보가 측면에 많이 들어가 있으면 깊이가 강조된다는 뜻입니다.

안쪽을 향해 공간을 2분할, 4분할, 8분할, 16분할했을 때를 비교해 보면 16분할했을 때 깊이감이 가장 크게 느껴집니다. 안쪽으로 이어지는 공간을 분할하는 정보를 더하는 것으로 쉽게 깊이를 만들 수 있습니다.

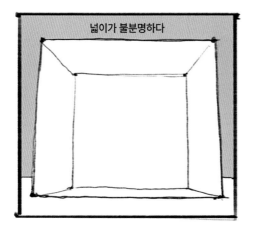

넓이가 불분명하다

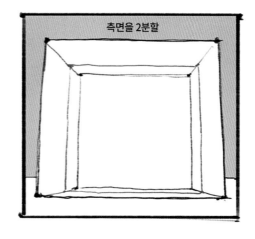

측면을 2분할

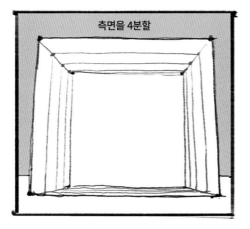

측면을 4분할

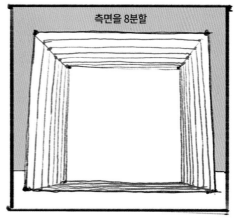

측면을 8분할

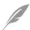 깊이를 표현할 때 유용한 요소

화면의 측면을 분할해 깊이감을 내기 쉽고 그리기도 어렵지 않은 요소로는 기둥, 창문, 문, 조명, 돌바닥 등이 있습니다. 배경을 그릴 때 특히 의식해야 할 것이 바닥(지면)의 정보입니다. 바닥은 그림 속에서 사물이 가장 적고 밋밋한 편이어서 깊이감이 표현되기 어렵습니다. 바닥을 분할하는 정보를 의식적으로 더해 보세요.

기둥과 조명, 돌바닥 등을 추가하면 깊이가 강조된다

02 스케일과 치수에 대해서

스케일이란

스케일이란 실물 크기에 대한 축소 비율, 즉 축척을 뜻합니다. 그림 속에서 사물은 같은 스케일로 보여야 합니다. 그렇지 않으면 비정상적으로 크거나 작아 보일 수 있어요. 배경을 그릴 때는 사물의 크기가 적절하게 보이도록 스케일을 의식하는 것이 매우 중요합니다.

기본적으로 인물의 크기를 기준으로 생각한다

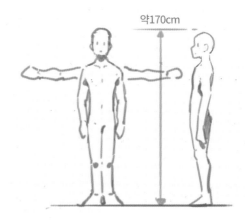

약170cm

인물의 크기를 기준으로 스케일을 생각하자

스케일을 맞추는 포인트는 인물 크기를 기준으로 그리는 거예요. 먼저 기준이 될 인체 치수를 정합니다. 키는 대략 150~170cm 전후, 어깨너비는 약 50~60cm로 잡습니다. 두 팔을 벌렸을 때의 넓이는 키와 거의 비슷합니다.
이런 인물의 치수를 기준 삼아 사물을 적절한 크기로 그려보세요.

인물과 비교해 여러 사물의 스케일을 조절한다

건물의 치수를 알아보자

참고로 실제 건물의 평균적인 치수를 살펴볼게요. 먼저 건물에는 토대가 있는데 두께가 약 30~50cm 정도입니다. 건물 한 층의 높이는 약 3m인데 바닥과 천정의 두께를 포함한 것이므로 방바닥에서 천정까지의 높이는 2.4m 정도를 기준으로 삼으면 됩니다. 창문은 지면에서 1m 정도 높이부터 시작되고, 대략 서 있는 사람의 눈높이에 창문의 중심이 오게 됩니다.

실제 건물의 대략적인 치수를 알아두자

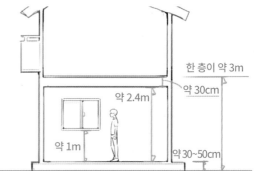

한 층이 약 3m
약 30cm
약 2.4m
약 1m
약 30~50cm

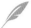 방바닥의 넓이를 가늠한다

방바닥의 넓이는 다음을 기준으로 생각할 수 있습니다.
방을 그릴 때 흔히 실패하는 예로, 방을 지나치게 넓게 그려
버리는 일이 있습니다. 이를 방지하려면 사람 한 명이 넉넉
히 들어가는 크기의 직사각형(0.9m×1.8m)을 기준으로 방
의 크기를 이해하면 편리합니다(정확히는 가로 920mm 세
로 1820mm로, 다다미 한 장 분량의 크기). 이 사각형을 배
치해 방의 넓이를 가늠하면 적절한 크기의 공간을 쉽게 만들
수 있습니다. 방의 용도에 맞게 사각형의 개수를 예상해 보
고, 방의 넓이를 잡아 보세요.

사각형을 여러 개 배치해 넓이를 파악한다

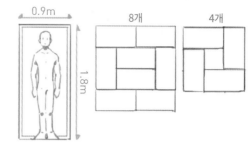

인물을 추가하면 스케일이 전해진다

배경에 인물이 없더라도 임시로 인물을 배치하면, 사물의 크
기를 대략 가늠해 스케일에 맞게 표현할 수 있습니다. 똑같
은 사물이라도 옆에 인물을 배치하느냐 아니냐에 따라 사물
의 크기를 다르게 전달할 수 있습니다. 특히 오른쪽 그림처
럼 현실에 존재하지 않는 요소를 그릴 때 인물을 추가하면
크기와 스케일을 표현하기 쉽습니다.

인물을 추가하면 스케일이 전달된다

깊이에 따른 스케일의 변화

화면의 앞쪽과 안쪽 어디에 사물이 배치되는가에 따라 사물
의 크기나 인상이 달라지지요. 구도를 잡는 방식과도 관계가
있습니다. 같은 크기의 사물이라도 앞쪽에 두면 크고 자세하
게 보이고, 안쪽에 두면 작게 보입니다. 그림 속에서 사물을
어떤 인상으로 보여주고 싶은지 의식하면서 배치해 보세요.

앞쪽의 사물은 인상이 강하다

03 책상·의자 그리는 법

✒ 인물을 기준으로 책상과 의자의 크기를 생각한다

인물의 키가 170cm라고 했을 때 사용하는 의자와 책상의 치수를 알아봅시다. 책상의 높이는 70cm 정도, 의자 좌판의 높이는 40cm 정도입니다. 인물을 기준으로 의자와 책상을 크기를 잡으면 자연스러운 형태로 그릴 수 있습니다. 책상 높이 70cm는 인물이 서 있을 때 손바닥이 책상 위에 닿는 정도의 높이입니다.

책상과 의자는 인체 크기를 기준으로 만들어졌다

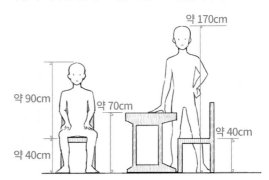

✒ 책상과 의자를 그려보자

1 상자로 대강의 밸런스를 잡는다

먼저 상자로 기본적인 형태와 밸런스를 잡습니다. 앞서 살펴본 책상과 의자의 크기를 의식하면서 그려주세요. 사실 이 상자 그리기가 가장 어렵습니다. 평소 다양한 각도로 상자 그리는 연습을 많이 해 두면 책상과 의자도 자연스럽게 그릴 수 있을 거예요.

책상과 의자 대신 상자를 그려 형태를 잡는다

2 상자에 맞춰 책상과 의자의 골격을 그린다

생각한 대로 상자를 그렸다면 책상과 의자의 골격을 그립니다. 여기서는 기본적인 스타일의 책상을 그렸습니다. 상자 그릴 때와 달리 책상과 의자는 다리가 가늘어서 공간을 파악하기가 조금 어렵습니다. **지면에 닿아 있는 책상과 의자의 다리가 처음에 그린 상자 안에 들어가게 그립니다.** 책상 다리나 의자 다리가 너무 길면 서로 다른 공간에 있는 것처럼 어색해 보여요. 원근이 잘못된 상태인 거죠.

상자를 바탕으로 책상과 의자를 대충 그린다

3 책상과 의자가 드리우는 그림자를 그린다

전체적인 윤곽이 잡히면 그림자를 그립니다. **책상과 의자는 상판이나 좌판처럼 위를 덮는 면이 있습니다. 이 부분이 만드는 그림자를 그리면 책상이나 의자 아래의 공간을 표현할 수 있습니다.** 잊어버리기 쉬우니 잘 의식해서 그려주세요.

상자를 지우고 그림자를 그린다

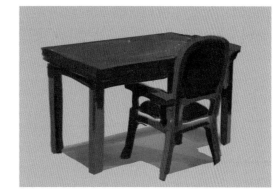

4 서랍이나 나뭇결 등의 정보를 추가한다

지금부터 세부 묘사를 합니다. 책상 서랍과 의자 등받이 등을 그립니다. 사실적으로 묘사하는 요령은 접지 부분의 그림자나 틈새 그림자를 그려주는 것입니다. 책상 서랍의 틈새나 책상 다리, 의자 다리와 바닥이 접지된 부분의 그림자를 가장 어둡게 넣으면 균형 잡힌 화면이 됩니다.

세부 묘사를 더해 완성한다

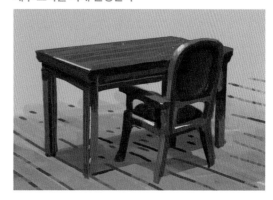

▌ Column 다양한 종류의 의자를 그린다

바탕이 되는 상자 형태나 등받이를 수정하는 등의 방식으로 다양한 스타일의 의자를 그릴 수 있습니다. 좋아하는 정보나 문양 등을 추가해 나만의 오리지널 가구를 디자인해 보세요. 의자는 등받이의 높이나 좌판 크기, 다리 굵기에 따라 인상이 크게 바뀝니다. 베이스로 삼은 상자 형태에서 벗어나지만 않으면 다양한 종류를 그릴 수 있으니 시도해 보세요. 머릿속 아이디어를 구체적으로 표현하기가 쉽지 않을 수도 있는데, 그럴 때는 바탕이 되는 상자 형태는 자기 나름대로 정하고 디테일과 장식은 가구 카탈로그 등을 참고해 그리면 다양한 스타일을 만들 수 있습니다.

다양한 모양으로 상자를 그리면 책상과 의자의 인상도 바꿀 수 있다

등받이 스타일과 다리 길이를 조절하면 여러 가지 디자인이 나올 수 있다

04 소품 그리는 법

책을 그려보자

1 실루엣을 그린다

먼저 그리는 순서를 살펴봅시다. 다른 사물과 마찬가지로 상자로 기본 형태를 잡습니다. 책은 상자와 비슷하게 생겨서 더 그리기 쉽습니다. 실내 소품을 그릴 때 편리하게 활용할 수 있어요.

상자로 대강의 형태를 잡는다

2 내부를 대강 그린다

실루엣 안쪽을 그립니다. 책을 그릴 때 포인트는 표지와 내지 부분의 색을 확실히 구분하는 것입니다. 색 차이를 둠으로써 대비가 생겨 강약이 있는 그림이 됩니다.

그림자도 넣어 형태를 구체화한다

3 디테일을 그린다

문자 정보나 디테일한 장식을 더할 때는 표지와 책등 등 두께가 있는 부분에 정보를 넣습니다.

장식을 그린다

여러 권 쌓인 책을 그려보자

한 권이 아닌 여러 권의 책이 자연스럽게 쌓인 책 더미를 그려봅시다. 마찬가지로 실루엣이 중요해요.

일단 책이 쌓여 있는 모습을 떠올려 보세요. 같은 크기의 책을 똑바로 쌓아 올리면 상자 혹은 기둥 같은 형상이 되어 조금 어색합니다. 쌓인 책의 크기와 위치를 어긋나게 함으로써 불규칙한 느낌을 살리면 훨씬 자연스러워요.

전체 실루엣이 좌우 비대칭이 되도록 신경 씁니다. 추가로 옆쪽에 책을 기대어 세우거나 다른 책 더미를 주위에 추가하면 더 자연스러운 모습을 연출할 수 있습니다.

실루엣으로 내부를 알 수 있게 그린다

대략적인 색과 그림자를 넣는다

디테일을 그린다

✒️ 책장을 그려보자

1️⃣ 실루엣을 그린다

책장을 그릴 때는 책을 여기저기 대충 쌓아 놓은 상태가 아니라 상자 속에 깔끔하게 담겨 있는 모습을 상상하면 됩니다. 우선 실루엣이 될 직육면체를 그려주세요.

2️⃣ 안쪽을 대강 그린다

책장은 다양한 크기의 책을 수납할 수 있도록 조금 크게 만들기 때문에 각 선반 윗부분에는 여유 공간이 있습니다. 이 빈 공간에 그림자를 그려주는 것이 중요합니다.

3️⃣ 디테일을 그린다

책장은 책 크기보다 공간이 깊으므로 상판이 만드는 그림자를 꽂혀 있는 책에 그려 넣습니다. 책의 크기도 어느 정도 제각각으로 그려주세요. 군데군데 비스듬히 기울어진 책을 그리고, 그림자로 빈 공간을 표현하면 자연스러운 인상이 됩니다.

먼저 상자로 형태를 잡는다

선반의 빈 공간을 그린다

상판이 만드는 그림자를 책에 그린다

✒️ 연필꽂이를 그려보자

1️⃣ 머그컵을 그린다

연필꽂이로 사용하는 머그컵을 그려 봅시다. 여기서도 실루엣을 먼저 그립니다. 실루엣을 잡기 힘들면 선으로 대강의 형태를 잡아 보세요.

2️⃣ 펜 다발의 실루엣을 그린다

머그컵 속에 크기와 길이가 다른 펜을 세워 그립니다. 펜 외에도 가위나 자, 스테이플러 등의 실루엣도 더하면 훨씬 그럴듯하게 보일 거예요.

3️⃣ 디테일을 그린다

복잡하게 뒤섞인 것을 그릴 때는 심플한 실루엣과 복잡한 실루엣의 대비가 중요합니다. 아래의 머그컵은 실루엣이 심플하고, 위의 펜 다발은 실루엣이 복잡하지요. 또 사물과 사물의 경계를 또렷하게 그려주면 형태가 눈에 잘 들어옵니다.

대강 머그컵을 그린다

회색으로 실루엣을 그린다

색과 그림자를 더한다

05 실루엣을 겹쳐서 리듬을 만드는 법

각각의 형태보다 중요한 것은 리듬감

배경을 그릴 때는 여러 오브젝트를 그리게 됩니다. 이때 사물 하나하나를 정확하게 그리는 것보다 중요한 것이 리듬감이 느껴지게 배치하는 것이라고 생각합니다. '전체를 보면서 그림을 그리자'라고 흔히 말하는데, 리듬과 배치 등은 배경 속에서 '전체'에 해당하므로 정말 중요합니다. 무심코 사물의 형태에만 신경이 쏠리기 쉬운데, '어디에 어느 정도 크기로 배치하면 좋을까'를 항상 의식하면서 그림을 그려야 완성도를 높일 수 있습니다.

단조로운 리듬을 피한다

사물의 배치로 리듬감을 만들 때는 단조로운 패턴이 되지 않도록 주의해야 합니다. 음악도 같은 리듬만 계속 반복되면 지루하고 밋밋한 느낌이 들지요. 반대로 빠른 박자에서 느린 박자로 변주되는 등 다채로운 리듬의 곡을 들으면 더 풍부한 감성을 느끼게 됩니다. 이런 변화를 응용해 그림 속에서도 리듬감을 만들어 보세요.

리듬이 단조롭다

크기로 차이를 둠으로써 리듬을 만든다

실루엣의 리듬은 사물의 배치뿐 아니라 크기로도 나타낼 수 있습니다. 음악으로 치면 볼륨에 해당하지요. **보여주고 싶은 부분은 크게, 그렇지 않은 부분은 작게 그립니다.** 자연스러운 리듬이 느껴지도록 크기를 조절해 보세요.

자연스러운 리듬이 있다

🖋 균등과 대칭을 피한다

실루엣의 배치나 크기와 마찬가지로 형태를 균등하게 하지 않는 것도 중요합니다. 자연스러운 리듬을 만들기 위해서는 실루엣의 형태든 배치 형태든 같은 비율로 2분할이 되지 않게 그리는 것이 필요합니다. 정확하게 절반이 아니라 1:3 등의 비율로 크기를 조절하면 강약이 생깁니다. 화면 안에 사물을 배치한 형태도 대칭이 되기보다는 한쪽으로 치우친 형태로 배치합니다.

균등하게 나누지 않는 편이 자연스러운 강약이 느껴진다

🖋 잡동사니를 그려보자

1 단순한 실루엣이 겹치는 이미지를 그린다

잔뜩 쌓인 잡동사니를 예로 그려보겠습니다. 먼저 각각의 세세한 입체는 잠시 잊고 큰 실루엣의 리듬만 의식합니다. 둥근 형태의 단순한 물건이 불규칙하게 중첩되어 쌓인 상태를 연상하면서 크기와 배치를 잡아 갑니다. 대략적인 실루엣을 잡는 이 작업이 제대로 이뤄지지 않으면 나중에 아무리 세부 묘사를 하고 정보를 더해도 좋은 그림이 나오기 어렵습니다. 전체적인 강약의 흐름을 의식하면서 배치해 나갑니다.

단순한 형태가 실루엣의 중첩을 의식하기 쉽다

2 실루엣의 리듬을 바탕으로 사물의 형태를 그린다

실루엣의 리듬을 대강 만들었다면, 이를 바탕으로 잡동사니의 형태를 그려 나갑니다. 지금 단계에서는 아직 세밀한 부분은 그리지 않고, 대강 잡은 실루엣을 구체화하는 식으로 진행합니다. 여기서 실루엣이 얼마나 제대로 잡힐지는 처음에 구상한 중첩된 실루엣의 리듬이 크게 좌우합니다.

실루엣이 겹치는 부분을 의식한다

3 실루엣 내부에 정보를 그려 넣는다

전체적인 실루엣이 정해지면 내부 정보를 그려 넣습니다. 복잡해 보일 수도 있지만 자료를 보면서 그리면 사실 별로 어렵지 않습니다. 고유색에 맞춰서 사물 자체의 음영, 사물에서 떨어지는 그림자, 사물과 사물 사이의 틈새 그림자를 넣는 것이 기본적인 요령입니다.

가장 중요한 것은 역시 전체의 배치와 실루엣입니다. 처음에 잡은 실루엣이 제대로 되어 있으면 이후는 안심하고 묘사에 집중할 수 있습니다. 묘사 단계에서 '어떻게 해도 잘 되지 않는다'라고 할 때는 배치와 실루엣으로 돌아가, 전체를 재검토하는 것도 때로는 필요합니다.

사물이 중첩된 부분은 선으로 그린다

내부에 정보를 그려 넣는다

✏ Lesson 불규칙(랜덤)하게 그려보자

자연물을 그릴 때나 엉망으로 어질러진 방을 그릴 때는 사물의 **불규칙한 배치를 표현하는 것이 중요합니다.**

불규칙한 느낌, 즉 랜덤감이란 것은 따로 훈련하지 않으면 좀처럼 능숙해지지 않습니다. 그래서 랜덤으로 배치된 물건을 반복해서 그려보는 연습이 필요한 것이죠.

처음부터 상상만으로 그리는 것은 힘들기 때문에 실제로 비슷한 상황을 만들어 보세요. 10자루 정도의 펜을 방에 흩트려 놓고 펜이 어떤 형태로 흩어지는지 관찰합니다. 여러 번 시도해 보세요. 어쩌다 규칙성 있게 흩어질 수도 있지만, 기본적으로 불규칙하게 흩어질 거예요. 그 모습을 스케치하면 좋은 훈련이 됩니다. 아무것도 보지 않고 그릴 때는 머릿속으로 그 모습을 떠올려 보세요.

불규칙하게 배치된 사물들을 실제로 보면서 그린다

Q 취미로 그림을 그리고 있는데, 본업으로 삼아도 될지 어떨지 고민돼요.

A 일단 한번 도전해 보는 것이 좋다고 생각합니다. 직업으로 삼을지 고민할 정도라면 보통 사람보다 어느 정도 그림에 자신이 있을 거예요. 그렇다면 어떤 형태로든 그림과 관련된 일을 할 기회를 만들 수 있을 거예요. 실제 일로써 경험해 보고 자신에게 맞는지 판단하는 것도 좋은 방법입니다. 그림에 관련된 일은 다양한 데다 1년 정도의 짧은 기간이라면 경제적인 부담도 어느 정도 예상할 수 있을 듯하니, 시간을 확보해 도전해 보기를 추천합니다. '하고 싶지만 리스크가 있는 일'은 소규모로 최대한 빠르게 시도하는 편이 실패하더라도 데미지나 시간 소모도 적습니다. 그러니 어떻게든 일단 부딪쳐 보는 것이 중요하다고 생각해요.

06 해 질 무렵 그리는 법

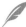 ## 해 질 무렵이라도 본래의 색이 느껴지게 그린다

석양에 물든 저녁 무렵을 그릴 때는 전반적으로 불그스름한 빛을 띠도록 연출합니다. 그런데 이때 흔히 나오는 실수가 화면이 너무 벌겋게 되어 사물의 고유색을 알 수 없게 되는 거예요. **석양의 붉은 빛을 받아도 사물의 본래 색감이 느껴지도록 그리는 것이 중요합니다.** 최소한 고유색의 명도는 의식하고 그리는 것이 좋습니다. 파란색 사물에 붉은 빛을 비추면 파란 색감이 좀 약해집니다만, 조금이라도 파란색을 띠는 사물이라면 화면 속에서 그 색감이 나타납니다. **채도가 낮은 색이라도 파란색이나 녹색을 의식해서 사용하면, 해 질 녘 붉은 빛이 가득한 화면에서도 해당 색감을 표현할 수 있습니다.**

기본

해 질 녘이라도 각각의 고유색이 느껴진다

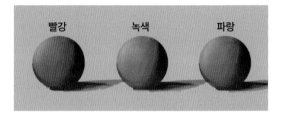

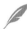 ## 대비를 강하게 한다

해 질 녘은 한쪽으로 강한 빛이 들어오는 시간대이므로 기본적으로 대비가 강한 그림이 됩니다. 그런데 대비가 강해지면 화면의 균형을 잡기가 무척 어려워집니다. 대비를 지나치게 의식하다 사물의 색을 놓치지 않도록 주의합니다.

흔히 나오는 실수가 밝은 면은 새빨갛게 되고 그림자는 새까맣게 변하는 것입니다. 이러면 그림자 쪽에는 사물의 색이 보이지 않습니다. 이를 방지하려면 먼저 고유색을 칠하고, 나중에 [곱하기]나 [오버레이] 모드 등으로 빨간색을 더하는 것이 좋습니다.

해 질 무렵의 장면은 대비가 강하다

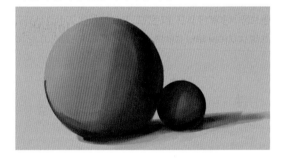

 ## 그림자를 까맣게 그리지 않는다

황혼이나 아침노을 아래에서 사물은 대비가 강해집니다. 다시 강조하지만 이때 **그림자를 새까맣게 그리지 않도록 주의하세요.**

사진에는 노출이라는 것이 있어 밝은 쪽을 기준으로 노출을 맞추면 그림자 부분이 까맣게 되는 일이 있습니다만, 육안으로 보면 그림자 쪽의 굴곡이 어느 정도 보일 만큼 덜 어둡습니다. 따라서 대비는 강하게 유지하되, 그림자에도 반사광을 확실하게 그려서 사물의 입체감을 표현하는 것이 좋습니다.

그림자 부분에 지면의 반사광 등을 넣는다

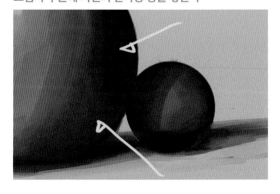

그림자의 길이를 의식한다

해가 저물고 있을 때는 햇빛이 낮게 들어옵니다. 따라서 그림자가 상당히 길어지지요. 반면 해가 중천에 떠 있는 한낮에는 햇빛이 위에서 들어오므로 그림자가 가장 짧습니다. 이렇게 그림자의 길이를 고려해 그리면 그림의 시간적 배경도 표현할 수 있습니다.

한낮의 그림자(위)와 해 질 녘의 그림자(아래)

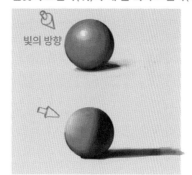

빛의 방향

해 질 녘을 그려보자

1 일단 고유색으로 그린다

책상 위의 사물을 예로 들어 해 질 무렵의 모습을 그려볼게요. 먼저 각 요소를 고유색으로 그립니다. 강한 빛과 그림자는 넣지 않습니다. 흐린 날에 가까운 상태로 그리면 돼요.

고유색을 대강 칠한다

2 [곱하기]로 전체에 붉은 색감을 더한다

[곱하기] 모드 레이어로 붉은 색감을 더합니다. 이때는 약간 옅은 붉은색을 선택합니다. 강한 색을 넣으면 고유색이나 대비의 균형이 무너지게 됩니다.

너무 붉어지지 않게 주의한다

3 [오버레이]로 빛을 받는 면을 그린다

끝으로 [오버레이] 혹은 [표준] 모드 레이어로 석양이 비치는 부분을 그립니다. [오버레이] 모드로 빛을 넣을 때는 전체가 아니라 빛이 닿는 면에만 넣어 주세요. 창문으로 실내에 강한 빛이 들어오는 상황이므로 빛이 닿는 부분은 일부입니다. 따라서 광범위하게 [오버레이]를 사용할 필요가 없습니다. 오히려 대상의 일부에만 빛을 표현하는 편이 화면의 강약을 만들고 시선 유도를 하기 쉽습니다.

빛이 닿는 면을 선택

보여주고 싶은 부분이 돋보이게 빛을 넣는다

보여주고 싶은 부분이 강조된다

잘 그리는 사람을 보면
낙담하는 원인과 대처법

나의 길과 타인의 길은 다르다는 마음가짐

그림을 잘 그리는 사람의 작품을 보면 우울해진다며 상담을 청하는 분들이 간혹 있습니다. 원인은 다양하리라 생각합니다만, 그런 감정에서 벗어나는 데 가장 중요한 해결법은 **자신의 길과 타인의 길이 다르다는 것을 확실하게 인식하는 것입니다.** 말처럼 쉽지 않겠지만, 내가 걷는 길과 타인이 걷는 길이 다르다는 것을 분명히 이해해야 해요. **타인과 나를 동일시하면 비교조차 할 수 없게 되어 버립니다.** 우선 나는 나, 남은 남이라고 확실히 구분해야 해요.

내가 하는 일에 의식을 좀 더 집중하면 타인의 작품을 보고 낙담하는 일은 줄어들 거예요.

나의 길과 타인의 길은 다르다

비교하기 전에 자신의 그림을 자세히 알자

또 하나 중요한 것은 남과 비교하기 전에 내 작품을 제대로 바라보는 것입니다. 비교를 하려면 대상을 정확히 이해하는 것이 먼저입니다.

타인과 자신을 비교하고 낙담하는 사람은 의외로 자신에 대해서 잘 모를 때가 많습니다. 자기 작품의 어디가 문제인지 알고 고칠 점이나 발전이 필요한 부분이 뒷받침되면, 타인의 작품을 봐도 크게 낙담하거나 침체되는 일이 없습니다. 오히려 타인의 작품을 보면서 실력을 키울 수 있는 힌트를 얻을 수 있어요.

일단 내 작품의 장점과 개선할 점을 꼼꼼하게 파악해 보세요. 그러면 다른 사람과 비교하더라도 무작정 흔들리지는 않을 것이라고 생각합니다.

비교하기 전에 나의 그림을 확실히 분석한다

타인의 작품을 보는 것 자체는 도움이 된다

남들과 비교하지 않는 편이 좋다고 말하는 사람도 있습니다. 저는 그리 동의하는 편은 아니에요. **다른 사람의 작품을 보고 비교하는 것 자체가 굉장한 공부가 되기 때문입니다.**

걱정스러운 부분은 비교하는 것 자체라기보다 나와 남을 동일시하는 사고방식이라고 생각합니다. 이 점을 잘 아는 사람이라면, 선배들의 활동이나 나보다 실력 있는 사람의 작품을 보는 것이 매우 좋은 공부가 될 거예요.

그런 면에서 타인의 그림을 보지 않는 것은 너무 아까운 일이란 거죠. 그래서 저는 잘 그리는 사람의 작품을 많이 찾아보는 편이에요. 남의 그림을 보는 것 자체는 대단히 도움이 되고, 좋은 일이라는 것을 알았으면 좋겠습니다. 먼저 나의 작품을 철저히 분석하고, 계속 다른 사람과 비교하면서 더 높은 곳을 목표로 삼아 노력해 보세요.

누군가 남긴 발자국을 보고 나아갈 방향을 잡는다

Q 실력이 느는 사람과 그렇지 않은 사람의 차이는 무엇일까요?

A 나아지려는 의지와 노력의 유무라고 생각합니다. 잘 그린 부분과 잘 그리지 못한 부분을 돌아보고, 다음 그림에서 그 점을 의식하고 반영하려는 의지가 중요합니다. '이렇게 하면 더 좋아질지도 모른다' 하는 발견을 할 수 있으면, 한 단계 더 개선할 포인트도 자연히 눈에 들어오게 됩니다. 실력이 늘지 않는 사람은 늘 같은 방식을 반복하거나 다른 사람의 방법을 참고하지 않는 경향이 강한 듯합니다. 같은 대상, 같은 구도, 같은 방법 등 항상 같은 작업만 반복하면 변화할 수 없고 실력도 늘기 어렵습니다.

08

Making

석양이 내려앉는 방 안

Room in the sunlight of dusk

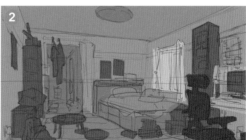

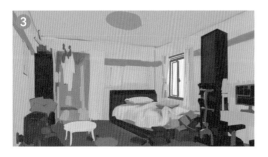

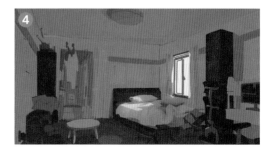

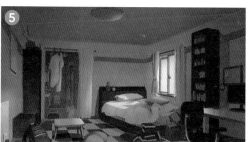

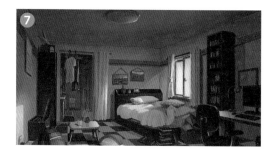

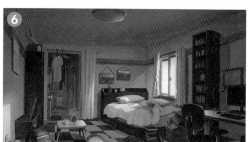

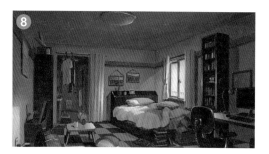

08 메이킹 '석양이 내려앉는 방 안'

1 러프로 전체의 구도와 배치를 구상한다

일단 러프 선화를 그리면서 방에 둘 사물이나 구도를 구상합니다. 백지에서 그리기 시작할 때는 원근법부터 엄밀하게 따지기보다 일단 큼직한 사물 위주로 필요한 것을 직관적으로 그려 나갑니다. 원근법에 너무 얽매여 생각하면 그림이 경직될 수 있으므로 주의가 필요합니다. 실내 공간은 많은 사물이 자리한 공간이므로 어디에 무엇을 둘 것인지 생각하면서 그려야 합니다.

원근법에 너무 얽매이지 말고 대략적인 사물을 배치한다

2 투시안내선을 대강 긋고 공간을 만든다

크고 작은 여러 사물을 구체적으로 배치하기 위해 대강의 투시안내선을 긋고 공간을 만들어 나갑니다. 사물이 많은 그림에서는 원근법보다 스케일과 배치가 중요하므로 투시안내선은 대략적이어도 괜찮습니다. 디지털 작업에서는 나중에 수정하는 것도 용이하므로 지금 단계에서는 그리고 싶은 것을 계속 그려 나갑니다.

투시안내선을 긋고 배치를 조절한다

3 회색으로 실루엣을 대강 잡는다

대략적인 러프를 마쳤다면, 실루엣을 회색으로 칠합니다. 여기서는 사물이 많은 탓에 각각의 실루엣이 아니라 여러 개의 덩어리로 실루엣을 구분했습니다. 사물이 많을 때 모든 실루엣을 처음부터 완벽하게 잡기는 어렵습니다. 따라서 어느 정도 덩어리로 실루엣을 잡아두고, 묘사를 진행하면서 세세하게 정리합니다.

큰 덩어리로 실루엣으로 구분한다

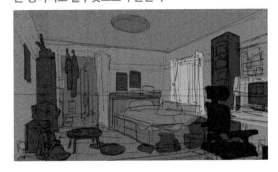

4 고유색을 올린다

러프에서 작성한 실루엣을 바탕으로 고유색을 정합니다. 이번 그림에는 사물이 많으므로 각 요소의 고유색을 처음에 다 정하는 게 아니라, 화면에서 차지하는 면적인 큰 사물의 색부터 정할 거예요. 일단 벽과 바닥의 색부터 정했습니다. 실내 배경에서는 천정, 벽, 바닥의 색이 그림 분위기에 큰 영향을 미칩니다. 이렇게 면적이 넓은 색을 기준으로 면적이 좁은 색을 맞춰 나가면 고민하는 시간을 줄이고 통일감 있게 색을 선택할 수 있습니다.

차지하는 면적이 넓은 사물부터 색을 올린다

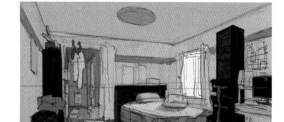

5 색을 대강 올린 뒤에 선화를 비표시로 한다

색을 대강 정했다면 러프 선화를 비표시로 바꿉니다. 그림 스타일에 따라 차이가 있지만, 배경 일러스트처럼 사물이 많은 그림에서 선화를 계속 남겨 두면 그리는 도중에 방해가 되는 상황이 생깁니다. 이번에는 빠르게 비표시로 바꿨습니다.

러프 선화를 비표시로 설정한다

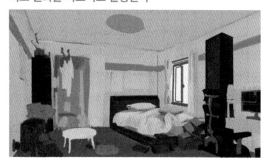

6 [곱하기]와 [오버레이]를 활용해 그림의 최종 이미지를 확인한다

전체 색상과 실루엣이 대강 정해지면 석양의 색감을 올려서 분위기를 먼저 확인해 봅니다. 그림자 부분은 [곱하기] 모드 레이어로 오렌지색을 넣고, 빛을 받는 부분은 [오버레이] 모드 레이어로 빛을 넣습니다. 그러면 전체적인 색감이 완성본에서 어떻게 보일지 미리 확인할 수 있어요. **여러 사물의 본래 색에 붉은 빛이 들어가면 어떤 식으로 색이 변할지 머릿속으로만 상상하기는 어렵습니다. 그럴 때는 레이어 모드와 색조 보정을 활용해 최종 색감을 재현해 보면 됩니다.** 전체 분위기를 확인하고 괜찮은 느낌이라고 판단하면 낮 상태로 되돌려서 다시 작업을 진행합니다.

[곱하기]로 그림자를, [오버레이]로 빛을 올린다

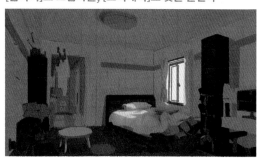

7 천정의 구석 부분에 약한 그림자를 넣는다

방의 구석진 부분 등 빛이 닿기 어려운 부분에 그림자를 약하게 넣습니다. **구석이 밝으면 깊이가 느껴지지 않습니다.** 단, 그림자를 너무 강하게 넣어 구석이 지나치게 어두워지지 않도록 주의합니다. 특히 이번처럼 벽이 하얀 방일 때 구석에 그림자를 너무 강하게 넣으면 고유색이 달라 보이게 되니 조심하세요.

구석에 그림자를 약하게 넣는다

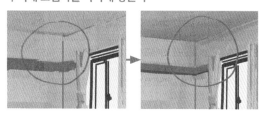

카펫을 그린다

다음으로 바닥에 깔린 카펫 무늬를 그려볼게요. 흰 선으로 격자 무늬를 그리고 칸칸마다 번갈아 색을 칠합니다.

이렇게 무늬가 있는 사물은 주변과 어울리지 못하고 자칫 떠 보일 수 있습니다. 그럴 때는 그림자 색이 잘못되어 있거나, 그림자를 그리지 않고 지나쳤기 때문일 수 있으니 주의해서 살펴보세요. 이번 그림에서는 책상 밑이나 쿠션 밑에 그림자를 확실하게 넣으면 비교적 조화롭게 보입니다.

카펫의 무늬를 선으로 그린다

선을 기준으로 색을 칠한다

9 **소품의 실루엣을 정리한다**

배치와 색이 정해지면 소품의 실루엣과 색을 조금씩 정리해 나갑니다. 러프 시점에서 모든 실루엣이 정해지면 좋겠지만, 이번에는 사물이 많아 대강 잡았으므로 지금 단계에서 어느 정도 수정합니다. 실루엣의 오류는 묘사하는 중간에 발견하는 일도 많은데 그때그때 색이나 실루엣을 바로 수정합니다.

실루엣을 정리하기 전

표시한 부분의 실루엣을 정리한 상태

10 **화면을 해 질 무렵의 색감으로 바꾼다**

그림에 필요한 실루엣, 색, 그림자를 거의 그렸으므로 드디어 색감을 해 질 무렵으로 바꿔줄 차례입니다. 중간에 이미지를 확인했을 때처럼 그림자는 [곱하기] 모드 레이어, 빛은 [오버레이] 모드 레이어로 그립니다. [곱하기]로 적용할 때 채도가 너무 높아지거나 명도가 너무 낮아지지 않도록 주의합니다. [오버레이]로 빛을 적용할 때는 대비가 지나치게 강해지기 쉬우니 조심하세요. [오버레이]는 전체의 대비가 무너지지 않도록 빛을 받는 면만 선택해서 넣습니다.

시간대가 낮인 상태

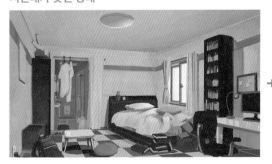

해 질 무렵의 빛과 그림자를 더한 상태

11 틈새에 어두운 그림자를 넣는다

화면의 색을 해 질 무렵의 색감으로 바꿨다면 세부 묘사에 들어갑니다. 사물과 사물 사이의 틈을 찾아서 짙은 그림자를 넣습니다. 이런 그림자는 사물의 존재감을 높이는 데 매우 중요합니다. **틈새 그림자가 없으면 물건이 공중에 뜬 것처럼 보이거나 평면적으로 보이니 주의하세요.** 이때 그림자는 흐리게 넣기보다는 샤프한 형태로 그리는 편이 좋습니다.

커튼 사이사이에 어두운 그림자를 추가

사물이 겹치는 부분에 그림자를 추가

12 소품을 묘사한다

실루엣 상태로 방치했던 소품에도 음영과 질감을 넣습니다. 시간 여유가 없을 때는 이런 실루엣 내부의 음영은 넣지 않기도 하지만, 그려 두면 아무래도 설득력이 높아지지요.

책 더미는 색의 경계나 빈틈에 그림자를 조금 또렷하게 넣습니다. 책이 여러 권일 때 조금씩 다른 색을 섞어주면 색 차이가 나서 알아보기 쉽습니다. 같은 색상이 너무 반복되지 않도록 주의하세요.

벽과 방의 구석에는 물건을 추가합니다. 많은 소품을 그리는 것이 조금 어렵게 느껴질 수도 있지만, 그려 두면 그림의 밀도와 설득력을 높일 수 있어요. 공간이 비어 있는 부분을 찾아서 소품을 추가해 보세요.

소품을 추가해 화면의 밀도를 높인다

13 전체의 인상을 확인한다

그림 속 모든 요소를 어느 정도 손봤으니, 이제 전체를 한번 보면서 미흡한 부분이나 묘사가 덜 된 곳은 없는지 다시 확인합니다. 기본적인 구성과 배치는 나쁘지 않지만, 정보량이 조금 부족하게 느껴져서 시선이 가는 부분에 묘사를 조금 더 하기로 했어요.

전체를 확인한다

14 세부 묘사와 하이라이트를 추가한다

전체를 보면서 더 세밀한 묘사와 하이라이트를 추가합니다. 백팩과 책장에 세세한 그림자와 빛을 넣었습니다. **묘사할 때는 색을 늘리기보다는 이미 있는 색과 색의 경계를 정교하게 다듬고 정리한다는 생각으로 임하면 밸런스를 유지하면서 보완할 수 있습니다.** 묘사 과정에 빛과 그림자의 단계를 너무 넓혀 버리면 애써 잡은 전체의 내비가 무너져 버리니 주의하세요.

이런 세부 묘사는 시간이 있으면 끝없이 하게 되는 특성이 있습니다. 그림 속에서 표현하고 싶은 것과 작업 시간을 잘 고려해 묘사량을 조절해 나가는 것이 좋겠습니다.

전체를 보면서 세부 묘사를 한다

백팩을 묘사한다

책장과 책상을 묘사한다

15 전체 색감을 조절한다

끝으로 색조 보정 등으로 전체적인 색감을 조절하면서 노이즈 등을 더하면 완성입니다. [오버레이]와 [곡선]으로 전체 대비를 조금 높였습니다. 최종 조절 단계에서 강한 효과를 넣으면 그림의 이미지가 확 바뀌어 버리는 일도 있습니다. 그렇게 해서 더 좋아지면 문제없겠지만, 자칫 전체 색과 명암 밸런스가 무너질 수 있으니 주의하세요.

색감을 조절하면 완성

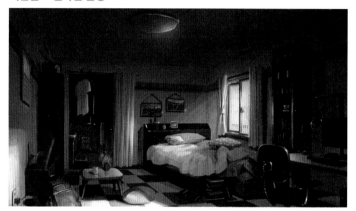

PART

6

주인을 잃고 폐허가 된 온실 정원

폐허와 잔해 등의 부서진 사물 그리는 법을 소개합니다. 망가지거나 더러워진 물건은 비교적 그리기 쉬운 편이지만, 정보량을 너무 많이 보태다 보면 알아보기가 어렵고 어지러운 인상이 되는 경향이 있습니다. 여러 사물이 뒤엉킨 그림을 그리다 보면 사물의 실루엣이 복잡하고 불분명해지기 쉬운데, 사물 사이의 틈새 부분을 잘 표현하면 설득력 있는 그림이 됩니다. 세밀한 묘사를 더할 때는 그림 속에서 보여주고 싶은 포인트를 의식해 그 부분을 중심으로 묘사하면 좋습니다. 우선 정보량의 기준이 되는 부분을 만들고, 다른 부분을 거기에 맞추는 방식입니다.

체크 포인트 **난이도 ★★★★☆**

- 폐허 그리는 법
- 잔해 그리는 법
- 사진을 사용해 디테일을 더하는 방법
- 금속 장식 그리는 법
- 돌바닥 그리는 법
- 분수대 그리는 법
- 캐릭터와 배경이 겉도는 문제의 원인과 대처법
- 메이킹 '주인을 잃고 폐허가 된 온실 정원'

01 폐허 그리는 법

폐허의 요소를 살펴보자

먼저 폐허의 느낌을 내는 데 필요한 요소를 살펴볼까요? 폐허는 크게 다음 세 가지 요소로 표현된다고 볼 수 있어요. **첫 번째는 균열, 두 번째는 이끼와 잡초, 세 번째는 창문 등의 개구부입니다.** 이 세 가지 요소만 잘 살려도 폐허의 분위기가 물씬 풍기는 건물을 그릴 수 있습니다. 다음 항목에서 구체적으로 그리는 법을 알아보겠습니다.

폐허를 표현하는 요소를 살펴보자

균열 · 오염

이끼 · 풀

창문 등의 개구부

폐허 느낌을 내는 실루엣을 다양하게 그려보자

폐허가 된 건물을 그릴 때는 그에 어울리는 실루엣을 잡는 것이 중요합니다. 일반적인 건물이라면 깔끔한 직육면체나 원기둥의 형상을 띠지만, 폐허라면 이런 입체물 어딘가가 무너진 형태를 만들 필요가 있습니다.

일단 좌우 대칭의 실루엣은 피합니다. 작은 굴곡이나 톱니 모양의 조각을 더하는 것도 좋습니다.

처음에는 디테일을 배제하고 대강의 실루엣을 몇 가지 그려보면서 형태를 검토합니다. 여러 개의 실루엣 중에서 가장 마음에 드는 것을 선택해 디테일을 살려 나가는 순서로 진행합니다.

여러 가지 폐허 실루엣을 그려본다

마음에 드는 실루엣을 선택한다

폐허를 그려보자

1 균열과 잔해를 그려보자

앞서 선택한 폐허 실루엣에 균열과 잔해를 그려 넣습니다. 실루엣 내부에 그림자를 넣어 균열이나 잔해의 흔적을 표현합니다. 단, 실루엣 전체에 넣어 버리면 건물이 너무 지저분하고 조잡해져 형태를 파악하기도 어렵게 됩니다. 몇몇 포인트에만 넣어주는 것이 좋아요. 작게 떨어져 나간 잔해는 건물 아래쪽에 넣습니다.

균열과 잔해를 그린다

2 분산 브러시로 오염된 상태를 만든다

균열과 잔해에 더해지는 오염 요소를 표현합니다.

오염은 일반 브러시로 그려도 되지만, 분산 브러시를 사용하면 간단히 넣을 수 있습니다. 이런 브러시를 하나 가지고 있으면 작업이 편리해요. 여기서는 '커스텀 브러시10', '커스텀 브러시11'을 사용했습니다.

건물의 밝은 면을 선택하고 부분적으로 브러시를 움직여 오염을 그립니다. 대비가 너무 강해지지 않게, 건물의 고유색보다 약간 더 어두운색을 사용했습니다.

균열이나 잔해의 굴곡에 들어가는 음영보다 강한 색으로 넣지 않도록 주의하세요. 오염을 넣는 것은 좋으나, 어두운색 얼룩을 너무 많이 넣으면 오히려 그림이 지저분해지고 혼란스러워져서 눈에 잘 들어오지 않습니다.

보기에 너무 혼란스럽지 않게 오염을 적당히 넣는다

분산 브러시를 사용하면 편리하다

3 개구부를 그린다

이어서 창문 등의 뚫린 공간을 그려볼게요. 창문은 그리는 것 자체는 간단하지만, 건물의 스케일감에 상당한 영향을 미치므로 창의 크기를 주의해서 설정해야 합니다. 아무 생각없이 개구부나 창을 그려 넣으면 현실성이 떨어지는 건물이 되고 맙니다.

폐허가 되기 전 상태를 상상하면서 그림자만으로 그려보세요. 이것만으로 어느 정도 폐허 분위기가 납니다. 균열과 잔해, 오염 정보도 보통 개구부 주위에 집중되므로 창문과 문 등을 추가하면서 균열 등도 부분적으로 넣습니다. 작은 균열뿐 아니라 크게 붕괴된 흔적도 그리면 좋습니다.

창문과 문, 균열 등을 추가한다

오염을 추가하면서 다듬는다

4 풀을 추가하자

지금부터 이끼나 풀 등의 식물을 추가합니다. 먼저 지면에 가까운 곳부터 그려줍니다. 풀은 물이 없으면 자랄 수 없으니, 지면처럼 물이 고이기 쉬운 부분부터 자라기 시작해 점차 위로 증식한다는 생각으로 그립니다.

콘크리트와 지면의 틈새를 비집고 자라는 잡초를 연상해 보세요. 지면과 건물의 틈새, 창문 틈새, 콘크리트 사이의 빈틈에 이끼 등의 식물을 추가합니다.

풀은 어떻게 자랄지 상상하면서 추가한다

5 나무를 그리자

상당히 폐허다운 모습이 되었으니 세세한 실루엣을 더해 볼게요. 오래된 폐허에는 흙 등이 쌓인 자리에 나무가 자라기도 합니다. 적절히 추가하면 폐허의 규모나 방치되었던 긴 세월을 표현할 수 있습니다.

그릴 대상의 구성 요소를 분해해서 이해하면 각각의 요소를 편하게 그릴 수 있습니다. 단지 외형을 따라 그리는 것이 아니라, 대상이 어떤 요소를 포함하고 있는지 생각하면서 그리면 작업이 한층 수월해집니다.

나무처럼 큰 사물을 추가하면 스케일이 전달된다

Q 성인이 된 후에 그림을 시작해도 잘 그릴 수 있을까요?

A 가능하다고 생각합니다. 그림 그리는 기술은 스포츠 등에서 요구되는 기술에 비해 신체 능력의 영향이 적은 편입니다. 어릴 때부터 시작하면 테크닉을 쉽고 빠르게 익히는 등 좋은 점도 많지만, 별 생각없이 무의식적으로 행하는 부분도 많아서 한 번 잘못된 버릇을 들이면 고치기 어렵기도 합니다. 그래서 같은 연습량이라면 성인이 된 뒤에 그리면 보다 효율적으로 실력을 키울 수 있는 측면이 있다고 생각합니다. 다만 많이 그려볼수록 실력이 나아지는 것은 분명하니, 빨리 시작하는 사람이 유리하기는 하겠지요.

02 잔해 그리는 법

잔해의 요소를 생각한다

잔해 그리는 법을 살펴볼게요. 먼저 잔해의 주된 요소를 생각해 봅시다. 콘크리트, 목재 파편, 철제 파이프 등을 예로 들수 있을 거예요. 잔해를 그릴 때는 이런 막대기 모양의 오브젝트가 유용합니다.

배경 그림에는 다양한 종류의 물건이 등장할 수밖에 없는데, 현실에 존재하는 모든 것을 그리려고 하면 종류가 너무 많아서 힘들어요. 그래서 3~4가지 정도를 미리 가정하고 그것들을 적절하게 조합해 그리면 부담을 줄일 수 있습니다. 잔해와 식물 등 집합적인 덩어리를 그릴 때는 이처럼 요소를 분해하는 것이 도움이 됩니다.

잔해 중에서 그리기 쉬운 것

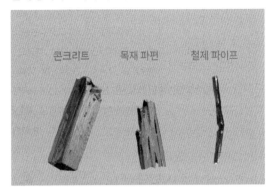

콘크리트　　목재 파편　　철제 파이프

잔해를 그려보자

1 삼각형을 의식하면서 잔해를 쌓는다

막대 형태의 콘크리트, 목재 파편, 철제 파이프가 쌓이다 보면 자연스럽게 삼각형을 이루는 실루엣이 만들어집니다. 여러 개의 물건이 뒤엉킨 덩어리를 그릴 때는 삼각형을 쌓아 올린다는 느낌으로 실루엣을 잡아 보세요.

삼각형을 의식해서 모양을 만들면 잔해 사이에 틈이 생깁니다. 실루엣에 의도적으로 이런 빈틈을 만들어 줘야 해요. 빈틈이 없으면 여러 물건이 쌓인 것처럼 보이지 않아요.

삼각형의 틈새가 생기도록 세 가지 잔해 요소를 섞는다

세모 형태의 빈틈이 생길 법한 부분을 찾는다

삼각형의 틈새를 그리고 각각의 색을 올린다

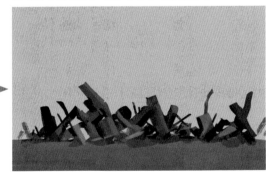

2 실루엣이 중첩되는 부분에 그림자를 넣는다

실루엣이 중첩되는 부분에 그림자를 넣습니다. 앞서 만든 실루엣에는 잔해 요소가 겹치는 부분이 있고, 거기에는 반드시 앞쪽에 위치한 것과 안쪽에 위치한 것이 생깁니다.

겹치는 부분에 그림자를 넣어 정보를 더합니다. 다른 자연물을 그릴 때와 방법은 같아요. 하나의 실루엣 속에 어두운 부분과 밝은 부분을 만들면, 자연히 앞쪽과 안쪽의 깊이가 생깁니다.

각각 앞쪽과 안쪽 어느 쪽인지 확인한다

겹쳐진 부분에 그림자를 드리운다

3 잔해의 종류를 추가해 보자

잔해의 종류를 추가하면 더 복잡하고 사실적인 잔해 더미를 그릴 수 있습니다. 타이어, 드럼통, 철골 등 잔해로 사용할 수 있는 요소는 찾아보면 여러 가지가 있습니다. 평소 다양한 사물을 관찰해 두면 배경을 그릴 때 어렵지 않게 정보량을 높일 수 있습니다. 자동차 등도 잔해 일부로 쓸 수 있지요.

잔해의 종류를 추가해 화면의 정보량의 높인다

03 사진을 사용해 디테일을 더하는 방법

사진을 이용해서 그려보자

1 잔해를 대강 그린다

잔해를 예로 들어, 사진을 사용해 디테일을 더하는 방법을 소개할게요. 정보량이 많은 대상을 브러시만으로 그리려면 시간도 많이 걸리고 정보가 빈약해지는 상황이 종종 생깁니다. 이때 사진을 이용해 디테일을 더하는 방법을 알아두면 빠르게 그릴 수 있고 세밀한 정보도 간단히 표현할 수 있습니다. 먼저 베이스가 되는 잔해 실루엣을 그립니다. 앞에서 다룬 '잔해 그리는 법'에서 그린 것을 사용했습니다.

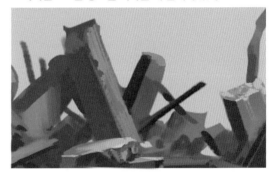

브러시만으로는 정보를 더하는 데 한계가 있다

2 무료 사진을 [오버레이] 모드로 넣는다

무료로 쓸 수 있는 바위 사진을 준비해 잔해 실루엣에 [오버레이] 모드 레이어로 겹칩니다. 이때 잔해 실루엣 레이어에 클리핑 마스크를 적용해 사진을 올리면 깔끔하게 사진의 디테일을 더할 수 있습니다. 디테일이 너무 강하지 않도록 [오버레이] 레이어의 불투명도를 30~40% 정도로 낮춰줍니다.

[오버레이]로 사진을 넣어 정보를 더한다

3 브러시로 디테일을 다듬는다

[오버레이] 모드로 올린 것을 그대로 쓰면 대비가 무너지거나 디테일이 균일하게 들어가 버려 지저분해 보입니다. 그래서 사진을 넣은 다음에는 직접 다듬어 줘야 해요. 그림자 쪽에 세밀한 정보가 있거나 평면에 굴곡 정보가 너무 많으면 보기 어색하고 지저분하므로 평평한 부분은 브러시로 적당히 정리해 주세요.

사진을 단순히 더한 상태로 놔두면 부자연스럽다

밑색을 사용해 브러시로 정리한다

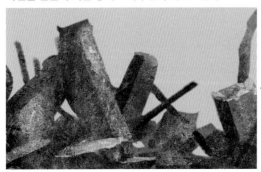

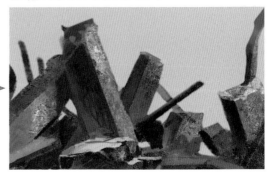

4 사진을 [표준] 모드 레이어로 더한다

사진으로 디테일을 더하는 방법으로, 사진을 잘라서 붙여 넣는 방법도 있습니다. 무료 사진을 받아서 필요한 부분만 잘라서 사용하는데, 이때 그림과 위화감이 들지 않도록 사진의 대비를 조절할 필요가 있습니다. 붙여 넣은 사진이 그림과 어우러지도록 [명도/대비]나 [곡선] 등으로 조절합니다.

이번에 사용한 사진 　　　　　　 사진을 [표준] 모드 레이어로 넣은 상태

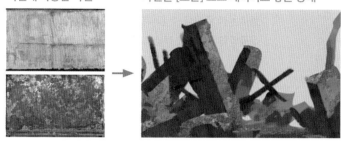

5 브러시로 다듬는다

사진을 단순히 넣기만 하면 아무래도 어색한 부분이 생기기 마련이므로 브러시로 덧칠해 주는 작업이 필요합니다. 자연스러워 보이게 다듬을 때도 실루엣을 의식해서 브러시를 움직입니다. 사진을 겹친 다음 어느 정도 브러시로 그려주면 위화감이 확실히 줄어듭니다. 사진을 붙인 부분과 브러시로 그린 실루엣의 경계가 자연스럽게 어우러지도록 브러시로 덧칠하면서 정리해 보세요.

사진만으로는 어색하므로 브러시로 다듬는다

▌ Column 　 사진의 대비를 알맞게 조절한다

사진의 이미지가 너무 강하면 사진 레이어의 대비를 약하게 조절하세요.

사진의 대비가 지나치게 강하다 　　　　　 그대로 겹치면 어색하다

사진의 대비가 약하다 　　　　　　　 자연스럽다

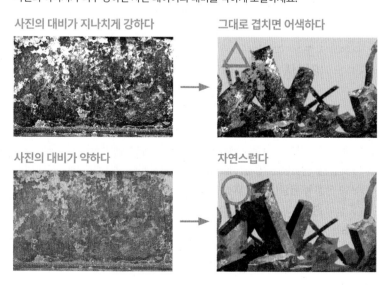

04 금속 장식 그리는 법

금속 장식을 그려보자

1 장식 실루엣을 평면에 그린다

Photoshop의 [레이어 스타일] 기능을 사용해 장식 그리는
법을 소개합니다.
먼저 평면에 그리고 싶은 장식의 실루엣을 그립니다. 장식을
그릴 때는 문양을 절반만 그리고, 복사한 다음에 반전해서
붙이면 편합니다.
무료로 제공하는 장식 이미지를 받아서 사용해도 좋습니다.

장식의 실루엣만 그린다

2 [레이어 스타일]로 장식에 굴곡을 더한다

실루엣을 그린 장식 레이어를 선택하고 [레이어 스타일]을 설정합니다. [경사와 엠보스]를 선택하고 장식에 굴곡을 더합니다.
빛의 방향과 굴곡의 형태, 깊이 등을 선택할 수 있습니다. 아래 그림을 참고해 설정해 보세요.

[레이어 스타일] 설정으로 간단하게 굴곡을 작성

[레이어 스타일]에서 [경사와 엠보스]를 선택한 상태의 레이어 구성

[레이어 스타일] 설정 화면

3 빛의 방향이나 거리를 상황에 맞게 설정한다

[레이어 스타일] 기능은 빛의 방향이나 거리, 장식의 깊이 등을 설정할 수 있어 편리합니다. 광원에 알맞게 빛의 방향과 장식의 두께 등을 조절합니다. 값을 조절하면 다양한 형태를 구현할 수 있습니다.

광원이 오른쪽 위에 있을 때

[음영] 설정

광원이 왼쪽 아래에 있을 때

[구조]와 [음영] 설정

4 완성한 장식을 변형해서 붙여 넣는다

이대로는 평면 장식으로만 사용할 수 있지만, 모양을 변형해 입체물에 어울리도록 붙여 넣을 수도 있습니다. 구체에 붙이는 방법을 예로 살펴봅시다. [편집] 메뉴의 [변형]에서 [뒤틀기]를 이용합니다. 평면 장식이 구체의 면을 따라 자연스럽게 붙어 보이도록 알맞게 조절합니다. 붙인 뒤에는 불투명도를 낮추거나 어색하지 않게 브러시로 다듬습니다.

입체의 면에 맞게 장식을 변형한다

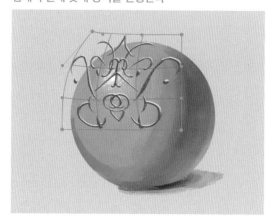

브러시로 덧그려 어색하지 않게 정리한다

05 돌바닥 그리는 법

돌바닥을 그려보자

1 지면의 밑바탕을 그린다

여러 개의 디딤돌로 채워진 바닥 그리는 법을 살펴봅시다. 먼저 땅바닥 그리는 법(P.80)을 참고해 밑바탕을 만듭니다. 큰 브러시로 전체를 얼룩덜룩하게 칠합니다. 아직 돌바닥의 윤곽을 그리지는 않았지만, 추후 묘사할 돌의 짜임을 의식해서 칠하면 완성했을 때 더 자연스럽습니다.

큰 브러시로 전체를 얼룩덜룩하게 칠한다

2 돌바닥의 형태를 그린다

부드럽고 가는 브러시로 바닥에 깔린 돌의 가이드 선을 그립니다. 직선이 아닌 프리 핸드로 그리는 편이 나중에 자연스럽게 묘사하기 좋습니다. 자를 사용해 선을 긋다 보면 정보량이 적어지고, 나중에 두께를 표현하기도 어렵습니다. 적당히 어긋나게 그리면서 굴곡을 살려 주세요.

안쪽은 상하로 압축된 형태로 그린다

3 돌바닥의 빈틈에 그림자를 그린다

돌바닥 사이의 틈에 그림자를 그립니다. 계속 강조하는 내용이지만, 사물과 사물 사이의 틈새 그림자 표현이 중요합니다. 여기서는 앞쪽에 크고 강한 그림자를 넣습니다. 안쪽의 돌바닥은 공간이 위아래로 압축되고 돌 두께 때문에 홈이 잘 보이지 않습니다. 모든 틈새에 균일한 그림자를 넣지 않도록 주의하세요.

선명한 그림자를 돌 사이에 그린다

안쪽의 틈새는 그림자를 약하게 넣어야 자연스럽다

안쪽의 틈새에 그림자를 강하게 넣으면 어색하다

4 하이라이트와 오염 정보을 더한다

색, 실루엣, 틈새 그림자를 그리고 나면 형태는 거의 완성됩니다. 이제 디테일을 그려볼게요. 먼저 바닥에 깔린 돌 가장자리(면의 경계)에 하이라이트를 넣습니다. 돌의 종류에 따라 차이는 있지만, 광택이 있는 매끄러운 재질이 아닌 이상 강한 하이라이트는 넣지 않습니다. 하이라이트를 너무 많이 넣거나 소재와 상관 없이 기계적으로 넣어 버리면, 돌처럼 보이지 않으니 주의하세요

면의 경계 부분에 하이라이트를 넣는다

5 자연스러운 균열을 더한다

돌바닥이 너무 말끔한 듯해서 균열을 조금 넣어 보았습니다. 설정상 깨끗한 돌바닥이어도 괜찮다면 이전 상태를 써도 무방합니다. 단 오래된 폐허의 바닥은 모서리가 부서지거나 패인 부분이 생깁니다. 또 평탄한 부분 위주로 사람이 다니기 때문에 우묵하게 닳기 쉬워요. 이런 흔적으로 시간의 경과를 표현하면 설득력이 생깁니다.

바닥의 돌에 균열과 왜곡을 추가한다

6 틈새에 자란 풀을 그린다

풀이 자라난 모습을 그려서 좀 더 정보를 추가해 볼게요. 너무 세밀하게 그릴 필요는 없고, 바닥의 틈새에 녹색을 조금 넣으면 충분합니다. 녹색은 가시광선 중 빨간색과 파란색 사이에 있어 비교적 안정적으로 인식할 수 있는 색이며, 밝기를 느끼기 쉬운 색이기도 합니다.
배경에 녹색을 넣는 것은 보기 좋은 화면을 만드는 가장 간단한 방법일지도 모릅니다.

바닥의 돌 사이에 풀을 그린다

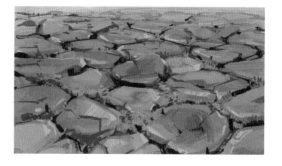

06 분수대 그리는 법

🖋 분수대를 그려보자

1 분수대의 수조와 물을 그린다

일단 분수대의 토대가 되는 원형 수조를 그립니다. 어느 정도 물을 가둘 수 있도록 높이가 있는 벽으로 둘러진 형태입니다. 색이 확연히 구분되도록 지면보다 밝은색을 칠합니다. 수면 부분은 호수 그리는 법(P.100)을 참고하세요. 지금 시점에서는 아직 대비를 약하게 그려 둡니다.

분수에서 흐르는 물이 담기는 수조를 그린다

수조 안의 물을 그린다

2 물 분출구를 그린다

수조 중심에 분출구를 그립니다. **분출구의 실루엣은 주변에서 흔히 볼 수 있을 법한 모양으로 잡았습니다.** 흐르는 물이 얕게 고이는 접시 형태의 단을 분출구 밑에 붙이면 더 그럴싸해 보입니다. 분출구의 소재는 수조와 같은 재질(돌)로 그립니다.

물 분출구를 그린다

3 장식을 더한다

전체적인 형태가 만들어졌으니 세부 묘사를 합니다. 물이 고이는 수조에 장식과 굴곡을 좀 더 자세하게 그려 넣습니다. 단, 너무 과하게 넣으면 오히려 자연스럽지 못하고 붕 뜨게 됩니다. 조각된 형태나 문양을 그려 넣을 때는 소재의 특성을 고려해 자연스럽게 새겨진 형태가 되도록 주의합니다.
금속 장식 그리는 법(P.180)의 테크닉을 참고해서 장식을 더해도 좋습니다.

돌의 장식과 요철을 그려 넣는다

4 물줄기를 그린다

분출되는 물줄기는 하나하나 섬세하게 표현하기보다는 덩어리로 그려야 복잡한 물의 흐름을 표현하기 좋습니다. 나무를 그릴 때와 마찬가지로 덩어리를 인식하는 것이 중요해요. 또한 비 그리는 법에서 살펴봤듯이 분출된 물이 수조로 떨어지면서 물방울이 튄다는 점도 잊지 마세요. 분출구 부근에서는 물살이 강하게 솟아오르므로 거품이 많이 생깁니다.

분출되는 물은 너무 투명하지 않게 그리는 편이 자연스럽습니다. 물줄기를 그린 후에 빛이 닿는 부분에 하이라이트를 넣으면 완성입니다.

분출구에서 흐르는 물을 그린다

흐르는 물과 물에 젖은 돌에 하이라이트를 넣는다

배경과 캐릭터가 겉도는 문제의
원인과 대처법

 ## 배경과 캐릭터의 대비를 조절한다

캐릭터와 배경이 어우러지지 않고 겉도는 문제의 원인은 대부분 색에 있습니다. 이를 해결하는 첫 번째 포인트는 캐릭터의 대비와 배경의 대비가 조화를 이루도록 맞추는 거예요. 캐릭터의 대비가 너무 강하거나 배경의 대비가 너무 약하면 서로 분리되어 있는 것처럼 보이니 주의하세요.

애니메이션 캐릭터를 배경에 배치할 때는 대개 캐릭터의 대비가 약하기 쉽습니다. 배경에 비해 캐릭터가 너무 밝지 않은지 확인하고, 배경과 캐릭터의 대비가 맞도록 적절히 조절합니다. 이때 색의 조정은 [곡선]을 사용하면 좋습니다.

배경에 비해 캐릭터의 대비가 약하다

배경과 캐릭터의 대비를 적절히 조절하면 잘 어우러진다

배경의 색과 캐릭터의 색을 맞춘다

두 번째 포인트는 주변광에 있습니다. 주변광이란 주위 환경에서 반사되어 비치는 간접적인 빛을 말합니다.

간단히 배경의 색과 캐릭터의 색을 맞추는 것으로도 캐릭터와 배경이 잘 어우러질 수 있습니다.

배경의 색을 스포이트로 찍어서 캐릭터에 조금씩 더하는 것이 포인트입니다. 예를 들어 푸른 하늘이 배경이면 캐릭터의 그림자 쪽에 푸른 색감을 약간 더하거나, 지면에 풀이 있는 배경이라면 캐릭터의 발 부근에 녹색을 약간 넣으면 됩니다. 주변의 색과 캐릭터의 색을 적절히 활용하는 것이 캐릭터와 배경의 조화를 잡는 중요한 포인트입니다.

주변광을 캐릭터에 더하면 더욱 조화로워진다

전체에 연한 색 레이어를 올린다

세 번째 포인트는 전체에 연한 색을 올리는 것입니다.

이때 [오버레이] 모드 레이어를 사용하면 대비가 무너져 버리므로 [표준] 모드나 [곱하기] 모드로 배경색(이번에는 파란색)을 채우고, 불투명도를 10~20% 정도로 조절합니다.

이렇게 하면 대강이나마 화면의 색감을 통일할 수 있어요.

비교적 간단히 캐릭터와 배경의 조화를 잡을 수 있는 방법이지만, 어디까지나 임시방편이므로 기본적으로는 앞서 소개한 방법으로 전체적인 대비와 색감을 조절해 확실히 맞춰 주세요.

레이어 전체에 배경색을 연하게 넣어서 색감을 통일한다

레이어 구성 : '그룹 2'에 원본 그림을 넣고 '레이어 9'로 색을 채운다

08

Making

주인을 잃고 폐허가 된 온실 정원

Garden ruins that has lost his master

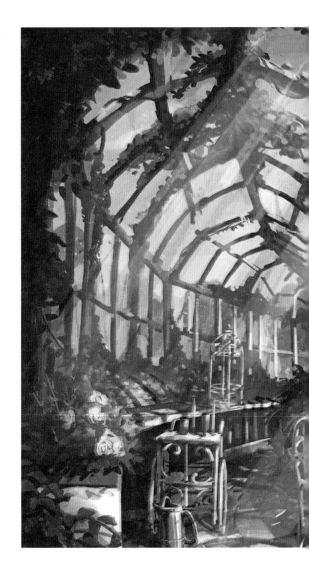

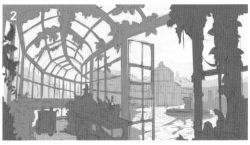

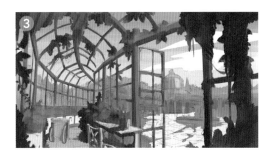

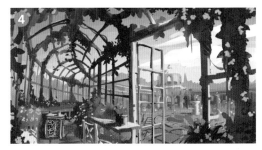

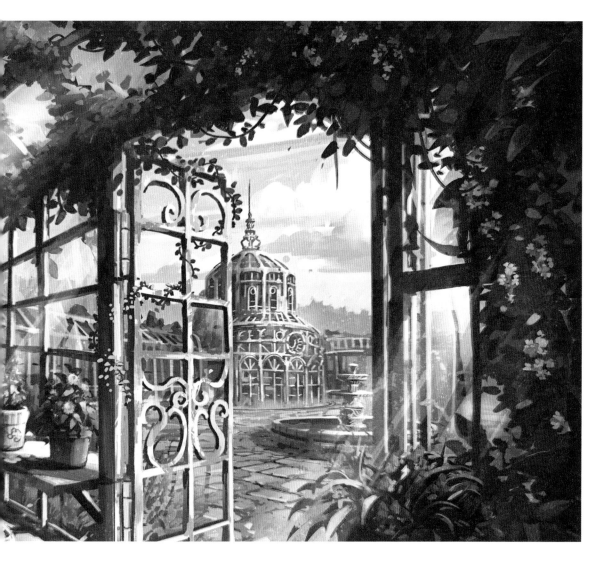

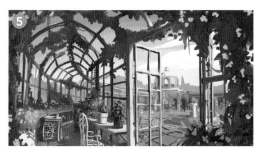

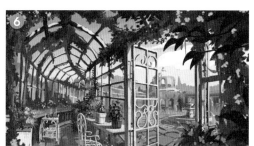

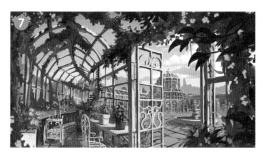

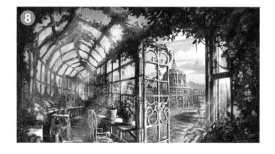

08 메이킹 '주인을 잃고 폐허가 된 온실 정원'

1 전체적인 구도를 구상한다

먼저 러프 선화로 전체적인 구도를 구상합니다. 안쪽으로 향하는 흐름을 의식하면서 구도를 잡아 볼게요.

유리 온실의 통로 안쪽에서 정원을 바라보는 구도가 떠올라, 통로부터 그리기 시작했습니다. 그림의 이미지가 정해지지 않았을 때는 일단 그리고 싶은 것부터 그려보세요. 여기서는 의자와 화분을 올린 테이블을 넣고 싶어서 가장 먼저 그렸습니다.

통로 바닥과 건물 실루엣의 흐름이 오른쪽 먼 곳으로 향하도록 구도를 잡아 깊이를 표현해 나갑니다. **이렇게 전체 실루엣이나 배치의 흐름을 의식하면 사물을 배치하는 작업이 편해집니다.** 러프 선화는 질감이나 디테일보다 실루엣을 의식하고 그려 나가야 합니다.

안쪽으로 향하는 흐름을 의식한다

깊이의 흐름을 따라서 사물을 배치한다

2 전반적인 요소를 배치해 그린다

그림의 전반적인 구성 요소를 그립니다. 지금 시점에서 색이 들어간 상태를 최대한 이미지화하면 나중에 채색과 묘사가 편해집니다.

대강의 배치를 정한다

3 회색으로 실루엣을 잡는다

그림의 구성 요소가 대략 정해졌으니, 회색으로 실루엣을 칠합니다. 앞쪽은 어둡게, 안쪽은 밝게 잡습니다.

구성 요소가 많아서 근경, 중경, 원경으로 나눠서 실루엣의 명암을 나누었습니다. 이 시점에서 전체 실루엣을 대략적으로 점검해 두세요.

각 덩어리의 실루엣을 나누고 레이어도 구분한다

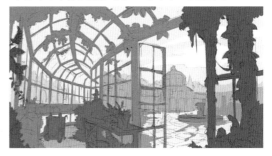

4 전체 색의 구성을 정한다

지금부터 색을 올리면서 그려 나갈게요. 앞서 잡은 실루엣 내부에 색을 칠합니다. 우선 하늘색부터 정하고 건물, 식물, 지면 등 면적이 넓은 순서대로 고유색을 정합니다. 아직 세세한 음영은 신경 쓰지 않아도 돼요. 단, 광원(태양)의 위치가 어디인지는 확인하고 진행해야 나중에 수정할 일이 적습니다.

고유색을 넣는다

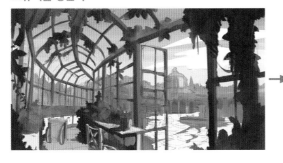

그림자를 대강 넣는다

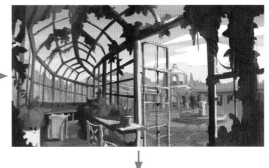

대강의 색을 칠한 다음 정원에 핀 꽃의 색을 정하면서 전체적인 분위기를 확인합니다. 모든 색을 세세하게 정할 필요는 없지만, 이번 그림에서는 꽃과 풀의 인상이 강하므로 일단 색을 입혀서 전체적인 색감을 잡아 보는 거예요. 그러면 그 이미지를 기준으로 그려 나갈 수 있습니다. 가급적 작업 초기에 전체의 이미지를 파악해 두면 이후의 작업이 매끄럽게 진행됩니다.

꽃 등 눈에 띄는 포인트에 색을 넣는다

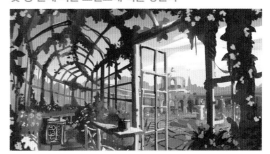

5 그림자 쪽에 보라색을 더한다

푸른 하늘이 있는 화면이므로 그림자 쪽에 하늘의 반사광을 넣습니다. 어두운 보라색을 선택해 그늘지는 부분에 조금씩 더합니다. 그림자 색은 화면의 인상을 크게 좌우하므로 먼저 처리해 두는 편이 좋습니다. 나중에 그림자 색을 통일해도 되긴 하지만, 아무래도 전체 색상의 이미지를 정하고 진행하는 편이 고민을 줄일 수 있어요.

대강의 실루엣과 고유색과 그림자 색이 정해졌으므로 그림 전체의 이미지는 거의 잡았습니다.

그림자에 보라색을 더한다

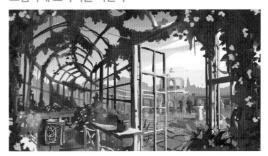

6 시선이 가는 포인트부터 묘사한다

지금부터 조금씩 묘사를 더합니다. 묘사는 전체를 고르게 하는 것이 아니라 보여주고 싶은 포인트, 시선이 가는 포인트부터 시작하는 편이 좋습니다.

이번에는 앞쪽 테이블 위의 화분부터 그렸습니다. 녹색 잎과 갈색 화분 등 각각의 실루엣이 명확해지게 그린다고 생각하면 쉽습니다.

시선이 가는 부분부터 묘사한다

앞서 만들어 놓은 밑색과 대강의 실루엣을 바탕으로 디테일, 그림자, 색을 추가해 나갑니다. 이번 그림은 식물이 많으므로 실루엣의 인상에 신경을 썼습니다. 밝은 부분과 어두운 부분의 경계에서 실루엣이나 세세한 형태가 드러나기 쉬우므로 이 부분을 중점적으로 묘사합니다.

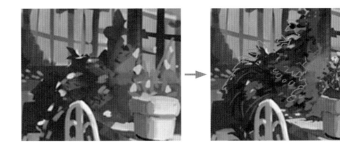

7 의자 실루엣을 다듬는다

앞쪽 의자의 실루엣도 다듬습니다. 의자처럼 실루엣 위주의 사물은 명확하게 그려야 그림의 완성도가 높아 보이고 정보량도 늘릴 수 있습니다.

지금처럼 단단하고 가는 형태를 그릴 때는 농도가 일정한 브러시로 샤프하게 그리고, 내부 그림자를 그려 넣으면 좋습니다.

실루엣의 불분명한 상태

명확해지면 보기 좋은 그림이 된다

8 통로 주변의 식물의 묘사한다

화면 중심에 가까운 통로 주위의 식물에도 디테일을 조금씩 추가합니다. 그림자의 보라색을 살리면서 미세한 잎 실루엣을 추가합니다. 잎 실루엣의 크기나 세밀함은 스케일감에도 영향을 미칩니다. 이 부분은 화면 속에서 비교적 앞에 위치하므로 조금 큰 잎으로 그립니다.

온실 안의 식물을 묘사한다

빛이 닿는 쪽에 고유색인 녹색으로 잎의 실루엣을 그려줍니다. 빛의 면과 그림자 면 양쪽에서 잎의 실루엣이 강하게 드러나면 혼잡한 인상이 됩니다. 이번처럼 실외 그림에서는 빛을 받는 쪽에 낱장의 잎 실루엣을 조금 보여주어도 충분합니다.

처음에는 한 장씩 잎을 그리는 것이 아니라 덩어리로 그리고, 실루엣 바깥쪽에서 안쪽으로 향하게 그린다

9 개별 형태를 확인하기 쉬운 것부터 먼저 묘사한다

그림 속에는 단독으로 형태를 구분할 수 있는 것과 여러 개가 합쳐진 덩어리로 보이는 사물이 있습니다. 원경은 대부분이 덩어리로 보이지만, 앞쪽에 있는 꽃이나 테이블은 비교적 구분이 쉽습니다. 개별 형태로 구분하기 쉬운 것을 먼저 그리는 편이 시선의 흐름을 만들기 쉽고, 그에 맞춰 다른 부분을 묘사하기도 편합니다.

개별 형태로 구분하기 쉬운 사물은 실루엣을 가볍게 다듬으면 그럴듯해진다

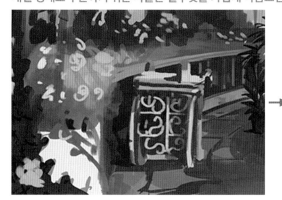 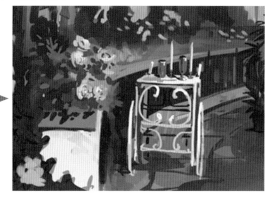

10 기둥의 실루엣을 정리한다

온실의 기둥 실루엣을 정리합니다. 형태가 흐릿한 부분을 수정하고 중간중간 부러진 부분을 추가해 폐허 느낌을 살립니다. 가는 테두리처럼 보이는 실루엣은 내부 그림자보다 실루엣의 모양이나 전체 색이 중요하므로 세밀하게 묘사하기 전에 어떤 형태로 표현하고 싶은지 꼼꼼히 검토하면 좋습니다.

묘사할 부분을 정한다 **실루엣을 다듬으면서 묘사한다** **묘사 후의 모습**

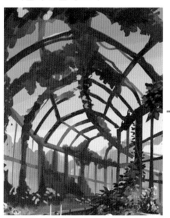 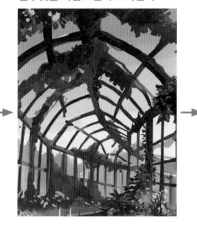 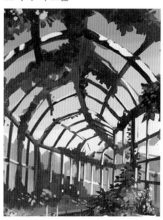

기둥을 묘사한 상태

⑪ 안쪽 건물을 묘사한다

멀리 위치한 건물을 묘사합니다. 러프한 실루엣을 잡을 때 회색 톤으로 대강 그려 놓았는데, 본격적으로 묘사하면서 처음에 정한 색을 조금씩 수정해 색의 폭을 넓혀가는 감각으로 그렸습니다.

우선 전체 형태를 확인하고 어디에 그림자가 생기고 어디에 빛이 닿는지 생각합니다.

살짝 밑칠을 한 상태라 어느 정도 실루엣이 보인다

입체의 면을 따라서 건물의 철골을 추가합니다. 유리창과 건물 철골은 다른 색으로 칠해 차이를 둡니다. 여기서 건물의 분위기를 어느 정도 잡았다면 좀 더 세밀하게 그려 나갑니다.

실루엣을 살리면서 그림자를 넣는다

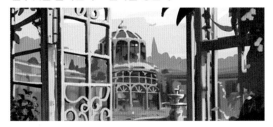

브러시 크기를 조절하면서 철골을 더 정교하게 그립니다. 큰 브러시는 처음에 대략적인 실루엣을 잡을 때 편리하지만 세밀한 부분은 그리기 어려워요. 초반에는 큰 브러시, 중반 이후는 작은 브러시로 그리면 좋습니다.

세밀한 장식을 더한다

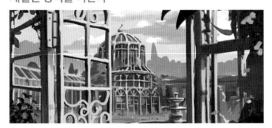

전체를 어느 정도 그린 상태에서 묘사가 부족한 부분이 있는지 확인한다

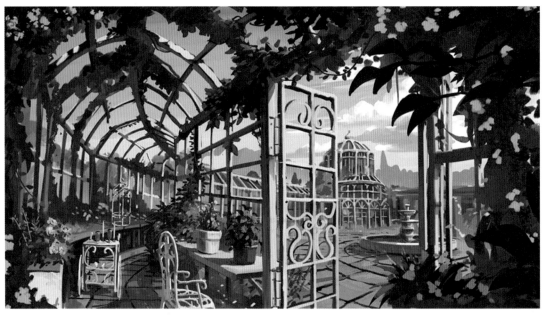

12 꽃을 묘사한다

식물도 묘사를 추가합니다. 처음에 대강 정했던 색과 실루엣을 살리면서 빛의 면과 그림자 면의 색을 더해 갑니다. 이때 어두운 색과 밝은색을 너무 많이 사용하지 말고, 처음에 잡아 둔 전체적인 명암의 균형을 유지하면서 적절히 묘사하는 것이 좋습니다.

밑칠을 한 상태

밑칠한 색을 이용해 묘사한다

묘사한 상태

바닥에도 이끼와 풀을 추가합니다. 본래 있던 사물에 디테일을 추가할 때는 본래의 형태에 맞추어 묘사를 더해야 일체감이 생깁니다.

바닥에 풀을 추가하기 전

바닥에 풀을 추가한 상태

13 좌우 반전으로 전체의 밸런스를 확인한다

그림을 좌우로 반전하고 전체 밸런스를 확인합니다. 반전으로 그림의 밸런스를 확인하는 것은 잘 알려진 방법이지요. 다만 너무 자주 반전을 하면 그림이 좌우 대칭에 가깝게 될 수 있고, 작업 흐름이 끊길 수도 있으므로 주의하는 것이 좋습니다. 일단 그리고 싶은 것을 대략적으로 그린 후 수정할 때 좌우 반전을 활용하는 정도가 적당합니다.

좌우 반전은 편리하지만 사용에 주의한다

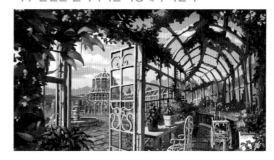

14 깨진 유리를 추가한다

정원에 깨진 유리를 추가합니다. 투명한 사물은 처음보다는 마지막에 그리는 편이 작업이 편합니다. 유리의 투명함을 표현하려면 유리 너머로 보이는 풍경이 있어야 하기 때문이지요. 깨진 부분을 그릴 때는 [올가미 도구]를 사용하면 편리합니다. [올가미 도구]로 선택하면 날카로운 실루엣을 만들기 쉽습니다.

깨진 유리를 날카로운 실루엣으로 그린다

15 전체를 조절하면서 이펙트를 더한다

끝으로 전체 묘사와 밸런스를 조절하면서 [오버레이] 모드로 쏟아지는 햇살을 표현합니다. 군데군데 빛 입자도 추가해 공기 중의 먼지를 표현합니다. 미세한 먼지를 추가할 때는 작은 입자가 분산되는 브러시를 사용해 [오버레이]로 올리고 지우개로 적당히 지우면 됩니다. '커스텀 브러시12'로 그릴 수도 있습니다.

온실의 천정으로 비스듬히 들어오는 햇살은 '커스텀 브러시3'을 사용했는데, 불투명도를 20~30%로 낮추고 밝은 노랑에 가까운 R 251, G 246, B 230의 색으로 그렸습니다.

이후 [오버레이] 모드로 '커스텀 브러시2'를 사용해 같은 계열의 노란 색으로 밝은 빛을 더했습니다.

전체의 밸런스를 보면서 하이라이트 등을 추가하면 완성입니다.

입자가 분산되는 브러시를 사용한다(커스텀 브러시12)

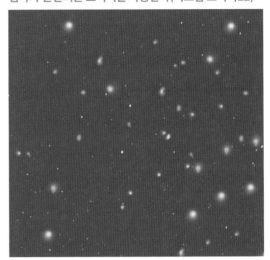

전체를 조절하면 완성

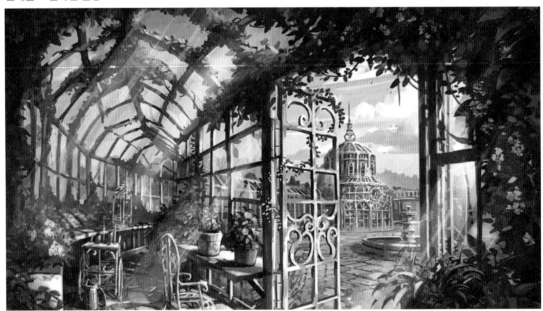

196

PART

7

고성을 지키는
기계병

성이나 바다 등 배경을 그릴 때 자주 등장하는 자연물 그리는 방법을 소개합니다.
더불어 하이라이트 그리는 법이나 이미지 연상의 중요성 등 그림 그리는 데 도움
이 되는 사고법을 살펴봅니다. 복잡한 사물일수록 본격적인 작업 전에 대략의 형
태를 이미지화하거나 관련 자료를 조사해 두는 것이 중요합니다. 복잡한 배경을
세세하게 그리다 보면 오랜 시간이 걸리고 어느 한 부분에 지나치게 매몰되거나
방향을 잃기 쉽습니다. 무작정 그리기보다는, 다양한 자료를 참고해 전체 이미지
를 머릿속에서 만드는 것부터 시작해 보세요.

체크 포인트　　　**난이도 ★★★★★**

- 머릿속으로 이미지를 구상하는 것의 중요성
- 하이라이트 그리는 법
- 현실에 없는 사물을 디자인하는 방법
- 메카닉을 그리는 포인트
- 성 그리는 법
- 바다 그리는 법
- 마무리 작업에 유용한 테크닉
- 그릴 것이 떠오르지 않을 때의 대처법
- 메이킹 '고성을 지키는 기계병'

머릿속으로 이미지를 구상하는 것의 중요성

머릿속으로 그림의 이미지를 만든 다음 그리기 시작한다

정보량이 많은 그림을 그릴 때 작업 시간을 단축하려면 머릿속으로 이미지를 만든 후 작업에 들어가야 합니다.

배경을 그릴 때는 많은 오브젝트를 화면에 담아야 하는데, 하나하나의 형태를 잡기 위해 그렸다 지웠다를 반복하면 너무 많은 시간이 소요됩니다.

그리기에 앞서 완성 이미지를 머릿속에 잘 만들어 두면 도중에 작업을 중단하거나 불필요한 시행착오를 겪는 일을 줄일 수 있습니다.

저는 작업 시간이 촉박한 때라도 바로 시작하지 않고 눈을 감고 이미지를 잡는 과정을 꼭 거칩니다. 그동안은 자료도 보지 않습니다. 이미지를 떠올리는 시간을 얼마나 충실히 실천하느냐에 따라 실제 그림의 완성도가 달라지거든요.

바로 손을 움직이지 않고 연상하는 시간을 가진다

이미지를 종이에 투영한다

머릿속에 이미지를 만들었다면 이제 그리기 시작합니다. 이때도 무작정 손을 움직이는 것이 아니라, 머릿속 이미지를 '종이에 투영'한다는 감각을 가지는 것이 중요해요. 저 역시 곧바로 손을 움직이지 않고, 흰 종이 위에 이미지가 겹쳐 보이는 것을 상상합니다. 물론 처음에는 쉽지 않아요. 머릿속으로 '여기는 OO을 둔다', '투시안내선은 이쯤' 같은 식으로 종이 위에 시뮬레이션하는 듯한 감각입니다. 작업 스케줄에 여유가 있을 때는 그림을 그리는 시간보다 이렇게 상상하거나 자료를 찾아보는 시간이 더 길어지기도 합니다. 시간이 없을 때는 단 5분이라도 좋으니 머릿속 이미지를 종이에 상상해 본 후 작업에 들어갑니다.

앞으로 그릴 그림을 눈으로 종이 위에 그려본다

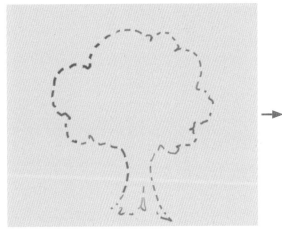

이미지를 종이에 투영하는 감각으로 그린다

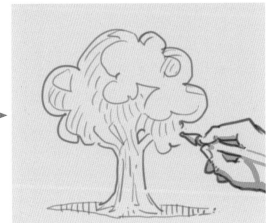

이미지 트레이닝으로 추천하는 방법

1 거울을 상상한다

이미지 트레이닝으로 추천하는 첫 번째 방법은 거울을 이용해 이미지를 연상하는 것입니다. 거울은 우리 눈에 보이는 현실의 상을 실시간 이미지로 반영하는 유일한 매체라고 생각합니다. 구체적인 요령은 평소 사물을 볼 때 '그 뒤에 거울이 있다'고 가정하는 거예요. 사물 뒤에 거울에 있다면 어떤 이미지가 비칠까 머릿속으로 상상합니다.

이 트레이닝의 장점은 자신이 상상한 이미지가 올바른지 어떤지, 실제로 거울을 놓거나 사물 뒤를 직접 봄으로써 즉시 확인할 수 있다는 거예요. 사진을 찍어도 비슷하게 확인할 수는 있지만, 거울은 하나의 사물을 다른 각도에서 동시에 볼 수 있다는 점이 다릅니다. 이것이 숙달되면 거울 없이 상상력만으로 사물의 다양한 각도를 머릿속에 그릴 수 있습니다.

거울 앞에서 눈을 감고 포즈를 취한 다음, 상상한 내 모습과 거울에 비친 모습이 어떻게 다른지 비교하는 훈련도 좋습니다. 익숙한 내 모습도 상상하기 쉽지 않아요. 눈을 뜨면 거울에 비친 실제 모습과 상상의 차이를 바로 알 수 있어서 좋습니다. 이렇게 이미지의 정확도를 높이는 훈련을 하면 그림을 그릴 때도 빠르게 이미지를 떠올릴 수 있습니다.

사물의 뒤에 거울이 있는 모습을 상상해 보자

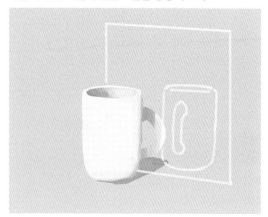

2 눈앞의 사물을 복사하는 연습

'입체는커녕 평면도 상상하기 어렵다'고 하는 사람은 평면으로 상상하는 훈련부터 시작하면 됩니다. 요령은 '눈앞에 있는 사물을 바로 옆에 복사하듯이' 상상하는 거예요. 회전시키거나 뒤쪽을 상상할 필요가 없습니다. 그 모습 그대로 옆으로 투영해 보세요. 언제 어디에서나 가능한 훈련입니다. 그림을 그리지 않고도 모작이나 데생에 상당하는 훈련을 간단히 할 수 있습니다.

사물을 바로 옆에 복사하듯이 상상한다

3 자신의 몸을 이미지화한다

내 몸의 정보는 다른 인체 모델을 자료로 삼는 것보다 훨씬 정보량이 많아 좋은 참고가 됩니다.

신체의 감각을 이용하는 방법은 이미지 트레이닝을 할 때 특히 유용해요. 눈을 감고 자신의 몸을 만지면서 형태를 떠올리거나, 지금 자신의 포즈를 객관적으로 바라본 상태를 상상한 다음 그 모습을 그려보는 식으로 진행합니다.

자신의 감각을 바탕으로 그림을 그릴 수 있으므로 아주 좋은 이미지 트레이닝이 됩니다. 꼭 시도해 보세요.

자신의 몸에 의식을 집중해 신체 각 부위를 상상한다

02 하이라이트 그리는 법

거울 반사와 확산 반사

하이라이트를 그릴 때 알아두어야 할 중요한 원리가 거울 반사와 확산 반사입니다. 사물에 빛을 비출 때 사물 표면에서 일어나는 반사의 유형을 말하는데, 거울 반사는 거울처럼 매끈한 면에서 일어나는 반사입니다. 사물의 면에 대해 빛의 입사각과 반사각이 같습니다. 한편 확산 반사는 울퉁불퉁한 면에 닿은 빛이 여러 방향으로 확산되듯이 반사하는 것입니다.

두 가지 반사는 동시에 일어나지만, 비율은 반사면의 질감에 따라 다릅니다. 광택이 강한 재질에서는 거울 반사가 강하며, 흔히 말하는 하이라이트가 거울 반사에 가깝습니다. 실외라면 햇빛, 실내라면 조명의 빛이 거울(면)과 같은 사물의 면에 반사됩니다. 하이라이트를 그릴 때는 반사하는 면을 거울이라고 생각하면 하이라이트의 위치나 크기를 정하기 쉽습니다.

거울 반사와 확산 반사

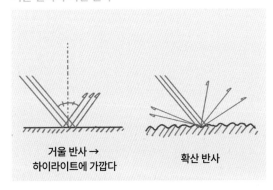

거울 반사 →
하이라이트에 가깝다

확산 반사

시점과 광원의 위치로 히이라이트를 전한다

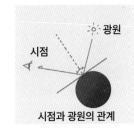

광원
시점
시점과 광원의 관계

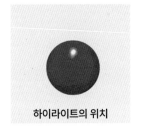

하이라이트의 위치

보는 시점을 기준으로 반사면과 광원의 위치를 생각한다

하이라이트를 넣을 때는 사물을 바라보는 시점과 반사면의 방향, 광원의 위치 이 세 가지의 관계성을 의식하는 것이 중요합니다. 하이라이트는 반사면의 방향에 대해서, 광원의 위치와 보는 시점이 대칭이 되는 지점에 넣습니다. 광원의 위치와 이를 거울 반사하는 반사면의 방향을 의식하면 대강 어디에 하이라이트가 들어가는지 알 수 있습니다. 아주 엄밀하게 따질 필요는 없지만, 기본적인 원리로 알아두면 편리합니다.

광원의 위치와 보는 시점을 고려한
하이라이트의 위치

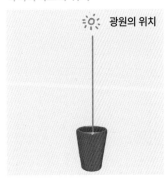

광원의 위치

가까이 본 모습

하이라이트를 넣는 법

세 가지의 관계를 나타낸 그림

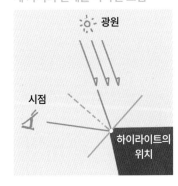

광원
시점
하이라이트의
위치

면이 없으면 반사도 없다

빛이 반사되려면 면이 필요하고, 면이 없으면 하이라이트도 없습니다. 상자를 예로 살펴보면, 상자 모서리에 하이라이트가 들어가려면 모서리가 어느 정도 둥그스름해야 합니다. 아주 뾰족한 형태라면 반사될 공간(면)이 없는 것이죠. 시점이 향한 입체의 면이 어떤 형태인지, 둥그스름한지 뾰족한지를 생각하면 하이라이트를 그리기도 쉽습니다.

모서리가 뾰족하면 하이라이트를 넣지 않는다

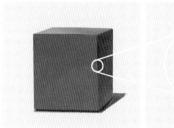

모서리가 둥그스름하면 하이라이트를 넣는다

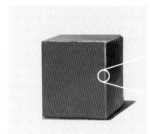

하이라이트로 질감을 표현한다

하이라이트의 형태와 선명도에 따라 사물의 질감을 달리 표현할 수 있습니다. 예를 들어 다소 거친 느낌으로 넓게 하이라이트를 넣고 윤곽도 흐리게 하면 거친 질감의 사물로 보입니다. 반대로 날렵하고 선명한 하이라이트를 넣으면 사물이 반들반들하고 매끄러운 질감으로 보입니다. 사물의 질감이 매끄러운지 거친지만 구분해도 하이라이트를 넣기 편합니다. 표면이 매끄러운 물건에는 부분적으로 선명한 하이라이트를 넣고, 거친 물건에는 옅은 하이라이트를 넓고 흐릿하게 넣으면 됩니다.

매끄러운 면에는 선명한 빛을 넣는다

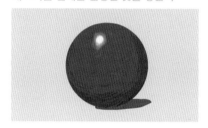

거친 면에는 흐릿한 빛을 넣는다

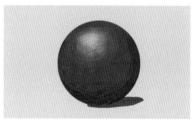

📝 Lesson 비닐봉지를 그린다

하이라이트를 그리기 힘든 사람은 비닐봉지 그리는 연습을 추천합니다. 매끄러운 비닐은 확산 반사를 하는 면이 없어서 하이라이트만으로 표현합니다. 비닐의 각도를 바꿨을 때 하이라이트가 들어가는 모양의 변화를 의식해서 그리면, 광원의 방향이나 면의 방향에 따른 하이라이트의 변화를 보다 쉽게 이해할 수 있습니다. 거울 앞에서 비닐의 각도를 바꿔 보면 하이라이트를 관찰하기 쉬우므로 추천합니다.

비닐봉지에는 하이라이트가 많이 들어간다

03 초현실적인 사물을 디자인하는 방법

현실에 있는 것의 덧셈으로 만든다

그림을 잘 그리기 위해서는 기본적으로 실물을 잘 관찰하는 것이 중요하지요. 평소 주변을 잘 관찰해 두면 일상적인 배경뿐 아니라 판타지의 세계, 현실에 없는 대상을 그리는 것도 어렵지 않아요.

초현실적인 오브젝트를 디자인할 때는 현실에 있는 것을 조합해 새로운 형태를 만드는 방식을 활용하면 쉽습니다. 예를 들면 현실에 존재하는 말과 새의 모습을 조합해 판타지적 인상이 가미된 새로운 생명체를 만드는 것이죠. 기존에 있는 것끼리의 '덧셈'으로 새로운 형태를 간단히 만들 수 있습니다. 생각 이상으로 기발한 디자인이 나올 수도 있을 거예요.

그리고 단순히 두 가지 사물의 형태를 조합하는 것뿐 아니라, 그 외 다른 사물의 일부 요소를 가미해 보세요.

예를 들어 앞서 예로 든 새로운 생명체(말+새)에 파충류 표피의 질감과 얼굴형 등을 더하면, 또 다른 느낌의 생명체가 됩니다. 발상을 조금 달리해 질감이나 일부 요소를 덧붙이기만 해도 표현의 폭이 한층 넓어집니다. 판타지 장르를 그릴 때는 어떤 밸런스로 현실의 것을 조합하는지가 중요합니다. 작가의 개성과 센스가 드러나는 부분이지요. 기본 포인트는 어느 정도는 통일감을 유지하는 형태로 조합하는 것입니다.

두 가지 사물을 조합하거나 그 외 다른 것의 일부를 더한다

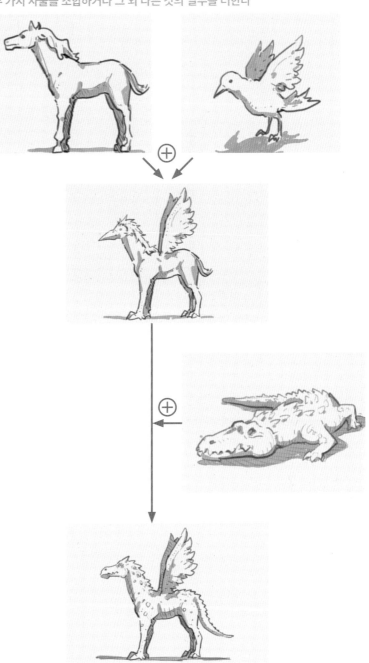

 뺄셈으로 만든다

기존의 사물에서 정보를 줄여 새로운 형태를 만드는 '뺄셈'의 발상도 있습니다. 예를 들어 '미래의 탈것'을 구상한다고 할 때 자동차에서 타이어를 빼 보세요. 그것만으로도 왠지 미래적인 느낌이 나는 탈것이 됩니다.

이렇게 현실에 있는 것의 일부를 없앰으로써 신선한 형태가 나오기도 합니다. '만약 ○○가 없으면 어떨까' 하는 상상을 해 보세요. 형태를 만들 때는 '덧셈'으로 정보를 더하기 쉬운데, 자칫 뒤죽박죽인 인상이 될 수 있어요. 그럴 때는 뺄셈으로 정보를 줄이면서 접근하는 것도 효과적이에요.

차에서 타이어를 빼고 미래의 차를 구상한다

 형태를 변형해 본다

무언가를 더하거나 빼지 않고 기존의 모양을 조금 변형해도 인상이 상당히 달라질 수 있습니다. 예를 들어 부분적으로 크게 키우거나 줄이기만 해도 판타지에 어울리는 오브젝트로 만들 수 있어요.

이런 식으로 현실에 있는 것에 다양한 가공을 하면 현실에 없는 오브젝트로 유용하게 활용할 수 있습니다.

위아래로 늘인다

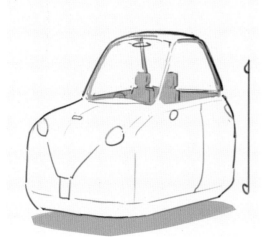

위아래로 줄인다

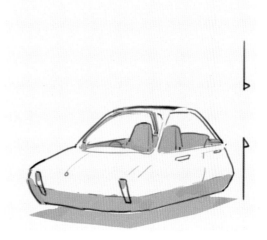

크기를 극단적으로 바꿔본다

크기를 극단적으로 바꾸는 것으로도 판타지 느낌이 물씬 풍기는 사물이나 세계관을 표현할 수 있습니다. 예를 들어 동물이나 곤충을 평균적인 크기보다 크게 그리는 것으로 초현실적인 느낌을 낼 수 있어요. **중요한 점은 한눈에 임팩트를 줄 만큼 실존하는 것과의 차이를 크게 두는 것입니다.** 약간의 차이로는 인상의 변화를 줄 수 없습니다. 크기 차이로 가상의 존재나 독특한 세계관을 표현하려면, 극단적으로 키우거나 극단적으로 작게 만들어야 어느 정도 효과를 줄 수 있어요.

바꾸기 전

거대하게 키운다

바꾸기 전

한쪽 팔만 과장되게 키운다

실루엣을 마음대로 그려본다

무엇을 그릴지 정하지 않고 실루엣부터 내키는 대로 그려봄으로써 새로운 것을 만드는 방법도 있습니다. 대상을 생각하지 않고 실루엣을 자유롭게 그린 다음 '이것이 우주선이라면 어떨까?', '이것이 생물이라면 어떨까?' 하고 상상해 보세요. 일단 마음에 드는 실루엣을 그리고, 필요한 오브젝트에 적용하는 식입니다. 그리려는 대상의 구체적인 설정이 정해지지 않았을 때 효과적입니다. 변형이나 복사가 쉬운 디지털 작업을 할 때 특히 추천하는 방법입니다.

실루엣을 그린 다음 내부를 상상한다

전혀 다른 용도로 활용한다

현실에 있는 사물을 다른 용도로 활용하는 방법으로도 현실에 없는 것을 만들 수 있습니다. 예를 들어 눈앞에 바나나가 있을 때 '이 바나나가 거대한 건물이라면 어떨까?' 하는 식으로 판타지 세계관을 상상할 수 있습니다.
기본적으로 현실에 있는 이미지를 빌려오지 않으면 새로운 것을 만들기가 쉽지 않아요. 덧셈이든 뺄셈이든 결국 어딘가에서 이미지를 가져와 발상을 전환하는 것이 독창적인 세계관을 만드는 데 중요한 역할을 합니다.

현실에 있는 이미지를 빌려온다

바나나를 건물이라고 상상하고 그린 일러스트

04 메카닉을 그리는 포인트

메카닉의 요소를 살펴보자

메카닉은 단순하게 말하자면 기계학적 구조와 기능으로 이뤄진 인공물이라고 할 수 있습니다. 차갑고 날카로운 인상, 진보한 과학기술의 대표적 이미지로 다뤄지며 주로 SF 장르에서 등장하지요. 메카닉을 그릴 때는 '기구 요소'와 '장갑 요소' 이렇게 두 부분으로 나눠 생각하면 쉽게 이해할 수 있습니다. 기구는 메카닉을 움직이게 하는 기능적인 부분이며, 장갑은 기구를 보호하는 외벽 부분입니다. 장갑은 생물 구조로 말하면 '외골격'에 해당합니다. 외골격을 가진 대표적인 생물은 곤충이 있지요. 그래서 메카닉을 그릴 때 곤충을 참고하면 도움이 됩니다.

메카닉을 보이는 대로
이해하려면 어렵다

기구와 장갑으로 나눠서 생각하면 이해하기 쉽다
곤충과 비슷하다

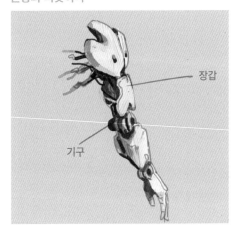

기구 요소를 살펴보자

메카닉의 각 요소를 세분화해서 살펴볼게요. 먼저 메카닉을 움직이는 역할을 하는 기구의 기능은 크게 두 가지로 나눌 수 있습니다. 첫 번째는 '회전 기능', 두 번째는 '이동 기능'입니다. 메카닉 내부의 기구 요소를 그릴 때는 '회전하는지, 이동하는지'를 확인하고 그에 알맞은 형태를 생각하면 그리기 쉬워요. 두 가지 기능이 메카닉 기구가 수행하는 최소한의 모션이라고 생각하면 되겠습니다.

기구는 '회전'하는 기능이 있다

회전

기구는 '이동'하는 기능이 있다

이동

일부분이 이동한다

장갑 요소를 살펴보자

장갑은 메카닉 내부의 기구를 보호하는 부분입니다. 장갑을 그릴 때 기억할 포인트는 장갑과 장갑 사이에는 반드시 틈이 있어야 한다는 것입니다. 틈이 없으면 원활하게 움직일 수 없습니다. 이 틈새를 의식하면서 장갑을 디자인하세요. 구체나 입방체등 단순한 입체를 하나 그리고, 칼집을 넣듯이 면을 분할하고 틈새를 강조해 그리는 연습도 도움이 됩니다. 면을 분할해 장갑의 형태를 만드는 식이지요. 장갑은 심플한 면을 분할한 형태로 그리는 것이 좋습니다. 면을 분할하는 방법은 '입체물 그리는 방법'(P.34)도 참고해 보세요.

심플한 입체를 그린다

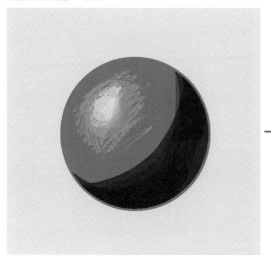

면을 분할하면 장갑을 그리는 연습이 된다

복잡한 부분과 단순한 부분의 강약을 이해한다

메카닉 요소는 기구와 장갑으로 나뉜다고 말했는데, 여기서 중요한 것이 두 요소의 밸런스가 메카닉의 외형을 좌우한다는 점입니다. '기구 = 복잡, 장갑 = 단순'이라고 생각하고, 복잡한 부분과 단순한 부분으로 강약을 만드는 것이 포인트입니다.

기구가 장갑에 거의 가려지는지, 아니면 기구가 상당 부분 노출되고 장갑은 일부에만 붙는지, 장갑의 면 크기는 어떤지 등에 따라 메카닉의 외형적 인상이 정해집니다. 이때 복잡한 부분과 단순한 부분 중 어느 한쪽이 많아야 강약이 생겨 보기 좋습니다. 복잡한 부분과 단순한 부분의 차이를 의식하면서 그리면 그럴듯한 메카닉 디자인을 만들 수 있을 거예요.

강약이 없어 보기 좋지 않다

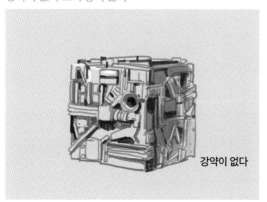

강약이 없다

장갑 부분이 많고 강약이 있어서 보기 좋다

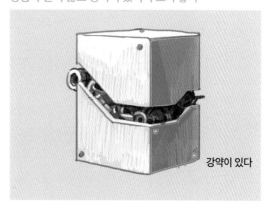

강약이 있다

05 성 그리는 법

🪶 성을 직접 그려보자

1 성의 실루엣을 그린다

먼저 선으로 대충 형태를 잡습니다. 선화로 형태를 잡을 때는 채색이 된 이미지를 떠올리면서 그리면 도움이 됩니다. 대강의 형태를 잡았다면 밑색을 칠해 성의 실루엣을 그립니다. 아직 묘사는 하지 않습니다.

선으로 성의 형태를 잡는다

회색으로 실루엣을 그린다

2 색을 대강 칠한다

이 단계에서 성에 어울리는 실루엣과 색으로 그렸는지 확인합니다. 색과 실루엣이 어색하거나 불분명하면 나중에 아무리 빛과 그림자 정보를 보완해도 좋아지기 어렵습니다.

회색 실루엣 상태에서는 내부의 굴곡을 알 수 없지만, 대략적인 고유색을 칠하면 알 수 있습니다. 만약 지금 시점에서 실루엣에 문제가 있다면 바로 수정합니다.

실루엣 내부에 고유색을 칠한다

3 그림자를 대강 그린다

전체적인 실루엣이 정해졌으므로 그림자와 굴곡 정보를 그려 넣겠습니다.

여러 원기둥과 상자의 조합으로 이루어져 있는데, 기본적으로 집 그리는 방법과 같습니다. 건물의 대략적인 형태가 눈에 들어오면, 입체의 면에 맞춰서 그림자를 그려 나갑니다.

창문과 문 등에 그림자를 그린다

4 디테일을 그린다

전체 이미지가 완성되면 디테일을 그려 넣습니다. 서양식의 성이라면 세세한 장식도 그려 넣습니다. 하이라이트는 지붕 끝부분 등에 최소한으로 넣습니다. 외벽에 사진이나 텍스처를 겹쳐서 벽돌 느낌을 더하는 것도 좋습니다. 이렇게 **디테일을 묘사하는 작업이 어렵게 느껴질 수도 있지만, 사실 그림 그릴 때 발생하는 실수는 대부분 색과 실루엣이 원인입니다.** 초반 단계에서 전체적인 밸런스를 확실히 잡았다면, 여기서는 사진 등을 사용해 간략하게 묘사해도 괜찮습니다.

전체를 확인하면서 디테일을 그린다

지붕의 색과 외벽의 색 차이를 둔다

성을 그릴 때의 포인트를 소개합니다. 먼저 **성의 외벽과 지붕의 색 차이를 명확하게 하는 것이 중요합니다.** 성의 건축 양식에 따라 차이가 있을 수 있지만, 보통은 지붕의 색과 외벽의 색이 확실히 구분되도록 하는 편이 보기 좋습니다.

색 차이로 강약을 만든다

색 차이가 없어 강약도 없다

성에 어울리는 실루엣을 의식한다

두 번째 포인트는 성에 어울리는 실루엣을 의식하는 것입니다. 성의 실루엣은 보통 끝이 뾰족한 형상과 사각형이 조합된 형태를 띱니다. **뾰족하게 솟은 높이를 강조한 실루엣이 서양식 성을 그릴 때의 포인트입니다.**

실루엣을 검토하는 일은 디테일을 그리는 것에 비해 시간이 많이 걸리지 않아서 오히려 대충 넘어가기 쉬운데, 대강의 실루엣을 제대로 의식하고 그리는 것만으로도 후반 작업의 부담을 줄일 수 있습니다. **자료를 볼 때는 디테일뿐 아니라 사물의 대략적인 실루엣이 어떤지 주의 깊게 살펴보는 것이 좋습니다.**

성이라는 것을 알기 쉬운 실루엣

성처럼 보이지 않는 실루엣
(건축 양식에 따라 다를 수 있음)

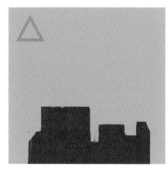

06 바다 그리는 법

🖋 파도와 해수의 흐름이 있다

바다는 매우 그리기 어려운 대상이지만 요소를 하나하나 분
해해서 보면, 기본적으로 물이나 강 그리는 방식과 비슷하게
생각할 수 있습니다.

물론 바다는 강과 달리 파도가 있으며, 조수의 흐름이나 물
보라(거품) 등의 정보가 더 많고 복잡합니다. 이 차이를 의식
하면서 그려봅시다.

거친 바다의 실루엣

🖋 호수나 물웅덩이는 수면이 고요하다

호수나 물웅덩이의 수면은 움직임이 거의 없이 고요합니다.
반면 바다는 끊임없이 복잡하게 움직이고 있어서 수면의 형
태와 반사도 복잡하지요. 날씨에 따라서 파도의 세기가 확연
히 달라지기도 합니다. 형태 변화가 굉장히 큰 사물로, 파도
의 움직임을 잘 포착해 그리는 것이 관건이라고 할 수 있습
니다.

호수의 실루엣

파도가 부딪치는 부분에 물보라와 거품이 생긴다

파도가 부딪치는 부분에 물보라가 생기는 것은 강과 같지만,
바다에는 조류가 있어서 하얀 물보라와 거품이 강보다 쉽게
생깁니다. 강은 한결같이 한 방향(낮은 곳)으로 흘러가지만,
바다는 아무것도 없는 곳에서도 조수와 바람 등에 의해 파도
나 물보라가 생깁니다.

바다를 그릴 때는 브러시를 무작정 움직이지 말고 조류나 파
도의 흐름을 생각하면서 그립니다. 파도의 흐름이나 물이 충
돌하는 부분에 보조선을 그어 활용해도 좋습니다.

바위에 파도가 부딪치는 장면

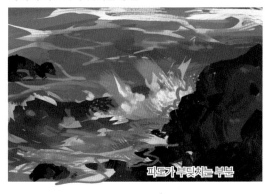

파도가 부딪치는 부분

바다를 직접 그려보자

1 짙푸른 색으로 바다의 밑바탕을 만든다

짙은 파란색과 녹색으로 밑바탕을 만듭니다. 명암이 너무 도드라지지 않도록 적당히 얼룩을 만듭니다. 수심이 깊은 바다는 바닥이 보이지 않는 부분이 많아서 물의 특성인 투과를 표현하기 어렵습니다. 바닷속으로 투과되는 빛은 바닥에 반사되어 돌아오지 않으므로 어둡게 그려두는 편이 바다를 표현하기 쉽습니다.

색의 얼룩을 만들면서 밑칠을 한다

2 파도의 그림자는 약하게 그린다

밑색을 칠한 다음 파도의 흐름을 의식하면서 **물결 표면과 굴곡을 그립니다. 연속된 산맥을 그리듯이 형태를 잡아 보세요.** 파도의 그림자는 너무 강하게 넣지 않도록 주의합니다. 파도의 굴곡을 지나치게 의식해 강한 그림자를 많이 넣으면 그림이 지저분해집니다. 전체적인 물결의 흐름(파도)이 어느 쪽으로 향하는지 처음에 정해 두면 그리기 쉽습니다.

솟아오른 파도의 그림자를 약하게 그린다

3 파도를 세부 묘사한다

부분적으로 큰 파도를 그립니다. **파도가 솟구쳐 오른 부분에는 빛이 투과되므로 밝은색을 넣습니다.** 보통 해수면은 물이 너무 많아서 투과 현상이 거의 보이지 않지만, 파도처럼 부분적으로 물의 층이 얇게 일어난 부분에는 빛이 투과됩니다. **밝은색은 채도를 약간 높였습니다.** 베이스는 밑색과 비슷한데, 채도를 약간 높이고 녹색 계열에 가깝게 조절한 뒤에 불투명도를 조금 낮췄습니다(R 28, G 129, B 166 정도).
파도가 수면과 부딪치는 부분에는 물결과 거품을 밝은색으로 그립니다. 먼저 큰 브러시로 부서지는 거품을 덩어리로 그린 다음 미세한 거품 실루엣을 그려 넣습니다.

해수면에서 솟구친 파도와 물보라를 그린다

4 해수면에 조수의 흐름을 표현한다

해수면에 일렁이는 조수의 흐름은 바다색보다 밝고 흰색이 섞인 파란색으로 그립니다. 브러시 크기를 작게 줄이면 좋습니다. 이러한 조류의 모양은 그물망을 연상하면 이해하기 쉽습니다. 우선 큼지막한 그물 형태로 그린 뒤에 작은 물결과 거품의 흐름을 그립니다.
자연물을 그릴 때는 다른 비슷한 자연물을 떠올려 보면 도움이 됩니다. 바다는 산맥이나 지면, 나무줄기나 뿌리를 참고해 보세요.

평면을 의식하고 해수의 흐름을 그린다

07 마무리 작업에 유용한 테크닉

먼지와 빛 입자를 오버레이로 더한다

평소 즐겨 사용하는 마무리 테크닉을 소개합니다. 첫 번째는 [오버레이] 모드로 먼지와 빛 입자를 겹치는 방법입니다.
노이즈나 입자 모양 브러시를 만들고, 완성 그림 위에 [오버레이] 모드로 연하게 올립니다. 그러면 마무리 단계에서 정보량을 더할 수 있습니다. 주의할 점은 먼지와 빛을 적당히 넣어야 한다는 점입니다. 너무 많이 넣으면 정성 들여 만든 그림의 밸런스가 무너지거나 화면이 혼잡해집니다.

사용한 [오버레이] 모드 레이어

마무리 작업 전 그림

[오버레이] 모드로 먼지와 빛을 올린 상태

노이즈를 소프트 라이트로 올린다

화면에 노이즈를 더하는 방법으로, 미리 준비한 노이즈 이미지를 더할 수 있습니다. 노이즈 이미지를 불러와서 레이어의 맨 위에 [소프트 라이트] 모드로 올리면(불투명도 10~20% 정도) 화면 전체에 노이즈가 들어갑니다.
공기 속의 먼지라기보다는 카메라의 노이즈 같은 이미지입니다. 노이즈 이미지는 하나만 준비해 두면 유용하게 쓸 수 있습니다. 이 역시 너무 강하게 넣지 않도록 주의합니다.

사용한 노이즈 이미지

노이즈를 올리기 전

[소프트 라이트] 모드로 노이즈를 올린 상태

✎ 색수차를 활용한다

화면 속의 색수차를 주는 방법도 자주 사용하는 테크닉입니다. 일단, 완성 그림의 레이어를 복제하고 결합하여 완성 레이어 복사본을 만듭니다. 이 레이어를 선택하고 채널 창에서 빨강만 선택합니다. 레이어 창으로 돌아가 복사한 레이어 전체를 선택합니다. 그 상태에서 [자유 변형]으로 레이어 전체를 5% 정도 확대합니다. 그러면 빨간색 채널만 5% 커지고, 화면에 색수차가 조금 나타납니다.

성능이 낮은 카메라로 사진을 찍은 듯한 색 차이를 표현할 수 있습니다. 리얼한 그림체나 컨셉아트 등에서 유효한 테크닉입니다.

채널 창

색수차가 있는 그림

색수차를 넣기 전(확대)

색수차를 넣은 후(확대)

✎ 하이패스를 활용한다

[하이패스]를 화면 전체에 넣는 방법도 있습니다. 이미지의 색 경계를 강조할 수 있어서 완성도를 세밀하게 높일 수 있습니다. 순서는 전체 레이어를 복제하고 결합한 뒤에 [필터] → [기타] → [하이패스](10pixel)를 넣습니다.

이것으로 그림 전체의 실루엣만 조금 강조된 회색 이미지가 만들어집니다. 이것을 완성 그림에 [소프트 라이트] 모드로 연하게 올리면(불투명도 30%), **경계가 약간 더 돋보여 강약이 있는 그림이 됩니다.**

[하이패스]를 적용한 레이어

[하이패스]를 적용한 레이어를 올리기 전

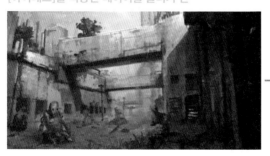

[하이패스]를 적용한 레이어를 올려 색 경계가 강조된 상태

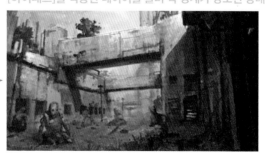

08 그릴 것이 떠오르지 않을 때의 대처법

✏️ 그리고 싶은 그림 요소를 리스트로 정리한다

'그리고 싶은 게 뚜렷하게 떠오르지 않아요.'라는 고민 상담을 간혹 받습니다. 그럴 때는 뭔가를 억지로 그리려고 애쓰기보다는 조금이나마 연상되는 키워드를 조목조목 정리해 보세요. 그림을 그리려면 아이디어가 필요하지요. 시각적인 이미지를 떠올릴 수 있다면 가장 좋겠지만, 그게 힘들다면 아마도 '뭘 그릴지 모르는 상태'일 거예요. 이때는 무작정 손을 움직이는 것보다 목록을 작성하는 편이 더 빠르게 아이디어를 구체화할 수 있습니다. 예를 들어 희미하게 떠오르는 것이라도 좋으니 '배경, 방, 판타지, 크리처, 보라색' 등 머릿속을 스치는 그림의 요소를 키워드로 적어 보세요.

그림의 키워드를 목록으로 정리한다

✏️ 작성한 키워드를 바탕으로 자료를 찾는다

작성한 키워드로 인터넷 검색을 하거나 화집 같은 자료를 찾아봅니다. 관련 사진이나 다른 사람의 작품을 많이 관찰하고, 내가 그리고 싶은 그림과 비슷한 그림을 그리는 사람이 없는지도 조사해 보세요. 이런 과정을 거치면서 키워드의 이미지가 어느 정도 명확해집니다. 그리고 싶은 것이 떠오르지 않는 원인 대부분은 자신의 머릿속으로만 이미지를 만들어 내려고 하기 때문입니다. 키워드를 정리하거나 관련 자료를 조사하다 보면 그리고 싶은 것이 떠오르지 않는 문제는 상당 부분 해결될 거예요.

그리고 싶은 요소와 관련해 참고할 수 있는 정보나 작품을 찾아본다

🪶 산책을 한다

앞서 말한 대로 해봐도 마땅히 떠오르는 것이 없을 때는 방법적인 문제보다는 심리적인 문제일 가능성이 큽니다. 그럴 때는 산책을 나가는 것을 추천해요. 저도 일이 막힐 때는 산책을 합니다. 편의점에 커피를 사러 가는 것도 좋아요. 몸을 움직이다 보면 아이디어가 자연스럽게 정리되거나 새로운 이미지가 떠오릅니다. 종이 앞에서 고민만 하면 시야가 좁아집니다. 걷는 행위는 좁아진 시야를 넓히는 데 대단히 효과적이에요. 저 역시 하루 세 번은 꼭 산책을 하려고 합니다.

특별한 목적 없이 걸어도 좋고, 작업이 막힐 때 10분 정도 휴식 시간을 정해두고 산책해 보는 것도 좋아요. 자신도 모르게 새로운 아이디어나 의욕이 생길지 모르니 꼭 시도해 보세요.

🪶 음악을 듣는다

산책과 비슷한 원리로 음악을 듣는 것도 도움이 됩니다. 작업 중에 음악을 들으면 오히려 방해가 되어 이미지를 떠올리기 힘들 수도 있지만, 그림을 그리지 않는 시간이나 산책을 하는 동안 음악을 듣다 보면 다양한 아이디어가 떠오르는 일이 종종 있습니다.

저는 음악을 들으면 머릿속에 이미지가 저장되는 듯한 감각을 느끼곤 합니다. 빠른 템포의 곡, 느린 템포의 곡, 밝은 무드의 곡, 어두운 무드의 곡 등 다양한 음악을 들어두면 좋다고 생각해요. 본격적인 작업 중에 모국어로 된 음악을 들으면 집중하기 어려울 때가 있습니다만, 아이디어가 필요할 때나 의욕을 높이고 싶을 때 가사가 있는 노래를 들으면 도움이 되기도 하거든요.

09

Making

고성을 지키는 기계병

Machinery soldiers to protect the old castle

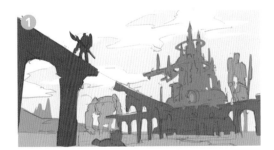

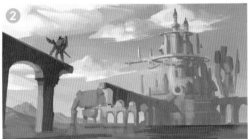

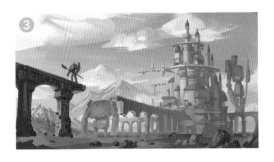

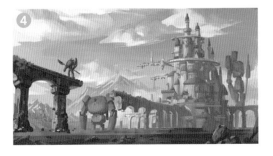

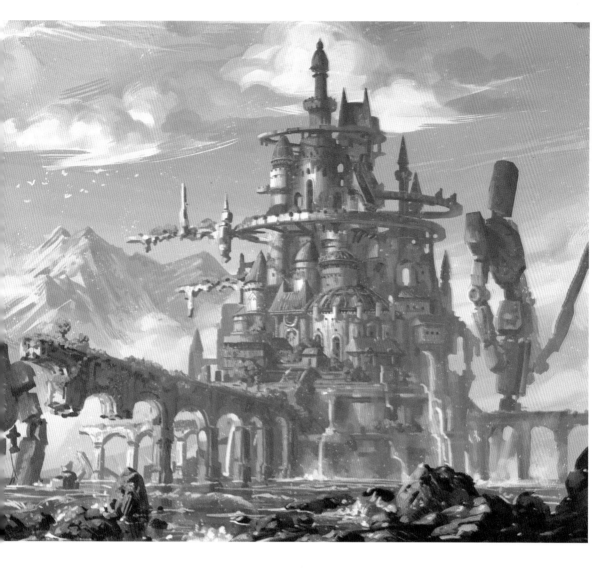

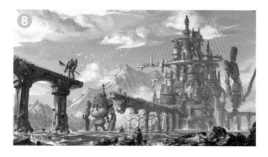

09 메이킹 '고성을 지키는 기계병'

1 러프로 전체적인 구도를 구상한다

다른 예제와 마찬가지로 선화로 러프를 그립니다. 머릿속 이미지를 바탕으로 손을 움직이면서 구도를 만들어 나갑니다. 이번에는 메인 오브젝트인 성을 화면 중심에 두고, 성으로 향하는 다리를 두어 시선 유도와 공간의 깊이를 표현하려고 했습니다.

그릴 대상을 상상하면서 구도를 잡는다

완성했을 때의 이미지를 연상하면서 러프를 그립니다. 원근 등은 그리면서 조정해 나갈 수 있으므로 지금 단계에서는 화면 속에 필요한 것, 그리고 싶은 것을 배치하는 데 집중합니다.
아직 많이 모자라는 느낌이지만 최소한으로 필요한 것은 배치했으므로 다음으로 넘어갑니다. 선화에서 색이 들어간 상태를 떠올리기 어려워 고민이 된다면, 일단 채색으로 넘어간 다음 그리면서 고쳐 나가는 식으로 작업해도 괜찮습니다.

대략적인 실루엣을 그린다

2 회색으로 실루엣을 잡는다

회색으로 실루엣을 잡습니다. 다른 예제와 마찬가지로 근경, 중경, 원경의 실루엣을 레이어로 구분합니다. 기본적으로 앞쪽은 어둡게 처리합니다. 세세한 실루엣은 아직 그리지 않았습니다.
선화에서는 알 수 없었던 실루엣의 중첩이나 거리감 등을 지금 단계에서 잡아 둡니다.

깊이에 따라 회색으로 실루엣을 구분한다

3 밑색을 칠하면서 화면을 만들어간다

대략적인 실루엣이 정해지면 채색에 들어갑니다. 하늘과 구름의 색을 정하고, 성의 색을 대강 올려 봅니다. 색은 해당 사물만 보고 정하는 것이 아니라 주위에 있는 다른 색과의 관계로 정해야 한다는 것을 잊지 마세요. 성의 채도가 너무 강한 듯하나, 나중에 조절하겠습니다.

실외의 그림은 하늘의 색부터 정하고, 나머지를 하늘에 맞춰서 정하면 좋습니다.

색을 올리면서 전체적인 분위기를 만든다

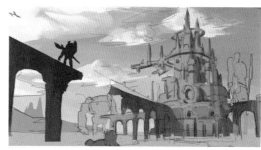

4 안개를 넣어 거리감을 주면서 색을 조절한다

성의 색이 너무 튀어서 안개를 넣어 거리감을 주려고 합니다. 하늘의 색을 스포이트로 추출해 에어브러시로 성에 옅게 덧칠함으로써 고유색을 옅게 만듭니다.

명도나 채도, 색상 등 기본적인 색 설정이 제대로 되어 있으면, 세부 묘사를 하기가 무척 편합니다. 반대로 바탕이 되는 색이 잘못되어 있으면 묘사를 하면 할수록 위화감이 생겨 버립니다.

성의 색이 강해서 약하게 만들 필요가 있다

하늘의 색을 찍어서 에어브러시로 옅게 칠한다

5 빛의 면을 의식하면서 형태를 잡아 나간다

빛의 면을 의식하면서 성과 다리에 밝은색을 올려 입체감을 줍니다. 원경이라면 실루엣만으로도 어느 정도 표현할 수 있지만, 근경이나 중심 요소는 밝은 면과 어두운 면을 확실하게 그려줘야 합니다. 초반이라면 사물의 덩어리마다 실루엣을 [투명 픽셀 잠그기] 설정해 색을 칠하는 것을 추천합니다.

만약 어느 정도 진행하는 도중에 실루엣의 오류를 발견한다면 그때그때 수정합니다.

빛을 받는 면을 의식하고 형태를 잡는다

빛을 넣은 상태

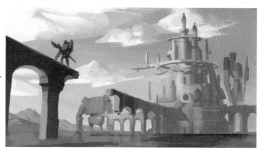

6 지붕에 색을 더해 성에 입체감을 더한다

성의 지붕은 외벽과 다른 색으로 그려서 입체감을 더합니다. 단, 이때 지붕 색이 너무 도드라지지는 않게 합니다. 고유색을 알 수 있되, 따로 놀지 않는 색을 선택하는 것은 생각보다 어렵습니다. 아직 익숙하지 않을 때는 이번처럼 화면 속의 다른 색과 비슷한 계열의 색을 선택하면 실패를 줄일 수 있습니다.

지붕을 어느 정도 그리면 건물의 입체감을 표현하기 쉽다

7 근경에 디테일을 묘사한다

성을 그리기 전에 먼저 근경을 묘사해 둡니다. 다리와 다리 위의 기계병을 자세히 묘사했습니다. 이로써 다리의 분위기가 잡혔으므로 이후에 성을 묘사하기도 쉬워집니다. 디테일은 일단 어느 한 부분을 그려 놓고, 거기에 맞춰 다른 부분을 그리면 수월하게 작업할 수 있습니다.

밑색의 명암을 기준으로 한 단계 어두운 그림자를 더한다

8 빈 공간에 새로운 실루엣을 추가하고 묘사로 정보량을 높인다

전체를 대강 그리고 보니 허전한 공간이 눈에 들어왔습니다. 이럴 때는 실루엣이 문제이므로 빈 공간에 바위나 산 등 새로운 실루엣과 색을 추가합니다. 아직 세부 묘사를 하지는 않았지만, 화면 속에 실루엣이 적당히 늘어난 것으로 허전한 인상을 조금 줄일 수 있습니다.

가능하면 러프 단계에서 화면에 빈 공간이 없도록 적절히 채우면 좋지만, 배경은 구성 요소가 많아서 말처럼 쉽지 않습니다. 그럴 때는 이번처럼 그리는 도중이라도 사물을 추가하는 것이 좋습니다.

허전한 공간에 실루엣(사물)을 더한다

 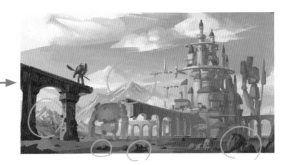

9 구름에 묘사를 더한다

구름에 디테일과 그림자를 좀 더 추가합니다. 아침노을의 이미지를 만들고 싶어서 구름의 보라색을 조금 강하게 조절했습니다. 거기에 붉은 계열도 약간 더했습니다. 구름 그리기가 쉽지는 않지만, 기본적으로 흰색을 띠는 오브젝트이므로 빛을 어떻게 주느냐에 따라 다양한 인상을 갖게 할 수 있습니다. 화면의 분위기를 만드는 데 무척 유용한 사물입니다.

하늘이 반사되는 부분에 보라색을 더한다

10 녹색을 추가해 폐허의 느낌을 더한다

다리에 식물을 추가해 폐허의 분위기를 더합니다. 이런 부분에 묘사하는 식물은 색으로 간단히 표현하는 것만으로도 정보량을 높이고 단조로운 실루엣을 보완할 수 있어서 유용합니다. 약간의 녹색을 더하는 것만으로도 고유색 하나만 있을 때보다 복잡한 인상을 낼 수 있습니다.

11 빛을 받는 면에 [오버레이]로 빛을 더한다

이어서 빛을 받는 면을 선택하고 [오버레이] 모드로 노란색 빛을 더합니다. 너무 강하게 넣어 본래의 색이 하얗게 변색되지 않게 주의합니다. [오버레이]로 올리는 빛을 전체에 대충 넣어 버리면 명암의 밸런스가 무너질 수 있으니, 빛을 받는 면만 [올가미 도구]로 선택해 빛을 더하는 것이 좋습니다.

빛을 받는 면을 선택한다

[오버레이]로 빛을 넣는다

12 기계병을 세부 묘사한다

기계병에도 디테일을 더합니다. 세부 묘사를 해야 하므로 브
러시 크기를 최대한 줄여서 밑색보다 조금 밝은색으로 형태
를 세세하게 다듬습니다. 식물이 자란 녹색 부분도 밑색보다
한 단계 밝은 녹색을 더해 입체감을 살립니다.

한 단계 밝은색으로 형태를 다듬는다

13 성에 장식이나 개구부를 추가한다

성에도 디테일을 그립니다. 지붕이 밋밋해서 장식을 추가했
습니다. 입구 등의 개구부를 그림자 색으로 그려 넣기만 해
도 건물의 분위기가 한결 구체적으로 잡힙니다.
다리와 성 사이에 작은 계단도 추가했습니다. 이렇게 미세한
디테일을 그릴 때는 일부만 단독으로 보고 그리기보다는 화
면 전체의 분위기를 보면서 어울리게 그립니다.

밑색의 인상을 남기면서 묘사한다

14 전체의 밸런스를 확인한다

어느 정도 그렸으므로 묘사를 더 진행하기 전에 전체 밸런스를 확인해 둡니다. 좌우 반전으로 배치와 실루엣의 밸런스도 체크
합니다. 어색한 부분을 찾는 것도 중요하지만 처음에 그리려고 했던 이미지와 얼마나 부합하는지 비교하는 것도 중요합니다.
부자연스러운 부분이 있으면 안된다는 생각에만 치중해 그리다 보면, 그림이 위축될 수도 있으므로 조심해야 합니다. 잘못 그
린 부분이나 애초 구상했던 이미지와 다른 부분이 있다면 바로 이어서 수정합니다.

전체를 축소해서 확인한 뒤에 좌우 반전으로 밸런스를 확인

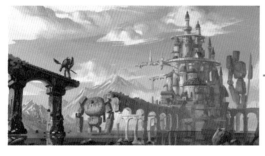 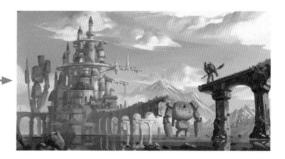

15 성에서 흘러나오는 폭포를 그린다

성의 그림자 쪽에 정보가 부족해서,
성벽을 따라 흐르는 폭포를 그려 넣었
습니다. 폭포는 너무 밝지 않게 그립
니다. 일반적으로 물은 사물의 형태를
따라서 흐르므로 성의 입체감도 보강
할 수 있습니다.

성의 외벽을 따라 흐르는 폭포를 그린다

16 수면에 묘사를 더한다

밋밋한 수면에 파도와 포말을 그립니다. 폭포와 마찬가지로 너무 밝지 않게 주의해서 그립니다. 파도가 부딪치는 부분, 바위와 수면의 경계 등에 밝은 파란색으로 흩어지는 물방울을 그립니다. 물결이나 포말의 실루엣이 단조로워지지 않게 주의합니다. 브러시 크기가 작은 편이 정보량을 더하기 쉽습니다.

실루엣과 밝기에 주의해서 파도와 흩어지는 물을 그린다

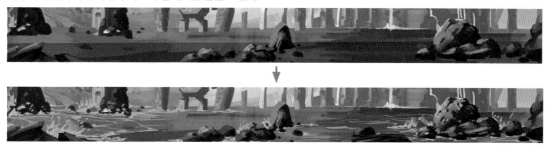

17 성의 실루엣을 수정한다

성의 실루엣이 좌우 대칭에 가까워서 형태를 수정했습니다. 실루엣의 오류는 그림을 그리다 보면 생기기 마련이므로 문제를 발견하면 바로 수정합니다.

안쪽 그림자를 미세하게 그리는 것이 아니라 실루엣과 전체 색감을 의식하면서 그리는 것이 요령입니다.

푸른 하늘 아래에 있는 것 치고는 성의 그림자 쪽 색에 붉은 기가 많아서 푸른색 계열을 더했습니다. 이로써 성의 존재감과 깊이가 강조됩니다.

단조로운 부분이 없는지 확인하고 다듬는다

실루엣이 좀 더 복잡해지게 다듬는다

18 성에 세밀한 묘사를 더한다

성에 디테일한 묘사를 더합니다. 그림자 틈새에 정보를 추가하기도 하고 색과 색의 경계선에 홈을 추가해 넣었습니다. 이 단계까지 오면 본래의 밑색과 형태를 살리면서 묘사할 수 있으니 고민이 될 만한 부분은 크게 없어요. 다만 전체의 대비가 무너지지 않게 조심합니다.

경계를 복잡한 형태로 수정한다

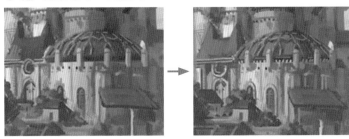

19 산의 실루엣을 수정하고 디테일을 더한다

그림에서 인상이 약하다고 느낀 부분인 안쪽의 산을 수정하고 디테일을 추가합니다. 성 실루엣과의 밸런스를 보면서 어떤 형태가 좋을지 모색합니다.

산의 실루엣을 조금 키우고, 눈과 녹색으로 정보량을 더했습니다. 메인 요소는 아니므로 너무 세밀하게 그리거나 대비가 강해져 시선이 집중되지 않도록 주의합니다.

산의 실루엣을 키우고 눈과 녹음을 더해 정교함을 더한다

20 기계병의 실루엣을 수정한다

대부분의 요소는 거의 그렸으므로 세세한 부분을 점검합니다. 화면 오른쪽 기계병의 실루엣이 너무 정면을 향한 탓에 깊이를 없애고 있어서 각도를 수정했습니다.

기계병의 각도를 수정해 깊이감을 살린다

21 더 정교하게 디테일을 더한다

정보가 부족한 부분에 묘사를 더합니다. 생략해도 전체적인 분위기에 큰 영향이 없지만, 이렇게 묘사의 밀도를 더하면 보는 맛이 있는 그림이 됩니다. 어디까지 세부 묘사를 할 것인지는 시간 여유와 표현하고 싶은 부분에 맞춰 조절합니다.

세세한 부분에 색의 차이를 더한다

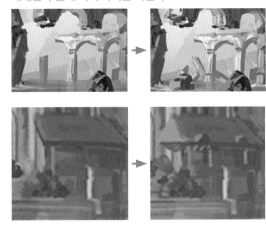

22 새를 그려 넣어 스케일을 표현한다

하늘을 나는 새를 그립니다. 이렇게 작은 요소가 화면에 있으면 다른 요소가 상대적으로 크게 보이므로 넓은 공간과 거대한 사물을 표현할 때 유용합니다. 새는 실루엣과 색으로만 표현했습니다.

작은 요소를 넣어 성의 규모를 강조한다

23 전체를 조절하면 완성

끝으로 전체의 색을 조절하고 하이라이트와 노이즈 등을 추가하면 완성입니다. [곡선] 등의 색조 보정은 화면 전체의 색을 크게 바꿀 수 있으니 모처럼 정돈한 화면의 밸런스가 무너지지 않도록 주의해서 사용해야 합니다.

완성

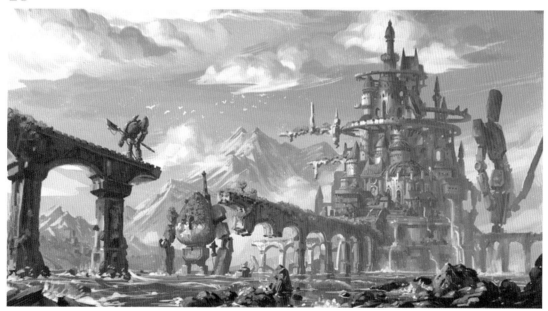

PART
8

용이 있는
공중 도시

하이 앵글의 원근 표현이나 많은 수의 사물 그리는 법 등 난도 높은 배경을 그릴 때 유용한 팁을 소개합니다. 사물이 많고 복잡한 구도의 그림은 세부 작업에서 많은 시간과 품이 들어서 어려운 듯하지만, 사실 그보다 중요한 것이 전체 실루엣을 구상하는 러프와 밑색을 이용한 라이팅 기법입니다. 특히 실루엣이 중첩되는 부분이나 전체 명암의 밸런스를 잘 잡아야 합니다. 초반 작업에서 실루엣과 색의 균형을 제대로 잡지 못하면 아무리 정교한 묘사를 더해도 좋은 그림이 나오기 어렵습니다. 작업이 잘 풀리지 않을 때는 일단 손을 멈추고 실루엣의 중첩이나 전체의 명암을 재검토해 봅시다.

체크 포인트　　　**난이도 ★★★★★**

- 하이 앵글의 원근 표현
- 흔히 활용하는 라이팅 기법
- 많은 수의 사물을 그리는 법
- 질감과 디테일을 묘사하는 요령
- 화면의 밀도를 조절하는 방법
- 잘 그리지 못해서 괴로울 때의 대처법
- 메이킹 '용이 있는 공중 도시'

01 하이 앵글의 원근 표현

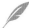 ## 하이 앵글과 로우 앵글의 구도에 익숙해지는 방법

하이 앵글이나 로우 앵글의 구도를 어렵게 생각하는 사람이 많을 거예요. 특히 배경처럼 넓은 공간을 그릴 때 로우 앵글이면 전체 원근감이 강해지므로 그리기 까다롭다는 인상을 받을 수 있습니다.

하이 앵글과 로우 앵글은 쉽게 말하자면, 지면과 수평인 시점에서 사물을 포착하고 있는 카메라의 각도를 위 또는 아래로 기울였을 때 만들어지는 구도입니다. 카메라를 좌우로 기울였을 때와 비교해 원근의 변화가 매우 규칙적입니다. 그 이유는 중력 때문에 지면에서 수직으로 세워진 사물이 많기 때문입니다. 하이 앵글과 로우 앵글에서의 원근 포인트를 확실히 알아두면 막연히 느꼈던 어려움을 어느 정도 해소할 수 있습니다.

 ## 상하 원근의 각도는 화면 안에서 좌우 대칭

첫 번째 포인트는 카메라를 좌우로 기울이지 않는 한, 하이 앵글과 로우 앵글의 원근은 화면 안에서 좌우 대칭이라는 점입니다. 원근감이 아무리 강해져도 같습니다. 이 말은, 하이 앵글과 로우 앵글의 투시안내선이 화면 중심을 지나는 수직선과 대칭이라는 의미입니다.

하이 앵글이나 로우 앵글의 구도로 그릴 때는 항상 화면 중심의 수직선을 의식하면 그리기가 수월합니다. 중앙의 수직선과 좌우 가장자리의 투시안내선의 관계에 주의하세요. 원근이 가장 강한 좌우 가장자리 투시안내선의 각도가 좌우 대칭이 되게 합니다.

화면 중심의 수직선을 의식한다

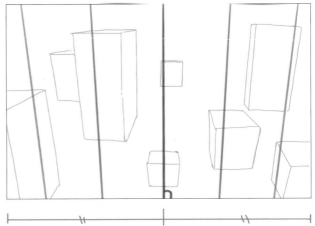

카메라를 기울이더라도 가운데 수직선은 화면의 중심을 지난다

화면의 중심

로우 앵글(또는 하이 앵글)의 각도가 같으면 상하의 원근도 같다

조금 더 구체적으로 살펴봅시다. 사물에 대한 **카메라의 시점(위치)이 바뀌어도 하이 앵글(또는 로우 앵글)의 각도가 그대로면 투시안내선도 같습니다.**

울타리를 예로 들어볼게요. 화면 중심의 투시안내선은 항상 수직인데, 사물을 사선에서 내려다본 인상에 휩쓸려 투시안내선을 비스듬히 그리게 될 수도 있습니다. 이런 문제를 방지하는 데 중요한 것이 하이 앵글과 로우 앵글의 투시안내선은 좌우 대칭이라는 점을 의식하는 것입니다.

동일한 상하 원근으로 하나의 울타리를 다양한 방향에서 그려 보는 것은 좋은 연습이 되므로 시도해 보세요.

카메라 위치가 바뀌어도 상하의 기울기가 같으면 원근(투시안내선)도 변하지 않는다

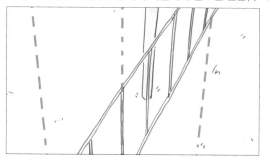

카메라가 옆으로 기울어진 듯이 보인다

내려다본 모습이 바르게 보인다

02 흔히 활용하는 라이팅 기법

태양의 빛과 조명의 빛

라이팅 기법을 이해하기 위해서는 일단 광원을 점광원과 태양광으로 나눠 생각해야 합니다.

점광원은 대표적인 예는 조명입니다. 조명의 빛은 한 점에서 사방으로 널리 퍼지는데, 빛의 세기가 약해서 멀리까지 도달하지 못하고 희미해집니다. 한편 태양광은 빛의 세기가 굉장히 강하며 아주 먼 곳에서 비춰지는 빛으로, 사물에는 약화되지 않은 평행한 빛이 도달합니다.

태양광에 노출된 사물은 같은 공간에 있으면 같은 밝기로 보입니다. 반면 조명 등의 점광원은 가까운 사물에 부분적으로 빛을 비춥니다. 이 차이를 항상 기억하세요.

태양광 아래에서는 그림자의 형태도 희미하지 않고 또렷합니다. 조명 등의 점광원은 방사상으로 약하게 퍼지므로 그림자도 흐릿하게 퍼져서 나타나는 편입니다.

빛과 사물의 반사 관계

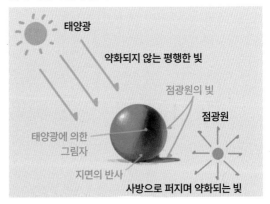

순광

지금부터는 그림을 그릴 때 활용하는 라이팅 기법을 소개할게요. 우선 순광을 살펴봅시다. 순광은 사물의 정면 약간 위쪽에서 빛을 비추는 가장 기본적인 라이팅입니다. 순광으로 그릴 때는 실루엣 부근, 안쪽을 향하는 측면의 음영 묘사가 중요합니다. 안쪽으로 갈수록 측면의 음영을 짙게 넣음으로써 두께가 있는 입체를 표현할 수 있습니다. 또 입체가 빛을 차단하면서 드리우는 그림자도 잊지 않고 그리는 것이 중요합니다. 순광은 그림자가 드리워지는 부분이 적은데, 생략하지 않고 그려줍니다.

정면의 약간 위에서 빛을 비추는 순광

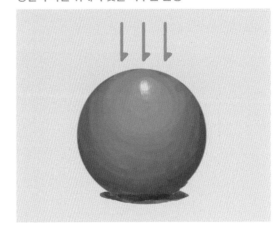

역광

다음은 역광입니다. 드라마틱한 장면을 그릴 때 주로 사용합니다.

카메라의 반대편에서 사물에 빛을 비추기 때문에 입체의 실루엣이 강조되고 화면 대비를 높일 수 있어서 멋진 장면을 연출하기 좋습니다. 섬네일 상태에서 완성도가 높아 보이는 그림은 약간 역광을 사용한 것이 많습니다.

역광으로 그릴 때 조심할 부분은 대비가 너무 강해진다는 점입니다. 화면 안에 그림자가 차지하는 면적이 넓어지므로 그림자를 무조건 검게만 칠하면 무엇을 그렸는지 알 수 없는 문제가 생기기 쉽습니다. 그림자가 너무 어두워졌을 때는 사물의 아래쪽에 보조 점광원을 설정해 그림자 쪽이 조금 밝아지도록 조절해 보세요. 역광에서는 명암의 대비를 조절해 보기 쉬운 화면을 만드는 것이 중요합니다.

사물의 뒤에서 빛을 비춰 실루엣을 강조하는 것이 역광

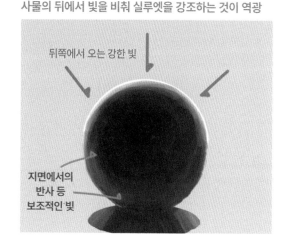

뒤쪽에서 오는 강한 빛

지면에서의 반사 등 보조적인 빛

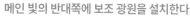 좌우에서 오는 빛

좌우에서 빛을 비추는 라이팅도 있습니다. **메인이 되는 강한 빛을 옆에서 비추고, 반대편에 약한 점광원을 설정해 실루엣을 강조하는 방법입니다.** 바로 옆에서 강한 빛을 비추면 반대쪽은 어둡게 되므로 어두운 부분의 입체감이 드러나도록 보조 광원을 설정하는 기법입니다. 메인이 되는 빛과 반대쪽 보조 광원의 색을 달리하면 멋진 그림을 연출할 수 있습니다.

메인 빛의 반대쪽에 보조 광원을 설치한다

03 많은 수의 사물을 그리는 법

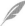 수가 많아지면 하나의 덩어리라고 생각하자

'많은 사람이나 건물, 물건이 밀집된 모습은 어떻게 그리면 좋을까?'

그림 그릴 때 이런 의문을 가져본 사람이 많을 것이라 생각합니다. 하나씩 그릴 때는 잘 그렸는데, 그 수가 많아지면 갑자기 어렵게 느껴집니다. 이 문제를 해결하려면 다수의 사물이 모인 '군집' 덩어리를 그린다는 의식이 필요합니다. 하나씩 그릴 때와 같은 방식으로 그리면 제대로 표현하기 어렵습니다. 복수로 이뤄진 전체 실루엣을 한 덩어리로 인식하고 그리는 것이 중요합니다.

수가 많아서 일일이 그릴 수 없을 때는 어떻게 할까?

1개 6개 100개

군집으로 보이는 형태로 실루엣을 잡는다

많은 수의 사물을 그릴 때의 포인트 역시 실루엣입니다. 매끄럽고 심플한 실루엣으로는 제대로 표현되기 어렵습니다. 실루엣에도 어느 정도 정보가 들어가야 하지요. 그저 단순한 형태가 아닌 굴곡이 있는 실루엣으로 표현해야 한다는 뜻입니다. 예를 들어 100개의 공을 그린다고 한다면 공의 형태를 어느 정도 유추할 수 있는 실루엣이어야 합니다. 한 덩어리의 실루엣이 되지 않고 중간중간 빈틈을 만들면 더 좋습니다. 실루엣만으로도 여러 사물이 모여 있는 것을 알 수 있게 하는 것이 가장 중요한 포인트입니다.

공의 군집으로 보인다

공의 군집으로 보이지 않는다

사물 사이의 틈새 그림자를 의식하고 그린다

군집 실루엣을 그렸다면 그림자를 그립니다. 포인트는 사물과 사물 사이의 틈새 그림자와 사물이 드리우는 그림자를 그려주는 거예요. 예를 들어 여러 개의 공을 모아 놓은 상태라면, 공과 공 사이의 그림자와 공이 드리우는 그림자를 그리는 것이 중요합니다.

사물의 수가 많아지면 틈새도 좁아져서 일일이 파악하기 어려워집니다. 이때는 틈새 그림자를 전부 살리는 것이 아니라 부분적으로 그려줍니다. 군집의 실루엣에서 틈새가 크게 생기는 부분 위주로 강한 그림자를 넣습니다. 사물의 개수가 많으면 작은 틈을 세세하게 그릴 수 없으므로 큰 틈새를 놓치지 않는 데 집중하세요. 또한 빈틈이 전혀 없는 듯한 배치가 되지 않게 하는 것도 중요합니다.

틈새의 그림자를 진하게 그린다

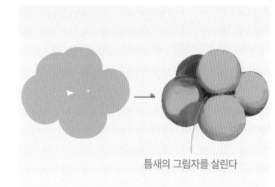

틈새의 그림자를 살린다

전체 덩어리를 보고 그림자를 더한다

음영을 넣을 때도 하나하나의 형태를 쫓기보다는, 군집을 이루는 전체 덩어리를 의식해 그림자를 넣습니다.

브러시 크기와 스트로크도 크게 하는 것이 좋습니다. 단 각각의 그림자를 그리는 것은 아니더라도, 많은 수가 밀집된 형태라는 것을 의식하면서 그림자를 넣습니다. 먼저 그린 틈새 그림자와의 밸런스를 확인하면서 그리세요.

큰 덩어리에 대한 그림자를 더한다

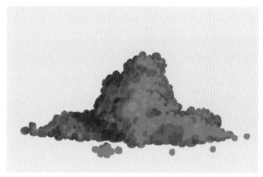

배경에 자주 등장하는 군집의 예

배경을 그릴 때 군집으로 취급되는 것들이 많습니다. 예를 들면 구름이나 풀밭 등은 군집으로 다루는 것이 그리기 수월합니다. 다수의 사물이 밀집되어 있는 군집을 그리는 데 익숙해지면 다양한 대상에 응용할 수 있습니다.

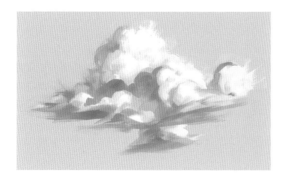

도심을 예로 그려보자

1 도심은 건물이 군집을 이룬다

도심은 크고 작은 건물이 한데 모인 군집으로 표현할 수 있습니다. 군집의 실루엣, 틈새 그림자와 사물이 드리우는 그림자, 전체적인 실루엣의 음영 등을 생각하면서 그려 나갑니다.

2 밑바탕에 명암 차를 준다

먼저 도심의 밑바탕을 만듭니다. 건물을 하나하나 그리는 것이 아니라 군집임을 의식하면서 러프하게 그립니다. 도심의 전체 실루엣 내부에 색의 얼룩이 있는 밑바탕을 만듭니다. 자연스러운 밸런스로 명암의 편차를 잡아 두면 틈새 그림자나 건물의 디테일을 그릴 때 편합니다.

건물 군집을 그릴 때는 불투명도를 낮춘 사각형 브러시를 사용하면 좋습니다. 원 브러시나 붓 모양의 브러시를 사용하면 실루엣이나 내부의 음영이 부드러운 느낌이 나므로 건물의 샤프한 인상이 살지 않습니다.

밑바탕을 만든다

3 밑바탕을 기준으로 형태를 잡는다

대략적인 실루엣과 내부의 밑바탕이 만들어지면, 이렇게 만든 명암을 의식하면서 건물의 형태를 잡아 나갑니다. 건물의 그림자 쪽을 중심으로 그리면서 건물 간의 형태 차이를 명확하게 만듭니다. 앞에서 공의 군집을 그렸을 때처럼 건물 사이의 틈새를 놓치지 말고 그려주세요. 요령은 건물 실루엣의 아래쪽이 아니라 높게 솟아오른 위쪽을 의식하면 그리기 쉽습니다. 앞서 잡은 명암의 편차를 자연스럽게 다듬어 준다는 생각으로 그립니다.

밑바탕의 색을 활용해 실루엣을 만든다

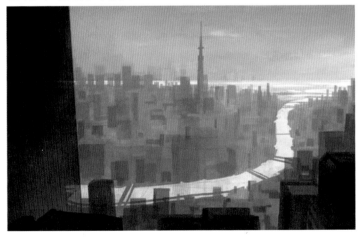

4 중심 부분에 하이라이트를 넣어 형태를 강조한다

보여주고 싶은 부분 위주로 빛을 그려 넣겠습니다. 군집을 그리다 보면 전체적인 이미지가 불분명해지기 쉬운데, **빛의 면을 샤프하게 표현해 주면 보기 좋은 화면이 됩니다.** 여기서도 전체를 균등하게 그리면 밋밋하고 자연스러워 보이지 않으므로 화면의 중심에 부분적으로 빛을 넣었습니다.

건물의 실루엣 끝에 하이라이트를 넣는다

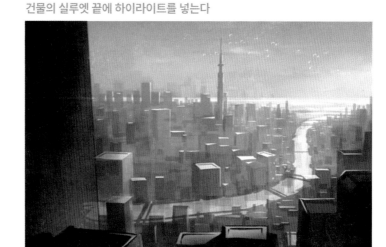

5 색감을 조절하고 완성한다

끝으로 [곡선]이나 [오버레이]로 화면 전체의 색을 조절합니다. 화면의 요소나 정보량을 더하면 그림의 인상이 상당히 달라집니다. 그리고 배경처럼 정보량이 많은 그림은 그릴 사물이 많다 보니, 화면 전체의 인상에는 신경을 쓰지 못하기도 합니다. 그래서 **화면의 구성 요소를 모두 그린 다음, 전체 색감을 조절하면서 화면의 분위기를 만들면 그림의 완성도를 높일 수 있습니다.**

끝으로 전체를 조절하면 완성

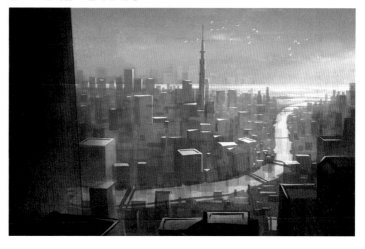

04 질감과 디테일을 묘사하는 요령

색과 대비를 의식한다

디테일이나 질감을 그릴 때 포인트를 살펴볼게요. 질감이라고 하면 표면의 매끈하거나 거친 정도를 미세한 요철 등의 모양을 그려 표현하는 것이라 생각하기 쉬운데, 그보다 중요한 것이 색과 대비입니다. 색과 대비만 조절해도 질감이 다르게 보입니다. 질감의 디테일을 묘사하기 전에, 일단은 빛의 면과 그림자 면의 색과 대비를 사물의 질감에 맞게 조절해야 합니다. 천처럼 빛을 흡수하는 매트한 소재라면 대비를 약하게 합니다. 반대로 금속처럼 빛 반사가 강하고 광택이 있는 소재라면 대비를 강하게 하는 것이 좋습니다. 베이스가 되는 색이나 대비가 적절하지 않으면, 이후에 세밀한 요철 정보를 그려 넣어노 질감이 제대로 실지 않습니다.

금속과 나무의 질감 예시

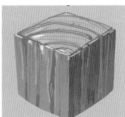

실루엣(가장자리) 부근에 질감이나 디테일을 넣는다

미세한 질감이나 요철 등의 디테일을 넣는 포인트는 실루엣의 가장자리입니다. 실루엣 내부 전체에 질감과 디테일 정보를 고르게 넣으면 그림의 인상이 지저분해집니다. 사람의 눈은 색의 경계를 쉽게 인식하므로 시선이 잘 가는 포인트인 가장자리 부근을 중심으로 디테일을 넣으면 효율적으로 정보를 전할 수 있습니다. 특히 빛을 받는 쪽의 실루엣 부근에 디테일이나 질감 요소를 그려주면 더욱 효과적입니다. 질감 표현을 전체에 고르게 넣지 않도록 주의하세요.

빛이 닿는 면이나 실루엣 가장자리에 넣으면 된다

가장자리에 질감을 묘사한다

질감을 그린 예

면과 면의 경계에 질감이나 디테일을 넣는다

면과 면의 경계 부근에 질감이나 디테일을 넣는 것도 포인트입니다. 면의 경계는 색 차이가 생기기 쉽고 눈에 띄기 쉬운 포인트이므로 의식적으로 정보를 더하면 질감이나 디테일을 전달하기 쉽습니다. 어느 정도 정보가 있는 편이 완성도 높게 보입니다.

면의 경계에 질감이나 디테일을 넣으면 좋다

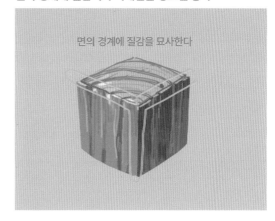

면의 경계에 질감을 묘사한다

빛과 그림자의 경계에 질감이나 디테일을 넣는다

빛과 그림자의 경계 부분도 질감을 묘사하기 좋은 포인트입니다.
색을 칠할 때는 빛과 그림자의 경계 부분에 중간의 색을 자연스럽게 넣는데, 이 부분을 세밀히 묘사하면 질감을 표현하기 쉽습니다. 주의할 점은 너무 넓게 그리지 않는 것입니다. 어디까지나 빛과 그림자의 경계에 넣는다고 생각하고, 중간색 정보가 실루엣 전체로 퍼지지 않도록 주의하세요. 디테일을 넣을 때도 강약의 조절이 중요합니다.

빛과 그림자의 경계에 질감을 묘사한다

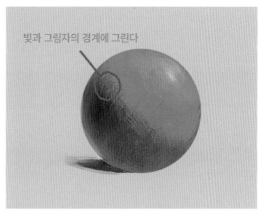

빛과 그림자의 경계에 그린다

하이라이트 부근에 질감이나 디테일을 넣는다

빛과 그림자의 경계 부분과 관련된 포인트로 하이라이트 부근에 디테일을 그리는 방법도 있습니다. 하이라이트 근처에 질감이나 디테일을 그리면 효과적으로 정보를 더할 수 있습니다.
하이라이트가 들어간 부분은 면의 형태가 잘 드러납니다. 하이라이트 부분에 패이거나 돌출된 요철 등을 그리면 디테일의 완성도가 한층 높아집니다.

하이라이트 부근에 질감이나 디테일을 묘사한다

05 화면의 밀도를 조절하는 방법

 ## 묘사 포인트를 줄이면 효율적으로 그림을 그릴 수 있다

배경은 많은 사물과 세밀한 정보를 묘사해야 할 때가 많습니다. 그럴 때 화면 전체를 고른 밀도로 그리는 것은 좋은 방법이 아니에요. 시간도 많이 걸리고 화면의 밀도가 일정한 탓에 뭘 봐야 할지 모르는 그림이 되고 말지요. 화면 속에서 **보여주고 싶은 포인트를 계획하고 집중적으로 그려야** 밀도의 차이가 생기고 강약이 있는 그림이 됩니다. 그리고 싶은 포인트를 정해 놓으면 작업 속도도 빨라집니다.

묘사할 포인트를 좁히면 작업 시간도 줄고
강약이 있는 화면을 만들 수 있다

전체를 고르게 그리면 시간도 많이 걸리고
무엇을 봐야 할지 알 수 없는 화면이 된다

 ## 보여줄 포인트를 미리 정해 둔다

전체를 균일하게 묘사해 버리는 원인은 보여주고 싶은 포인트와 시선이 가는 포인트를 의식하지 않고 그리기 때문입니다. 그림에서 가장 보여주고 싶은 것을 확실하게 정해 두면 쉽게 해결되는 문제입니다. 묘사의 포인트가 특별히 없을 때는 화면 중심에 집중합니다.

아래의 그림의 '●'은 손이 많이 간 부분을 표시한 것인데, 이 점이 집중되는 부분이 묘사 포인트입니다.

보여주고 싶은 포인트를 의식한 그림

보여주고 싶은 포인트가 명확하지 않은 그림

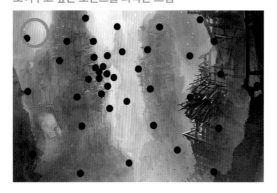 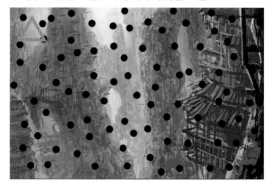

밀도를 조절하면 시선을 유도하기 쉽다

묘사의 밀도를 제어함으로써 시선을 유도할 수 있습니다. 전체를 고르게 묘사하면 밀도의 차이가 없어서 어디로도 시선이 끌리지 않고, 평면적인 그림이 됩니다. 반대로 보여주고 싶은 포인트에 묘사를 집중하면 시선을 유도할 수 있어 오랫동안 그림을 보게 됩니다. 묘사할 포인트를 첫 번째, 두 번째, 세 번째 정도로 나눠서 밀도의 차이를 두면 시선이 자연히 움직이게 됩니다.

묘사의 밀도를 조절해
자연스럽게 시선을 유도한다

밀도가 균일해서 시선이 정체된다

3분할법으로 묘사 포인트를 정한다

보여주고 싶은 포인트가 없거나 어느 부분을 그림의 중심으로 삼을지 확신하지 못할 때는 3분할법으로 묘사 포인트를 정해도 좋습니다. 3분할법은 구도와 배치의 요령(P.52)에서 소개한 테크닉입니다. 3분할법으로 사물을 배치하고 묘사 포인트를 정하면, 고민하지 않고 그릴 수 있습니다.

그림의 어디에 포인트를 줘야 할지 고민될 때는, 구도와 배치를 다시 검토하다 보면 의외로 쉽게 답을 찾을 수 있을 거예요.

3분할법을 이용한 묘사
(●이 집중되는 부분이 묘사의 포인트)

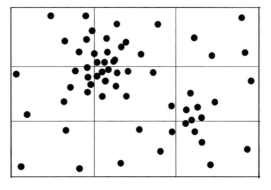

06 잘 그리지 못해서 괴로울 때의 대처법

그림이 서툴러서 고민하는 것은 실력이 나아지고 있다는 증거

'그림을 잘 그리지 못해서 괴로워요.'라는 고민 상담을 간혹 받습니다. 저도 기술적인 부분에 대한 고민이 여전히 많기 때문에 공감하는 바도 있습니다.

그런데 사실 그림이 마음에 들지 않아 고민하는 것은 실력이 늘고 있다는 증거이기도 합니다. 내가 그린 그림이 서툴게 보인다는 것은 부족한 부분을 인식하고 있고, 동시에 개선하고 싶은 의지도 있다는 뜻이니까요. 문제점을 알아차리지 못하는 사람은 고민할 일도 없으니, 개선될 여지도 없습니다.

이때 구체적으로 '어디가 문제'인지 찾으면서 고민한다면 더 빠르게 실력을 키울 수 있습니다.

부족한 실력에 대한 고민은 성장하는 계기가 된다

과거에 그린 자신의 그림과 비교하면 성장을 확인할 수 있다

문제가 되는 부분을 찾는 동시에 잘 그린 부분도 찾아서 객관적으로 평가하는 것이 중요합니다. 자신도 모르게 서툰 부분에만 눈이 가게 되는데, 한 장의 그림에서 나쁜 부분이 있다면 좋은 부분도 분명히 있습니다. 무조건 긍정하라는 의미가 아니에요. 서툰 부분을 자각하는 것만큼 나아지고 있는 부분을 자각하는 것도 필요하다는 말이에요.

과거에 그린 그림과 지금의 그림을 비교해 보면 성장했음을 깨달을 수 있습니다. 과거보다 나아진 부분이 반드시 있을 거예요. 스스로 첨삭을 하는 것도 좋은 방법입니다.

기대만큼 그림을 잘 그리지 못해 고민이 될 때는 예전에 그린 그림과 비교해 보고 의욕과 마음을 다잡아 보세요.

저자가 대학 시절에 그린 그림과 프로가 되어서 그린 그림

매번 하나의 과제를 설정한다

실력에 대한 고민은 완벽주의에 휩쓸린 탓인지도 모르겠습니다.

그림으로 표현할 대상은 무수히 많은데, 완벽을 목표로 하게 되면 '저건 그릴 수 없어, 이것도 못 그려'라는 식으로 좌절만 하다가 끝날 수 있어요. 결국 마음이 꺾여 그림을 놓아버리는 사람도 있습니다. 이런 결말을 피하려면 매번 나름의 과제를 설정하는 것도 좋다고 생각합니다. 예를 들어 '그리자유(Grisalle) 기법을 시도해 본다', '다리 근육을 하나 배운다' 등 한 단계 성장하고 싶은 포인트를 정하는 거예요. 그리고 그림을 그린 뒤에 처음에 설정한 과제를 얼마나 완수했는지 확인합니다. 완벽히 달성하지 못했을 때라도 최소한 하나 정도의 배움이나 성장은 있을 거예요. 하루의 끝에 그것을 되새겨 보세요.

나만의 과제를 정하면 한 장의 그림으로도 성장과 성취감을 매번 얻을 수 있습니다. 그것을 원동력으로 삼아 좋아하는 그림을 계속해서 그려 나갈 수 있습니다.

Q 독학으로 그림을 공부하는 것과 전문 학원 등에서 배우는 것,
둘 중에 어느 쪽이 더 좋을까요?

A 상반되는 일은 아니니 가능하다면 양쪽 모두 해 보는 게 좋다고 생각합니다. 저는 독학으로 그림을 배우고 그리면서도 무언가 막힐 때는 그리기 강좌 등에 참여하는 식으로 실력을 길러 왔습니다. 경제적인 여유가 없으면 전문 교육 기관 등을 다니기 부담스러울 수도 있지만, 혼자서 공부하는 데 익숙하지 않은 사람은 여건이 된다면 집중할 수 있는 환경을 찾아 학원 등을 가는 것도 효과적이라고 생각해요. 결국 나 스스로 해내야 하는 문제지만, 도움이 되는 환경을 조성하는 것도 중요하므로 자신에게 가장 잘 맞는 방법을 유연하게 선택하는 것이 좋겠습니다.

01

Making

용이 있는 공중 도시

Town are the dragon

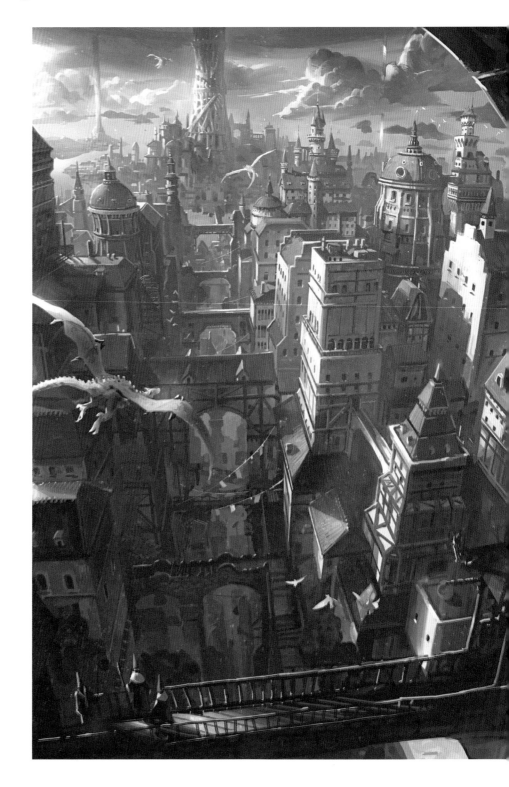

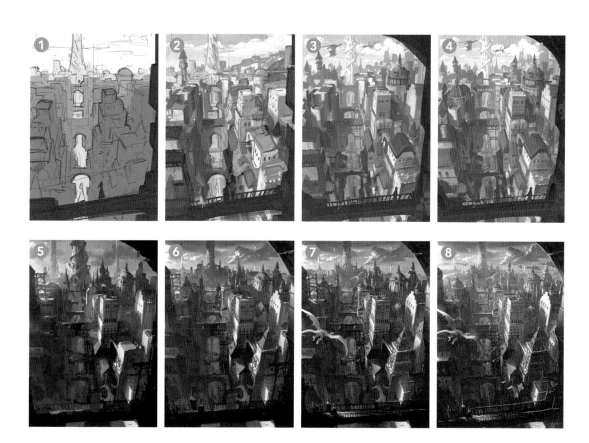

07 메이킹 '용이 있는 공중 도시'

1 러프로 전체적인 구도를 잡는다

먼저 러프 선화로 전체적인 구도를 구상합니다. 대략적인 원근을 의식하면서 건물을 배치합니다. 탑을 화면 중심에 두고 건물이 안쪽을 향하도록 배치해 시선이 집중되게 합니다.

이번 그림은 원근감이 상당히 강한데, 정확하게 지키기보다는 전체적인 밸런스를 맞추는 정도로 그립니다. 그림의 정보가 많을 때 원근법을 너무 엄격하게 의식하다 보면 오히려 부자연스러워질 수 있기 때문입니다. 단, 하면 내 상하 원근의 좌우 대칭은 대략적으로 의식해 둡니다.

대략적인 원근을 고려해 구도를 잡는다

잘 그리는 것보다 무엇을 그릴지 생각하는 것이 중요하다

2 회색으로 실루엣을 잡는다

러프 선화로 대강의 배치와 형태를 정했으면, 회색으로 실루엣을 잡습니다. 이번처럼 원경에서 실루엣이 세밀하게 겹치는 그림은 모든 실루엣을 명확히 잡기 어렵습니다. 그래서 근경, 중경, 원경 등 거리를 기준으로 실루엣을 덩어리로 잡아 둡니다. 그럼으로써 형태를 만들거나 색을 칠하는 것이 좀 더 수월해집니다. 안쪽으로 갈수록 실루엣을 밝은색으로 그리면 구분하기도 쉽습니다.

참고로 레이어도 거리를 기준으로 나누었습니다.

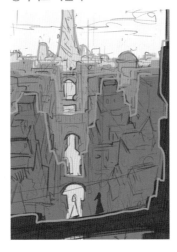

깊이에 따라 실루엣을 덩어리로 나눈다

Column

러프 단계에서 다른 안을 검토하는 것도 중요

이번에는 선택하지 않았지만, 러프에서 함께 구상했던 스케치입니다. 러프 단계에서 여러 가지 다른 구성을 그려보는 것도 때로는 중요합니다.

3 실루엣을 바탕으로 색을 대강 올린다

러프하게 잡은 실루엣에 색을 넣으면서 화면의 분위기를 만들어 갑니다.

먼저 가장 안쪽에 있는 하늘과 구름의 색부터 칠합니다. 화면의 인상은 하늘의 색에 따라 크게 달라집니다. 이번에는 판타지 세계관을 구상했으므로 약간 녹색 계열에 가까운 하늘이 되도록 칠했습니다.

하늘의 색을 바탕으로 건물 지붕과 외벽의 색을 정합니다. 러프 단계에서 잡지 못했던 사물의 형태도 색을 정할 때 어느 정도 만들어 줍니다. 지붕의 색을 칠하면 건물의 형태가 대략 보이게 됩니다.

건물의 색이 일률적이지 않도록 적당한 차이를 줍니다. 전체적인 통일감은 주고 싶었기에 지붕은 붉은색 계열로 정리하되, 명도와 채도에 차이를 두었습니다.

하늘의 색을 정하고
대략적인 그림자를 넣는다

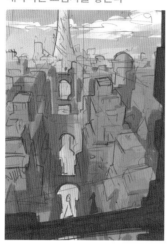

건물에 색을 입힌다

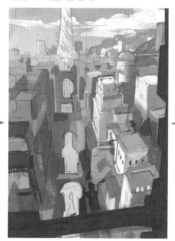

전체에 대략적인 색을 입힌다

4 그림자 쪽에 하늘의 반사인 파란 색감을 넣는다

고유색을 대강 정했으니, 그림자 쪽에 하늘의 파란 색감을 넣어 화면의 분위기를 만듭니다. 고유색을 정한 다음 화면의 그림자 색이나 반사의 색을 정하면 전체적인 분위기를 빨리 잡을 수 있습니다.

이번에는 브러시로 그림자에 파란 색감을 더했습니다. 이때 너무 밝은색이나 채도가 높은 색을 넣지 않도록 주의하세요.

그림자가 회색인 상태

그림자에 파란 색감을 넣은 상태

5 원경의 구름에 음영을 추가한다

전체 분위기가 만들어졌으니 원경부터 그려 보겠습니다. 앞서 대강 그려 두었던 구름 실루엣 내부에 파란색 계열의 음영을 넣습니다. 구름에 드리워지는 음영이므로 너무 어둡지 않게 하면서 입체감을 살립니다.

음영을 넣으면 앞쪽과 안쪽으로 중첩된 부분이나 실루엣으로는 드러나지 않았던 형태를 표현할 수 있습니다. 기계적으로 그리지 말고, 원하는 모양이 나오도록 구름에 그림자를 넣으면서 다듬어 줍니다.

구름에 그림자를 넣으면서 실루엣을 다듬는다

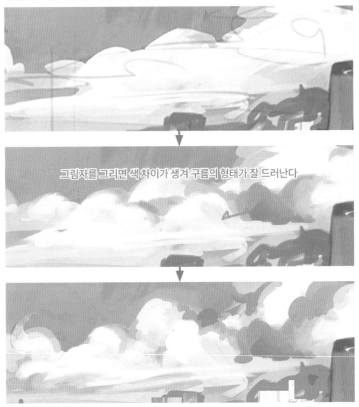

그림자를 그리면 색 차이가 생겨 구름의 형태가 잘 드러난다

6 원경의 탑을 묘사한다

구름과 마찬가지로 원경의 탑도 묘사합니다. 이번처럼 안쪽으로 향하는 원근감이 강한 그림은 원경의 실루엣에 시선이 집중되기 쉽습니다. 시선이 가기 쉬운 포인트나 실루엣이 명확한 대상부터 묘사하면 화면의 이미지를 빨리 잡을 수 있어서 작업 속도와 의욕을 높일 수 있지요.

탑은 원경에 있으므로 그림자를 너무 강하게 넣어 깊이를 없애지 않도록 명도를 높인 파란색으로 입체감을 살렸습니다.

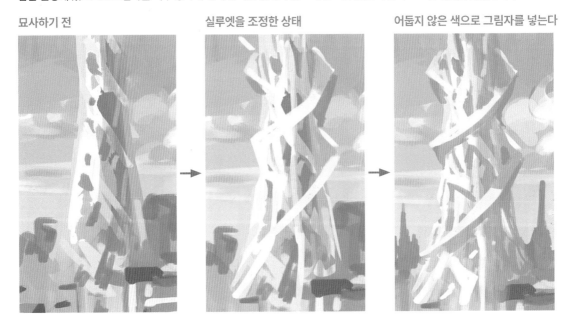

묘사하기 전 → 실루엣을 조정한 상태 → 어둡지 않은 색으로 그림자를 넣는다

7 시선이 가기 쉬운 포인트로 시가지를 묘사한다

다음으로 시가지의 풍경을 묘사합니다. 정보량이 많은 그림에서는 화면 중심이나 실루엣이 또렷한 부분부터 묘사를 시작합니다.

화면의 중심 외에 시선을 끄는 포인트는 빛과 그림자의 경계처럼 색 차이가 뚜렷한 곳입니다. 색 차이가 없으면 형태가 잘 보이지 않지요.

그 외에 안쪽에 있는 사물, 동떨어진 사물도 실루엣이 강조되므로 시선이 가기 쉽습니다.

시선을 가는 포인트에 묘사를 더했다

밑색을 바탕으로 색 차이를 세분화하는 느낌으로 묘사한다

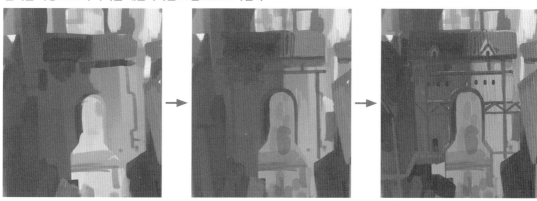

8 좌우 반전해 전체 밸런스를 확인한다

한층 더 세밀한 묘사에 들어가기 전에 화면을 좌우 반전해 전체적인 밸런스를 확인합니다.

그림을 세밀하게 그려 나가다 보면 수정하는 것이 점점 더 번거로워지므로 이상한 부분이 있으면 지금 시점에서 바로 수정해 두는 것이 좋습니다. 또 레이어를 너무 세세하게 나눠 작업해도 수정이 어려워지므로 처음에 나누었던 근경, 중경, 원경을 기준으로 적은 레이어 수로 그립니다.

반전하고 전체를 확인

9 정보량이 많은 건물을 묘사한다

이제부터 더 세밀하게 시가지 풍경을 묘사합니다. 도시처럼 건물이 많은 그림은 어디부터 손을 대야 할지 판단이 어려워 헤매게 됩니다. 그리고 싶은 부분과 시선이 가는 포인트부터 묘사하는 것이 기본이지만, 그조차도 대상이 너무 많으면 혼란스러울 수 있어요. 그럴 때는 정보량이 많거나 모양이 특징적인 오브젝트부터 묘사하는 것도 괜찮습니다.

정보량이 많은 사물을 먼저 그려두면 다른 부분은 그에 맞춰 묘사량을 적당히 조절하면 되므로 화면의 밸런스를 가늠하면서 묘사할 수 있습니다.

실루엣을 명확하게 만드는 이미지로 세부 묘사한다

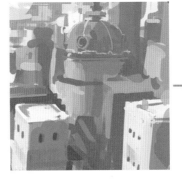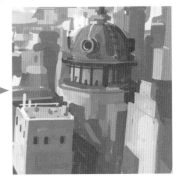

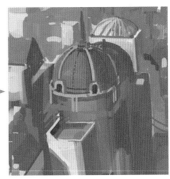

10 실루엣을 정돈하면서 디테일을 더한다

그리고 싶은 부분과 눈에 띄는 포인트가 어느 정도 정해지면, 나머지 부분은 거기에 맞춰서 조절하면 됩니다.
화면 가장자리에 있는 사물이나 그늘이 지는 부분은 과하게 묘사하지 말고 실루엣을 정돈합니다. 메인이 아닌 부분은 크게 정보량을 높일 필요가 없습니다.

메인 이외의 사물을 세밀하게 묘사하지 않는다

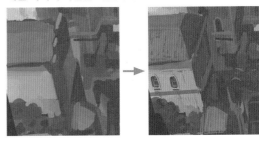

실루엣을 정돈하는 수준으로 묘사하고
너무 세밀하게 그리지는 않는다

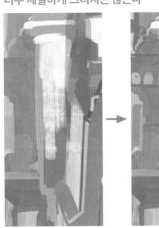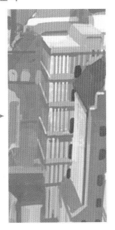

11 화면의 명도를 일단 낮추고 라이팅 효과를 더한다

화면의 구성 요소와 고유색을 어느 정도 묘사했다면, 화면의 명도를 일단 낮추고 라이팅 효과를 더해 보겠습니다. 요령은 해 질 무렵을 그리는 법(P.158)과 같습니다. [곱하기] 모드 레이어로 보라색 그림자를 화면 전체에 올리고, 그 위에서 빛이 닿는 면을 중심으로 밝게 만듭니다. 일단 화면의 명도를 떨어뜨리면 빛이 도드라지므로 라이팅 효과를 넣기 쉽습니다.

전체를 어느 정도 그린 상태

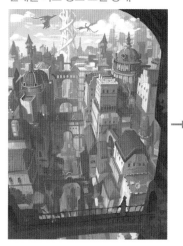

[곱하기] 모드로 전체를 어둡게 한다

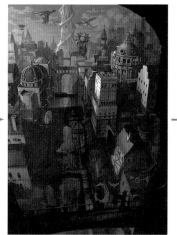

빛을 받는 면은 어두운 부분을 지운다

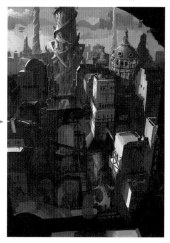

12 [오버레이]로 빛을 받는 면을 강조한다

[오버레이] 모드로 빛을 받는 면을 강조합니다. 처음에 정한 고유색을 바탕으로 빛과 그림자의 색을 한 번에 정할 수 있다면 좋겠지만, 입체감을 살리는 데 집중하다 보면 화면이 밋밋해지기 쉽습니다.

그래서 어느 정도 입체와 색을 만든 후에는 화면 밸런스가 무너지지 않는 선에서 [오버레이]나 [곱하기] 등으로 빛의 면이나 그림자 면에 색감을 더해 줄 필요가 있습니다. 그러면 화면의 인상이 보기 좋아집니다.

단, [오버레이]나 [닷지]를 화면 전체에 적용하면 화면의 밸런스가 무너질 수 있으므로 [자동 선택 도구] 등으로 로 빛이나 그림자의 면만 선택하고 올리는 것이 좋습니다.

빛을 받는 면을 선택하고 [오버레이]로 밝게 만든다

13 원경의 탑을 수정한다

원경과 탑이 잘 보이지 않는 듯해서 고치려고 합니다. 탑을 변형하고 색과 실루엣을 브러시로 수정합니다.

탑과 주변 건물이 더 멀리 있는 것으로 바꾸고 싶었기에 탑의 실루엣을 가늘게 수정하고 대비를 낮춰 하늘의 푸른 빛이 반사되도록 그렸습니다.

앞서 그린 그림을 바탕 삼아 수정하므로 보기보다 어렵지 않습니다. **포인트는 세세한 부분에 얽매이지 않고 과감하게 전체를 수정하는 거예요.** 바꾸고 싶은 실루엣과 색으로 전체를 대충 변경한 다음 안쪽을 묘사하면 빠르게 고칠 수 있습니다.

탑을 복사하고 실루엣을 변형한 뒤에 멀리 떨어진 듯한 색으로 조절한다

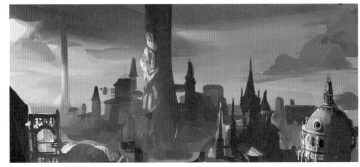

14 시가지의 형태를 잡아 나간다

시가지가 너무 어둡게 가라앉아 있는 듯해서 조금 밝혀 줍니다. 빛이 닿기 쉬운 건물 윗부분에 지붕의 밝은 빨간색을 덧칠합니다. 빛이 닿는 지붕의 색을 의식적으로 바꿔줌으로써 건물의 실루엣이 또렷해집니다. 처음에 정한 그림자 색은 어느 정도 유지하는 것이 포인트입니다. 그림자 색까지 바꾸면 지붕만 떠 보일 수 있습니다. 이 부분들은 대개 빛과 그림자의 경계를 포함하고 있어서 시선도 쉽게 집중됩니다. 이후에 디테일을 그릴 때도 이처럼 빛과 그림자의 경계에 묘사를 더합니다.

그림자가 덮여 있는 성에 빛을 넣는다

빛이 닿는 면에 색 차이를 만든다

15 화면 가장자리에 인물을 추가한다

화면 가장자리에 인물을 추가해 스케일을 표현합니다. 이미 화면에 있는 그림자 색으로 실루엣을 그립니다. 실루엣이 정해지면 내부에 고유색과 빛 정보를 넣습니다.

여기서도 바탕이 되는 그림자 색을 유지하면서 형태를 만드는 것이 중요합니다.

인물 실루엣에 빛을 비춰 형태를 잡는다

16 좌우 반전하고 묘사 포인트를 찾는다

화면을 좌우 반전해 다시 전체 밸런스를 확인합니다. 초반에 공간의 인상을 확인할 때 한 번 반전했지만, 많은 요소를 묘사하다 보면 균형이 무너질 수 있으므로 문제가 생긴 곳은 없는지 여기서 다시 확인해 둡니다. 이후 어느 부분에 정보를 추가할지, 조절이 필요할지 등도 살펴봅니다.

반전하고 완성에 필요한 조절 포인트를 확인한다

17 용을 추가한다

하늘을 나는 용을 추가합니다. 인물을 그릴 때와 마찬가지로 실루엣부터 그리고 내부에 빛과 디테일을 그려 넣습니다. 단, 건물의 그늘 속에 있는 것은 아니므로 용의 그림자 색은 건물보다 밝게 합니다. 용은 배경이 어두운 앞쪽에 배치했습니다. **정보량이 많은 배경 위에 사물을 배치할 때 배경색과 색의 차이가 없으면 위치 관계를 알기 어려우므로 가급적 실루엣이 잘 보이도록 사물의 고유색과 배경색이 차이 나는 부분에 둡니다.** 또 실루엣 내부를 세부 묘사하면서 필요하다면 새로운 실루엣도 추가합니다. 처음 잡은 실루엣을 유지한 채 세부 묘사를 마치기 쉬운데, 세계관이나 스토리에 어울리는 정교한 실루엣을 추가하면 그림의 정보량과 완성도를 높이는 데 도움이 됩니다.

배경색과 차이가 있는 고유색을 선택한다

하이라이트 등을 그리면서 실루엣을 정교하게 다듬는다

18 시가지에 세세한 묘사를 더한다

전체의 완성도를 한층 높이기 위해 건물과 거리에 디테일을 추가합니다. 그려 놓은 명암과 실루엣을 유지하면서 세밀한 색의 변화를 더합니다.

묘사는 구조를 복잡하게 수정하거나 더 세밀하게 그린다는 생각보다는 색의 변화를 만드는 느낌으로 그리면 수월합니다. [자동 선택 도구] 등을 사용해 같은 계열의 색을 동시에 선택하고, 내부를 그려 넣어 색의 폭을 넓히면 일률적이지 않고 자연스러운 느낌을 연출하기 쉽습니다.

거듭 강조하지만 묘사를 할 때는 시선이 가는 포인트를 의식하는 것이 중요합니다. 이번에는 실루엣이 돋보이는 원경의 건물 위주로 묘사를 더했습니다.

묘사를 추가한 부분

탑을 묘사한다

성을 묘사한다

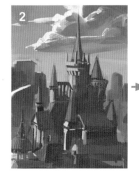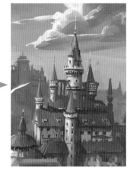

안쪽 왼편의 건물을 묘사한다

안쪽 오른편의 건물을 묘사한다

19 전체를 조절해 완성한다

마지막으로 화면 전체를 조절해 마무리합니다. 원경에 안개를 추가해 정보량을 낮춰 깊이감을 살리고 보기 편하도록 만들었습니다. 빛을 받는 부분에는 [오버레이] 모드로 빛을 추가해 드라마틱한 분위기를 연출합니다.

이번처럼 정보량이 많은 그림은 세세한 묘사에 지나치게 몰두하기 쉽습니다. 어느 정도로 묘사할지는 작업 시간을 고려해서 정해 둡니다. 시간이 없을 때는 도중에 묘사를 멈춰도 문제가 없도록 그림 전체의 분위기와 실루엣, 그리고 싶은 것과 시선을 유도하고 싶은 것을 가급적 빨리 정해 두세요.

조절한 부분과 내용

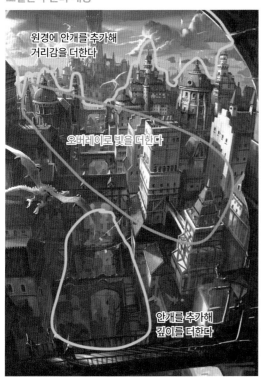

원경에 안개를 추가해
거리감을 더한다

오버레이로 빛을 더한다

안개를 추가해
깊이를 더한다

완성

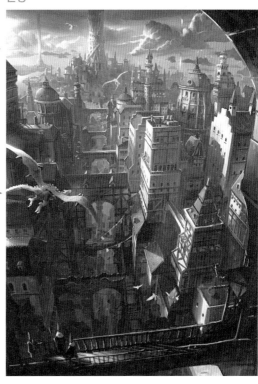

마치는 글

그림을 시작했을 무렵에는 설마 제가 작법서를 쓰게 될 줄은 꿈에도 생각하지 못했습니다. 책을 집필하는 중에도 '기술적으로 아직 부족한 부분이 많은 내가 과연 그림 그리는 방법을 책으로 내도 되는 걸까…….' 하는 두려움이 있었지요.

하지만 지금까지 살아오면서 여실히 느낀 바가 있다면, 무언가를 시작할 때 완벽한 준비란 있을 수 없다는 사실입니다. 항상 무언가 부족하거나 리스크가 있는 상태로 행동할 수밖에 없습니다. 저보다 훨씬 뛰어나고 기술적인 약점이 없어 보이는 사람도 "이건 못 그리겠어. 잘 안돼."라며 고민하곤 합니다. 완벽하게 그릴 수 있으려면 아마도 평생, 혹은 그 이상이 걸릴 듯해서 일단 지금 시점에서 익히고 배운 노하우를 정리해 많은 분들과 공유하고자 하는 마음으로 집필하게 되었습니다.
본문에서는 배경 그리는 방법과 함께 그림 그릴 때 도움이 되는 기본 지식을 짧게 소개했는데요. 저도 완벽하게 이해하고 있는 것은 아닙니다. 스스로를 되돌아보는 의미로 쓴 것이 많습니다.

제가 그림을 시작하고 1년쯤 되었을 때, 당시 어렴풋이 목표로 했던 '이 정도는 그릴 수 있었으면 좋겠다' 하는 수준은 넘어섰지만 스스로 느끼기에는 여전히 너무 부족했습니다. 실력이 늘수록 초보일 때는 보이지 않았던 서툴고 엉성한 부분이 눈에 들어오기 때문이지요. 그렇다면 영원히 100% 만족하는 일은 아마도 없을 거예요. 하지만 그만큼 발전하며 즐길 여지가 있는 것이라고 생각합니다. 여전히 그림을 계속해서 그릴 이유가 있는 것이지요.

끝으로, 지금까지 읽어주신 분들을 위해서 그림을 계속 그려 나갈 수 있는 작은 팁을 말씀드리고 싶습니다. 그것은 바로 '다시 그리기 시작하기'입니다. 잘 그리지 못한다는 스트레스나 여러 사정으로 그림을 그릴 수 없게 되더라도, 언제고 다시 시작하면 실력을 키울 기회가 있습니다. 만약 어떤 이유로든 그림을 손에서 놓게 된다고 해도 몇 번이고 다시 시작할 수 있음을 잊지 않았으면 합니다.
그림은 꾸준히 오래도록 나아가는 마라톤과 같다고 생각해요. 자신의 페이스를 즐기면서 이어나가면 됩니다. 끝까지 읽어주셔서 대단히 감사합니다.

타카하라 사토

주요 용어 색인

마음을 사로잡는
배경 작화 교실

1판 1쇄 | 2022년 5월 2일
1판 2쇄 | 2023년 2월 27일
지 은 이 | 타카하라 사토
옮 긴 이 | 김 재 훈
발 행 인 | 김 인 태
발 행 처 | 삼호미디어
등 록 | 1993년 10월 12일 제21-494호
주 소 | 서울특별시 서초구 강남대로 545-21 거림빌딩 4층
 www.samhomedia.com
전 화 | (02)544-9456(영업부) / (02)544-9457(편집기획부)
팩 스 | (02)512-3593

ISBN 978-89-7849-656-8 (13600)